"나에게 천 번의 키스와 백 번의 키스를 해주오.
그런 다음 또 천 번의 키스와 백 번의 키스를,
또다시 백 번의 키스와 천 번의 키스를 해주오!
마침내 수천 번의 키스가 모이면,
우리는 그것을 다 한데 뒤섞을 것이오.
그 숫자를 세지 못할 때까지,
그래야 그 누구도 빼앗아가지 못할지니!"

– 로마의 서정시인 카툴루스의 시 중에서

사랑과 욕망

그 림 으 로 읽 기

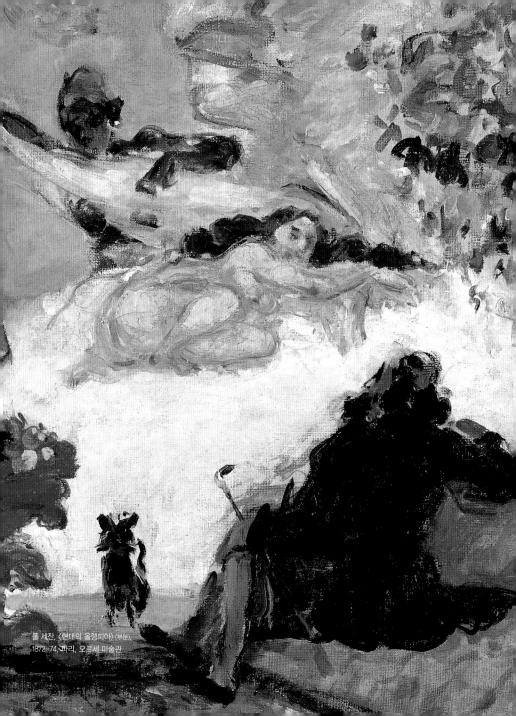

폴 세잔, 〈현대의 올랭피아〉 (부분),
1872-74 파리, 오르세 미술관

아트
가
이
드

11

L o v e &

T h e E r o t i c

스테파노 추피 지음 ✤ 김희정 옮김

i n A r t

사랑과 욕망
그림으로 읽기

예경

스테파노 추피는 밀라노에 거주하는 미술사학자로 르네상스, 바로크 미술에 대한 책과 《이탈리아 회화》,
《현대 회화》, 《미술과 에로티시즘》, 《천년의 그림여행》 등 많은 책을 기획하고 편집했다.

김희정은 대구가톨릭대학교 이탈리아어과 동 대학원을 졸업했다. 내일신문사 기자와 포럼 코레아 기자를
거쳐 현재 이탈리아어 전문 번역가로 활동하고 있다. 옮긴 책으로는 《왜 이탈리아 사람들은 음식 이야기를
좋아할까?》, 《디오니소스의 철학》, 《디오니소스의 영혼》, 《COFFEE & CAFFE》, 《홀로서기》 등이 있다.

사랑과 욕망, 그림으로 읽기

지은이 | 스테파노 추피
옮긴이 | 김희정
펴낸이 | 한병화
펴낸곳 | 도서출판 예경
편집 | 이나리
디자인 | 정희진
표지 디자인 | 손고운

초판 인쇄 | 2011년 12월 12일
초판 발행 | 2011년 12월 20일

출판등록 | 1980년 1월 30일(제300-1980-3호)
주소 | 서울시 종로구 평창동 296-2
전화 | (02) 396-3040~3
팩스 | (02) 396-3044
전자우편 | webmaster@yekyong.com
홈페이지 | http://www.yekyong.com

값 19,600원
ISBN 978-89-7084-469-5 (04600)
 978-89-7084-304-9 (세트)

Amore ed erotismo by Stefano Zuffi
Copyright © 2008 Mondadori Electa S.p.A., Milano
Korean Translation copyright © 2011 Yekyong Publishing co.

✤ 일러두기

1. 원서의 Amore는 아모레, 아모르, 에로스, 큐피드 등으로 불리나 본문에서 에로티시즘을 뜻하는 '에로스'와 구분하기 위하여 큐피드로 통일했다.
2. 그리스 · 로마 신화에 등장하는 신과 인물들의 이름은 그리스식으로 통일하였고, 로마 이름으로 널리 알려진 일부 작품들은 바꾸지 않고 표기하였다.
 (예) 〈우르비노의 비너스〉
3. 본문에 등장하는 성경 속 인물들의 이름은 대한성서공회의 《공동번역 개정판》을 따랐다.

✤ 그림설명

앞표지 | 프란체스코 하예즈, 〈키스〉, 1859, 밀라노, 브레라 미술관(34쪽 참조)
앞날개 | 윌리엄 아돌프 부그로, 〈큐피드에 저항하는 소녀〉, 1880년경, 로스엔젤레스, J. 폴 게티 박물관(17쪽 참조)
책등 | 알렉산드로 알로리, 〈페르세포네의 납치〉, 1570, 로스엔젤레스, J. 폴 게티 박물관(63쪽 참조)
뒤표지 | 알렉상드르 카바넬, 〈님프와 사티로스〉, 1860, 릴, 릴 미술관(58쪽 참조)

▶ 산드로 보티첼리, '삼미신三美神'(〈봄〉)의
1478, 피렌체, 우피치 ㄷ

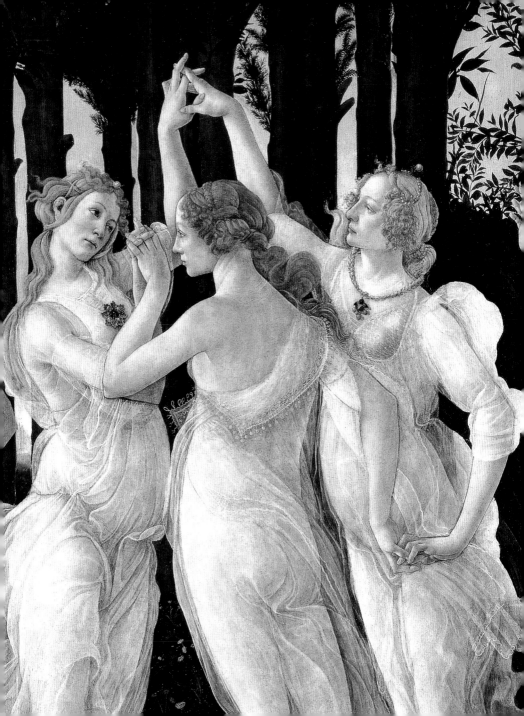

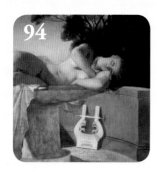

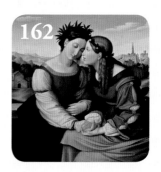

4 에로스

음란한 이미지 / 섹스 매뉴얼 / 창녀 / 게이 /
레즈비언 / 양성 / 소아성애 / 노출 / 훔쳐보기 / 계략 /
리비도 / 정욕 / 소유 / 폭력 / 사디즘 / 뱀파이어 /
자기 성애 / 섹스와 동물 / 질병

209

289

세기의 남녀

아담과 이브 / 롯과 딸들 / 요셉과 보디발의 아내 /
삼손과 들릴라 / 유딧과 홀로페르네스 / 시스라와 야엘 /
다윗과 밧세바 / 사라와 토비아 / 요아킴과 안나 /
아레스와 아프로디테 / 아프로디테와 아도니스 /
아폴론과 다프네 / 판과 시링크스 / 디오니소스와 아리아드네 /
제우스와 이오 / 제우스와 다나에 / 아르테미스와 악타이온 /
폴리페모스와 갈라테이아 / 케팔로스와 프로크리스 /
큐피드와 프시케 / 오르페우스와 에우리디케 /
메데이아와 이아손 / 사포와 파온 / 소크라테스와 크산티페 /
헬레네와 파리스 / 아킬레우스와 브리세이스 /
오디세우스와 칼립소 / 오디세우스와 페넬로페 /
아이네이아스와 디도 / 알렉산드로스와 록사네 / 아펠레스와
캄파스페 / 루크레티아와 타르퀴니우스 /
안토니우스와 클레오파트라 / 아벨라르와 엘로이즈 /
파올로와 프란체스카 / 안젤리카와 메도로 /
에르미니아와 탄크레디 / 리날도와 아르미다 / 로미오와 줄리엣 /
햄릿과 오필리아 / 오셀로와 데스데모나

✤ 들어가는 글

루카스 크라나흐의 〈아프로디테〉는 대중에게 공개되면서 엄청난 스캔들을 일으
켰다. 그림 속의 아프로디테는 보석 몇 개와 투명한 베일만을 두른 채 은밀한 미
소를 띠며 이상야릇한 분위기를 풍긴다. 부끄러운 아프로디테! 이 작품은 미성
년자를 혼란케 하고 성인을 음탕하게 선동할 수 있으며, 도덕에 대한 모욕이자
종교 정신을 훼손한다는 명목으로 곧장 철거되었다.

 당시의 예술 작품(신성하거나 세속적인, 경건하거나 에로틱한)은 가톨릭교회, 루터
교회, 칼뱅주의를 아우르는 세계적인 종교 논쟁의 중심에 있었으니, 16세기 초
의 아프로디테가 얼마나 팽팽한 긴장과 논란 속에 놓여 있었을지는 짐작이 가
고도 남는다. 그로부터 오랜 세월이 흐른 2008년 2월, 이 도
발적인 아프로디테는 또다시 세간의 화제가 되었다. 영국
왕립 예술 아카데미에서 루카스 크라나흐 회고전을 홍
보할 목적으로 제작한 포스터에 문제의 아프로디테가
실렸던 것이다. 도덕주의자들의 항의가 빗발쳤음은 물
론 영국 지하철에서는 승객들에게 불쾌감을 준다는
이유로 포스터 전시를 거부하는 사건도 있었다. 결국
전시회 포스터는 르네상스의 아프로니테 대신에 보다
정숙한 그림으로 대체되어야 했다. 텔레비전에서 밤낮으
로 대담한 영상을 내보내는 것을 비롯하여 '노골적인' 이
미지의 표출에도 비교적 무덤덤해 보이는 서양 세계에서도,
500년 전의 에로틱한 그림 한 장이 사회적 이슈가 되었다.

 이러한 일련의 흥미로운 사실들을 지켜보며 '아트 가이드'
시리즈에서는 사랑과 욕망을 주제로 작품들을 함께

엮어보았다. 작품의 선정 기준은 광범위하다. 아주 순결한 부드러움에서 주체할 수 없는 감각의 격렬함, 고전적인 사랑의 테마에서 성적 판타지에 이르기까지 책에 실린 작품들은 수많은 경계를 넘나들고 있다. 물론 이러한 이미지들을 단순한 '포르노그래피'로 여기는 독자는 없으리라고 본다. 예술 작품은 본래 육체적 욕망을 일깨우고 자극하려는 통속적인 목적에서 만들어지지 않았다. 사랑과 욕망의 주제는 미술과 문학, 음악의 전 역사를 관통하고 있으며 사회적 배경과 역사적 정황, 또 그것을 담아내는 작가의 기법에 따라 표현 양식은 다르지만 한결같은 정서로 감동을 선사한다.

'아트 가이드' 시리즈의 특성상 먼저 일반적인 주제를 제시하고, 해당하는 각 작품의 상징적인 내용과 의미에 대한 구체적인 설명을 달았다. 독자들은 우리에게 익숙한 제스처, 사물, 장소 및 상황을 과거의 회화에서 재발견할 것이며, 여러 세기에 걸친 '사랑의 장면'에서 공통된 짜임새나 차이점을 엿볼 수 있을 것이다. 강렬한 에로스의 형태를 제시한다는 목적은 같지만 작품에서 나타나는 시대에 맞는 자연스럽고 적절한 표현과, 관습을 거스르며 파격적으로 시도하는 방식의 차이가 흥미롭다. 그리고 이 책의 마지막 장에서는 사랑과 욕망 편의 당연한 결론인, 세기의 남녀들을 소개할 것이다.

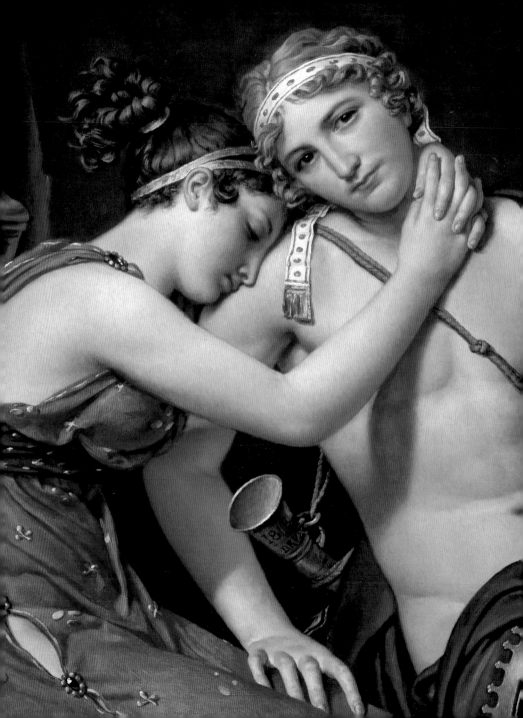

1 제스처, 상징, 사물

사랑의 신 ❋ **사랑의 승리** ❋ **눈빛** ❋ **서약**
키스 ❋ **애무** ❋ **포옹** ❋ **춤** ❋ **산책** ❋ **추격**
습격 ❋ **납치** ❋ **거울** ❋ **베일** ❋ **가면과 부채**
모피 ❋ **편지** ❋ **이별** ❋ **죽음**

◀ 자크 루이 다비드,
〈텔레마코스와 유카리스의 이별〉 (부분),
1818, 로스앤젤레스, J. 폴 게티 박물관

사랑의 신

Gods of Love

종족을 보존하고 풍요를 기원하기 위해, 그리고 남성과 여성의 단결을 위해, 사랑은 인류의 여명기부터 다양한 종교 안에서 신성시되었다.

● **참고**

구약성경에서 가장 매력적이라 칭송받는 아가서는 경쾌한 리듬감이 느껴지는 문체와 번뜩이는 비유로 가득 차 있다. 아가서의 저자는 신과 그의 백성들의 사랑을 남녀 간의 사랑에 빗대어 노래하고 있다.

사랑의 신, 큐피드. 고대 종교와 다신교 문화에서 '사랑'의 신성은 특별하게 간주되었으며, 사람들은 그 신성을 향해 기원하고 찬양하며 제물을 바쳤다. 유일신 종교에서도 사랑은 중요한 미덕으로 생각되어 백성에 대한 신의 사랑 혹은 자비의 힘이 중요하게 여겨졌다. 이와는 반대로 에로티시즘과 성적 본능을 위험한 요소로 여겨 금기시한 종교도 있었다. 주술적 숭배의 대상으로 삼았던 고대 예술품 중에는 다산과 풍요를 기원하며 성기를 크게 부각한 선사시대 여인상이 있다. 사랑에 관한 메타포(예를 들어, 하늘과 땅의 성교 또는 낮과 밤의 서로에 대한 끝없는 추격)는 시간과 계절의 주기를 관장하기도 하는데, 이러한 예를 메소아메리카의 종교들과 신토이즘(Shintoism)에서 찾아볼 수 있다. 이집트의 판테온 신전은 온갖 남신과 여신이 어우러지는 곳으로, 신들은 인간의 외관을 띠기도 하지만 동물이나 기상현상으로 형상화되기도 했다. 서양 전통에서 으뜸가는 사랑의 신은 큐피드(로마인들이 '아모레'라 부른)이다. 큐피드는 활과 화살을 들고 다니는 짓궂은 사내아이로, 예측할 수 없는 그의 화살을 상징하기 위해 이따금 눈을 가리거나 미와 정열의 여신인 아프로디테와 결합한 모습으로 표현되기도 한다. 기독교 성화에서 등장하는 천사의 이미지는 바로 이 고전적인 큐피드의 모습에서 유래되었다. 그 외에 잘 알려지지 않은 사랑의 신으로는 결혼의 신 이메네오가 있다.

▶ 〈빌렌도르프의 비너스〉.
구석기 시대(기원전 23,000년).
빈, 자연사 박물관

이 기묘한 그림은 '탄생 기념 접시'에 그려진 것이다. 저명한 귀족 가문에서 자손의 탄생을 축하하기 위해 제작한 다각형의 큰 접시로 특히 15세기의 피렌체에서 유행했다. 이 접시는 침대에 있는 산모에게 음식을 나르기 위한 용도로 사용되었다.

울창한 정원의 하늘 위로 완전히 벌거벗은 아프로디테 여신이 보인다. 장엄한 성모상인 〈마에스타〉를 불경스럽게 모방이라도 하듯, 아프로디테의 몸은 광채에 둘러싸여 있으며 붉은색의 큐피드들이 양쪽에서 그녀를 호위하고 있다.

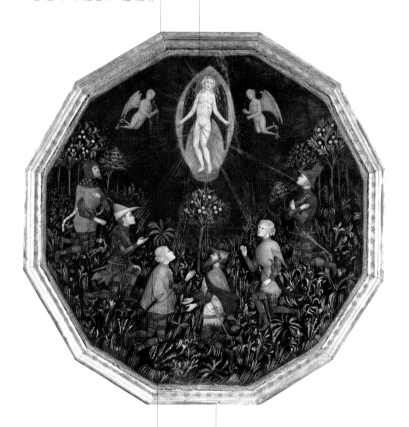

아프로디테의 성기에서 나오는 광선을 맞으며 여섯 명의 기사가 무릎을 꿇고 있다. 이들은 모두 비극적인 사랑으로 유명한 고전 문학의 주인공들로 각각 아킬레우스, 트리스탄, 란슬롯, 삼손, 피리스, 트로일로스이다.

이 회화는 중세 말기의 분위기와 관련된 도덕적인 의도를 분명하게 드러내고 있다. 이성의 유혹에 빠지는 위험을 경계하고 부부의 정절을 지킬 것을 강조하고 있다.

▲ 프레자 디 타란토의 스승 혹은 라디슬라오 디 두라초의 스승, 〈아프로디테와 그녀의 연인들〉, 1440년경, 파리, 루브르 박물관

사랑의 신

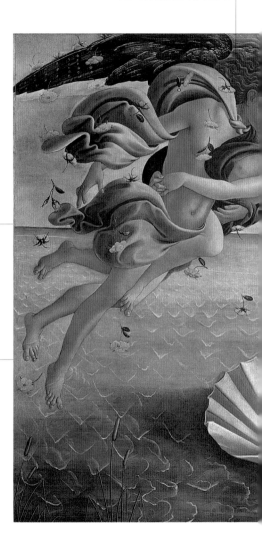

조가비를 해변으로 보내기 위해 바람의 신
제피로스가 부드러운 바람을 불어넣고 있으며,
그 주변으로는 흰 장미들이 날아다닌다.

보티첼리는 제단 성화에 버금가는 넉넉한
크기의 캔버스에 세속적인 알레고리와 신화 속
인물들의 누드를 담았다. 로렌초 데 메디치가
죽고 지롤라모 사보나롤라가 피렌체의 정치와
사상을 통제한 10여 년간, 이러한 종류의 회화는,
'사치스러운' 것으로 여겨져 배척되었다.

보티첼리가 로렌초 데 메디치의 사촌인 로렌초
디 피에르프란세스코 데 메디치의 주문으로
그린 세속화들은 미를 찬양하고 그 덕을
장려하기 위한 것이었다.

▶ 산드로 보티첼리, 〈비너스의 탄생〉,
1485, 피렌체, 우피치 미술관

한쪽에서 불어오는 바람에 아프로디테의 머리카락이 흩날리지만 몸은 균형을 유지하고 있다. 님프가 들고 있는 망토도 돛처럼 바람에 잔뜩 부풀어 있다.

아프로디테는 완전히 성장한 어른의 모습으로 바다에서 탄생하여, 조가비를 타고 '사랑의 섬'이라 불리는 두 섬 키테라와 키프로스로 향한다.

여신의 벗은 몸을 가리기 위해 님프가 망토를 펼쳐들고 있다.

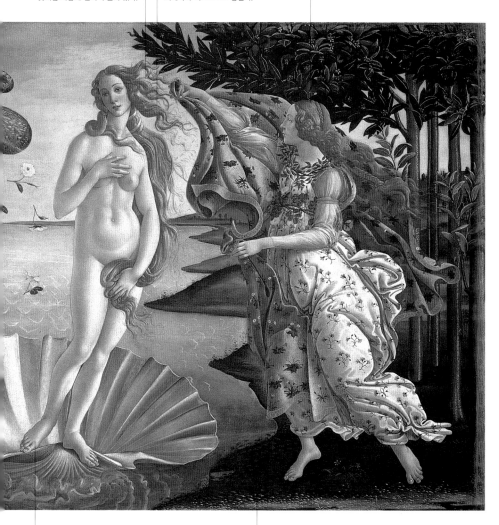

아프로디테의 매끄러운 실루엣은 투명하게 강조된 터치로 인해 더욱 돋보인다.

해안의 풍경은 자세한 묘사가 없어 다소 단조롭게 느껴진다. 레오나르도는 보티첼리의 자연 풍경을 두고 '아주 우울한 마을'이라 평가하며 쓴소리를 했다.

큐피드의 시선은 예리하고
직선적이다. 마치 한 치의
오차도 없이 시위에서 날아가는
그의 화살과도 같다. 순간적인
표정을 잘 포착하여 끌어내는
파르미자니노의 능력이 돋보이는
그림이다.

매끈하면서도 탄탄한 큐피드의
육체는 작가가 미켈란젤로와
라파엘로의 작품을 완벽하게
이해하고 있음을 보여준다.

큐피드를 다룬 그림치고는
평범하지 않은 주제다.
큐피드는 자신의 활을 칼로
깎고 다듬어 더욱 유연하고
정확하게 만들고 있다.

아래에 있는 꼬마
큐피드들은 사랑에서
야기되는 상반된 감정,
즉 기쁨과 고통을 각각
표현하고 있다.

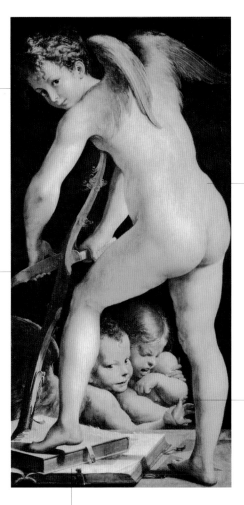

책은 활을 받치고 발을 딛는 사소한 도구로
쓰이고 있다. 이는 인간의 모든 인식보다 사랑이
우위에 있음을 상징한다.

▲ 파르미자니노, 〈활을 깎는 큐피드〉,
1527–30, 빈, 미술사 박물관

현대에 부그로는 사랑의 감성과
아름다움을 사실적으로 잘 재현한
예술가로 평가된다.

이 그림은 아방가르드한 표현주의와는 거리가 먼
부르주아의 상징주의 문학이 팽배하던 시기의
메시지를 직접적으로 드러내고 있다.

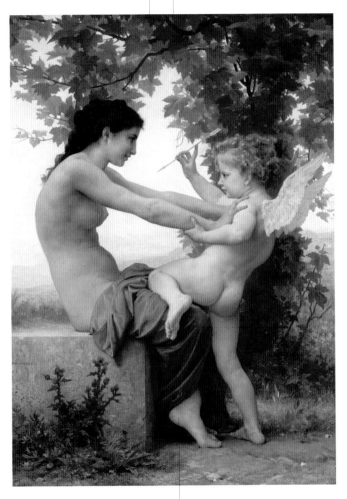

데생, 역광, 구도 등의 표현 기법에서 흠잡을 데 없는
작품이다. 그림은 연인 사이에서 으레 일어나는 귀여운
'사랑 싸움'을 다루고 있다. 소녀는 화살을 피하려고
두 팔로 큐피드를 밀치면서도 끌어당기려는 듯이 보인다.

▲ 윌리엄 아돌프 부그로, 〈큐피드에 저항하는 소녀〉,
1880년경, 로스앤젤레스, J. 폴 게티 박물관

하트셉수트는 남성에게만 파라오의 지위를 승계하던 왕조의 관례에
맞선 야심 찬 여왕이었다. 그녀는 강력한 왕권으로 이집트를 통치했으며,
얼굴에 인조 수염을 다는 등 스스럼없이 남장을 하기도 했다.

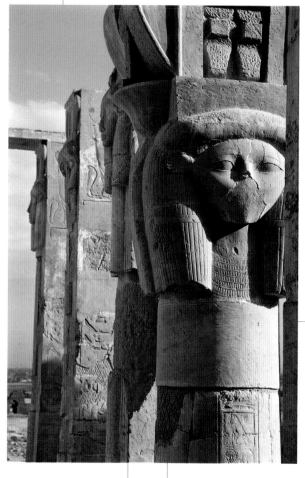

하토르는 이집트 신앙에서
대중적으로 추앙받은 여신
중의 하나이다. 미소 짓는
여자 얼굴에 암소 귀를
하고 있으며, 몸 전체를
형상화할 때는 얼룩 암소의
모습을 띤다.

장제전의 왼편으로 '하토르식' 기둥이 늘어서 있다.
이는 이집트의 판테온에서 사랑의 여신인
하토르의 얼굴이 달린 기둥을 말한다.

여왕의 장제전은 왕가의 계곡 끄트머리에 있는 바위산에
둘러싸인 독특하고 뛰어난 건축물이다. 경사로에 연결된
거대한 테라스가 있는 수려한 구조는 이집트 신왕국
건축예술의 걸작이다.

▲ 〈하트셉수트 여왕의 장제전〉(하토르 여신의 머리가 달린 기둥들),
이집트 제18왕조, 테베, 데이르 엘바흐리

여신의 넉넉한 옆구리 곡선은 구릉과 모래 언덕을 연상시킨다. 전형적으로 사랑의 여신은 자연의 풍요를 비는 대상이자, 땅에 대한 숭배의 표현이었다. 그리스 신화의 아프로디테만 지리적인 특성 때문에 바다에서 태어났다.

이슈타르는 메소포타미아 신화에 나오는 여신이다. 이 여신을 표현하는 방식에는 차이가 있었지만 수메르, 바빌로니아, 아시리아에서 수천 년간 꾸준히 숭배되었다.

고대 문명에서 사랑의 여신은 대개 성적인 표징들이 크고 분명하게 드러난다는 공통점을 지닌다.

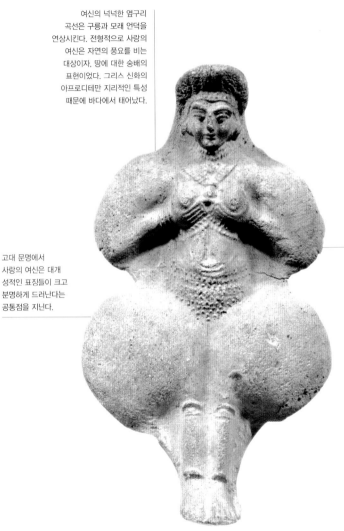

▲ 〈이슈타르 여신〉, 기원전 3천 년, 수메르 테라코타, 파리, 루브르 박물관

이 석상에서 젊은 남자의
형상으로 앉아 있는 소치필리는
꽃 모양의 장식 또는 문신을 하고 있으며,
입을 벌린 채 다리를 꼬고 있다.
그의 몸을 둘러싼 식물과
꽃무늬는 엄숙한 종교의식 동안에
무아지경에 이르도록 하는
환각 효과를 나타낸다.

소치필리는 비의 신과 옥수수의
신이 결합한 신성으로 토지의
비옥함을 책임진다.

아스텍 신화에서 '꽃의 왕자'라
불리는 소치필리는 풍요, 음악,
춤, 미, 그리고 사랑의 신이다.

멕시코가 스페인의 식민지가
되기 이전의 유물로,
포포카테페틀 화산 인근에서
발견된 아주 뛰어난 조각상이다.

▲ 〈소치필리〉, 15세기 말의 아스텍 조각,
멕시코, 국립 인류학 박물관

'사랑의 승리'는 이탈리아의 시인 페트라르카에 의하여 예술과 문학의
주요 테마가 되었다. 인간의 어떠한 힘도 미소 짓는 사내아이와 그의
날카로운 화살촉을 이길 수는 없을 것이다.

사랑의 승리

The triumph of Love

사랑은 휩쓸어버리고, 뒤덮어버리고, 파괴하며, 삼켜버린다. 전통적
으로 즐거운 표정의 토실토실한 사내아이의 모습으로 그려지는 사
랑은 천진하게만 보이지만, 아무도 그의 힘을 당할 수가 없다. '사랑
의 승리'는 15세기 동안에 미술의 주제로서 널리 확산되어, 혼수용 카
소네(이탈리아에서 사용했던 직사각형의 가구로 여러 가지 물건들을 보관하
는 용도로 썼다. 위쪽에 경첩으로 연결된 뚜껑이 달려 있고 겉에는 화려한 그
림이나 조각으로 장식되어 있다 - 옮긴이)에도 등장하게 되었다. 르네상
스 시기에는 관능의 발견에서 복합적인 비유에 이르기까지 예술에서
상징성이 차지하는 위치가 더욱 공고해졌는데, 17세기 초에 그 상징
성이 절정에 이르렀을 때 카라바조는 그의 대표작을 내놓았다. 바로
완전히 발가벗은 큐피드가 활을 손에 꽉 쥔 채 조소를 지으며 음악과
권력, 과학 위에서 놀고 있는 그림이다. 베르길리우스가 "사랑은 모
든 것을 이긴다Omnia vincit amor"고 한 것처럼, 어떤 것도 사랑을 능
가할 수 없다.

사실 페트라르카는 순결, 시간, 명성,
무한에도 승리의 깃발을 들어 주었지
만, 이는 살아 있는 인간의 경험을 초
월하는 상황들이다. 그와는 달리 사랑
은 우리와 같이 태어나고, 그 존재가
본질적으로 인간과 연결되어 있으며,
이리저리 모양을 바꾸고 변화하지만
언제나 우리 삶 속에서 가장 강력하고
진실한 일부로 남는다.

▼ 외스타슈 르 쉬외르,
〈큐피드에게 경의를 표하는
바다의 신들〉, 1636–38,
로스앤젤레스, J. 폴 게티 박물관

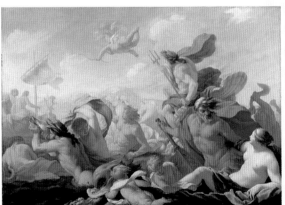

사랑의 승리

그림 속 흥겨운 장면은 사랑스러운
요소들로 가득 차 있다. 4월의 하늘에
흰 비둘기가 날아다니고, 에메랄드빛
초원에는 환상적인 모양의 바위들이
솟아 있으며, 귀여운 동물들이 풀밭
여기저기에서 노닐고 있다.

꽃이 만발한 정원에서 젊은 남녀들이
사랑을 속삭이고 있다. 그들은 서로를
반기고, 이야기하고, 노래하고, 가벼운
접촉을 시도하다가, 마침내 키스를 나눈다.
전통적으로 사랑의 화합을 상징하는
흰 토끼들이 그림 곳곳에서 보인다.

행복한 연인들 사이로 지나치게 소심한
젊은이가 한 명 끼어 있다. 그는 혼자
떨어져 팔짱을 낀 채 다른 이들의 연애
장면을 힐끗거리고 있다.

아레스와 아프로디테는 두 마리의 백조가
끄는 연단 위에서 물결이 일렁이는 작은
호수를 향해하고 있다.

▲ 프란체스코 델 코사, 〈아프로디테의 승리〉,
1468-70, 페라라, 스키파노이아 궁전

아레스는 아프로디테가 앉아 있는 옥좌 아래의 쇠사슬에 묶여
무릎을 꿇고 있다. 전쟁의 신은 사랑의 노예가 되었다.

흰 옷을 입고 머리카락을 풀어헤친
아프로디테는 태연한 표정으로 앉아 있다.
무적의 전사는 아름다운 아프로디테를
우러러보며 간청하고 있다.

페라리파의 대표적인 화가, 프란체스코 델 코사는 아레스를
이긴 아프로디테를 찬양하면서 남자의 은밀한 악몽을 표현하고
있다. 바로 사랑의 희생자로 전락해 자신의 패권과 자유를
상실하고 연인에게 자비를 구하는 순종적인 노예가 되는
것이다. 이제 남자는 사냥꾼이 아니라 사냥의 희생물이 되었다.

큐피드의 화살에는
생명의 바다를 가르며
펄럭이는 돛이 달렸다.

밝은 행복을 기원하는 이 그림은 바로크의
사색적인 알레고리가 이처럼 유쾌한
이미지로도 표현될 수 있음을 보여주고 있다.

메디치 가문의 코지모 3세와 부르봉 왕가의 마르그리트의
결혼을 기념하고자 제작되었다. 굴 껍데기 위에 여섯 개의
진주가 놓여 있는데, 진주는 신부의 이름을 상징하며 숫자
여섯은 메디치 가의 문장에 그려진 공의 개수이다.

의문을 남긴 채 요절한 볼로냐의 이 화가는 뛰어난
재능을 갖춘 초기 여성 화가 중의 한 명이다.
그녀는 자신의 재능을 드러내기 위해 대중 앞에서
그림을 그리는 퍼포먼스를 갖기도 했다.

▲ 엘리자베타 시라니, 〈바다를 정복한 메디치 가의 큐피드〉,
1661, 볼로냐, 개인 소장

카라바조가 구매한 물품 대장에는 한 쌍의 인조 날개가 적혀 있다. 바로 이 작품을 그리기 위한 소품이었을 것으로 추측된다.

작품을 의뢰한 주스티니아니 후작은 이 그림을 초록색 천으로 덮어놓아야 했다. 그의 개인 화랑에 진열된 다른 뛰어난 작품들이 빛을 잃게 될 뿐 아니라, 엄숙한 방문객들이 소년의 유쾌하고 적나라한 누드로 인해 동요할 것을 염려했기 때문이었다.

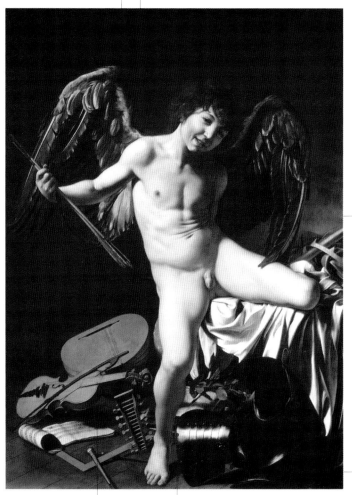

그림을 둘러싼 다양한 견해 중에서도 가장 유력한 해석은 그림 속의 소년이 예술의 힘을 상징하고 있으며 예술 활동을 고무하고 수호하는 긍정적인 존재라는 것이다.

사랑보다 도덕성, 인간의 지성을 더 심오하게 생각하는 이들은 그림 속의 날개 달린 천사를 부정적인 인물로 보았다.

바닥에 늘어놓은 사물들(악기, 악보, 과학 용구, 갑옷의 일부)은 바로크 정물화에서 많이 사용된 소품들이다.

불손한 사내아이가 발산하는 활기는 동시대인들의 눈을 휘둥그레지게 했다. 이론의 여지가 없는 걸작으로 당시 시와 문학 작품의 소재가 되기도 했다.

▲ 카라바조, 〈정복자 큐피드〉,
1598—99, 베를린, 국립 회화관

눈빛

Eyes

사랑의 감정이 불쑥 치미는 것을 두고 흔히 '한눈에 반한 사랑' 또는 '번개치듯 불붙은 사랑'이라고 말한다. 그만큼 눈빛은 사랑을 표현하는 중요한 수단 중의 하나이다.

단테는 《신곡》의 연옥편 8곡에서 "눈길과 감촉이 자주 불붙지 않으면 (se l'occhio e 'l tatto spesso non l'accende)" 금세 사그라지는 사랑의 열정을 이야기했다. 시각은 전통적으로 미각이나 후각보다 더 '고귀한' 것으로 여겨졌으며, 눈은 인식을 위한 기관으로서 중요시되었다. 여러 종교에서도 신성은 하늘의 '눈'으로 동일시되었다. 신의 눈은 모든 것을 보고, 판단하고, 살피고, 밝힌다. 성경에는 천지 창조의 때에, 방금 만드신 모든 것을 하느님께서 '보시니' 참 좋았다고 기록되어 있다.

여러 신화와 문학에서 강조하듯이 시각의 힘이란 엄청난 것이다. 주체할 수 없이 열정을 끓게 하는 순간적인 감정은 단 한 번의 눈빛만으로도 충분하다. 그래서 눈은 예로부터 '마음의 창'이라 불렸다. 눈빛은 속내를 숨기지 않으며 진실한 마음과 깊은 감정을 드러낸다. 이 때문에 사랑의 결투에서 교차하는 시선은 결정적인 공격이 된다. 수줍게 피하다가 열정적인 서로의 시선에 굴복하게 되면 마침내 두 연인을 둘러싼 세상은 온데간데없어지고 둘만의 은밀하고 부끄러운, 또는 뜨겁게 활활 타오르는 노골적인 눈빛만이 남게 된다.

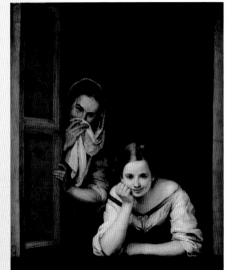

◀ 바르톨로메 에스테반 무리요,
〈창밖을 보는 여인들〉, 1670년경,
워싱턴, 국립 미술관

카노바는 사랑에 빠진 두 연인의 완벽한
육체를 부드럽게 흐르는 실루엣과 섬세한
손동작으로 표현하였다.

감미로운 시선의 교차와 애정을 담은 손짓은
카노바가 〈큐피드와 프시케〉의 조각상을 작업할
때에도 반드시 필요했던 요소였다.

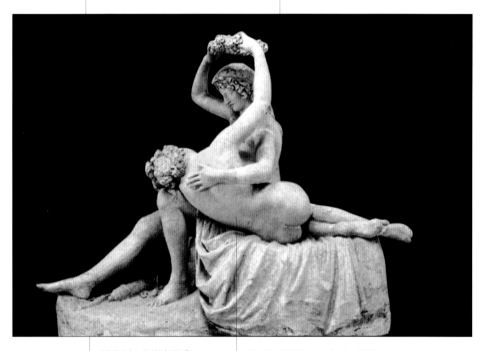

잔잔하면서도 예리하게 관능을
표출하는 카노바의 성향이
잘 드러난 이 작품은, 이후에
대리석으로 변형되지 않고
단지 석고로만 재현된 몇 안되는
조각품 중 하나이다.

큐피드의 화살을 맞은 아프로디테는 사랑에
흠뻑 취해 있다. 카노바는 아도니스의 다리에
누워 있는 모습으로 아프로디테를 재현했다.

▲ 안토니오 카노바, 〈아프로디테와 아도니스〉,
1789, 포사뇨, 카노바 미술관

실레의 에로스는 언제나 날카로운 관능을 지닌 인상적인 여성의 형상으로 표현된다.

속도감이 느껴지는 굵은 스케치 선은 자유분방한 소녀의 강렬한 시선을 더욱 부각시키고 있다.

이 작품은 짧고 고통스러운 화가의 일생에서 유일하게 평온했던 시기에 만들어졌다. 화가는 1917년 빈에서 예술계의 부흥을 꾀하는 대대적인 운동의 발기인으로서 참여했다.

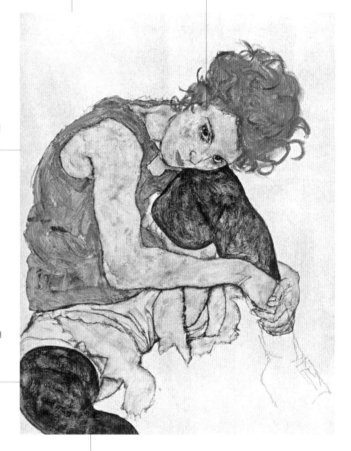

파격적인 수채화에서 드러나는 실레의 사랑에 대한 욕망은 삶을 향한 처절하고 절망적인 외침이었다. 스페인 독감에 걸려 겨우 스물여덟 살에 세상을 떠난 화가의 일생은 유럽 예술사에 있어서 안타까운 기억으로 남아 있다.

마치 기이한 운명의 장난처럼, 오스트리아와 이탈리아 간의 휴전 협정으로 제1차 세계대전이 종전되기 하루 전인 1918년 11월 3일에 에곤 실레는 숨을 거두었다.

▲ 에곤 실레, 〈왼쪽 다리를 세우고 앉은 여자〉, 1917, 프라하, 국립 미술관

평생 한 사람만을 바라보리라 약속하는 것. 연인들이 주고받는 서약은
진정한 사랑으로 나아가기 위한 하나의 관문이다.

서약

Promise

사회적 관습이나 종교적인 이유로 혹은 시민의 신분을 갖추기 위해,
두 사람의 결합에는 서로의 약속을 증명하는 공식적인 선언이 뒤따른
다. 이러한 선서는 증인들 앞에서 이뤄지며 선서 후에는 각자의 서명
이 기재된 서류가 남는다. 그러나 이렇게 공식적으로 관계를 인정받
고 법률적인 영향력을 가지기 전에도 연인들은 서약과 맹세를 주고받
는다. 바로 충성과 순결, 헌신과 사랑의 서약이다. 이 서약은 결혼식
을 올리기 전 약혼 기간에 행해지기도 하는데, 이러한 사랑의 약속에
는 으레 자신의 마음을 전달하는 선물이 동반된다. 꽃이나 초상화가
그려진 메달, 헌사가 적힌 책, 그리고 두 사람의 운명을 연결하는 깨
지지 않는 '고리'인 다이아몬드 반지에 이르기까지 그 종류는 다양하
다. 예술 작품에 자주 등장하는 강아지(크기가 작고 흰 털이 복슬복슬하며

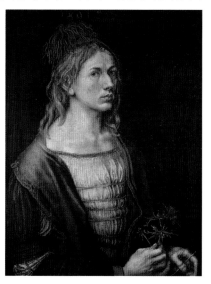

명랑한)는 의심할 여지
없이 상대에 대한 충성
을 의미한다. 꽃 중에서
는 장미와 카네이션이
많이 보이지만, 이보다
더 독특한 사랑의 증거
물은 엉겅퀴를 닮은 식
물인 에린지움 꽃이다.
이 꽃을 일컫는 독일어
방언은 바로 남자의 정
절을 의미한다.

• 참고
'사랑의 맹세'는 미술에서
많이 다루어지는 주제이다.
남자는 보석의 형태를 빌어
상징적으로 자신의 심장을
연인에게 바치고 맡긴다.
중세 후기에는 사랑의
맹세가 미니아튀르(세밀화),
태피스트리, 상아 보석함에
세련되게 묘사되었다. 이러한
맹세는 선원들이 가슴이나
팔뚝에 거칠게 새긴 사랑의
문신과도 본질적인 면에서
다를 게 없을 것이다.

◀ 알브레히트 뒤러, 〈에린지움
꽃을 든 화가의 초상〉, 1493,
파리, 루브르 박물관
부모가 정한 예비신부인 아그네스
프라이에게 보낸 약혼 선물로,
화가는 1494년 7월 14일에 고향
뉘른베르크에서 결혼식을 올렸다.

화가는 아주 교묘한 방식으로 그림을 그렸다. 아르놀피니 부부의 뒤로 보이는 볼록 거울을 통해 방 안에 두 명의 결혼식 증인이 동행하고 있음을 알리고 있다. 게다가 거울 위로는 "얀 반 아이크, 여기에 있었다."라고 쓴 화가의 서명이 보인다. 이제 아르놀피니 부부의 주변으로 관객들의 모습이 차츰차츰 선명하게 드러나고 있다. 두 명의 증인과 화가, 그리고 작품을 바라보고 있는 우리.

금속 샹들리에(구도의 정중앙에서 청동의 광택을 놀라울 만큼 사실적으로 재현하고 있는)는 빛이 들어오고 비치는 방향에 따라 정교하게 표현되어 실내의 입체감을 살려주고 있다.

플랑드르의 부유한 상업 도시에서 활동한 토스카나의 상인 조반니 아르놀피니와 그의 아내 조반나 체나미의 엄숙한 결혼 서약을 증명하는 초상화이다. 반 에이크는 사실성과 상징성 모두를 담아낸 뛰어난 암시로써 작품 속의 상황을 연출하였다.

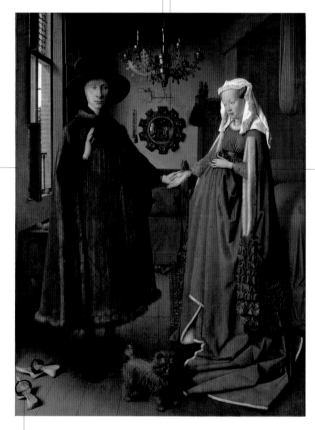

주인공들의 진지하고 엄숙한 시선과 자세를 통해 부부 간의 감정과 심리를 상징적으로 드러내고 있다.

말끔히 정돈된 사물과 부부의 우아한 복장, 고상한 태도는 그들이 사회적으로 상류 계층임을 알려주고 있다. 반면 복슬강아지와 벗어놓은 신발은 정절의 의미를 넘어 결혼생활에서 필수적인 일상 가정의 모습을 담고 있다.

▲ 얀 반 에이크, 〈아르놀피니 부부의 초상〉,
1433, 런던, 국립 미술관

키스는 감정을 전달하는 아주 강력한 수단으로써 동화에서 위대한 걸작에 이르기까지
문학과 미술, 음악의 넓은 영역을 가로지르고 있다.

키스
Kiss

시대와 사회에 따라 혹은 개인에 따라 제스처의 의미는 다르거나 변
할 수 있다. 가령 키스의 의미를 서양문화 안에서 한정하여 볼 때에
도 그러하다. 이때 키스의 의미는 다양한 인간관계의 광범위한 영역
에 걸쳐 있다. 대표의 발이나 손에 입을 맞추는 행위는 그가 조직의 일
원(학위를 받는 학생에게 교수들이 건네는 '아카데미 키스'도 있다)임을 상징
한다. 공식 석상에서 국가 원수들이 서로의 뺨에다 입을 맞추는 행동
은 동맹을 의미한다. 그리고 사제는 미사 중에 하느님의 말씀을 전하
며 성경에 입을 맞춘다.

한편 유다의 '부정한' 입맞춤은 배신의 대명사이다. 하지만 키스의
가장 본질적인 의미는 분명히 사랑과 연결되어 있다. 그 누구도 로미
오와 줄리엣이 나눈 첫 키스의 전율이나 "키스를, 한 번 더 키스를!"
을 외치며 절정에 달하는 오셀로와 데스데모나의 사랑의 듀엣을 잊지
못할 것이다. 또한 지옥에서 형벌을 받고 있는 파올로와 프란체스카
가 입맞춤("그의 떨리는 입술이 내 입술에 다가왔습니다.")을 회상하는 장
면은 단테의 《신곡》에서 사랑과 순결의 보석이 빛을 발하는 순간이다.
그런데 우리는 이보다 앞서 유년기에서부터 백
설공주를 죽음의 잠에서 깨운 왕자와, 개구리로
변한 왕자를 마법에서 구한 공주의 키스를 알고
있다. 키스는 진실을 드러내고 서로 다른 두 존
재를 조화시키는 신비로운 힘을 지녔다. 이는
남자와 여자를 동등한 위치로 끌어올려, 지배하
거나 지배당하는 자 없이 서로의 사랑만이 충만
한 곳으로 이끄는 문이다.

● **참고**

2천 년 이상의 세월이
흘렀지만, 로마의 서정시인
카툴루스가 그의 연인
레스비아와 나눈 기쁨의
키스를 노래한 시 구절은
여전히 감동으로 다가온다.
"나에게 천 번의 키스와 백
번의 키스를 해주오. / 그런
다음 또 천 번의 키스와 백
번의 키스를, / 또다시 백 번의
키스와 천 번의 키스를 해주오!
/ 마침내 수천 번의 키스가
모이면, / 우리는 그것을 다
한데 뒤섞을 것이오. / 그
숫자를 세지 못할 때까지, /
그래야 그 누구도 빼앗아가지
못할지니!"

▼ 로이 리히텐슈타인,
〈우리는 천천히 일어났다〉,
1964, 프랑크푸르트, 현대 미술관

로마 시대의 뛰어난 조각품 중 하나로, 지식인들과
예술가들이 특별한 관심을 기울인 작품이다. 16세기 초에
그리마니 추기경이 베네치아 시에 기증했다.

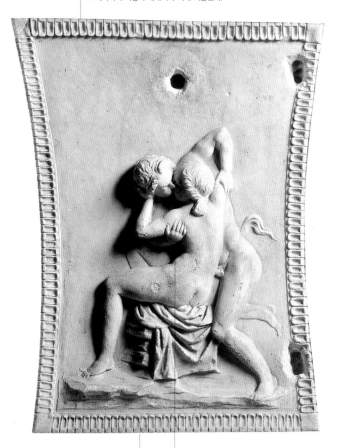

바로 눈앞에서 벌어지는 듯 생생한
에로스가 넘치는 이 부조는 르네상스 시기
베네토 지방의 회화와 조각에
많은 영향을 끼쳤다.

자연스러우면서도 우아한 자세를 취하고
있는 나체의 두 연인은 서로를 힘껏
끌어안으며 키스를 나누고 있다.

▲ 〈키스〉(그리마니 제단의 부분), 기원전 1세기 말,
베네치아, 국립 고고학 박물관

18세기 초의 프랑스 예술에서 가장 에로틱한 그림 중의 하나로 꼽힌다. 그림과 같은 연인들의 격렬한 키스는 종종 '프렌치 키스'로 불리기도 한다.

관능적인 주제를 즐겨 그렸던 부셰의 작품 중에서도 이 작품은 강렬한 에로스를 발산한다. 두 연인은 눈을 감은 채 황홀경에 빠져 있다.

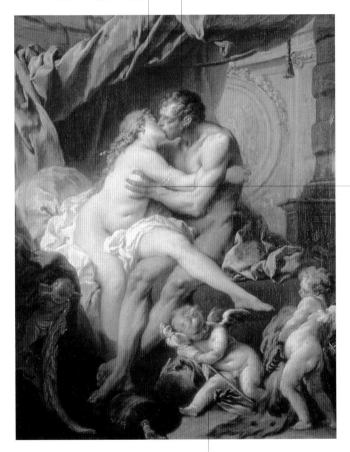

여왕의 부풀어 오른 가슴을 움켜쥔 헤라클레스의 손은 에로틱한 분위기를 한층 더 고조시키고 있다.

아래에서 두 큐피드가 들고 있는 사자 가죽과 실감개는 헤라클레스의 복종을 의미한다. 영웅 헤라클레스는 친구를 죽인 죗값으로 옴팔레의 궁정에서 여자들이 하는 집안일을 하며 조롱을 받는다.

▲ 프랑수아 부셰, 〈헤라클레스와 옴팔레〉, 1735, 모스크바, 푸시킨 박물관

이탈리아 낭만주의를 대표하는 작품 중의 하나이다. 같은 시기, 관객들의 마음을 사로잡았던 주세페 베르디의 오페라를 보는 듯한 이 장면은 서정적인 한 편의 멜로드라마를 연상시킨다.

감정을 한껏 드러낸 애정 표현은 낭만주의 예술의 특징이다. 첫눈에 반한 두 연인은 걷잡을 수 없는 열정으로 인해 부끄러움을 완전히 잊은 듯하다.

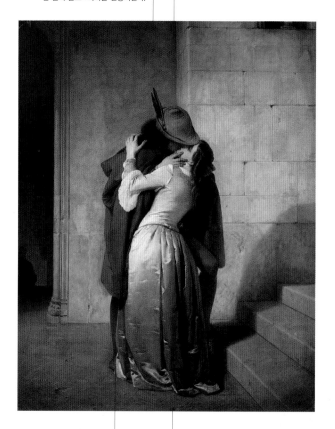

두 젊은이의 의상을 자세히 살펴보자. 붉은색 타이츠와 끝이 뾰족한 구두, 허리에 단검을 찬 남자의 복장은 화가가 살던 시대가 아닌 중세시대의 복장임을 알 수 있다. 19세기 중반 이후까지 예술계에서는 사랑의 장면을 현재의 배경으로 설정하는 것은 부적절하다는 생각이 널리 퍼져 있었다.

파리에서 개최된 세계 박람회를 위해 그려진 이 작품은 국가의 독립과 통일을 이룩해가던 이탈리아와 프랑스, 두 나라 간의 '사랑스러운' 동맹을 암시하기도 한다.

▲ 프란체스코 하예즈, 〈키스〉,
1859, 밀라노, 브레라 미술관

툴루즈 로트렉은 금지와 비밀의 틀을 과감히 깨고
그 무렵까지 예술에서 표현하지 못했던 프시케와 큐피드의
숨겨진 이면들을 처음으로 탐구하였다.

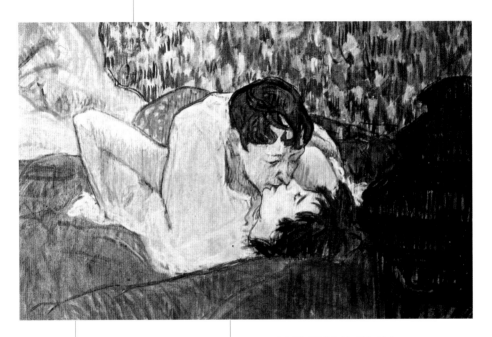

아주 힘겨운 과정을 거치고 난 최근에야
여성의 동성애는 더는 감춰야 할 터부가
아니라고 여겨지게 되었다.

화가는 강요나 추악함, 혹은 웃음거리로서가 아니라
사랑에 대한 진정한 이해를 바탕으로 나이대가 다른
두 여성의 키스를 화폭에 담았다.

▲ 앙리 드 툴루즈 로트렉, 〈키스〉, 1892, 개인 소장

미켈란젤로의 작품에 깊이 매료되었던 로댕은 딱딱하고
차가운 대리석에 뜨거운 숨결과 열정적인 사랑을 불어넣는
재능을 지닌 작가였다.

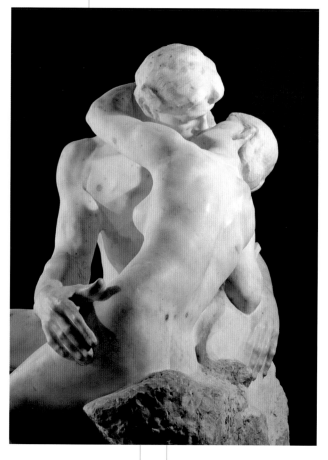

프랑스 조각가 로댕이 남긴 포옹과 키스의
작품들(카미유 클로델과의 정열적인 사랑에서 영감을
받기도 했던)은 에로티시즘과 관련된 예술의
역사에서 의미 있는 한 페이지를 장식하고 있다.

조각의 어느 방향을 봐도 부드러운 정열로
가득 차 있어, 보는 이로 하여금 진한 감동에
빠져들게 한다.

▲ 오귀스트 로댕, 〈키스〉,
1888, 파리, 로댕 미술관

애무는 순수하고 부드러운 사랑의 표현일까, 아니면 불쾌한 접촉 또는 견디기 힘든
희롱일까? 스치고 만지고 탐색하는 손의 전율은 이중적인 메시지로 다가온다.

애무

Caress

장소를 불문하고 일어나는 성추행 사건으로 인한 형사 소송과 재판이
나날이 증가하고 있다. 만지고 싶은 욕구를 통제하지 못하여 상대에
게 불쾌감을 일으키는 저속한 '쓰다듬기'는 성적인 공격성과 같다. 한
편 애무는 이와 정반대의 개념으로 이해된다. 평온하게 서로의 마음
을 주고받는 손길은, 부드럽고 순수한 사랑의 표현이자 정결한 인상
까지 준다. 특히 애무는 유년기의 소중하고 즐거운 기억과도 교차한
다. 사내아이들은 강아지를 대하듯이 여자아이들을 쓰다듬고 귀여워
하며 졸졸 따라다닌다. 그 달콤한 기억은 평생 아련한 추억으로 우리
에게 남아 있다. 상업 광고에서도 애무의 이미지를 차용하고 있는데,
부드러운 맛이 우리를 휘감고 채워주고 지켜준다고 느끼게끔 제품에
특별하고 만족스러운 이미지를 부여하는 것이다. 점점 더 강렬해지
는 연인들의 애무는 쾌락을 누리기 위
해 빠져서는 안 될 하나의 '서문'과도 같
다. 따라서 서로 교감되지 않은 상태의
강제적인 접촉은 그만큼 엄청난 반감을
유발하는 것이다.

▼ 하인리히 퓌슬리,
〈파올로와 프란체스카〉, 1786,
아라우, 아르가우어 쿤스트 하우스

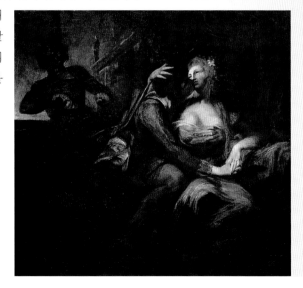

요부와 그 앞에서 잠이 든 거대한 남자의 형상은 율동적인 구성과 현란한 색채의 특별한 시도로 평가된다. 루벤스는 강렬한 색채와 팽창하고 흐르는 듯한 입체감을 완벽하게 표현했다.

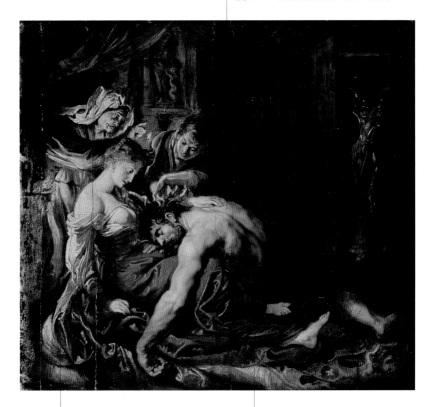

유혹에서 배신으로 이어지는 숙명의 밤에, 들릴라는 부드러운 애무와 달콤한 말로 삼손을 달랜다.

루벤스는 삼손의 육체를 아주 극명하게 대립시키고 있다. 영웅의 등과 팔에서 원기 왕성한 근육의 위력이 느껴지는 반면 무기력하게 늘어진 자세는 안쓰러움을 자아낸다. 삼손은 들릴라의 자궁에서 곤히 잠들어 있는 듯하다.

▲ 페테르 파울 루벤스, 〈삼손과 들릴라〉.
1609, 런던, 국립 미술관

주인공들의 행동과 시선에 감정이 섬세하게 녹아들어 있다. 화가는 주걱으로 물감을 바르는 입체적인 기법을 사용하여 풍성하고 부드러운 색감을 표현했다.

한 쌍의 커플을 그리는 전통적인 '2인 초상화'에 속한다. 결혼을 기념하는 부부 초상화의 전통은 르네상스 시기 이탈리아에서 널리 확산되었으며 네덜란드 화가 프란스 할스도 즐겨 그렸다.

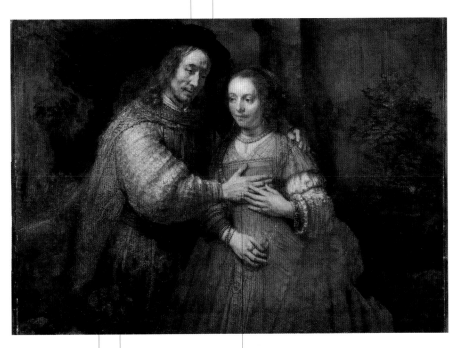

렘브란트의 다른 그림들과 마찬가지로 이 작품 역시 원래의 제목을 알 수 없다. 유대인 부부의 결혼이라는 현재 알려진 설명도 확실한 근거가 없다.

그림 속 주인공들이 누구인지는 정확하게 밝혀지지 않았다. 두 젊은이의 신원을 추측하는 유력한 가설 중에는 렘브란트의 아들 티투스와 그의 배우자 막달레나 반 루라는 주장도 있다.

렘브란트는 이 그림을 시각뿐만 아니라 촉각적으로 표현했다. 빛의 효과로 인해 선명하게 두드러진 두 인물의 부드러운 손동작에서 두근거리며 떨리는 육체가 느껴진다.

▲ 렘브란트, 〈유대인 신부〉,
1667, 암스테르담, 레이크스 미술관

포옹

Embrace

바짝 붙어 있는 육체, 서로 엉킨 두 팔, 하나가 되는 만남.
포옹은 두 사람이 하나가 되는 사랑의 결속이다.

"날 힘껏 안아줘. 그러곤 절대 놓지 마." 격정을 담아 연인에게 건네는 말이다. 포옹은 연인들이 끊임없이 반복하는 아주 오래된 동맹의 표시이다. 이것은 애무와 마찬가지로 일치된 애정의 표현과 공격적인 강제 행위의 중간쯤에 위치한다. 따라서 신화와 예술에서 두 육체의 맞닿음, 즉 포옹은 아폴론과 다프네의 경우처럼 비극적인 결과를 초래하기도 한다. 반면 회화에서 가장 부드러우며 관능적인 포옹으로 꼽히는 것은 코레조가 그린 〈제우스와 이오〉일 것이다. 님프 이오는 구름으로 변한 제우스의 삼미롭고 육감적인 형체에 온몸을 맡기고 있다.

19세기에는 낭만주의 오페라의 유행으로 인해 더욱더 숨 막히는 포옹 장면들을 그림 속에서 만나게 되었다. 남자는 연인에게 '담쟁이덩굴처럼 휘감겨서' 자신의 열정을 드러낸다. 윌리엄 헌트의 유명한 그림에서는 과도한 욕정의 상징인 포옹을 통해 방탕한 남자의 유혹 앞에 놓인 여인이 양심의 눈을 뜨기도 한다. 한편 아방가르드 운동이 한창이던 빈에서는 구스타프 클림트, 에곤 실레와 오스카 코코슈카가 포옹이라는 주제로 사랑과 죽음, 솟구치는 열정과 병리 현상, 시민적인 절제와 삶의 절망적인 허기, 탐욕의 경계를 넘나드는 작품을 만들기도 했다.

▼ 에곤 실레, 〈포옹〉, 1917,
빈, 상부 벨베데레 오스트리아 갤러리

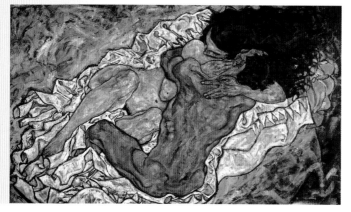

큐피드는 잠이 들어 있다. 아도니스는
자신을 끌어안는 아프로디테를 뿌리치고
앞장서는 개들을 따라 숙명적인 사냥을
떠난다.

스페인의 국왕 펠리페 2세를 위해 티치아노가 그린 〈포에지Poesie〉
연작의 하나이다. 화가는 신화의 주제를 지적인 삽화로서가 아니라
시(詩, poesia)적으로 해석하여, 인간의 깊은 감성에 호소하는
이미지로 표현했다.

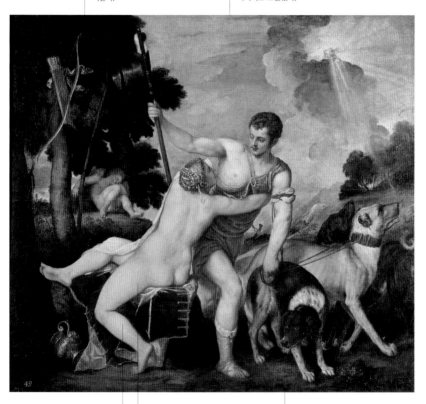

아프로디테는 황급히
몸을 돌려, 이후 사냥에서
목숨을 잃게 되는 연인을
붙잡으려고 한다.

평론가 루도비코 돌체는
"아프로디테의 감정은
뜨겁게 끓어오르고 있지만
아도니스의 냉정한 가슴은
이를 외면하고 있다"고
기술하였다.

펠리페 2세와 잉글랜드의 공주 메리 튜더의
결혼식에 맞춰 그림을 마드리드로 보내면서,
티치아노는 국왕에게 다음과 같이 썼다.
"앞서 보내드린 〈다나에〉가 정면을 향하고
있기에 이번에는 변화를 주어 뒷모습이
드러나게 그렸습니다. 그래야 궁정이 더욱
우아하게 빛날 테니까요."

▲ 티치아노, 〈아프로디테와 아도니스〉,
1553, 마드리드, 프라도 미술관

포옹

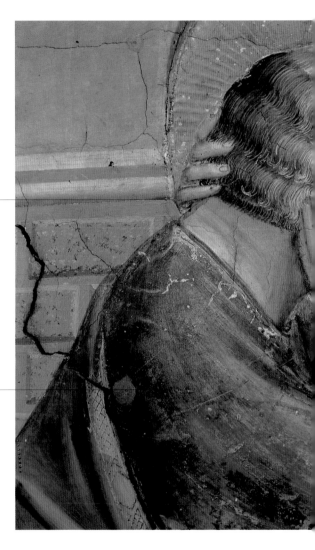

요아킴과 안나의 프레스코화는 스크로베니 예배당의 상단 벽에 자리 잡고 있다. 작품을 가까이에서 들여다보면 그림 속 안나의 동작에서 따뜻한 부드러움을 느낄 수 있다.

공동체로부터 외면당한 요아킴은 사막에서 단식과 참회의 시간을 보낸 뒤, 예루살렘으로 돌아가라는 천사의 목소리를 듣는다. 도시의 황금 문 앞에서는 남편을 다시 못 볼까 봐 애가 탔던 아내 안나가 따뜻한 입맞춤으로 그를 맞았다.

안나는 남편의 목덜미와 회색빛 수염을 쓰다듬는다. 그녀는 남편을 껴안으며 마치 다시는 혼자 두지 말라고 말하는 듯하다.

▶ 조토, 〈금문 앞에서 만나는 요아킴과 안나〉(부분), 1306, 파도바, 스크로베니 예배당

조토는 아련한 기억으로 남아 있던 감성을 파도바 예배당의 프레스코 벽화에 충실히 옮겨놓았다. 두 주인공이 서로를 뚫어지게 바라보는 눈빛에서 격정이 느껴진다. 주변의 자연물(동물, 식물, 바위, 구름 등)도 이 순간을 함께하고 있다.

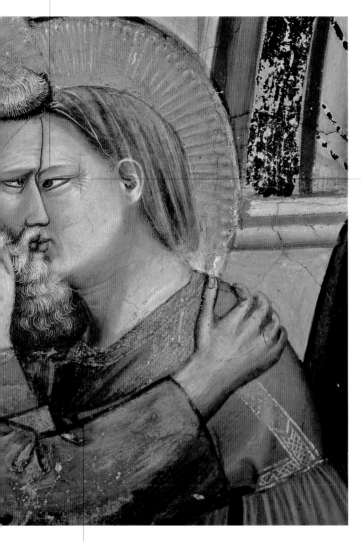

부드러운 입맞춤은 얼굴과 목에 남아 있던 세월의 깊은 흔적을 쓸어버린다. 이제 나이를 잊은 노부부는 사랑과 일치와 나눔의 이미지가 되었다.

고통스럽고 불가사의한 이별 뒤에 상봉한 두 노인의 포옹이 얼마나 뜨거운지, 요아킴과 안나의 입맞춤에서도 격한 감정이 느껴진다.

춤

Dance

예로부터 이어온 화해의 의식. 우주의 강렬한 리듬과 인간이 맞닿는 최상의 지점.
춤은 문화인류학의 토대를 형성하며 모든 문명을 하나로 묶는다.

● **참고**
영화 속의 무도회 장면을 떠올
리자면, 루키노 비스콘티 감독
의 〈레오파드 Il Gattopardo〉를
그냥 지나칠 수 없을 것이다.
주세페 베르디의 왈츠 선율에
맞춰 살리나 공작(버트 랭카스터)
과 안젤리카(클라우디아 카르디날레)
가 춤을 추는 하이라이트
장면은 등장인물들을 열정과
관능의 세계로 이끄는 동시에
쇠락해가는 인생의 쓸쓸함을
느끼게 한다.

춤을 추는 방식은 여러 가지이지만, 어떤 형태이든 춤은 마법의 순간
이다. 고대의 원무나 아마추어들의 경연 무대인 〈탤런트 쇼〉의 춤, 빙
글빙글 돌며 황홀경에 빠지는 데르비시(이슬람 수피교의 탁발수도승 - 옮
긴이)의 춤에서 에로틱한 현기증을 일으키는 아르헨티나 탱고에 이르
기까지 춤의 영역은 무한하다.

미술 작품의 역사는 춤에 대한 충실한 거울과도 같다. 구약성경을
주제로 한 회화(야훼의 궤 앞에서 춤을 춘 다윗)와 성스러운 프레스코 벽
화(세례자 요한 이야기에 나오는 살로메의 춤), 고대의 제례 의식(디오니소
스 축제의 떠들썩한 춤판), 인상파 화가들의 소시민적인 그림(르누아르, 툴
루즈 로트렉), 축제가 열리는 광장에서 갑작스레 벌어진 춤마당이나 구
투조의 부기우기 등 미술은 춤이라는 하나의 주제를 다양한 양식으로
표현했다. 발레리나들의 모습을 연속적으로 화폭에 담은 드가와 같은
화가도 있다. 춤은 예술 작품의 소재이자 다양한 배경이 된다는 점을
넘어 우리 감정의 강력한 전달체이기도 하다. 춤이라는 원초적인 열정
을 통해 인간은 에로스와 재생의 의미를 한껏 표출한다.

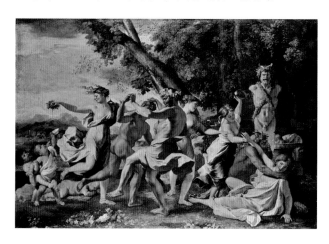

▶ 니콜라 푸생, 〈디오니소스 축제〉,
1631-33, 런던, 국립 미술관

카미유는 뛰어난 재능과 빛나는 아름다움을 타고났지만, 예술과 사랑에
있어서는 불운의 여주인공이었다. 그녀의 남동생인 폴 클로델은
"자연이 누나에게 준 눈부신 선물은 그녀의 인생을 불행하게 했을
뿐이다."라고 회상했다.

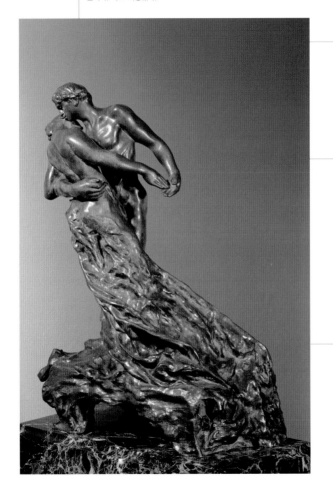

두 형상은 열정의 소용돌이
속으로 함께 녹아들고 있다.
카미유 클로델의 표현 방식은
연인이자 스승이었던 오귀스트
로댕과 분명한 차이를 보인다.

로댕을 사랑한(남자로서 그리고
더욱이 예술가로서) 카미유는 깊은
좌절감으로 괴로워했다. 로댕의
여성 편력으로 인해 그녀의
영혼은 산산이 부서졌으며,
모두에게 버림받은 카미유는
광기의 늪으로 빠져들어 인생의
마지막 30년을 무덤 같은
정신병원에서 갇혀 지냈다.

유럽 상징주의가 절정에
달했을 때의 작품이다.

▲ 카미유 클로델, 〈왈츠〉, 1895, 개인 소장

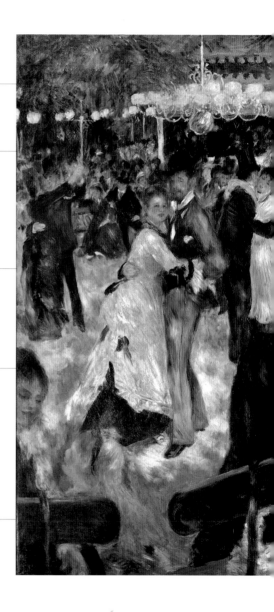

몽마르트의 유명한 무도회장은 당시 인근에
있던 풍차(물랭)로 인해 '물랭 드 라 갈레트'라는
이름이 붙여졌다.

한눈에 봐도 야외 무도회장은 생동감이 넘친다.
르누아르는 이곳에서 가까운 코르토 거리의
아틀리에에 머물면서 축제의 생생한 현장을
화폭에 담았다.

흥겨운 그림을 메운 등장인물 중에는 르누아르의
친구들이 대거 섞여 있다. 작가 리비에르, 화가인
게르벡스, 프랑 라미, 코르데, 로트와 돈 페드로
비달, 모델이자 여자 친구들인 잔느((그네)에 등장하는
당시 16세의 소녀), 에스텔, 마고 등이
그를 위해 포즈를 취하고 있다.

시원한 붓터치와 선명한 빛은 기쁨에 찬 인물들의
생기를 잘 전하고 있다. 한편, 밀착해서 춤추는
남녀의 모습에서는 강한 에로티시즘이 느껴진다.

소시민 계층에 속했던 르누아르는 일요일의 모임,
야외에서의 춤, 폭소, 술잔의 부딪침에서 인생의
기쁨을 발견했다. 하지만 인상파의 다른 대표 화가들
(부유한 귀족인 드가와 같은)은 롱샹 경마장의 말 경주나
오페라 극장의 발레와 같이 특권층에게만 허락된
즐거움을 더 좋아했다.

▶ 피에르 오귀스트 르누아르, 〈물랭 드 라 갈레트 무도회〉,
1876, 파리, 오르세 미술관

46

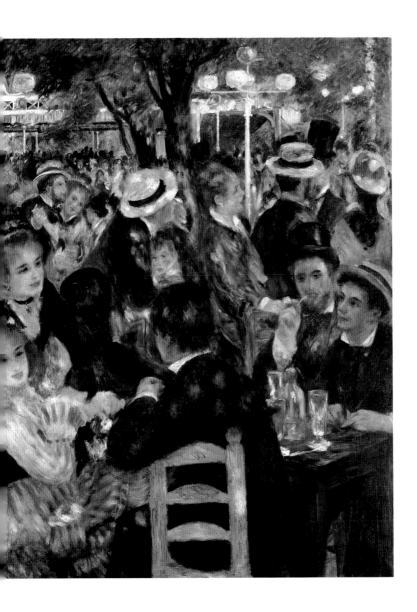

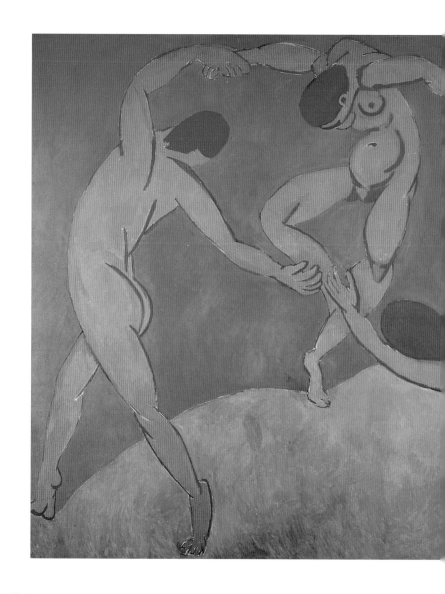

▲ 앙리 마티스, 〈춤〉, 1909–10,
상트페테르부르크, 에르미타슈 미술관

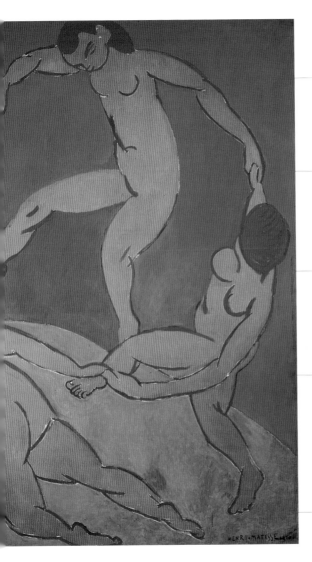

러시아의 수집가 세르게이 슈킨이
모스크바에 있는 자신의 빌라에 '음악'을
주제로 한 그림과 같이 걸어놓을
목적으로 의뢰한 작품이다. 현대 예술의
상징적인 작품 중 하나로 꼽힌다.

벌거벗은 다섯 명의 여자는 1907년에
피카소가 그린 〈아비뇽의 처녀들〉과
관련이 있다. 기하학적인 선으로
해체되고 분해된 피카소의 누드화는
최초의 입체주의 작품으로 평가받는다.

마티스는 피카소의 화법에 따라
색채 사용을 줄이고 윤곽을
단순화시켰지만, 서정적이고
평온한 분위기는 놓치지 않았다.

시간과 공간을 잊은 여인들의
원무는 관객을 무리로 이끌며
리듬 속으로 빠져들게 한다.
단순하면서도 자연스러운 동작은
마치 춤의 끝이 오지 않을 듯하다.

모스크바의 의뢰인은 그림을 받고서 잠시
혼란한 마음이 들었다. 다섯 여자의 누드가
실린 대형 그림을 집안에다 걸어도 될지
망설여졌기 때문이다. 하지만 곧장 생각을
굳히고 마티스에게 다음과 같은 편지를
썼다. "너무나 기품 있는 춤 그림이기에,
다른 이들의 의견은 무시하고 이 누드화를
내 집에다 걸기로 했습니다."

이 그림은 로마의 트리토네 거리에 있는 올리베티 상점의 내부를 꾸미기 위해 제작되었다.

구투조는 그림의 배경으로 네덜란드의 화가 몬드리안의 작품인 〈브로드웨이 부기우기〉를 인용함으로써 대가에게 경의를 표하고 있다.

작은 나이트클럽에서 젊은이들이 미국식 춤을 경쟁적으로 추고 있다. 제2차 세계대전 이후 이탈리아에서 크게 유행했던 부기우기는 과거에 대한 기억을 떨쳐버리려는 시대의 상징과도 같았다.

구투조의 양식은 당대의 네오리얼리즘 영화와 깊이 관련되어 있다.

▲ 레나토 구투조, 〈로마에서의 부기우기〉.
1953, 뮌헨, 주립 현대 미술관

두 사람이 옆으로 나란히 서서 혹은 손을 잡고서,
정해진 목적지도 없이 그저 같은 길을 간다는 기쁨으로 걸어가다.

산책
Promenade

우리는 많은 공간 속을 걷는다. 초원, 숲, 모래 해안 또는 파도가 부서지는 암벽, 도시의 골목이나 철로의 자갈길, 또 박물관의 전시실……
아름다운 풍경 속을 함께 산책하는 것은 새로운 만남과 사랑의 좋은 기회이며, 한 쌍의 연인들에게는 주변 경치를 감상하는 것 이상의 기쁨이 된다. 그들은 서로의 소리에 귀를 기울이고, 호흡과 걸음을 맞추며, 같은 길을 걷고 있다는 즐거움을 공유한다. 그래서 건축가와 도시계획가들은 도심과 공원, 자연 휴양지 등을 지을 때 산책로라는 유쾌한 여정을 함께 설계하곤 했다.

그런데 이렇게 잘 꾸며진 길들, 이를테면 가로등과 벤치, 분수, 전망 좋은 소광장이 자리할 뿐 아니라 휴지통과 안내 표지판 같은 편의시설도 잘 갖춰진 산책로는 연인들이 둘만의 친밀한 고요함을 나누기 위해 발길을 피하는 장소이기도 하다.

● 참고
연인들이 처음 공개적으로 손을 잡고 걷는 산책(부모들의 주의 깊은 시선이 동반됨은 물론이다!)은 그들의 '공동사회로의 입장'을 의미한다. 즉 대중에게 서로의 관계를 알림과 동시에, 연인의 결합을 가족에게 인정받는 것이다.

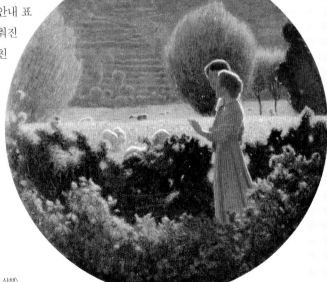

▶ 주세페 펠리차 다 볼페도, 〈사랑의 산책〉,
1902, 아스콜리 피체노, 시민 미술관

이 2인 초상화는 부부의 일상적인 산책
장면을 옮겨놓은 듯이 보이지만, 사실은
윌리엄 할렛과 부인 엘리자베스의 결혼을
기념하기 위해 특별히 제작된 그림이다.

조슈아 레이놀즈와 동료이자 경쟁 관계에 있었던
게인즈버러는 인물들의 동작과 광선을 빠른 필치로
포착하여, 생생하게 움직이는 듯한 풍경화를
그리는 일에 깊은 관심을 가졌다.

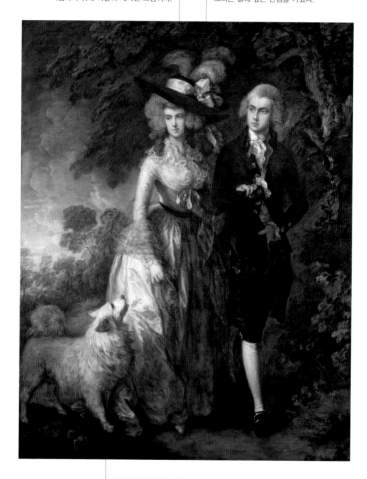

부부의 정절을 상징하는 흰 털의 포메라니안은
게인즈버러의 작품에서 자주 등장하는데, 이 그림의
개는 화가의 각별한 친구였던 음악가 카를 프리드리히
아벨의 애완견이었다.

▲ 토머스 게인즈버러, 〈아침 산책〉,
1785, 런던, 국립 미술관

초기 인상파 시기에 해당하는 작품이다. 르누아르는 작업실 친구였던
클로드 모네, 알프레드 시슬레와 같이 아카데미를 나와 색채와 빛,
자연으로 충만한 새로운 예술 세계를 꾸렸다.

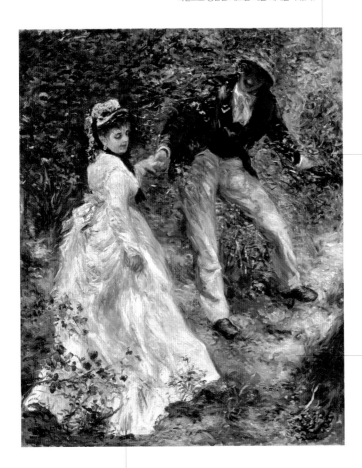

작업실의 다른 두 친구는
주로 풍경화를 그렸지만,
르누아르는 사람들에게 더
관심이 많았다. 그는 자연과
어우러진 인간의 모습을 통해
사랑의 부드러움,
기쁨의 감정을 표현했다.

르누아르는 파리의 공원과
숲의 풍경을 화폭에 담았다.
이는 아름다운 계절에
연인과 산책하거나 소풍을
가기에 완벽한 장소들이다.

여인의 화사한 봄 의상은
녹색 나뭇잎 사이에서 밝은 빛을
발하고 있다.

▲ 피에르 오귀스트 르누아르, 〈산책〉,
1870, 로스앤젤레스, J. 폴 게티 박물관

넉넉한 크기의 이 그림에서 샤갈은 연처럼 허공에 떠 있는
아내 벨라의 손을 잡고 있다. 그림의 배경은 화가의 고향인
비테프스크 마을의 풍경을 떠올리게 한다.

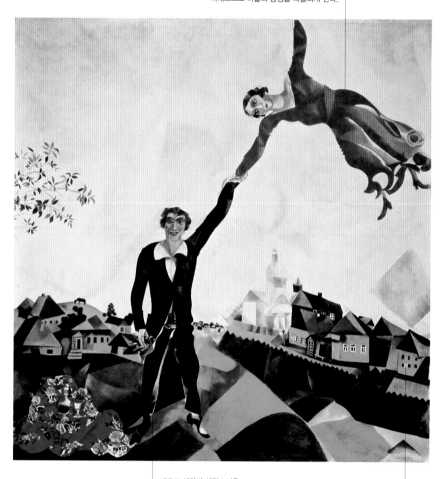

마르크 샤갈과 사랑스러운
아내 벨라의 열정적인
사랑은 화가로 하여금
삶과 사랑의 기쁨을
그림 속에 담도록 했다.

샤갈에게 있어 사랑은 모든 것을 초월하는
존재이다. 특히 이 그림은 피로 얼룩진
제1차 세계대전, 러시아 혁명 등 유럽의
드라마틱한 역사의 한가운데서 탄생했다.

▲ 마르크 샤갈, 〈산책〉, 1917–18,
상트페테르부르크, 국립 러시아 박물관

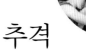

남자는 사랑하는 여자의 뒤를 쫓아간다. 구애는 힘겨운 추격전이다.
이따금 이 숨바꼭질 놀이에서는 술래가 바뀌는 일이 생기기도 한다.

추격
Pursuit

남자는 사냥꾼이라고 속담은 전한다. 하지만 과연 그럴까? 문학이나 미술 작품에 등장하는 유명한 연인들을 살펴보면, 오히려 많은 경우 남자는 희생자이자 전리품이었다. 종교와 문학의 오랜 역사 속에서 아름답고 매혹적이며, 위험한 여자는 빠진 적이 없었다. 그녀들의 남자는 언제나 천국과 지옥, 쾌락의 기쁨과 파멸의 심연 사이에서 아슬 아슬한 줄타기를 하고 있다. 그들은 사랑하는 여자를 추격하는 과정 에서 눈과 귀가 멀고 때때로 시간, 방법, 수단, 상황을 그르치면서 끝 없는 실책을 범한다. 남자들의 추격전에는 과실과 난입과 좌절이 뒤 따르고, 여기에 흥분된 감정 상태인 파토스가 추가된다.

한편 고전 작품 속의 추격에서 중요한 것은 결과만이 아니다. 추격 은 연애관계에서 불가피한 과정이자 논쟁의 주제로서 그 안에 놓인 두 주인공은 자신의 색깔에 맞는 적절한 연기를 펼쳐야만 한다.

• **참고**

사랑하는 여자를 추격하거나 '사냥'하는 주제와 관련하여, 이탈리아 시인 토르콰토 타소는 목가극 《아민타 Aminta》에서 여성의 심리를 역설적으로 표현하고 있다. "여자가 어떤 존재인지 모르시오? / 여자는 도망가면서 붙잡히려 하고 / 부정하면서 긍정하고 / 싸우면서 지길 원하지요."

◀ 장 프랑수아 드 트루아, 〈판과 시링크스〉, 1722–24, 로스앤젤레스, J. 폴 게티 박물관

신화 이야기를 다룬 레니의 회화 중에서 가장
치밀하고 뛰어난 작품의 하나로 꼽힌다.

달리기라는 주제는 관람자로 하여금 역동적인
장면을 기대하게 하지만, 화가는 세련되고
고상한 방식으로 이를 대신했다. 하늘의
푸른색과 땅의 갈색을 배경으로, 두 경쟁자의
육체는 각기 다른 방향으로 교차하며 빛난다.

달리기의 명수인 아탈란테는 구혼자들에게
경주에서 자신을 이겨야만 결혼을
허락하겠다고 했다.

사랑에 빠진 총명한 히포메네스는 여성의 허영심을
이용하여 달리는 도중 황금 사과를 떨어뜨린다.
그리고 아탈란테가 이를 줍기 위해 멈춰 서는 순간,
히포메네스는 앞으로 돌진하여 경주에서 이긴다.
펄럭이는 페플로스(고대 그리스인들이 입었던 긴 겉옷 –
옮긴이)가 고전주의 회화의 규격화된 표현 양식에
생동감을 채워주고 있다.

▶ 귀도 레니, 〈아탈란테와 히포메네스〉,
1622–25, 나폴리, 카포디몬테 미술관

5 6 ✦

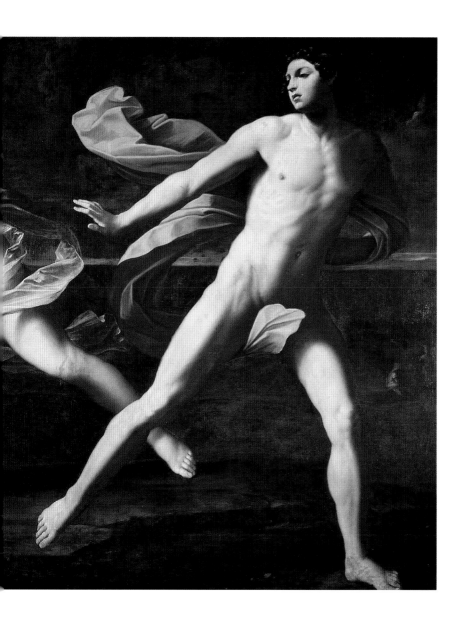

습격

Assault

서양 예술과 문학 안에서 공격자의 역할은 전통적으로 파우누스나 사티로스 같은 반인반수가 담당해왔다. 이들은 늘 성적으로 흥분되어 있으며 자신의 본능을 제어할 줄 모른다. 이는 올바른 판단력을 가지고 행동해야 하는 인간에게 있어 야만성이란 결코 어울리지 않는다는 교훈을 담고 있다.

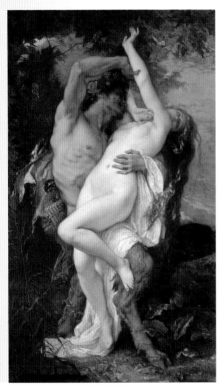

그러나 우리는 때때로 인간이 그렇지 못함을 잘 알고 있다. 질투심에 사로잡히거나 원하는 사랑을 성취하지 못한 남자는 분노가 폭발하여 여자를 물리적으로 공격하려는 충동을 보인다. 그리고 이러한 욕망의 상대는 결국 광폭한 성적 본능의 희생자가 되는 위험에 처한다. 아름다운 수산나가 그 대표적인 예이다. 그녀에게 욕정을 품고 덤벼든 두 노인의 이야기는 화가들이 즐겨 사용한 소재였다. 화가들은 구약성경의 인물들을 통해 교훈적인 내용을 전달하기도 했는데, 특히 그 중에서도 '순결'을 주제로 한 것이 많았다. 대표적인 예로, 이집트 파라오의 경호대장인 보디발의 아내가 유혹하며 달려들었지만 이를 뿌리친 탓에 모함당한 요셉의 이야기를 들 수 있다.

◀ 알렉상드르 카바넬, 〈님프와 사티로스〉,
1860, 릴, 릴 미술관

두 노인의 습격을 받는 수산나의 이야기는 추악한 성적 공격을
표현하기 위해 회화에서 자주 등장하는 소재이다.

베네치아로 이주한 독일 화가의 특징이
작품에 잘 드러나 있다. 그는 티치아노와
베로네제 그림에 나타난 육체적 관능미를
17세기 후반에 다시 재현한 화가이다.

성경 이야기를 재현한 것은, 위기에 처한 풍만하고
눈부신 여성의 육체를 그리기 위한 핑계였을 것이다.

▲ 요한 카를 로트, 〈수산나와 두 노인〉,
1680년경, 로스앤젤레스, J. 폴 게티 박물관

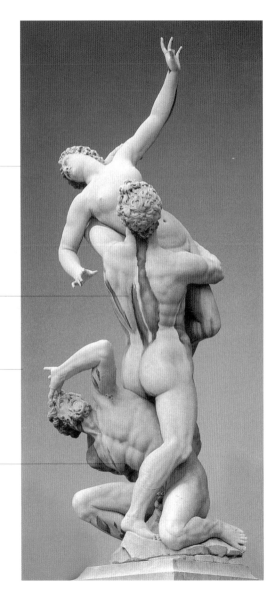

피렌체 시뇨리아 광장에 있는 웅장한 대리석 조각으로,
잠볼로냐가 메디치 궁정의 총애받는 조각가로서
최고의 성공을 거두던 시기에 제작하였다.

이 작품에서 로마인이 사비니 여인을
강탈한다는 주제 자체는 그리 중요하지 않다.
극적으로 얽힌 형상들을 뛰어나게 구성한
작가의 시도가 우선적이다.

형상이 하나하나 연달아 꼬인 구성으로,
조각 전체는 나선형을 띤다. 이는 인공적인 미가
강조된 매너리즘 스타일의 특징이다.

간략하게 작품의 내용을 설명하자면, 건장한
체격의 한 남자가 버둥대며 고함치는 여자를
움켜잡고 있다. 하지만 그 아래의 늙은이는
이 강탈을 막지 못한 채 상황을 바라보고 있다.

▲ 잠볼로냐, 〈사비니 여인의 강탈〉,
1574-80, 피렌체, 로지아 데이 란치

언뜻 보기에도 다듬어지지 않은 이 테라코타는, 실제로
대리석 작업 이전의 예비 단계에서 만든 초안이다.

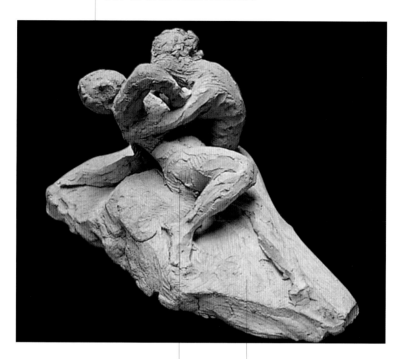

프시케는 절망적으로 몸을 뒤틀며
난폭한 연인을 떨쳐버리려고 한다. 반면
신화에서는 큐피드와 프시케가 완전한
사랑의 대명사처럼 그려진다.

두 형상은 마치 무형의 점토
덩어리에서 솟아난 모양처럼 보인다.

▲ 안토니오 카노바, 〈큐피드와 프시케를 위한 테라코타 초안〉,
1791, 포사뇨, 카노바 미술관

납치

Abduction

납치를 난폭한 쟁취라고만은 볼 수 없다. 고대 부족들이 자식을 얻기 위해 서로의 여자를 납치했다는 사실에서 볼 때, 이는 필요에 의해 이어져온 유산이라고도 할 수 있다.

● **참고**

오페라에서 가장 유명하고 극적인 납치는 베르디의 걸작 《리골레토Rigoletto》에서 주인공 리골레토의 딸이 공작의 심복들("저주받을 비열한 종족들")에게 납치당하는 대목일 것이다.

강탈을 목적으로 하는 납치는 현대 사회에서 무거운 범죄 행위이다. 다만 사랑의 도주라면 다소 용서의 여지가 있다. 이는 납치 대상이 어떻게 받아들이느냐에 따라 사면의 여부가 결정될 것이다. 가장 유명한 납치 혹은 유괴의 주인공들은 헬레네, 에우로페, 페르세포네, 가니메데, 데이아네이라, 레우키포스의 딸들, 사비니 여인들이다. 이들의 일화를 통해 우리는 그리스와 로마 양쪽 모두에서 마치 관례처럼 납치 사건들이 행해져왔음을 알 수 있다.

예술에서 '납치'는 호색과 폭력을 동시에 담은 주제로써 폭넓게 인용되었다. 드물긴 하지만 남녀의 역할이 뒤바뀌어 여성이 남성을 납치하는 흥미로운 상황도 있다. 이와 관련된 유명한 신화로는 미소년 힐라스의 이야기가 있다. 힐라스는 샘에 물을 뜨러 갔다가 그의 아름다움에 현혹된 님프들에 의해 물속으로 납치되었다. 그 후 힐라스는 신화의 인물들을 동물 또는 식물로 추억하는 그리스의 풍습에 따라 개구리와 연결된다.

◀ 르네 마그리트, 〈강간〉, 1934, 휴스턴, 메닐 컬렉션

페르세포네는 곡물과 수확의 여신이자
계절의 변화와 생명의 성장을 관장하는
데메테르의 사랑스러운 딸이다.

그림의 풍경은 생명이 싹트는
싱그러운 봄날이다.

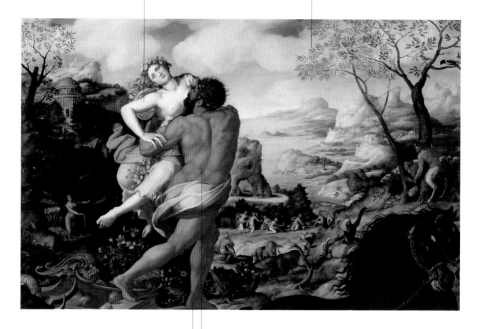

저승의 신 하데스에게 납치된 페르세포네는
지하 세계로 끌려간다. 그녀는 영원히
하데스의 아내로 살게 되었지만, 데메테르의
간곡한 요청으로 정기적으로 땅 위에서도
지낼 수 있게 되었다.

하데스의 자세가 인상적이다. 인체를 길게
늘이거나 뒤틀려서 표현하는 방식은 매너리즘
화가들의 특징이었다.

▲ 알레산드로 알로리, 〈페르세포네의 납치〉,
1570, 로스앤젤레스, J. 폴 게티 박물관

이 작품 속에는 사랑과 폭력의 행위가 한데
뒤섞여 있다. 왼편 말에 매달려 있는 큐피드조차
다소 미심쩍은 눈빛을 보내고 있다.

그리스의 시인 테오크리토스는 레우키포스의 딸들이 제우스의 쌍둥이
아들인 카스토르와 폴룩스에게 납치당하는 이야기를 노래했다. 현재 알려진
제목이 사실이라면, 루벤스의 작품은 이 일화를 다룬 유일한 그림이다.

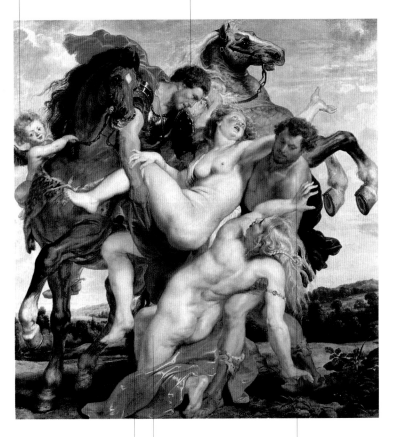

루벤스는 두 명의 여인과 쌍둥이 신, 두 쌍의 말과
큐피드로 이루어진 거대한 무리를 진동하는
하나의 덩어리로 표현했다. 화가의 지휘에 따라
빈틈없이 작동되는 기계처럼, 작품의 모든
요소들은 완벽한 균형을 이루며 회전하고 있다.

바로크 신화 미술이 정점에 이르렀을 때의
작품으로, 고상한 지식을 나타내기보다는
형상과 색채의 관능성이 빛을 발하는
그림이다. 공간을 널찍하게 차지하고 있는
여인들의 풍만한 누드는 찬란한 태양빛을
받고 있으며, 루벤스는 아래쪽 여인의
금발과 바닥의 실크 천에서
광선의 유희를 보여주고 있다.

두 남자의 모습이 서로 닮지 않았고
또 말의 색깔이 다르다는 점에서,
이 그림은 사비니 여인들이
강탈당하는 장면을 표현했다는
의견이 최근에 제기되었다.

▲ 페테르 파울 루벤스, 〈레우키포스 딸들의 납치〉,
1618, 뮌헨, 알테 피나코테크

관람객이 그림 구석구석에 담긴
신화의 내용을 이해할 수 있도록,
화가는 하나의 흐름에 따라
이야기를 풀어나가고 있다.

긴장감이 전혀 느껴지지 않는 납치 장면이다. 헬레네는 상황을 순순히
받아들이며 남편 메넬라오스를 버리고 파리스를 따라 트로이로 향한다.
파리스는 춤을 추듯 걸으며 정중하게 그녀를 안내하고 있다.

새끼 원숭이를 끈으로 잡고 있는 흑인
아이를 비롯하여 그림 속의 인물들은 모두
자신만의 우아한 아름다움을 발산하고 있다.
이들의 매력은 중심에 있는 여주인공의
황홀한 아름다움에서 시작되어 점차
주변으로 확대된다.

오른편에 따로 떨어져 있는
귀여운 큐피드는 우리를 향해
찡긋하며, 상황에 대한 이해를
구하는 눈빛을 보내고 있다.

▲ 귀도 레니, 〈헬레네의 납치〉,
1631, 파리, 루브르 박물관

일반적인 구도와는 달리,
화가는 주인공에만 초점을
맞추었다. 아름다운
에우로페는 장대한 하늘을
배경으로 뚜렷한 존재감을
드러내고 있다.

카냐치는 바로크 양식의 유럽
화가 중에서도 가장 육감적으로
인물을 그렸던 화가일 것이다.
에우로페를 제외한 다른
대상들은 그녀의 봉긋한 가슴과
매끄러운 피부를 묘사하기 위한
도구처럼 여겨진다.

소녀는 제우스가 변신한 새하얀 황소를
타고 바다를 건너고 있지만, 불안하거나
놀라는 기색이 전혀 없다.

장미를 담느라 옷을 살짝 들어 올린
손동작은 바닷바람에 살랑거리는
상반신을 더욱 두드러지게 한다.

▲ 귀도 카냐치, 〈에우로페의 납치〉,
1650년경, 마라노 디 카스테나조,
몰리나리 프라델리 컬렉션

냉담한 증인, 비밀스러운 고백자, 미스터리하고 혼란스러운 '분신'.
거울 앞에서 우리는 도망칠 곳 없는 무기력한 존재가 된다.

거울

Mirror

거울은 다양한 상징적 의미를 지니는데, 부정적으로는 욕망과 오만
이라는 악습으로 해석된다. 거울 앞에 매달려 외모 꾸미기에 열중하
는 일은 사치와 퇴폐의 신호로써 비난받았다. 하지만 예술 안에서라
면 이러한 화살을 거두어도 될 것이다. 거울 앞에 앉은 매춘부의 그림
은 도덕적으로 거슬리는 이미지가 아니며, 속살을 드러낸 소녀가 거
울을 보고 있는 장면은 매혹적이기까지 하다. 긍정적인 의미에서 거
울은 인식의 도구로 이해되어 학문의 표상으로 활용되었다. 고대 그
리스의 소크라테스 역시 제자들에게 거울을 들여다보며 "자기 자신
에 대해 알라"고 충고했다. 또한 거울은 여러 방향을 비춘다는 점에서
신중함의 미덕으로 여겨지기도 했다. 바로크 시대에 거울을 바라보는
미인은 바니타스(vanitas, 인생무상)를 나타냈으며, 이는 표면의 환영 곧
그 덧없는 껍데기의 이면을 들여다보는 것을 상징했다.

● 참고

체자레 리파는 1593년에
초판이 출간되고 이후
증보판이 나온 《이코놀로지아
Iconologia》의 저자이다.
이는 그림이나 건축에서
쓰인 상징과 비유, 견해를
설명한 도상해석학 책으로,
여기에서도 거울은 다양한
의미로 해석된다. 리파는
다음과 같이 적고 있다.
"실체가 아닌 이미지들이
보이는 거울은 우리 뜻대로
움직이는 인간의 이성과
비슷하다. [...] 눈에 보이지
않는 많은 개념이 세상에
존재하는데, 이를 예술 작품
안으로 옮겨 볼 수 있다."

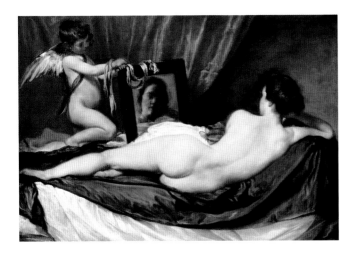

◀ 디에고 벨라스케스,
〈거울을 보는 아프로디테〉,
1648년경, 런던, 국립 미술관

거울

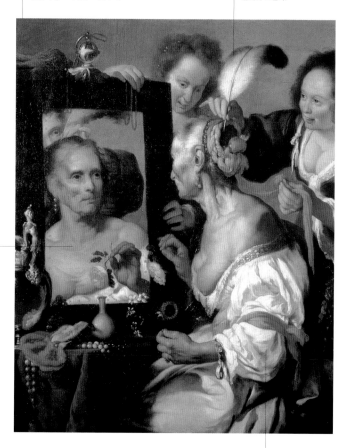

카푸친회 수도사였던 스트로치의 작품 일부는 도덕적인 의미를 분명하게 드러내는 그림이다.

염색한 리본과 타조 깃털로 노파를 치장시키는 두 여인은 즐거워 보인다.

이 그림은 단순히 바로크 시대에 만연했던 허영심을 비난하려는 의도는 아닌 듯하다. 거울에 비친 노파의 표정은 전혀 풍자적이지 않으며, 우리로 하여금 서글픈 자각을 느끼게 한다.

뛰어난 기교가 돋보이는 회화이지만 그 속에 담긴 주제는 냉혹하다. 늙은 여인은 거울 앞에서 몸을 단장하며, 무정하게 사라저버린 아름다움을 애써 찾으려 한다.

▲ 베르나르도 스트로치, 〈바니타스(거울을 보는 늙은 여인)〉,
1635-40, 모스크바, 푸시킨 박물관

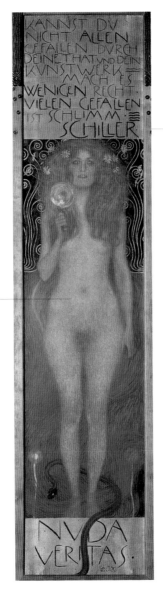

우아하고 자유로운 활자는
상징주의 회화의 특징을 보여준다.
아래쪽에는 라틴어로 작품의
제목이 적혀 있고, 위쪽의 글은
프리드리히 실러의 시이다.
"너의 행동과 예술로 모든 사람을
기쁘게 할 수 없다면, 소수의
사람을 만족시켜라. 다수에게
사랑받는 것은 잘못이다."

여인은 실오라기 하나 걸치지 않은
누드로, 손에는 거울을 들고 있다.
아무것도 가리지 않고 있는
그대로를 드러내는 진실에 대한
비유를 나타낸 것이다.

▲ 구스타프 클림트, 〈누다 베리타스(벌거벗은 진실)〉,
1899, 빈, 오스트리아 국립 도서관

1980년대 구상 미술이 부흥하면서
거울과 같은 역사적인 사물과
상징들도 다시 환영받게 되었다.

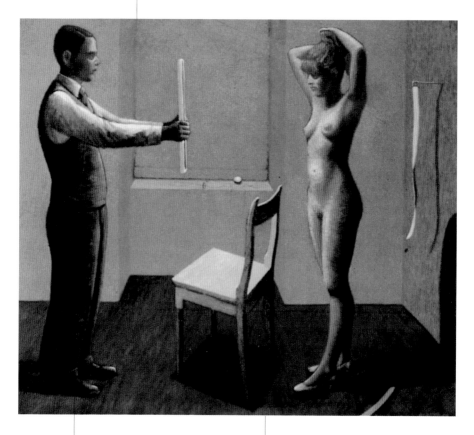

머리를 매만지고 있는 누드의 여자
앞에 선 정장 차림의 남자는 마치
아무런 감정도 없는 듯하다.

단순하고 무미건조한 실내 분위기는
현대인의 고독을 나타내고 있다.

▲ 헤르만 알베르트, 〈거울을 든 남자〉,
1982, 개인 소장

무슬림 여성들은 베일의 일종인 히잡을 쓴다. 머리를 가리는 풍습은 아주 오랫동안
이어져왔으며 여러 문명에 걸쳐 전해졌다.

베일
Veil

머리에 쓰는 베일은 성녀나 경건한 여성, 또는 미망인의 상징으로서
여성의 정숙함과 도덕성을 의미한다. 하지만 미술 작품 안의 베일은
때때로 유혹의 도구로 변하기도 한다. 보티첼리에서 카노바에 이르기
까지, 무한한 다양성을 거듭해온 베일에 예술은 에로스의 놀라운 힘
을 부여했다. 보일 듯 말 듯한 베일은, 숨기고 또 드러내며 넌지시 유
인한다. 베일의 뒤로는 매혹적인 미소가 있을 수도, 비애나 지독한 고
독이 존재할 수도 있다. 베일의 이러한 속성은 미스터리한 아름다움
의 비밀을 캐고 싶은 사람들의 욕망에 불을 지핀다. 스페인 여성들이
의례적으로 쓰는 레이스로 된 베일 만티야는 정숙
과 악의가 함께 꼬여 있는 매듭이라고 할 수 있다.

한편 20세기 초에 전개된 여성해방 운동은 육
체의 표현에 대한 새로운 인식을 불러왔다. 자신의
개성을 마음껏 표현하려는 여성들의 의지는 의상
과 장신구에 자유와 새로운 표현의 힘을 실었다.

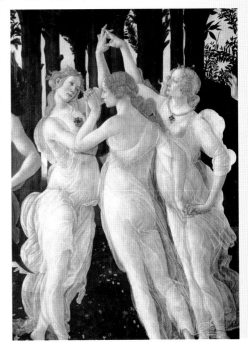

▶ 산드로 보티첼리, '삼미신三美神'(《봄》의 부분),
1478, 피렌체, 우피치 미술관

작품 속 주인공은 네로 황제의 두 번째 부인이다. 포파에아는
아름다운 외모를 지녔지만, 권력을 차지하기 위해 파렴치한
음모를 꾸몄던 사악한 인물이었다.

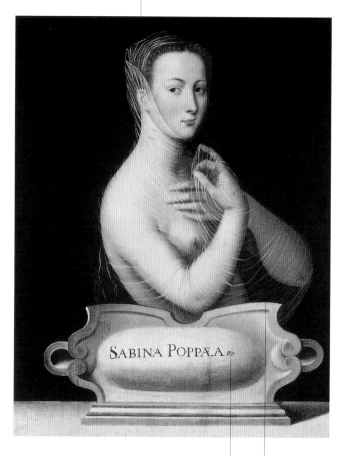

이 매혹적인 그림의 작가는 아직 밝혀지지 않았으며
막연하게 '퐁텐블로 화파'라고만 전해진다.
프랑스 궁정 예술의 양식은 관능미와 은밀한 매력을
추구하는 이탈리아에서 깊은 영향을 받았다.

얇고 우아한 베일은 매너리즘 미학의
대표적인 소재이다. 베일은 눈에 보이는
것과 보이지 않는 것, 실재와 상징,
자연과 인공을 오가는 놀이의 완벽한
메타포이다.

▲ 퐁텐블로 화파, 〈포파에아 사비나〉,
1550-60, 제네바, 제네바 박물관

작은 화폭에 담긴 이 아름다운 그림은 화가의 원숙기 작품으로, 아리오스토의 서사시 《광란의 오를란도Orlando furioso》에 나오는 장면을 그린 것이다. 잠이 든 안젤리카는 은자가 마술로 부른 악마에 의해 섬으로 옮겨진다.

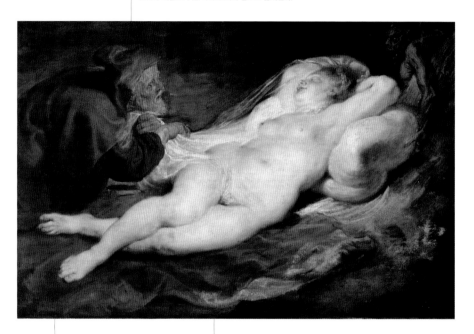

세련되고 섬세한 회화 기법은 렘브란트의 초기 작품들과 견주어볼 만하다.

루벤스는 거의 전라의 상태로 누워 있는 미인을 소재로 삼았는데, 풍성하고 강렬한 색채와 농후한 질감에서 티치아노의 영향이 느껴진다.

▲ 페테르 파울 루벤스, 〈안젤리카와 은자〉, 1631, 빈, 미술사 박물관

가면과 부채

Mask and Fan

가면, 은폐, 은밀한 분위기는 극단과 가면극이 성공을 거두면서
유행하게 되었다.

바로크 시대가 되면서 베일과 부채로 얼굴을 가리거나 민속 의상, 동
양풍의 옷으로 치장하는 귀부인들이 점차 늘어났다. 이는 자신의 매력
을 드러내기 위한 보다 특이한 방식으로, 특히 가면무도회는 호기심과
환상을 불러일으키는 진귀한 머리장식, 의상, 장식품의 집합소이자 특
별한 사교의 장이기도 했다. 베네치아에서 가면은 평온하고 찬란했던
18세기의 표상이라 할 만큼 다양한 사회 계층에서 유행했는데 이는
단순히 무도회나 축제의 전유물만은 아니었다. 가면에 가려진 미스터
리한 매력, 부채 혹은 파라솔 뒤로 보이는 유혹의 시선, 멋진 장식품은
발가벗은 여자보다 오히려 더 에로틱하게 사람들을 자극했다.

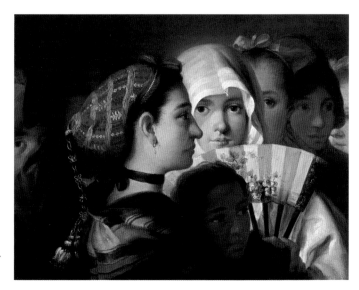

▶ 로렌초 티에폴로, 〈마드리드 여인들〉,
1785년경, 마드리드, 레알 궁전

18세기 베네치아에서 성행했던 극장의 로비이다. 극장의 로비는 상연되는
오페라와는 상관없이 다양한 대중들이 모이는 만남과 휴식의 장소였다.

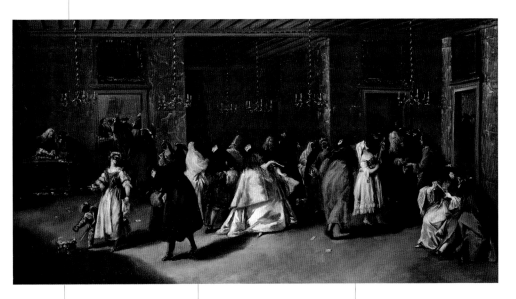

그림 속의 인물들은 모두 가면을
쓰고 있다. 베네치아에서
가면을 쓰는 것은 카니발 기간이
아니더라도 아주 흔한 일이었다.

과르디의 빠르고 간결한 붓놀림은
북적대는 장면에 활기를 불어넣고 있다.

과르디의 그림은 언제나 꿈에서 깨어나는
듯한 감흥을 불러일으킨다. 원근법의
사용으로 흐릿하게 처리된 배경은 차차
분해되어 없어지는 얼룩같이 보인다.

가면과 부채

1700년대 스웨덴의 저명한 화가가 그린 작은 걸작이다.

당시 왕가 컬렉션의 특징적인 주제는 흥미로운 표정을 짓거나 특이한 장식품으로 꾸민 젊은 여성들의 초상화 시리즈, 이른바 '미인들의 갤러리'였다.

프랑스식으로 옷을 입은 젊고 귀여운 여인은 화가의 부인, 마리 쉬잔이다.

사랑스럽게 집어든 부채와 검은 숄은 그녀의 미소를 더욱 매력적으로 빛나게 한다.

▲ 알렉산더 로슬린, 〈부채를 든 여인〉,
1768, 스톡홀름, 국립 미술관

화가의 기량이 뛰어나게 발휘된, 19세기
스페인의 상징이 된 그림이다.

검고 윤기 있는 머리칼을 가진 젊은
백작부인은 우아하게 부채를 쥐고 있다.

그림에서 가장 심상치 않은 부분은 시선을 고정하느라 살짝 눈을 감은 듯이
느껴지는 여인의 표정이다. 여주인공은 바로 앞에 있는 누군가를
주의 깊게 바라보고 있고, 화가는 이 시선에 특별한 매력을 부여했다.

▲ 페데리코 데 마드라소, 〈빌체스 백작부인의 초상〉,
1853, 마드리드, 프라도 미술관

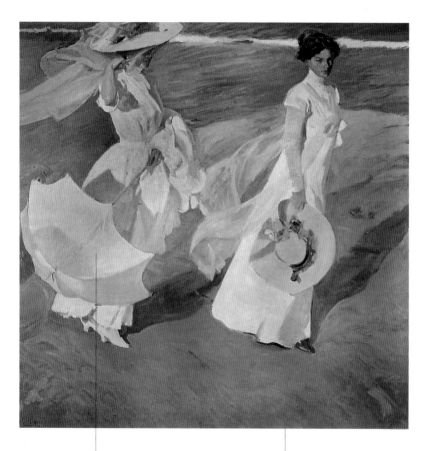

차양이 넓은 모자와 베일, 파라솔, 가벼운 소재의 긴 리본은 분명히 여름용 장신구이지만, 해변을 걷는 두 여인은 발목까지 오는 긴 의상을 입고 있다.

20세기 초에 등장한 신흥 상류 계층의 호화스러운 생활을 담은 이 그림에서 여성의 육체는 새로운 의미를 나타낸다. 이제 여성들은 단순한 '욕망의 대상'이 아니라 자신의 삶에서 의식 있는 주인공으로 존재하고자 한다.

▲ 호아킨 소로야 이 바스티다, 〈해변 산책〉, 1909, 마드리드, 소로야 미술관

촉각을 자극하고 여성의 관능을 암시하는 모피는 그 자체가 지닌 에로틱한 성격으로
인해 효과적인 유혹의 수단이다.

모피

Fur

외투, 안감, 목도리, 그리고 길게 끌리는 옷자락이나 묵직한 망토의 소재로 이용되는 모피는 수천 년간 추위로부터 인간을 보호하는 필수품이었다. 불과 몇십 년 전까지만 해도 지구의 많은 지역에서는 부유한 계층이 아니더라도 남자든 여자든 몸을 데워주는 동물 가죽의 온기가 필요했다.

하지만 현대 사회에서 모피는 필수가 아닌 선택의 품목으로서 상징적인 가치를 가진다. 족제빗과, 설치류, 고양잇과, 또 곰처럼 덩치가 큰 포유동물의 모피는 동물의 가죽이 인간의 의복으로 변신한 대표적인 예이다. 그중 담비 가죽은 군주들의 전유물(제정 러시아 시대의 복식에서 자주 보이는)이었으며, 윤기 흐르는 은빛 여우 털은 여배우들의 몸을 감쌌다. 여성의 육체와 모피의 결합은 언제나 육감적인 전율을 일으켰다. 또한 바닥에 펼쳐진 이국적인 야생 동물의 가죽은 에로틱한 분위기를 자아내는 역할을 했다.

● 참고
루벤스의 걸작, 모피를 두른 여인의 초상화는 화가의 열정이 담긴 육감적인 작품이다. 화가는 두 번째 부인 엘렌 푸르망의 젊고 풍만한 육체에 모피를 둘렀다.

◀ 티치아노,
〈이자벨라 데스테의 초상〉,
1535, 빈, 미술사 박물관

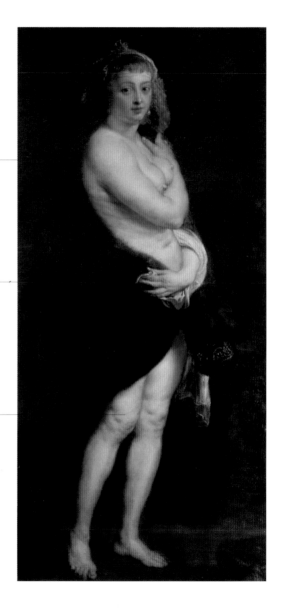

아내 이사벨라 브란트가 죽은 뒤 홀로
지내던 루벤스는 전 부인의 먼 친척인
엘렌 푸르망을 사귀기 시작했다. 1630년에
53세의 화가는 16세의 엘렌과 결혼식을
올렸다. 이후 10년간 그녀는 루벤스의
인생과 예술에 젊음의 생기를
불어넣어 준 원동력이었다.

루벤스는 젊은 아내의 나체에다 모피를
결합하여 아주 육감적인 작품을 만들어냈다.

밝은 피부색과 어두운 모피의 색채 대비는
화면 속 관능성을 더욱 자극하고 있다.

▲ 페테르 파울 루벤스, 〈모피를 두른 엘렌 푸르망〉.
1638년경, 빈, 미술사 박물관

여인이 오른손에 쥐고 있는 금속 물체는,
고대 로마인들이 마사지와 미용 팩을 할 때 사용했던
오일과 연고의 잔여분을 제거하는 도구이다.

당시 대중에게 인기가 많았던 화가
알마 타데마는 종종 감각적인 주제의
그림을 그리곤 했는데, 그 내용은
언제나 고대의 기억을 환기시키는
형태로 표현되었다.

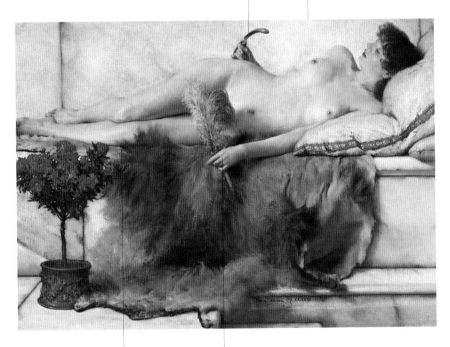

그림 속의 공간은 고대 로마에서
유행했던 온천 시설의 일부로,
온욕실인 테피다리움의 모습이다.

편안하고 안락한 분위기와 막연한 퇴폐스러움이 느껴지는
공간에서 아름다운 한 여인이 잠들어 있다. 화가는 푹신한
쿠션과 털이 무성한 모피, 하늘거리는 타조 깃털을 섬세하게
묘사하면서 부드러운 촉감을 전하고 있다.

▲ 로렌스 알마 타데마, 〈테피다리움에서〉,
1881, 포트 선라이트, 레이디 레버 아트 갤러리

제목에서는 포괄적으로 '대도시'라고만 밝히고
있지만, 작품의 무대가 되는 도시는
총체적인 혼란에 빠진 베를린이다.

왼쪽 패널의 상이군인은
목발에 의지해
반질거리는 돌 포장길 위를
뚜벅뚜벅 걷고 있다.

독일 표현주의의 스승이자
조지 그로스, 크리스티안 샤드와 같이
신즉물주의(New Objectivity)의 창시자인
딕스는, 당시 사회의 모습을 세 폭의
그림 속에 담아냈다. 그림은 전체가
연결되면서도 각 폭이 독립적인
내용을 나타내고 있다.

중앙 패널 안에 있는 연미복 차림의 오케스트라
단원은 색소폰으로 재즈를 연주하고 있다.
여자들의 짙은 화장과 현란한 옷차림은 어딘지
모르게 불안한 느낌을 자아내는데.
이러한 비현실적인 분위기 속에서도
우아하게 꾸민 커플이 춤을 추고 있다.

경제적인 곤란과 현대화의 열망 사이에서
격동기를 겪고 있던 당시 바이마르
공화국의 사회상이 반영되어 있다.

오른쪽 그림에서, 손님을 기다리는
매춘부들의 초조한 분위기는 인간의 관능성과
추악한 동물성이 강렬하게 겹쳐진 모습이다.

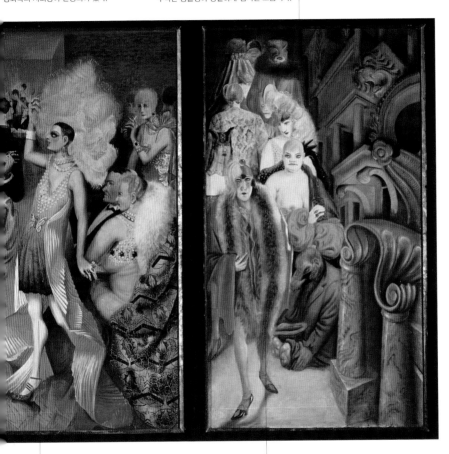

그림 속 등장인물의 과장된 몸짓과 안색,
극렬한 명암 대비, 비스듬히 왜곡된 구도는 같은 시기
독일의 카바레와 표현주의 영화를 떠올리게 한다.

오른쪽 그림의 맨 앞에 있는 매춘부의
기다란 모피 목도리는 여성의 거대한
성기 형태를 나타내고 있다.

▲ 오토 딕스, 〈대도시 세폭화〉,
1927–28, 슈투트가르트, 주립 미술관

편지

Letter

오늘날 휴대전화나 인터넷을 통해 약자나 은어, 이모티콘의 형태로 주고받는 사랑의 메시지는 현대판 연애편지와 같다.

소설이나 영화에는 유독 많은 편지가 등장한다. 주인공은 서랍 깊숙한 곳에서 작은 상자에 담겨 리본에 묶인 낡은 편지 꾸러미를 꺼낸다. 오래된 사랑의 편지를 읽으며 그는 그리움과 후회가 섞인 과거의 기억 속으로 빠져든다. 대개 이러한 이야기는 주인공이 아름다운 눈물을 한바탕 쏟아내거나 편지의 인물이 다시 나타나면서 끝이 나게 된다. 평범하기 그지없는 설정이지만, 편지지에 담긴 사랑의 말은 세월이 흘러도 그때의 열정을 다시 느끼게 한다.

편지는 둘만의 공간이자 침묵의 순간이다. 특히 베르메르는 연애편지의 떨리는 감성을 아주 잘 담아낸 화가였다. 냉정하고 현실적인 오늘날의 사람들도 옛날 연인들이 주고받은 꾸밈없는 연애편지에서 부드러운 감성을 발견한다. 단순하고 고루한 표현에는 웃음이 나겠지만, 종이와 잉크에 담긴 감정들은 차츰 희미해져가는 지난 사랑 이야기를 다시 들려주고 있다.

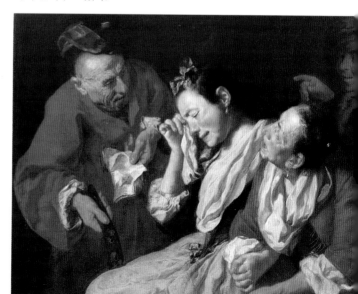

▶ 가스파레 트라베르시,
〈사랑의 편지를 발견하다〉,
1755–65, 새러소타(플로리다),
링글링 박물관

안주인은 금방 받은 연애편지의 내용을 염려하고 있는 듯하다. 이미 그 내용을 알고 있을 영리한 하녀는 사회적인 신분을 넘어 당신을 이해한다는, 능청스러운 미소를 보내고 있다.

베르메르는 '그림 속의 그림'이라는 상징적인 언어를 작품 속에 활용하고 있다. 당시 네덜란드의 관습에 의하면 잔잔한 바다 풍경은 행복한 사랑을 의미하는데, 당시의 이미지와 격언을 담은 한 책에서는 돛단배 그림 옆에 "당신이 멀리 있더라도, 언제나 내 마음 곁에 있어요."라는 경구를 적어두기도 했다.

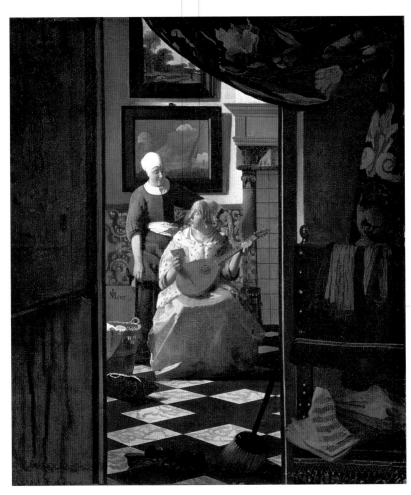

두 공간을 통해 원근법을 표현한 방식은 베르메르에게 있어 특별한 경우이다. 얕은 어둠이 깔려 있는 곁방은 다소 어수선한 모습이다. 의자 위에 놓인 구겨진 악보와 걸레는 하던 일이 중단되었다는 인상을 준다. 또한 아무렇게나 놓여 있는 빗자루와 슬리퍼 역시 무료하고 하찮은 일상을 대변하고 있다.

▲ 요하네스 베르메르, 〈연애편지〉, 1668-69, 암스테르담, 레이크스 미술관

전체 공간을 채우고 있는 여백과 사물, 색상의 조화로 인해
작품은 고요하고 순결한 분위기를 풍기고 있다.

편지에 담긴 서정적인 감성이
고스란히 전해지는 걸작이다.
그림을 보고 있자니 글을
쓴 이와 지금 그 글을 읽고 있는
여인 사이의 아득한 거리와
그리움마저 느껴진다.
비어 있는 의자와 지도는
누군가의 부재를 의미하지만,
햇살이 드리워진 편지지에서
그의 존재감은 되살아난다.

베르메르는 한 가정에서
중요한 위치에 있는
여성들(아내, 어머니, 딸)의
심리를 아주 섬세하게 연출하였다.

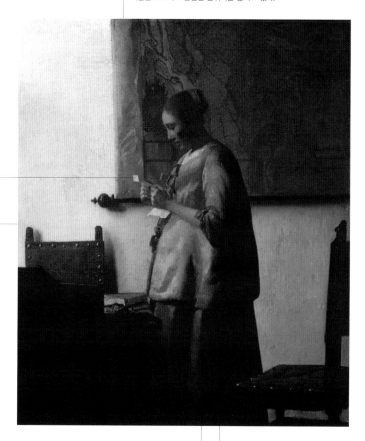

현미경을 발명한 안톤 판 레벤후크의 친구였던
베르메르는, 사람과 사물의 숨겨진 이면을
탐구하기를 즐겼다. 서정적인 화가는 정지된
시간의 고요와 그 속을 스치는 온화한 빛 안으로
작품의 이미지를 끌어다 놓았다.

17세기 네덜란드의 실내 정경을
사실적으로 묘사하고 있는 작품이지만,
그림을 통해 화가는 시대와 공간을
초월하는 감성을 전달하고 있다.

▲ 요하네스 베르메르, 〈편지〉,
1666년경, 암스테르담, 레이크스 미술관

덴마크의 화가는 베르메르를 본보기로 삼았지만, 당시 스칸디나비아의 미술 경향에 따라 새로운 느낌의 작품을 창작했다.

함메르쇼이는 고요한 실내 정경을 많이 그린 화가이다. 북유럽의 우윳빛 광선이 비치는, 밝으면서도 흐릿한 실내 풍경을 화폭에 담았다.

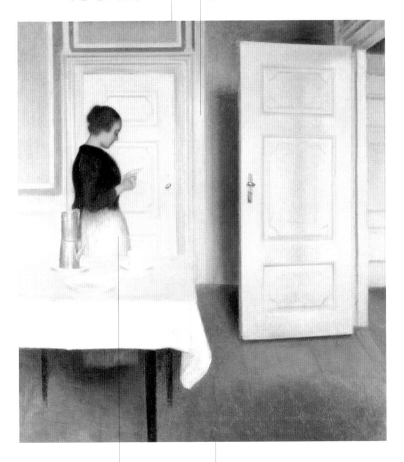

여성들의 심리 상태를 섬세하게 포착한 함메르쇼이는 그들의 세계 안에 존재하는 비밀스러운 감동과 전율을 부드럽게 전하고 있다.

함메르쇼이의 많은 그림에서 우리는 여주인공의 얼굴을 볼 수 없다. 긴 치마와 단정한 의복에 가려진 뒷모습이나 윤곽만 보일 뿐이다. 화가는 직접적인 감정의 노출보다는 은은한 내면의 대화를 더 좋아했다.

▲ 빌헬름 함메르쇼이, 〈편지를 읽는 여인과 실내 풍경〉, 1899, 개인 소장

이별
Good-byes

두 연인이 헤어지는 순간, 누가 먼저 고통스러운 분리의 선을 긋는가를 두고
미묘한 감정이 오간다.

● **참고**

모차르트의 수수께끼 같은
작품에서도 이별의 주제를
엿볼 수 있다. 루트비히 폰
쾨헬이 작성한 작품 연대기에
따르면, 모차르트의 작곡집은
K626번 레퀴엠으로 끝난다.
그보다 조금 앞의 K621번은
〈티토 황제의 자비La
clemenza di Tito〉라는
오페라인데, 여기에 이어
K621라는 번호로 베이스를
위한 부드러운 아리아가
추가됐다. 연인과의 이별을
주제로 하는 이 아리아가
정말로 모차르트의 작품인지는
확실치 않지만, 익명의
작사가가 지은 이탈리아
노랫말은 이렇게 시작한다.
"나는 너를 떠나네, 오 내
사랑이여, 안녕 / 더없이
행복하길, 또 나를 잊어주길
바라오."

현대 사회에서는 이별의 깊은 의미를 제대로 이해하기 어렵다. 전화와
인터넷 등으로 손쉽게 연락이 가능한 오늘날에는 짧은 단절의 순간조
차 힘들게 여겨진다. 하지만 불과 수십 년 전까지만 해도 헤어진다는
것은 보다 근본적인 의미였으며, 아무런 소식도 들을 수 없게 되는 긴
이별의 시간이었다. 지난 세기 이민자의 아내들이 겪은 불안은 오디
세우스의 아내 페넬로페가 겪었던 고통과 그리 다를 게 없었다. 지금
으로서는 상상하기 어려운 상황이므로, 예술 작품에 나타난 이별의 절
망감이 너무 과장되고 신파적으로 여겨질지도 모르겠다. 분명한 것은
이별의 거리와 기간, 이유에 따라서 그 고통의 깊이가 크게 달라진다
는 점이다. 그 중에서도 전쟁터를 향해 떠나는 것이 가장 극적인 상황
일 것이다. 게다가 어린 자식과 노부모까지 있다면 이별의 고통은 이
루 말할 수 없다. 19세기에는 성급하게 연기를 토해내는 기차나 바다
로 떠나는 선박과 같은 교통수단이 발달하면서, 아쉬운 이별을 상징하
는 장면과 암시의 폭이 더욱 풍부해졌다.

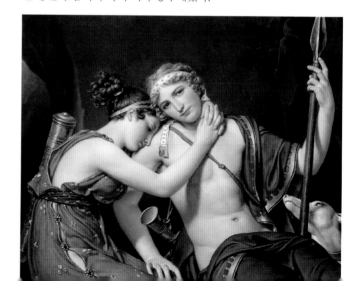

▶ 자크 루이 다비드,
〈텔레마코스와 유카리스의 이별〉,
1818, 로스앤젤레스, J. 폴 게티 박물관

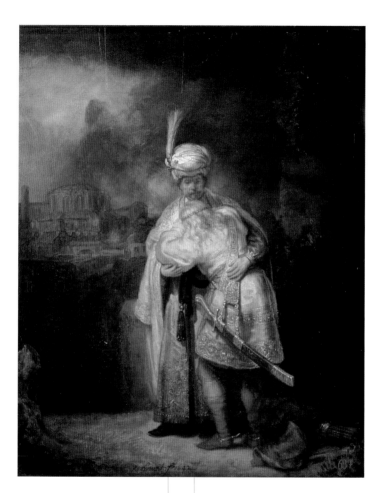

렘브란트는 성경에 등장하는 인물들을
독창적인 방식으로 연구하는 데
몰두했다. 그는 주인공들과 완벽하게
하나가 될 정도로 장면 하나하나에
자신의 감성을 투영시키곤 했다.

다윗과 요나단의 마음 아픈 포옹에는 1642년 6월 14일
불과 서른 살의 나이에 결핵으로 죽은 아내 사스키아와
화가의 가혹한 이별이 드리워져 있다. 임시 매장 이후
7월 9일, 사스키아는 암스테르담 구교회의 묘지에
묻히지만, 부채를 감당하지 못한 렘브란트는 아내의
묘지 터를 팔아야만 했다.

죽음
Death

사랑의 열정은 종종 삶과 죽음의 주제와 엮인다. 에로스와 타나토스의 이원성은 철학, 문학, 예술의 전 시기를 아우르는 고전적인 주제이다.

● 참고

페데리코 펠리니 감독의 영화 〈길La Strada〉에서도 사랑과 죽음의 이원성이 드러나 있다. 줄리에타 마지나가 연기한 매혹적인 젤소미나는 비정한 곡예사 참파노(안소니 퀸)에게 "날 죽여줘, 날 죽여줘!"라며 울부짖는다. 사랑이 아니라면 동정이라도 해달라고 갈망하는 고통스러운 사랑의 순간이다.

사랑보다 더 격렬한 감정은 없다. 그러하기에 사랑은 추락의 위험과 쏜살같은 시간의 고통, 이별의 신비를 포함하고 있다. 영원한 이별의 고통을 견디지 못한 나머지, 자신의 연인을 질병으로 죽어간 소설 속의 주인공으로 여긴 낭만적인 네크로필리아(시신 · 유골 애착증 환자)도 있었을 것이다. 연인의 죽음은 얼마나 안타까운가! 〈라 보엠La Boheme〉의 미미와 〈라 트라비아타La Traviata〉의 비올레타 발레리는 폐결핵으로 목숨을 잃었다. 불치병에 걸린 여주인공들은 점점 쇠약해지다가 결국 사랑하는 이의 가슴에 안겨 눈을 감는다. 시와 연극과 미술 작품은 이와 같은 비극적인 여인이나, 한 치의 희망도 보이지 않는 불행한 연인들의 운명을 들려주고 있다. 비극이 고조될 때 끓어오르는 열정도 최고의 순간에 달한다. 아마도 우리는 눈물로 얼룩진 다른 이의 슬픔을 지켜보며 그보다는 덜 비극적인 자신을 돌아보고 위안을 삼을 것이다. 또한 사랑의 순간은 언제나 소중하며 헛되지 않다는 진리를 깨달을 것이다.

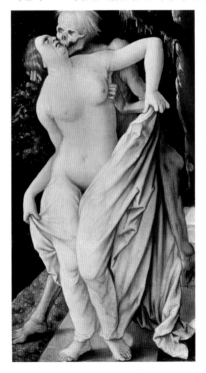

▶ 한스 발둥 그리엔, 〈죽음과 여인〉. 1518-20, 바젤, 시립 미술관

사스키아는 손에 들고 있는 꽃처럼 시들고 있다.
그녀의 떨리는 듯한 깊은 눈빛에서 병세가 느껴진다.

1642년에 태어난 티투스는 유일하게 어른으로 자란
렘브란트의 아들이었다. 하지만 티투스가 태어난 이듬해에 화가는
아내 사스키아를 잃었으며, 이후 그는 인생의 가혹한 시련을
겪으며 고단한 말년을 보냈다.

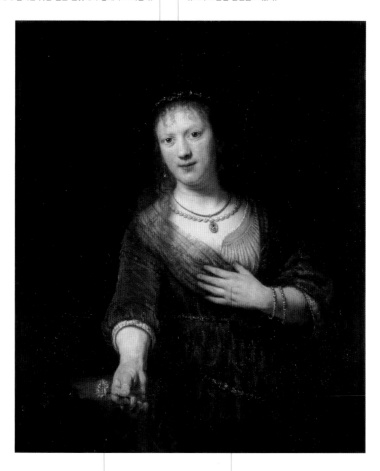

붉은 카네이션은 전통적인 사랑의
상징물이다. 그러나 이 그림에서는
병에 걸린 사스키아의 극심한 고통과
그에 대한 애처로운 심정을 나타내고 있다.

렘브란트는 불운한 임신이 반복되어 쇠약해진 데다
결핵에 걸려 건강이 악화된 아내의 가련하고 측은한
이미지를 그림으로 남겼다.

▲ 렘브란트, 〈사스키아의 마지막 초상〉,
1641-42, 드레스덴, 국립 회화관

티에폴로는 고대 신화 속의 슬픈 이야기를 화려하고 눈부신 로코코 양식으로 재현했다.

바닥에 쓰러진 히아킨토스는 이미 생기를 잃었다. 그 옆으로 큐피드가 달려와 있고 아폴론은 절망으로 몸부림치고 있다.

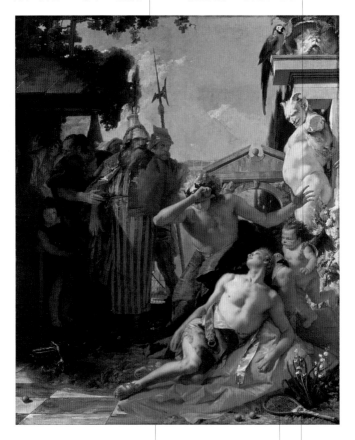

히아킨토스는 아폴론 신이 몹시 사랑한 미소년이었다. 어느 날 함께 원반던지기 놀이를 하던 중 소년은 아폴론이 던진 원반에 머리를 맞고 그 자리에서 숙어버렸다. 질투심에 사로잡힌 바람의 신이 원반의 방향을 바꾸었던 것이다.

티에폴로는 신화에서 치명적인 살인도구가 된 기구를 다소 익살맞은 운동기구로 바꾸어 놓았다. 그는 무거운 원반 대신 가볍고 위험하지 않은 라켓과 작은 공을 그려 넣었다.

그림의 오른쪽 아래에는 안타깝게 죽은 히아킨토스를 기억하며 아폴론이 바친 히아신스 꽃이 피어 있다.

▲ 잠바티스타 티에폴로, 〈히아킨토스의 죽음〉, 1752–53, 마드리드, 티센 보르네미사 미술관

셰익스피어의 비극은 계몽주의 시기 영국의 젊고
유망한 화가들에게 예술적 영감의 원천이 되었다.

그림의 장면은 지하 납골당에서 펼쳐지는
《로미오와 줄리엣》의 5막 마지막 장으로,
불행한 두 연인의 비극이
정점에 달하는 부분이다.

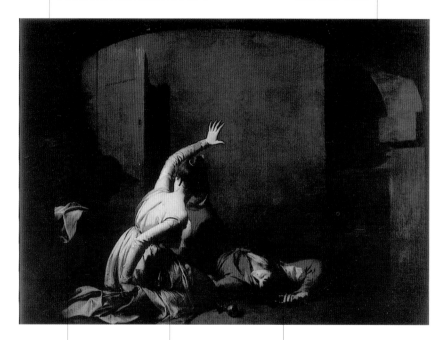

긴장감이 최고조에 이른
상황에서, 화가는 카라바조의
키아로스쿠로(chiaroscuro,
빛과 어둠의 합성어로 명암을
극적으로 대비시키는 기법 –
옮긴이) 명암법을 통해 빛과
어둠을
강하게 대비시켜 연극적
효과를 높였다.

화가는 중세적인 배경이나
주변 상황의 묘사는
과감히 생략하고
주인공들의 감정
표출에만 몰입했다.

납골당에 안치된 줄리엣을 보고 그녀가 죽었다고
믿은 로미오는 병에 든 독약을 마셨다. 곧이어
의식을 회복한 줄리엣은 죽음이 임박해있는 연인을
보게 되었다. 로미오와 줄리엣은 마지막 힘을 다해
절망적으로 사랑의 키스를 나누었다. 그리고나서
다른 사람들이 다가오는 소리가 들리자 줄리엣은
로미오 옆에서 스스로 목숨을 끊었다.

▲ 조셉 라이트, 〈무덤 장면: 로미오와 줄리엣〉,
1790, 더비, 더비 박물관

2 사랑의 장소

◀ 폴 들라로슈, 〈분수에 누워 있는 소녀〉(부분),
1850년경, 브장송, 고고학 예술 박물관.

방

Bedroom

신혼부부가 첫날밤을 보내는 침실은 사랑을 위한 공간으로, 이 공간을 특별하게 꾸미는 풍습은 오늘날까지 이어지고 있다.

부부 침실은 한 쌍의 남녀를 감싸고 있는 껍질과 같다. 방은 주인의 기호에 따라 다양하게 꾸며지며, 그 공간을 구성하는 가구와 장식은 사랑의 필수 조건이다. 침실의 세부 장식들은 종종 중요한 상징성을 띤다. 따라서 실내 정경을 담은 회화에서는 소품들이 지닌 특별하거나 평범한 의미를 하나하나 주의 깊게 관찰할 필요가 있다. 거울, 물그릇, 조각품, 꽃병, 벽난로, 바닥의 타일, 가구, 벽, 옷 또는 신발 등은 적어도 16세기까지 그 자체로서뿐 아니라 색깔과 재료에 따른 각각의 상징적인 의미를 담고 있었다. 17세기부터는 중산층의 현실적인 성향이 강해지면서 침실의 상징적 장치는 그저 눈을 즐겁게 하는 이미지로만 여겨지게 되었다. 이후 침실은 집주인의 허락을 받고서야 들어갈 수 있는 더욱 개인적이고 조심스러운 공간으로 변화했다.

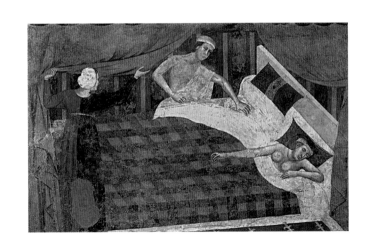

▶ 멤모 디 필리푸초, 〈침실〉,
1318년경, 산지미냐노,
시립 박물관, 포데스타 전시관

호가스는 시간의 흐름에 따라 줄거리를
전개해 나가는 연작 그림을 그렸다.

두 그림 사이에는 남녀가 성교를
나누는 장면이 생략되어 있다.

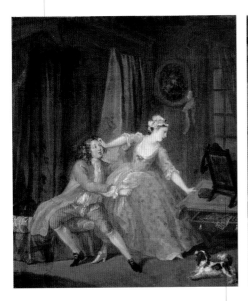

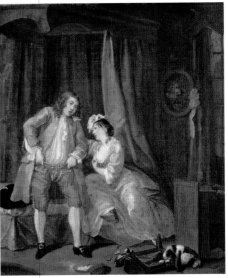

첫 번째 그림에서 남자는 여자를 유혹하고
있고, 여자는 거울이 놓인 탁자를 뒤엎을
정도로 완강하게 버티고 있다.

두 번째 그림에서는 상황이 역전되었다.
욕구를 채운 남자는 바지를 추스르고
여자는 가지 말라고 애원하고 있다.

▲ 윌리엄 호가스, 〈처음과 나중〉,
1730-31, 로스앤젤레스, J. 폴 게티 박물관

18세기를 대표하는 연애풍속화가가 그린 걸작 중의 하나로,
루브르 박물관에서 비교적 최근인 1974년에 매입한
작품이다. 박물관에서는 이 그림을 들여오면서
지나치게 음탕하다는 논란이 있었다고 한다.

침실은 구석구석이 강한 상징성으로
채워져 있다. 어질러진 침대뿐만 아니라
작품의 제목인 빗장에 이르기까지
강렬한 성적 욕망을 표출하고 있다.

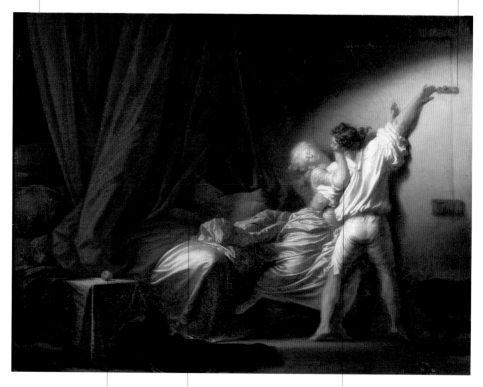

탁자 위에는 '죄악'을 상징하는
과일이 선명하게 그려져 있다.

파리 박물관에서 제공하는
'에로틱 가이드'는, "침대 시트는
큼지막한 입술처럼 벌어져 있고 베개는
가슴처럼 부풀어 있다."고 설명하고 있다.

두 연인의 몸짓은 역동적이면서도
나른하게 느껴진다.

▲ 장 오노레 프라고나르, 〈빗장〉,
1776, 파리, 루브르 박물관

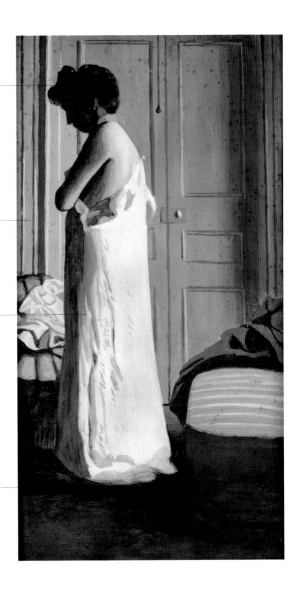

그림 속의 여인은 타데 나탕송의 부인인 미샤이다.
나탕송은 보나르, 뷔야르, 발로통과 같은
화가들이 협력했던 권위 있는 문화 비평지
〈라 르뷔 블랑슈La Revue blanche〉의 발행인이었다.

검소하면서도 고상한 실내장식을 통해
빌뇌브 쉬르 욘에 있는 나탕송 부부의 시골집이
그림의 배경임을 짐작할 수 있다.

여인의 개성과 탄탄한 육체에 매료된
발로통은 명암을 깊게 대비시키면서,
숨어서 지켜보는 듯한 시선으로
그녀의 동작을 쫓고 있다.

단순한 구성과 아담한 화폭에서도
활기찬 붓질이 느껴진다.

▲ 펠릭스 발로통, 〈옷을 벗는 여인〉,
1900년경, 파리, 오르세 미술관

침대

Bed

신방의 부부 침상은 공언된 성교의 장소이다. 부부가 한 침대에서 안고 있는 이미지는
예로부터 부부의 화합과 정절을 의미한다.

잘 다림질되어 깨끗한 시트가 덮인 침대는 정갈하고 순결한 느낌이
든다. 반면 혼란스럽게 뒤엉켜 있는 침상은 격렬한 감정과 동작을
연상시킨다. 미술에서 침대는 대개 여성들의 왕국으로서 여겨져왔는
데, '미인의 침대를 유린하다'라는 말은 아주 강력한 도시를 정복한다
는 말의 비유적 표현이다. 침대는 요새, 성채, 보루로 간주되었다. 이
를 함락하고 나면 아무런 문제없이 전리품을 획득할 수 있을 것이다.
미술의 역사는 침대를 그린 많은 종류의 그림을 포함하고 있다. 고딕

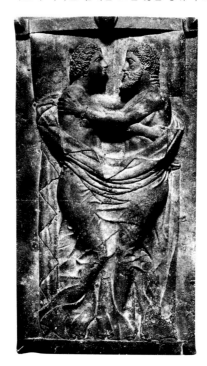

미술에서 침대는 성모마
리아의 탄생과 세례자 요
한의 탄생 장면에서 주로
등장했으나, 르네상스 시
대부터는 주로 사랑의 장
소를 나타낼 때 그려졌다.
특히 코레조와 티치아노,
부셰와 프라고나르, 고야
와 카노바, 쿠르베와 툴루
즈 로트렉, 마티스와 실레
가 기념할 만한 작품들을
남겼다.

▶ 〈침대에서 포옹하는 부부
(아룬 테트니에스의 아들 부부)〉,
기원전 340년경, 에트루리아의
테라코타 석관, 보스턴 미술관

그림에서는 보이지 않지만 프레스코화의 정중앙에는 불과 대장간의 신인 헤파이스토스의 마차가 그려져 있다. 불의 신은 두 마리 원숭이가 끄는 마차를 타고 나아가고, 키클롭스들이 에트나 산 아래의 대장간에서 쇠를 두드리는 동안 헤파이스토스의 아내 아프로디테는 남편을 배신하고 아레스와 침대에 누워 있다.

침대 위에서 안고 있는 두 연인은 가시투성이로 보일 만큼 잔뜩 구겨진 이불을 덮고 있다.

아레스와 아프로디테는 눈을 뜬 채 입을 맞추고 있다. 위치가 높고 세부 묘사가 많은 벽화그림이지만 로베르티는 아레스의 표정을 놓치지 않고 생생하게 표현했다.

급하게 벗겨진 아프로디테의 옷과 아레스의 갑옷은 침대 아래에 놓여 있다.

▲ 에르콜레 데 로베르티, 〈아레스와 아프로디테〉(부분), 1470년경, 페라라, 스키파노이아 궁전 메지 홀

넓은 화폭에 그려진 이 그림은 신화나 고대의
문학에서 주제를 취하지 않았다. 그저 단순하고
직접적으로 에로틱한 이미지를 나타내고 있다.

미모의 매춘부는 보통내기가
아니다. 그녀의 몸짓, 시선과
자세는 당장이라도 남자를
녹일 기세이다.

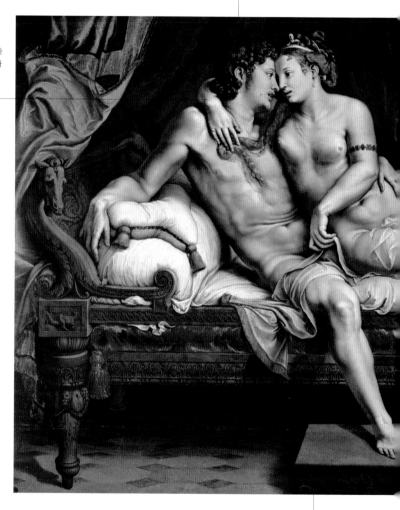

줄리오 로마노는 르네상스 시대에서도 아주 자유로운 화가
중의 하나였다. 피에트로 아레티노의 《체위 Modi》에 들어갈
삽화를 위해 그가 디자인한 도판은 포르노그래피로 간주되어
스캔들을 일으켰으며 공개적으로 파괴되었다.

▲ 줄리오 로마노, 〈두 연인〉, 1524-26,
상트페테르부르크, 에르미타슈 미술관

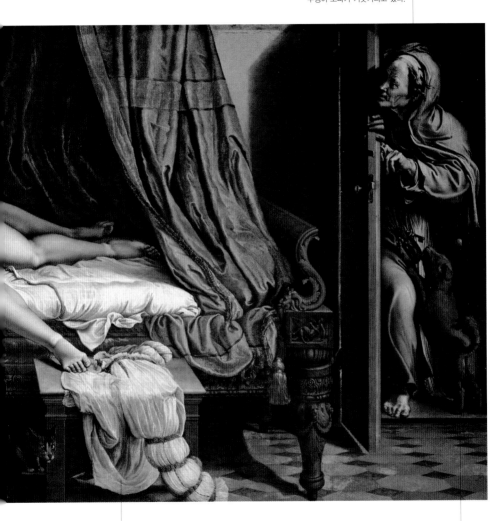

그림 속 장면은 유곽의 실내이다.
손님이 만족스러워하는지를 보려고
뚜쟁이 노파가 기웃거리고 있다.

실내는 공들여 장식되어 있다. 침대 시트와
바닥에 떨어진 매춘부의 옷도 근사하다. 실내의
호사스러운 분위기는 상류층 남성들이 드나드는
사창가임을 나타낸다.

오른편의 강아지 또한 음란한 요소를
보태고 있다. 에로틱한 분위기에
발정이 난 강아지가
노파의 다리에 몸을 비비고 있다.

둥그런 허벅지, 헝클어진 시트, 푹신한 베개, 부풀어 오른 가슴, 살짝 열린
붉은 입술, 부드럽게 깔린 어둠, 매끄러운 휘장, 안절부절못하는 손가락.
모두가 작품의 에로틱한 성격을 노골적으로 증명하는 요소들이다.

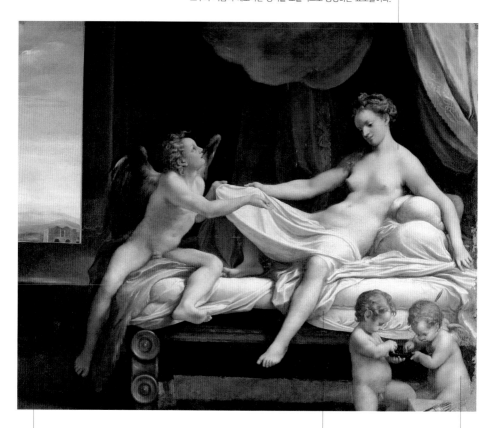

다나에는 코레조가 말년에 그린 제우스의
네 연인 중 한 명이다. 이 그림의 의뢰인은
예술가들의 아낌없는 후원자였던 어머니
이자벨라 데스테의 안목을 이어받은
만토바 후작 페데리코 곤차가로, 그는 신들의
왕과 자신을 동일시하길 좋아했다.

다나에는 큐피드의 도움으로 시트를
들어 황금 비를 받고 있다. 침대에
반쯤 누운 자세의 다나에는 매혹적인
곡선미를 드러내고 있다.

코레조는 레오나르도와 라파엘로의
방식을 자유자재로 활용하여
고전적인 우아함을 새롭게 해석했다.
그는 레오나르도의 스푸마토(sfumato,
윤곽선을 안개와 같이 자연스럽게 번지게
그리는 명암법 – 옮긴이) 기법을 써서
부드러운 색의 변화에 따른
공간미를 완벽하게 연출했다.

▲ 코레조, 〈다나에〉, 1530,
로마, 보르게제 미술관

정신분석학의 선구적인 측면이 엿보이는 그림이다.
스위스 출신의 영국 화가는 여인의 침대 옆에
조소하는 악마와 광기 어린 말의 형상을 그려 넣었다.

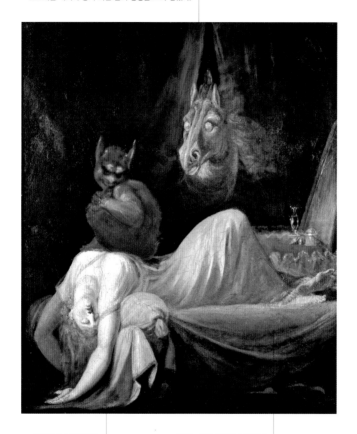

18세기 말 낭만주의가
태동하던 시기의 작품으로,
에로틱하고 미스터리한
환상은 당시의 예술 경향을
반영하고 있다.

침대는 성적 쾌락의 장소이자
악몽, 고통, 고뇌의 장소이기도 하다.

▲ 하인리히 퓌슬리, 〈악몽〉, 1790–91,
프랑크푸르트, 괴테 박물관

침대

위선적인 수치심이나 도덕적 심판을
배제하고 동성애를 다룬 툴루즈 로트렉의
연작 중 하나이다.

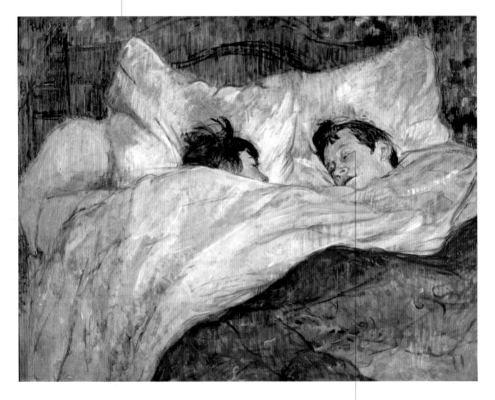

화가는 한 침대에 누운 두 여인을 힘차고
빠른 필치로 묘사하고 있다. 진정한 사랑과
공감의 시선이, 여인의 살짝 치켜뜬
눈꺼풀에서 배어 나온다.

▲ 앙리 드 툴루즈 로트렉, 〈침대〉.
1893, 파리, 오르세 미술관

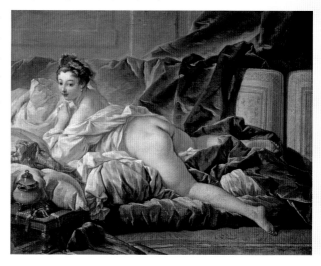

사랑에 눈이 먼 로맨틱한 연인들은 '두 심장과 하나의 오두막', 즉 가난하지만
행복한 결혼 생활을 원한다. 베개는 편안하고 안락한 사랑을 뜻하지만, 널리
알려진 대로 부자유스러운 사랑을 의미하기도 한다.

베개와
매트리스

Pillow and Mattress

안데르센의 동화 〈공주와 완두콩〉은 공주의 침대가 얼마나 섬세하게
준비되어야 하는지를 이야기하고 있다. 꼼꼼하게 준비되지 못한 침
상(매트리스 안의 완두콩처럼)은 휴식을 방해할 뿐 아니라 연인들의 사
랑놀이에도 불편을 준다. 베개와 매트리스의 부드러운 포옹과 육체
를 감싸는 따뜻한 감촉은 휴식과 사랑의 순간을 더욱 쾌적하게 느끼
도록 하는 요소이다. 포근함과 안락함을 전하는 침대 위의 사랑스러
운 물건들은 예술가들이 작품에 즐겨 사용한 소재이기도 했다. 청년
기의 알브레히트 뒤러는 몸을 기댄 인간의 무게를 고스란히 안고 있
는, 구겨지고 망가진 베개의 형태를 드로잉으로 남겼다. 르네상스 예
술가들의 전기를 쓴 조르조 바사리는 티치아노가 그린 〈우르비노의 비
너스〉에 나오는 붉은색 매트리스("그 둘레를 싸고 있는 얇은 천은 아주 아름
답고 정교하다")에 감탄을 금치 못했다. 역사상 가장 인상적인 매트리스

▼ 프랑수아 부셰,
〈오달리스크〉, 1745,
파리, 루브르 박물관

와 베개는 두 조각 작품, 잔 로렌
초 베르니니의 〈헤르마프로디토
스〉가 엎드려 있는 대리석 매트
리스와 안토니오 카노바의 〈파
올리나 보르게제〉가 기대고 있
는 대리석 베개일 것이다.

전통적으로 충성과 정절을 의미하는 강아지는 대개 주인의 발아래에서 잠들어 있는
모습으로 그려졌다. 그러나 이 그림에서 강아지는 구석에서 나와 주인의 장난기 어린
놀이 상대로 등장한다. 관능적인 분위기(매끄러운 시트, 부드러운 베개, 풍성하게 드리워진 커튼),
가슴을 열어젖히고 허공에다 다리를 올리고 있는 소녀의 대담한 자세에서
장난스런 분위기가 더욱 강조된다.

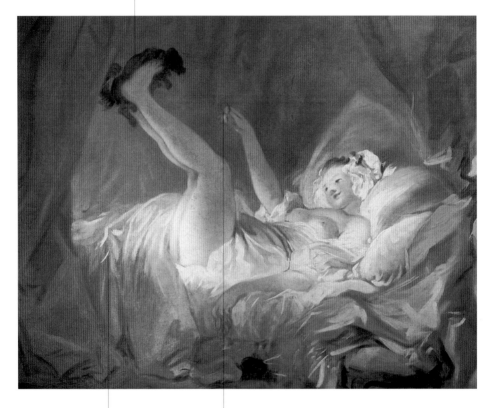

어지럽게 흐트러진 시트는
침대에서 일어나는 격정적인
움직임을 암시한다.

소녀가 강아지에게 내밀고 있는
둥근 과자에서 그림의 이름이 유래했다.

▲ 장 오노레 프라고나르, 〈소녀와 개(둥근 과자)〉,
1768, 파리, 카유 재단

미술 작품과 영화 속에 등장하는 욕조 안의 여인들은 노출, 천진함, 순결, 욕망, 그리고
절박한 위기라는 주제와 뒤섞인다.

욕실

Bath

화가들과 그들의 의뢰인은 물과 아름다운 여인이 등장하는 그림을 좋
아했다. 물과 여자의 주제는 그리스의 세이렌에서 북유럽의 멜루지네,
강에서 사는 다양한 님프, 그리고 페데리코 펠리니 감독의 영화 〈달콤
한 인생La dolce vita〉에서 트레비 분수로 뛰어드는 아니타 에크베르
그에 이르기까지 다양한 문화를 관통하는 에로스의 상징이다. 히치콕
감독의 공포영화 〈싸이코Psycho〉의 장면에서처럼, 영화 속에서 아름
다운 여자가 샤워나 목욕을 하려고 할 때 보는 이들의 긴장감은 고조

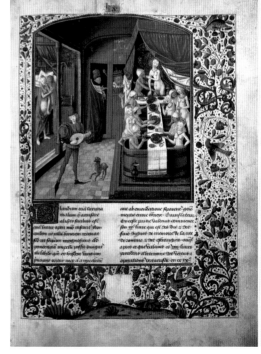

▼ 플랑드르 미니아튀르 화가,
〈연인들의 목욕〉,
발레리우스 막시무스의 저서
《기억할 만한 사건과 일화Facta
et dicta memorabila》에서 전하는
이야기, 1450년경, 베를린,
국립 박물관

된다. 물방울과 수증기로 얼룩진 방수 커튼
혹은 유리 박스가 설치된 영화의 장면은 무
방비 상태의 순결한 수산나를 덮치려는 늙
은이들이 몸을 숨긴 울타리의 상황과 크게
다르지 않다. 무엇보다도 목욕하는 여인을
그린 다양한 작품들은 옷을 벗은 여성(혹은
남성)의 육체를 훔쳐보기에 적절하다. 하지
만 이러한 통속적인 견해를 뒤로한다면, '물
로 썻음'은 종교와 신화 및 알레고리의 영역
을 아우르는 광범위한 함축성을 지닌다. 물
은 움직임과 에너지, 신의 신비로운 현존에
대한 메타포이자 생명체를 탄생시킨 최초의
'자궁'이기도 하다.

욕실

창문 밖으로 다윗 왕의 모습이 보인다.
멤링은 성경 속 왕과
그 옆에 선 보좌관의 형상을
바로 창턱에 있는 것처럼 그려 넣었다.

빛과 행동과 소품들의 고요한
리듬 안에서 중산층의 실내가
생기 있고 사실적으로 묘사되었다.

플랑드르의 대가는 상업 도시
브뤼게의 부유한 부인이
욕조에서 나오는 모습을
그리기 위해서 성경 속
에피소드를 활용했다.

실내 장식이 아주 고급스럽다. 장식 하나하나가
상쾌한 목욕의 즐거움과 가정의 포근함을 전하고 있다.
나무로 된 욕조와 사우나는 풍성하고 두터운 휘장으로
둘러싸여 있고, 성실한 하녀는 부산스럽게 슬리퍼를
신는 부인에게 편안한 가운을 내밀고 있다.

▲ 한스 멤링, 〈밧세바〉, 1485-90,
슈투트가르트, 주립 미술관

앵그르의 전체 작품들에서 흘러나온
에로티시즘이 하나로 모인 듯한 작품이다.
화가는 82세에 이 그림을 그렸다.

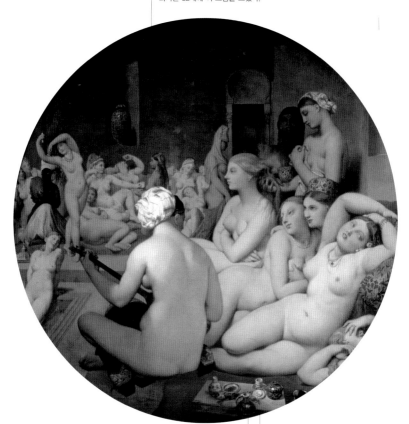

앵그르는 정교한 수정작업을 거쳐 이 그림을 완성했다.
원래 사각형이었던 캔버스를 원형으로 바꾸고
여인들의 누드와 장식을 더한 끝에
현재의 작품이 탄생할 수 있었다.

동양적인 분위기의 여성 전용 목욕탕은
즐거움으로 가득 차 있다. 이곳에서 여인들은
뜨거운 물에 몸을 담그고, 다과를 나누고,
음악과 춤을 즐긴다.

▲ 장 오귀스트 도미니크 앵그르, 〈터키 목욕탕〉,
1863, 파리, 루브르 박물관

드가는 해면으로 등을 닦는 여인의 우아한 육체와
자연스러운 동작의 아름다움을 표현함으로써
여성 누드화의 새로운 영역을 확장했다.

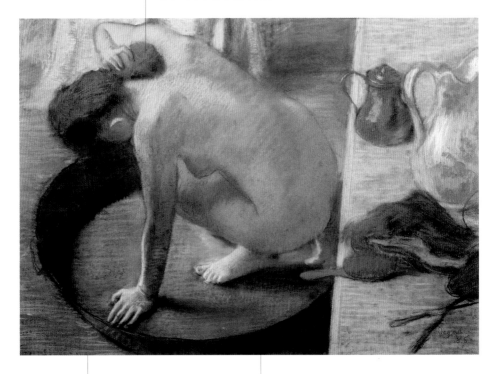

목욕통에서 씻고 있는 여인의 이미지는 몇 년
전에 화가가 그린 발레리나들과는 대조적이다.
이 그림에서 드가는 오페라 극장의 화려한 풍경
대신 평범하지만 시적인 일상을 표현했다.

드가는 회화의 주제뿐만 아니라 기법에서도 새로운 변화를
주었는데, 파스텔을 이용해 그림에 부드럽고 은은한 색감을
표현했다. 이후 시력이 극도로 나빠져 붓 대신 조각칼을
쥐어야만 했지만, 드가의 회화는 툴루즈 로트렉의 화풍에
깊은 영향을 미쳤다.

▲ 에드가 드가, 〈욕조〉, 1886, 파리, 오르세 미술관

현실에 애정 어린 관심을 가졌던 미국의 화가는
햇빛 좋은 날 아파트 옥상에서 머리를 말리고 있는
세 여자의 소소한 일상을 화폭에 담았다.

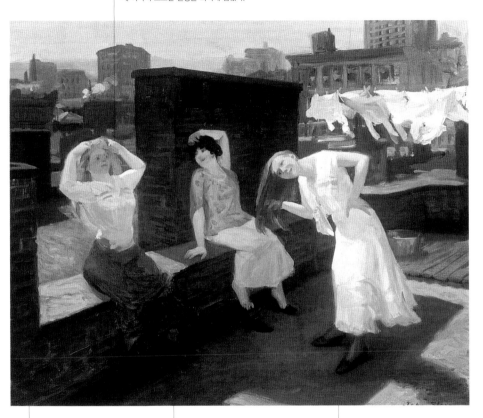

앵그르의 이국적인 〈터키 목욕탕〉에서
50년의 세월이 흐른 뒤, 여성들의
친교 장소는 화려한 목욕탕에서
현대화된 미국의 공업 도시로
그 배경이 바뀌었다.

제목에서 알 수 있듯 그림은
일요일에 펼쳐지는 풍경을 나타낸다.
그림 속 여인들은 노동자 계급으로,
머리를 감고 외모를 가꾸면서
일요일의 휴식을 즐기고 있다.

제1차 세계대전 초기 미국의 주요한
예술운동이었던 '에이트The Eight' 그룹의
사실주의 경향이 드러나는 작품이다.

▲ 존 슬론, 〈일요일, 머리를 말리는 여인들〉,
1912, 앤도버, 애디슨 미술관

두 차례나 이어진 전쟁의 틈바구니에서도, 보나르는
마티스와의 교류와 포스트 인상파의 영향을 받아
눈부신 빛과 색채로 가득한 그림을 그렸다.

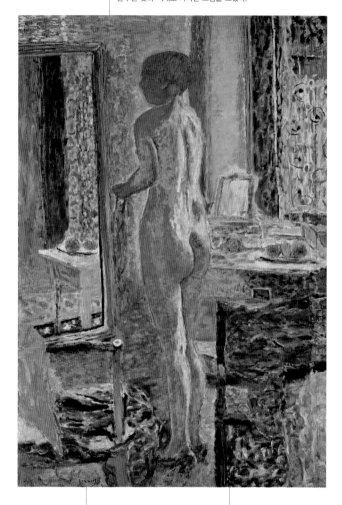

화가는 실내 풍경과 여인의 모습을
주로 화폭에 담았는데 여기에
자신만의 뛰어난 색채 감각을 더했다.

짧은 머리를 한 여인은 완전히
발가벗은 채 자신의 내면과 대화하듯
거울을 들여다보고 있다.

▲ 피에르 보나르, 〈거울 앞의 나부〉, 1931, 베네치아, 현대 미술관(카 페자로)

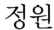

생나무 울타리로 된 미로, 말끔한 화단, 작은 숲, 나무로 둘러싸인 배경, 분수와 수로, 정자, 비밀의 동굴. 정원은 사랑 놀음을 위한 환상적인 무대이다.

정원

Garden

동화를 비롯한 많은 문학 작품에서는 신비로운 정원 이야기를 다루고 있다. 인류의 시작과 사랑은 정원에서 비롯되었다. 금지된 열매를 먹은 원죄로 타락하기 전, 아담과 이브는 에덴동산에서 행복한 나날을 보냈다. 서양과 이슬람 세계의 잃어버린 이상적 정원에 대한 이미지는 오랜 세월을 거치면서 지역에 따라 다양하게 변화를 거듭했다.

이러한 탐구의 절정은 16세기 후반 '이탈리아식 정원'이라고 불린 공간의 발명일 것이다. 건축가에 의해 새롭게 설계되고 다듬어져서 탄생한 자연 공간은 연인들이 구석구석을 누비며 구애하고 쫓고 놀이하는 장소가 되었다. 나무 덩굴과 바위 동굴, 정자, 분수와 연못은 신화 속 님프의 연애를 떠올리게 하며, 고대 문학에서 착안한 조각이나 벽화는 신비스러운 세계로 빠져드는 듯한 느낌을 준다. 원시적이고 자유로운 사랑에 대한 환상은 정원 구석에 있는 숲에 이르러 더욱 커지는데, 이는 마치 자연 상태의 울창한 숲을 그대로 보존한 것처럼 보이지만 실제로는 주의 깊게 계획된 공간이다.

▼ 프란체스코 하예즈,
〈리날도와 아르미다〉, 1812–13,
베네치아, 아카데미 갤러리

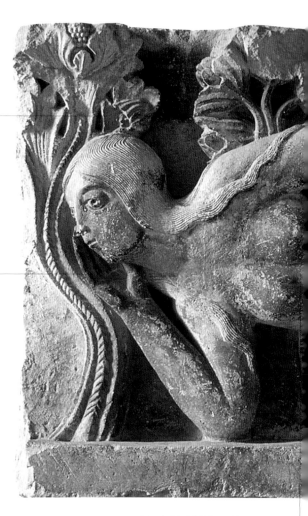

숲에 엎드려 있는 이브의 누드에서는 아직
원죄의 결과가 보이지 않는다. 금지된 과일을
먹지 않은 이브는 원시의 천진함에 빠져
자연과 신비로운 조화를 이루고 있다.

얼굴을 감싸고 있는 오른손, 치켜뜬 눈썹,
벌어진 입술은 놀라움과 감동의 표정을
전하고 있다. 길고 매끄러운 머리칼은
목덜미 뒤로 내려와 둥근 가슴을 피해
팔을 따라 다시 올라간다.

이브는 숲의 환상적인 창조물처럼 보인다. 탄탄하고
늘씬한 그녀의 육체는 나뭇가지와 열매 사이에서
흔들리고 있다. 기슬레베르투스는 이브의 복잡한 자세에
자연스럽고 스스럼없는 느낌을 부여했다.

▲ 기슬레베르투스, 〈이브의 유혹〉,
생 라자르 대성당의 부조, 1130년경, 오툉, 롤랭 박물관

넓은 잎사귀를 단 나무가 여인의 배를 감추고 있지만, 부드러운 다리 곡선을 따라 흐르는 윤곽선을 짐작할 수 있다. 여인은 왼팔을 뒤로 뻗어 가지에서 방금 딴 금단의 열매를 두 손가락으로 가볍게 쥐고 있다. 맨 오른편에서는 이브를 부추긴 뱀이 천천히 나무줄기를 타고 오르고 있다.

오툉의 로마네스크 성당의 부조 장식을 통해, 기슬레베르투스는 기발하고 창의적인 중세 조각가로 인정받았다. 그는 부드러운 석회석을 자유자재로 다루며 작품에 강한 명암효과를 주었다. 조각가의 상상력은 세상의 첫 여자 이브의 아주 독특한 이미지를 탄생시켰다.

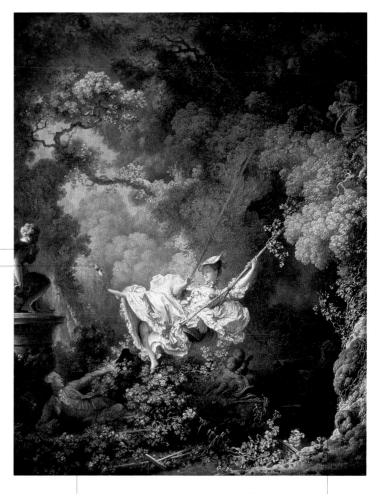

남자의 등 뒤로 보이는
큐피드 상은 눈앞의
장면을 즐기듯이 바라보며,
입을 다물라는 손짓을
취하고 있다. 은밀한
사랑의 비밀스러움이 더욱
강조되는 대목이다.

교태를 부리며 높은
곳에서 애인을 희롱하는
여인은 자신의 숭배자를
향해 신발을 날리고 있다.

프랑스 교회의 보물관리인인
생줄리엥 남작이 주문한 그림으로,
남녀의 전형적인 삼각관계를
보여주고 있다. 그네를 미는
남편과 그네를 뛰는 여인,
또 꽃덤불 사이에 숨어
그녀를 지켜보는 애인.

멍청한 남편은 아내를 보며
그저 즐거워하고 있다.
피에르 드 마리보(1688~1763,
프랑스의 극작가이자 소설가로, 그의
작품은 관객은 알지만 주인공은 모르는
설정으로 웃음을 준다 – 옮긴이)의
희극에 등장하는 주인공처럼
아무것도 알아채지 못하고 있다.

▲ 장 오노레 프라고나르, 〈그네(그네라는 행복한 사건)〉,
1766, 런던, 월리스 컬렉션

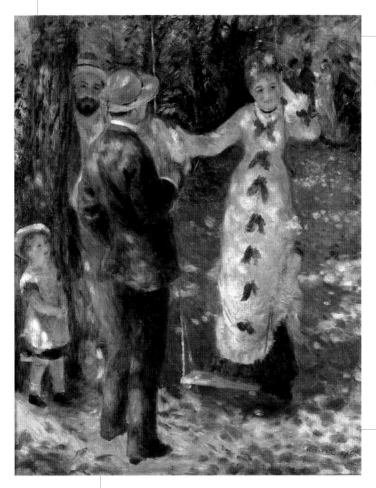

빛과 색의 조화를 시도한 인상파의 작품으로,
화가의 다른 작품 〈물랭 드 라 갈레트 무도회〉의
양식과 분위기에 밀접하게 연결되어 있다.

르누아르는 평범한
일상에 깃든 작은 행복을
즐겨 그린 화가이다.
햇살 좋은 하루, 멋진 새 옷,
친구들과의 담소.

화가는 인물들을
작품의 중심에 두고,
뒤쪽 배경에서는
공원의 아늑한 정경과
시원한 그늘을 표현했다.

나뭇잎 사이로 부서지는 햇살은
그림을 환하게 밝혀주고 있다.

▲ 피에르 오귀스트 르누아르, 〈그네〉,
1876, 파리, 오르세 미술관

숲
Woods

초록으로 우거진 야생의 숲은 신화와 전원시에서 비롯된 많은 연애사건의 에피소드가 펼쳐지는 공간이다.

신화의 세계에서 숲은 에로스로 충만한 장소이다. 고대의 자연 숭배 사상과 그리스·로마 문학의 상상력에 의하면 숲의 관목이나 덤불에는 '변신'의 요소가 숨어 있으며, 또한 숲을 배경으로 벌어지는 연애사건은 대부분 불행하게 끝나는 경우가 많다. 그럼에도 불구하고 '사랑의 숲'이라는 주제는 지중해의 여러 나라에서 기사 문학의 형식으로 남아, 매혹적인 숲 속에서 펼쳐지는 영웅적인 전사들과 귀부인의 연애담이 현재까지도 전해지고 있다.

로마제국이 몰락한 이후 중부유럽 신화 속의 숲은, 지중해의 다른 나라들과 다른 이미지로 나타난다. 특히 중부유럽의 서늘한 기후 탓에 숲은 야만적이고 미스터리한 장소로 여겨졌다. 예를 들어 동화의 숲은 늑대나 괴물 등의 예기치 못한 위험이 도사리고 있는 곳이며, 용의 마법으로 인해 잠든 공주와 마주치는 곳이기도 하다. 울창하게 우거진 식물, 이리저리 얽힌 가지, 그 사이로 스며든 희미한 빛은 '길을 잃는' 장소를 뜻한다. 따라서 연인과 함께 이곳을 뚫고 나가는 기사의 모습은 너무나도 낭만적인 사랑의 이미지일 것이다. 하지만 아리오스토의 이야기 속에서, 나무껍질에 새겨진 안젤리카와 메도로의 이름은 오를란도에게 뜨거운 질투심을 불러일으키기도 했다.

한편 자연에 인간의 솜씨를 적절하게 더한 목가적인 숲은, 로코코라는 우아한 개념을 거치면서 색다른 풍경으로 연출되었다. 이곳은 귀족부인과 그녀의 정부가 양치기 소녀와 농부로 변장해서 놀기에 적당한 배경이 되었다.

▼ 투생 뒤브뢰이, 〈안젤리카와 메도로〉, 1590년경, 파리, 루브르 박물관

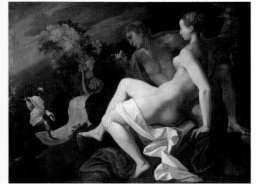

이 매혹적인 그림의 화가가 조르조네인지
그의 제자 티치아노인지를 두고 열띤 공방이
벌어졌다. 200년 이상의 논쟁을 거쳐 오늘날
대부분의 평론가들은 이 그림을
티치아노의 작품이라고 인정하고 있다.

색채주의 예술의 선언이라 할 만하다. 밑그림의 흐릿한
윤곽선에 채색이 겹쳐져 아주 섬세한 베일 효과를 내며,
이는 자연에 대한 아련한 향수를 불러일으킨다.

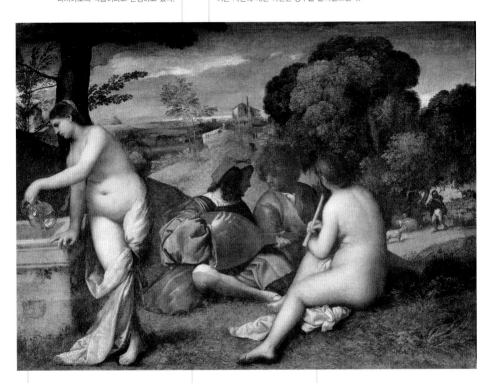

화가가 누구인지에 대한 논쟁 외에 작품의
주제를 놓고도 무수한 논란이 일어났다.
문학과 음악과 시에 대한 알레고리를
둘러싸고 다양한 견해들이 제기되었다.

이 작품에 대한 해석 중에서,
자연계를 구성하는 네 성분(공기, 물,
불과 토양)의 조화로움을 비유하고
있다는 견해는 아주 흥미롭다.

〈전원 음악회〉는 인상주의 회화의 탄생에 촉진제가
된 작품이다. 루브르를 방문하고 이 그림에 매료된
에두아르 마네는 새로운 기법으로 완성한
전원화의 걸작, 〈풀밭 위의 점심〉에 그 감동을
고스란히 담았다.

▲ 티치아노(또는 조르조네), 〈전원 음악회〉,
1510, 파리, 루브르 박물관

숲

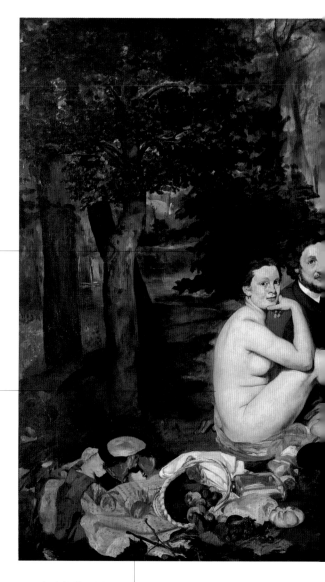

그림의 중앙에서 앞을 보고 있는 인물은
화가의 동생인 외젠 마네이다. 누드의 여인은
2년 뒤 더 큰 파문을 일으킨 작품, 〈올랭피아〉
에서도 모델을 선 빅토린 모렝이다.

두 남자 사이에 누드로 앉아 있는 여성에게서
풍기는 에로틱한 느낌은, 나무에 비치는
밝은 햇살과 시원한 그늘이 펼쳐진 자연의
분위기로 인해 희석된다.

피크닉 음식은 중앙의 여자가
벗어놓은 옷 위에 그려져 있다.

▲ 에두아르 마네, 〈풀밭 위의 점심〉,
1863, 파리, 오르세 미술관

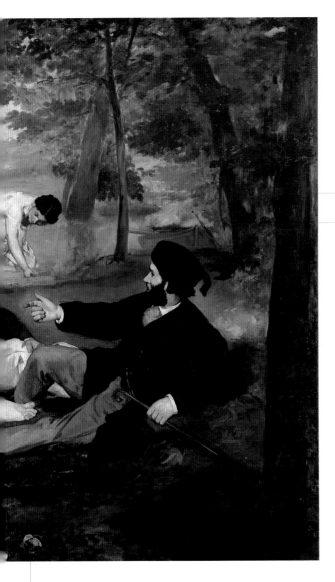

오늘날 전 시대에 걸쳐 회화의 이정표로
추앙받는 이 작품은 1863년에 마네가
살롱에 출품했을 때 보수적인 아카데미의
평론가들에게 거부당했다. 당시 마네는
살롱에 출품하는 작품들마다
거듭 낙선되는 고배를 마셨다.

도시를 벗어나 파리 외곽의 공원에서
친구들이 일요일을 보내는 장면이다.

인물의 자세와 배치는 루브르에 소장된 티치아노의 〈전원 음악회〉와 라파엘로의 데생을
마르칸토니오 라이몬디가 판화로 제작한 〈파리스의 심판〉을 따랐다. 화가가 고전적 구도를 취한 것은
살롱과 아카데미가 권하는 기법을 따른 것이 아니라, '예술의 자유'에 대한 경의의 표시였다.

연회

Banquet

축제와 향연은 새로운 만남과 사랑을 성취할 좋은 기회이다. 하지만 취기와 감정을 적당히 조절해야 뒤탈이 없을 것이다.

고대 로마의 속담 중에 "바쿠스(디오니소스)가 없으면 베누스(아프로디테)는 얼어붙는다Sine Baccho, Venus friget"는 말이 있다. 즉 술기운을 빌리지 않으면 사랑도 식는다는 뜻이다. 예술이 들려주는 많은 사랑 이야기는 연회에서 그 절정을 이룬다. 술과 안주, 흥겨움, 환호성, 물론 이 자리에 음악과 춤이 빠질 수 없다. 흥분의 도가니에서 참석자들은 속박의 끈을 풀어놓는다. 모차르트의 오페라에서는 돈 조반니와 같은 바람둥이조차 여자들을 희롱하기 위해 '초콜릿, 커피, 포도주, 프로슈토'가 기본으로 차려진 연회를 마련한 후 시종 레포렐로에게 다음과 같이 외쳤다. "흠뻑 취해 정신을 잃을 때까지 / 술을 내오너라. / 그렇게 흥청망청 마시는 동안 / 나는 이 여자 저 여자 돌아가며 재미를 보리니!" 술의 속성은 양날을 가진 칼과 같다. 간사한 여자들은 술에 취해 정신이 몽롱해진 남자를 이용한다. 술의 무아지경은 유혹의 덫을 놓기에 아주 완벽한 상황이다. 예술 작품 속의 유명한 성경 일화들만 생각해 보더라도, 홀로페르네스, 시스라, 삼손, 그리고 세례자 요한은 술과 여자가 있는 하룻밤을 위해 지나치게 비싼 대가를 치렀다는 생각이 들 것이다.

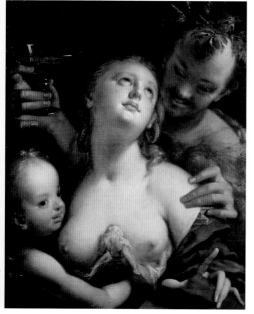

◀ 한스 폰 아헨, 〈디오니소스, 데메테르와 큐피드〉, 1595년경, 빈, 미술사 박물관

플랑드르의 화가가 말년에 그린 작품이다. 시골에서 조용히
노년을 보내던 루벤스는 민속 무용과 마을 축제, 농부들의
단순하고 진실한 사랑을 즐겁게 지켜보았다.

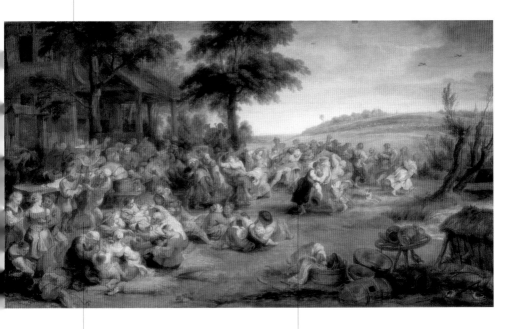

수확을 마친 뒤에 벌어지는 마을 축제는
진탕 먹고 마시며 신나게 몸을 흔들어대는
흥분의 도가니이다.

축제는 열기로 가득 차 있다. 연인들은
격하게 입을 맞추고 뒹굴며 사랑과 풍요의
무아지경에 흠뻑 취해 있다.

▲ 페테르 파울 루벤스, 〈마을 축제〉,
1635, 파리, 루브르 박물관

연회

만토바 교외에 있는 곤차가 가문의
궁전을 건축하는 과정에서
줄리오 로마노는 방마다 놀라운
광경을 연출하며 무궁무진한
상상력을 풀어놓았다.

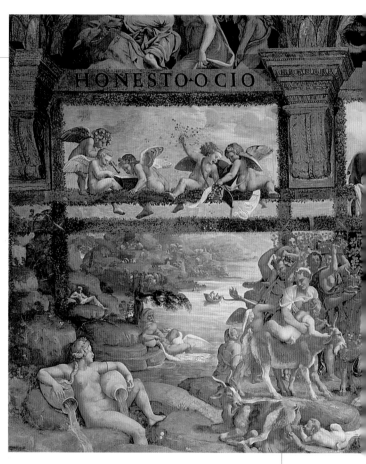

방을 둘러싼 벽화는 고대 로마의 작가 아풀레이우스의 작품에 쓰인 큐피드와
프시케의 이야기를 다루고 있다. 그중에서 특히 장엄한 두 연회 장면이
시선을 끈다. 그림은 소박한 연회와 귀족적인 연회를 다루고 있는데,
그중 전원에서 펼쳐지는 연회는 조촐하지만 에로스로 가득 찬 풍경이다.

▲ 〈전원의 연회〉, 줄리오 로마노,
1526-28, 만토바, 팔라초 테, 큐피드와 프시케 홀

큐피드와 프시케 홀은 궁전에서도 특히 화려하고 멋지게 꾸며진 방이다.
벽을 타고 흐르는 우아한 장면들은, 천장을 세분하여 조각조각 수놓고 있는
장면들과 오묘하게 연결되어 찬란한 광경을 연출하고 있다.

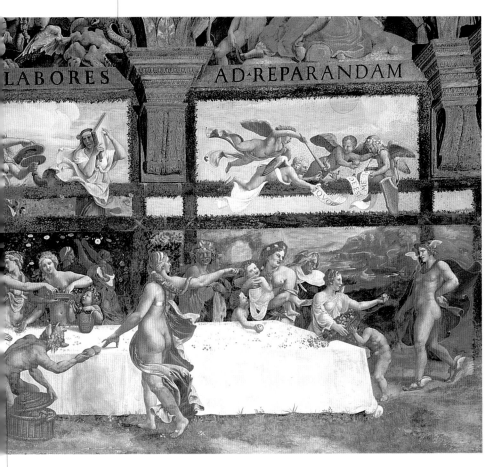

님프, 사티로스, 파우누스는 서로 스치고
만지고 바라보고 갈망하고 있다.

분수

Fountain

시원한 분수의 물줄기에 몸을 숨긴 님프의 이미지는, 중유럽 문화의 민간 설화가 형상 예술로 뿌리내린 것이다.

어떤 동작과 상황은 늘 인간의 상상력을 자극하고 다양한 감정에 휘 말리게 한다. 가령 분수의 물소리와 꾸벅꾸벅 조는 님프의 부드러운 육체를 다독이는 물줄기, 개운한 목욕 이후에 휴식을 취하거나 여름 더위에 온몸을 나른하게 뻗고 있는 여인의 모습 같은 것들이다. 생명 의 우물이나 영원한 젊음의 샘은 전설 속의 장소인데, 누구든 거기에 몸을 담그면 젊음과 성적인 활력을 되찾는 마법의 물이 솟는 곳이다. 이 기적의 샘물은 중세 기사 소설에서 이상화되었으며 후기 고딕 미 술에서도 다뤄졌다. 한편 기독교 사상에서는 이를 천국에서 흐르는 성 령의 샘으로 보기도 한다. 히에로니무스 보스가 그린 〈지상 쾌락의 동 산〉에서 도덕적인 경고와 에로틱한 생명력이 공존하듯, 성스러움과 세속의 이중성은 언제나 그 경계가 불분명하다.

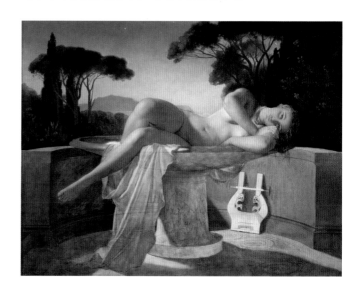

▶ 폴 들라로슈,
〈분수에 누워 있는 소녀〉, 1850년경,
브장송, 고고학 예술 박물관

화가는 만타 성을 장식하는 프레스코 벽화에 기적의 샘으로 향하는 허약하고 병든 노인들의 행렬을 그려 놓았다.

건강과 활력, 열정과 젊음을 되찾아주는 전설 속의 샘을 찾아가는 이야기는 많은 민간 설화와 고딕 문학에서 자주 등장하는 주제이다.

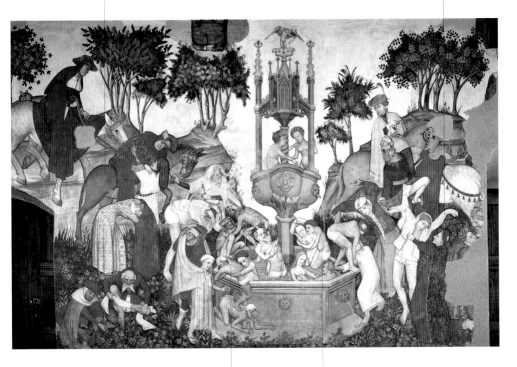

맑은 샘물에 몸을 담근 노인들과 병자들은 마술과도 같이 원기 왕성한 젊은이로 변한다.

남녀들은 격렬하게 껴안고 입을 맞추고 있다. 화가의 단순한 스케치는 해학적인 분위기를 느끼게 한다.

▲ 작가 미상(피에몬테 후기 고딕), 〈젊음의 샘〉, 1430년경, 쿠네오, 만타 성, 바로날레 홀

작품에 담긴 많은 알레고리 중에서
사랑의 양면성이 제목으로 채택되었다.
천상의 신성하고 꾸밈없는 사랑과 지상의
화려하고 세속적인 사랑이 조화를 이루고 있다.

자매처럼 닮은 두 명의 아름다운 여인은
결혼이 지닌 두 속성, 즉 순결과 정욕의 일치를
암시하고 있다. 티치아노는 우물 물을 휘젓고 있는
큐피드의 형상을 통해 주제를 드러내고 있다.

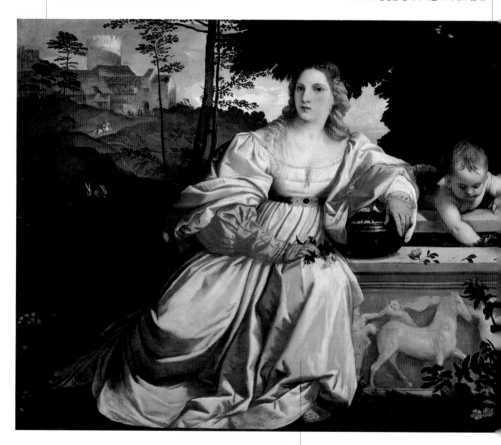

작품의 핵심 주제는 사랑에 대한 찬미이다.
아름다움과 즐거움이 가득한 세상을 향해
눈을 넓혀가던, 젊은 티치아노가 연출한
찬란한 빛의 예술이다.

▲ 티치아노, 〈신성한 사랑과 세속적인 사랑〉,
1514, 로마, 보르게제 미술관

두 여인에게서 흘러나오는 아름다움과 감동이 주변의 자연 풍광을
은은하게 물들인다. 당시 25세의 티치아노는 플라톤적인 사랑에만 눈길을
주지 않았다. 그는 신성한 사랑에서도 육체의 신선함을 맛보고
붉게 반짝이는 머리칼을 쓰다듬도록 했다.

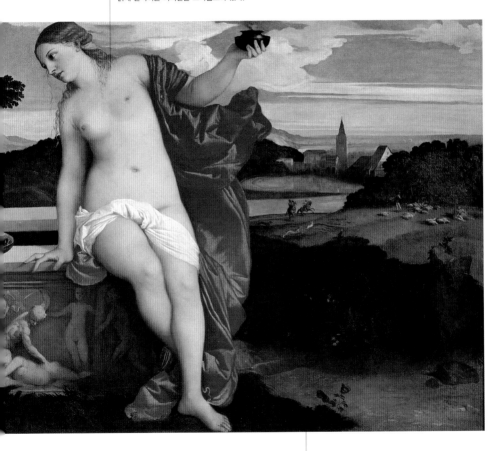

석관(우물)에 새겨진 문장이 알려주듯이, 베네치아의
유력한 귀족인 니콜로 아우렐리오가 파도바의 라우라
바가로토와의 결혼을 축하하기 위해 주문한 작품이다.

아이러니하게도 화가의 인생에서 행복한 결혼의
찬가는 뒤늦게 울려 퍼졌다. 티치아노는 이 그림을
완성하고 10년 뒤, 두 명의 자녀를 가진 후에야
체칠리아 솔다노와 결혼식을 올렸다.

분수

북유럽 르네상스의 대표적인 작품으로,
고대 이상세계를 향한 독일 르네상스의 행보는
이후 바그너와 클림트에 이르기까지
여러 세기에 걸쳐 진행되었다.
신화 속의 인물은 독일 남부 알프스 산의
낭만적인 자연 풍경에 푹 빠져 있다.

생기 넘치는 배경과
나른하게 누워 있는 님프의
부드러운 굴곡이 대조된다.

크라나흐의 님프는 마치
구름이 잔뜩 끼어 있는
하늘처럼 금방이라도
폭발할 것 같은 생명력을
간직하고 있다.

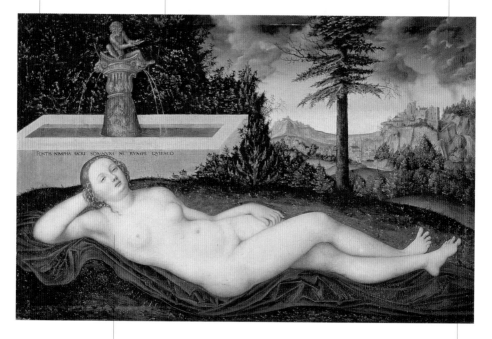

자연 풍경 속에 누워 있는 소녀의
모습은 조르조네가 그린 〈드레스덴의
아프로디테〉(1510년)와 유사하다.

이 그림에서 흥미로운 부분은
여인의 발가락이다. 마치 무언가를
잡으려는 듯 안절부절못하고 있다.

▲ 루카스 크라나흐, 〈분수의 님프〉,
1518, 라이프치히 미술관

화가는 그림의 상징성을 강조하며, 자신의 작품에 대해
직접 이야기하고 있다. "이 그림은 여성의 즐겁고 태연한 사랑과
남성의 사색적인 사랑을 표현하고 있다. 연인은 생기 넘치는
봄의 충동에 사로잡혀 있다. 수상쩍은 천사는 신비한 생명의
샘 위에 커다란 날개를 펼치고 있는데, 바위틈으로 샘솟는 물은
영원성에 대한 상징이다."

짧고 열정적이었던 화가의 생애에서도
이 작품은 특별하다. 세간티니는
여러 차례 수정하고, 오랜 시간 공들여서
이 작품을 완성했다.

세간티니는 순수한 정신과 감성에 대한 열망으로
엥가딘의 오두막에서 지내며 알프스 고원의
투명하고 밝은 광선을 화폭에 담았다.

▲ 조반니 세간티니, 〈생명의 샘과 연인들〉, 1896,
밀라노, 현대 예술 갤러리(벨조이오조 보나파르테 빌라)

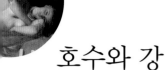

호수와 강

Lake and River

끝없이 펼쳐진 바다는 영원에 대한 상징이며, 흐르는 물은 우리를 다른 상념으로 이끈다. 강물처럼 빠르게 흘러가는 시간, 호수 앞에서 젖어드는 애상.

라마르틴의 유명한 시 〈호수Le lac〉는 프랑스 낭만주의 문학의 대표작으로, 여기에서 호수는 마음 깊숙한 곳에서 울리는 격렬한 감성의 증인이다. 옛 추억을 떠올리며 사랑하는 연인을 잃은 비통한 심정을 호숫가에서 절절히 풀어낸 시 구절은 지금도 많은 이들의 가슴을 울린다. 라마르틴의 시에서처럼 호수의 잔잔한 수면은 불안한 영혼의 거울이 되고 있다. 만초니의 《약혼자들I promessi sposi》에서 루치아는 아름다운 코모 호수를 향해 가슴 아픈 이별을 고하기도 했다.

한편 풀숲에 가려져 보일락 말락 숨어 있는 강은 사랑으로 고뇌하는 소녀에게 치명적인 유혹으로 다가온다. 비련의 여주인공 오필리아는 강의 유혹에 따라 영원한 망각 속으로 고요하게 미끄러져 내려갔다. 축 늘어진 버드나무와 같이 강둑에 서 있는 나무들은 세월의 덧없음과, 일순간에 지나쳐간 사랑의 애수를 자아낸다.

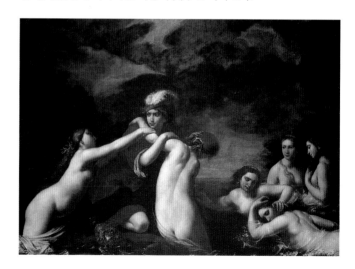

▶ 프란체스코 푸리니, 〈힐라스와 님프들〉, 1631, 피렌체, 피티 궁전, 팔라티나 갤러리

힐라스는 헤라클레스의 사랑을 받은 미소년이었다. 아르고호를 타고 항해하던 중 샘에 물을 길러 갔다가 그곳 님프들의 눈에 띄게 된다. 힐라스의 아름다움에 반한 님프들은 그를 물속으로 끌고 들어갔다.

렘브란트는 추상적이고 막연한 형상이 아닌, 살아 숨 쉬는 여성들의
구체적인 육체의 관능미에 몰두하곤 했다.
이 작품에서도 그가 예술 인생의 본보기로 삼았으며
많은 영향을 받았던 티치아노와의 관련성을 발견할 수 있다.

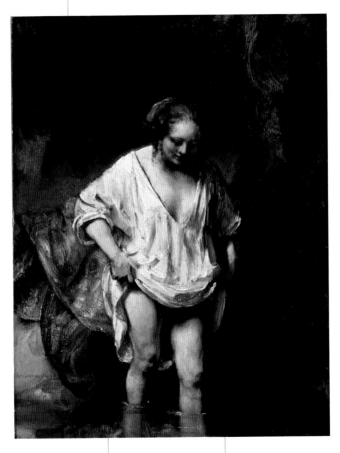

예술의 원숙미를 더해가던 시기에, 렘브란트는 그리 크지 않은
화폭 위에 대담하고 풍부한 붓놀림을 발휘하고 있다.
그가 빠른 필치로 묘사한 여인은 옷을 들어 수면에 반사된
자신의 음부를 미소 지으며 바라보고 있다. 우리는 당시
네덜란드의 정숙하고 소박한 주부의 은밀한 내면을 들여다보고 있다.

그림 속의 주인공은 화가의 연인이자
이후 두 번째 부인이 되는
헨드리케 스토펠스라고 추측되었다.
하지만 사실 여부를 확인한 결과
전혀 다른 사람으로 밝혀졌다.

▲ 렘브란트, 〈강가에서 목욕하는 여인〉,
1654, 런던, 국립 미술관

비운의 여인 오필리아는 《햄릿》에서 중심적인
역할은 아니다. 하지만 셰익스피어의 비극을
다루었던 화가들이 가장 사랑한 인물이었으며,
수많은 미술 작품의 주인공이었다.

오필리아는 햄릿의 기행과 불운의 희생자이다. 그녀는
변덕스럽지만 매력적인 왕자를 사랑했으나 버림받게 된다.
이후 불행한 사건과 집착, 정신착란에 맞서던 오필리아는
마침내 죽음을 선택하고 조용히 강물로 빠져든다.

셰익스피어는 오필리아의 최후를
직접적으로 서술하지 않고,
시적인 은유를 담아 강물의
감미로운 유혹을 전하는
증인의 목격담으로 대신했다.

초기 빅토리아 시대와
라파엘전파의 유미적인
경향으로 인해, 밀레이는
물에 빠진 소녀를 호수의
투명하고 차가운 물 위에
떠다니는 식물처럼
아름답고 관능적으로 표현했다.

오필리아는 '세이렌처럼'
물속으로 내려갔다. 물에 젖은 옷의
무게 때문에 그녀의 몸은 아래로
축 처져 있다. 오필리아는 머리에 썼던
화관의 꽃을 여전히 손에 들고서
입을 반쯤 벌리고 있다.
비통하고 구슬픈 사랑 노래의
마지막 소절이 들리는 듯하다.

▲ 존 에버렛 밀레이, 〈오필리아〉,
1852, 런던, 테이트 갤러리

19세기에 바다는 꿈을 향한 끝없는 수평선이었다. 파도 위로는 열정적이고 매혹적인
장면들이 펼쳐졌고, '사랑의 항해'라는 도상도 생겨났다.

바다

Sea

바다는 신화를 비롯한 여러 문학에서 배경이 되었지만, 오랫동안 위
험하고 불길한 장소로 여겨졌다. 이곳은 분명 사랑을 나누기에는 적
합하지 않은 공간이었다. 중세 시대의 바다는 재앙과 신비로 둘러싸
인 왕국이었다. 언제 돌변할지 모르는 수면 아래로는 거대하고 사나
운 바다 괴물 레비아탄이 조용히 헤엄쳐 다녔다. 구약성경에 나오는
요나의 모험을 다룬 회화나 조각은 바다의 함정에 대해 끊임없는 경
고의 메시지를 던진다. 또한 단테가 상상한 오디세우스의 장렬한 죽
음은 영웅적이고 위대했지만, 바다라는 극적인 요소를 다시금 확인하
게 하는 장면이기도 하다.

바다는 르네상스 시대에 와서야 비로소 파
도 위에 번뜩이는 열정적인 사랑으로서의 가
치를 회복하게 되었다. 바다 괴물의 제물이 되
었다가 페르세우스에게 구출된 아름다운 안
드로메다의 이야기는 바다와 싸워 당당히 이
긴 인간 승리의 본보기로써, 문학과 예술에서
널리 다루어졌다. 승리의 대가로 주어진 것은
비단 아름다운 여인뿐만이 아니었다. 새로운
대륙을 발견하고 희망봉 너머 무역로를 개척
한 것 역시 인간이 바다와의 치열한 전투에서
승리하여 얻어낸 결과였다.

▼ 카스파르 다비드 프리드리히,
〈범선에서〉, 1819년경,
상트페테르부르크,
에르미타슈 미술관

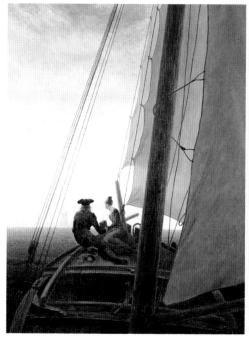

고갱이 태평양에서 보낸
긴 세월 동안 그린 작품들은
이국적인 풍물의 이미지이자
순수한 자연과 인간 세계에 대한
동경의 상징이었다.

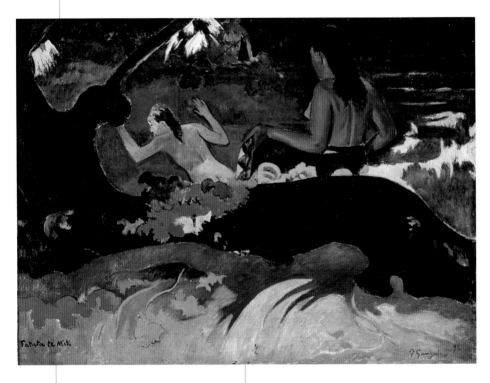

Fatata te Miti

P Gauguin

고갱이 타히티와 폴리네시아에서 프랑스로
보낸 회화와 조각들은 열대지방의 원시적인
삶을 담고 있다. 강렬한 색채와 미지의 자연,
원주민들의 나체와 구릿빛 피부, 울창한
산림, 마술적인 요소(신상 조각, 신기한 동물들,
주술 의례, 부족 의식)는 당시 유럽인들의 눈에
생소한 광경이었다.

단순한 형태와 기하학적이고 간략한
윤곽선, 강렬한 명암대비는 모든
규제에서 벗어나 꾸밈없는 감정으로
가득 찬 천진난만한 세상을 암시한다.

▲ 폴 고갱, 〈해변에서〉,
1892, 워싱턴, 국립 미술관

연인에게 섬은 세상과 동떨어진 이상향이다. 이는 완벽한 사랑의 장소이자 일상을 등진
색다른 매력의 공간이다.

섬

Island

지리적인 특성상 고대 그리스 문학과 신화에는 온갖 종류의 모험이
펼쳐지는 전설의 섬이 자주 등장하곤 했다. 그중 펠로폰네소스 반도
의 남쪽에 있는 키테라는 사랑의 섬이라 불린다. 고대 그리스의 시인
헤시오도스(기원전 7세기)는 《테오고니아Teogonia》에서, 이 작은 섬을
휘감고 있는 바닷물의 놀라운 생명력을 찬양
했다. 크로노스에게 잘린 우라노스의 남근은
키테라 섬 인근에 던져졌는데 여기서 사랑과
미의 여신 아프로디테가 탄생하였다. 조개껍
데기에 몸을 실은 아프로디테는 키프로스 섬
에 도달한다. 이런 이유로 키테라 섬은 사랑
의 여신 아프로디테의 섬으로 불리게 되었
다. 특히 와토의 〈키테라 섬으로의 순례〉는
18세기 회화의 특징적인 주제를 반영한 작
품이다. 이후 '고립된' 사랑을 꿈꾸는 매혹적
인 장소에 대한 열망은 세월이 흐르고 인근
의 바다가 황폐해지면서, 점점 더 먼 이국의
바다로 향하게 되었다.

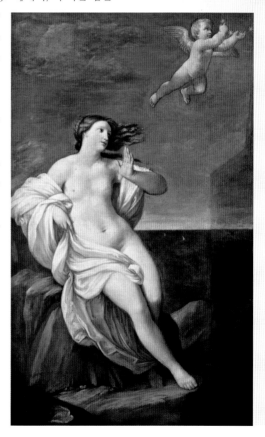

▶ 귀도 레니, 〈버림받은 아리아드네〉,
1638-40, 개인 소장

언어학 연구에 따르면, 칼립소라는 이름은 동굴과
암굴의 어원이 된다. 자신의 섬에 7년간 오디세우스를
숨겼던 매혹적인 여신은 물의 신성이 아니라
어머니인 땅에 연결된 고대 신앙의 표현이다.

오디세우스와 칼립소는
희귀한 광석과 값진 보석이 빛을
발하는 신비하고 매혹적인
자연 동굴에서 서로를 안고 있다.

사물의 부드러운 질감을 잘 살려 표현했기
때문에 이탈리아에서는 '브뢰헬 데이 벨루티(벨벳의 브리헬)'
라는 별명이 붙은 얀 브뢰헬이, 섬세하게 공들여
완성한 작품이다.

▲ 얀 브뢰헬, 〈오디세우스와 칼립소〉,
1595년경, 런던, 조니 반 헤프텐 갤러리

언뜻 보기에 와토가 그린 장면들은 우아하고
태평스럽게만 보인다. 연회, 무도회, 사랑스러운
애무, 정원 파티, 가면 축제, 극장 공연,
에로틱한 놀이. 하지만 그림을 눈여겨 살펴보면,
아주 흥겨운 장면에서도 그 안에 깃든 향수와
깊은 비애감을 느낄 수 있다.

숲이 우거진 공원을 배경으로 하여, 밝고 가벼운
붓터치로 그려진 작은 형상들이 우아하게
움직이고 있다. 화가가 아프로디테가 태어난
사랑의 섬을 주제로 그린 두 개의 작품은 각각
루브르 박물관과 베를린의 샤를로텐부르크
궁전에서 소장하고 있다.

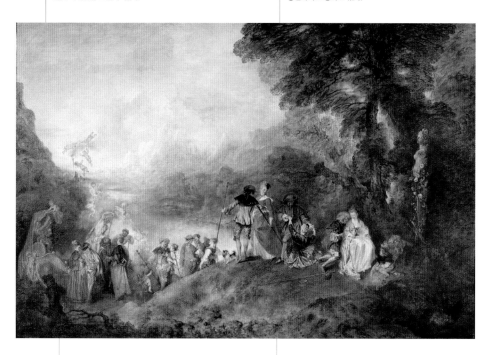

극장 문화에 남다른 관심을 보였던 와토는
위장술을 누구보다 잘 이해한 화가였다.
당시 유행했던 가면 희극은 루이 14세가
강요한 절대 왕권으로 인해 불거진, 혼란스럽고
불안한 정국의 풍자 무대였다.

그림의 배경은 섬이 아닌 전원 풍경이다.
어느 곳에서도 항구나 바다의 흔적을 찾을 수 없다.
와토는 사랑의 섬으로의 항해가 얼마나
역설적인 현실인지를 분명하게 알려주고 있다.

▲ 앙투안 와토, 〈키테라 섬으로의 순례〉,
1717, 파리, 루브르 박물관

밤

Night

시인과 예술가들은 밤을 신비로운 감성의 시간이라 노래한다. 밤은 망각과 허무의 한계로 치닫는 강렬한 감정의 늪으로 우리를 이끈다.

베토벤의 〈월광 소나타〉는 많은 이들의 심금을 울리는 명곡이다. 시대와 지역을 막론하고 시인들이 노래한 밤은 인간의 의식이 숨을 죽이고 흐려지는 시간이며, 마음 깊은 곳의 은밀한 감정이 고개를 드는 때이다. 어둠은 눈물을 가리고 자연은 조용히 잠들어 있다. 저 멀리서 지켜보는 냉정한 달은 우리 고통의 말 없는 증인이며, 반짝이는 별빛은 우리의 마음을 더욱 애처로운 감성으로 물들인다. 밤에 동반되는 잠, 어둠, 침묵은 죽음의 이미지로 비유되기도 하며 밤의 어둠은 쾌락과 방치, 비밀과 고뇌의 문턱에 매달려 있다. 오늘날 도시의 밤을 밝히는 현란한 인공 불빛은 밤하늘을 오염시키고 있다. 이에 따라 하늘의 별빛을 바라보며 밤의 애틋한 감성에 젖어드는 기회 역시 점점 줄어들고 있다.

◀ 요한 페터 하젠클레버, 〈감상적인 소녀〉,
1846, 뒤셀도르프, 시립 미술관

자유로운 그림의 구도가 인상적이다.
잠에 곯아떨어진 젊은 남녀가 여기저기에
누워 있다. 하지만 중간의 남자는
검은 형체가 그를 덮쳐
화들짝 놀라 깨어난다.

화가와 시인들에게 밤은
극단적인 두 개의 이미지로 비춰진다.
옆 페이지의 소녀처럼 서정적인 감성의
시간이거나, 이 그림에서처럼
소름 끼치는 악몽의 공간이다.

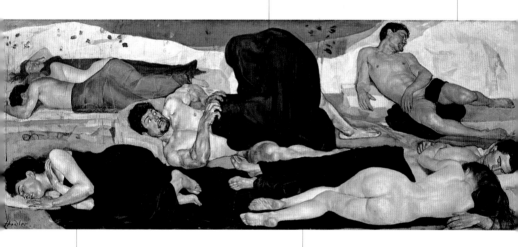

알프스 산의 투명한 광선에 매료된
스위스 태생의 호들러는 19세기 후반의
상징주의 화가 중 한 명으로
간소하고 직선적인 윤곽선이 특징이다.

그림 전체에서 불안하고 초조한 기색이 느껴진다.
노르웨이의 입센과 뭉크, 오스트리아의 클림트와
프로이트를 아우르며 마치 전기충격과도 같이
19세기 말의 유럽 문화를 강타한 에로티시즘의 전율이
그림 위에 감돌고 있다.

▲ 페르디낭 호들러, 〈밤〉,
1890, 베른, 시립 미술관

미지의 세계와
엑조티시즘

우리는 영혼의 피난처와 새로운 감성을 발견하기 위해, 세상의
다른 편으로 도주하고 싶은 충동을 느낀다. 만약 그 피난처가
머나먼 미지의 세계라면 열정과 감격은 두 배가 될 것이다.

Antipodes and Exoticism

▼ 조반니 스트라다노(얀 반 데어
스트라트), 〈아메리고 베스푸치와
아메리카의 상징〉, 마젤란 여행기의
삽화, 1580년경, 런던, 대영 박물관

머나먼 이국을 배경으로 하는 문학과 미술은 복잡한 내용을 효과적
으로 집약하여 작품의 주제를 한눈에 보여주곤 한다. 태평양에서 보
낸 긴 세월 동안 고갱이 그린 작품들은 이국적인 풍물의 이미지이자
순수한 자연에 대한 동경의 상징이었다. 고갱이 타히티와 폴리네시아
에서 프랑스로 보낸 회화와 조각 작품들은 열대지방의 원시적인 삶을
담고 있다. 강렬한 색채와 미지의 자연, 원주민들의 나체와 구릿빛 피
부, 울창한 산림, 마술적인 요소(신상 조각, 신기한 동물들, 주술 의례, 부
족 의식)는 유럽인들의 눈에는 생소한 광경이었다. 또한 작품의 단순
한 형태와 기하학적이고 간략한 윤곽선, 강렬한 명암대비는 모든 규
제에서 벗어나 솔직하고 꾸밈없는 감정과 애정으로 가득 찬 천진난만
한 세상을 암시한다. 고갱은 불행한 말년을 보내고 마르키즈 제도에
서 비참한 죽음을 맞았지만, 그의 작품들은 유럽인들이 다른 대륙과
민족을 이해하는 중요한
수단이 되었으며 다양한
문화 간의 예술적 대화
를 가능하도록 했다.

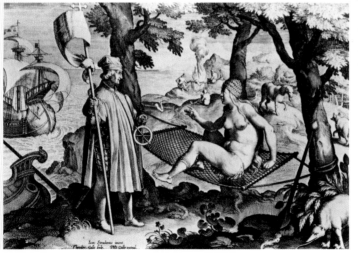

리오타르는 '여행자들의 세기'로 불린 18세기의 화가답게 다양한 나라에
머물렀다. 로마, 이스탄불, 런던, 빈, 파리, 네덜란드와 끝으로 고향인
제네바까지. 이 도시들은 그가 초상화가로서 성공을 거둔 여정을 보여준다.

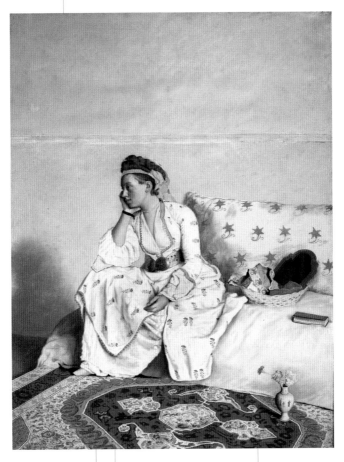

파스텔 기법을 통한 점차적인 농담과
흐릿한 풍경을 그린 보통의 18세기식
초상화들과는 달리, 리오타르는 주로
선명하고 투명한 인물화를 그렸다.

제네바 출신의 화가는 터키의 분위기와
풍속에 흠뻑 매료되었다. 스스로
터키 복장을 하고 자신의 자화상을
그렸을 정도이다.

그림 속의 여인은 터키인이 아니라
코번트리의 백작부인 메리 거닝이다. 당시
영국 귀족들 사이에서는 동양의 나라들과
도시들을 여행하는 취미가 유행했다.

▲ 장 에티엔 리오타르, 〈터키 옷을 입은 젊은 여인〉,
1752–54, 암스테르담, 레이크스 미술관

미국 독립 전쟁이 일어나고 얼마 뒤에
그려진 이 그림에서, 대륙의 풍경은
아주 낭만적으로 표현되었다.

화가는 계몽주의에서 옹호하고
찬양했던 '고귀한 야만인Noble savage'
이라는 개념을 화폭에 담았다.

라이트 더비는 여인의 이미지에 연극적인
요소를 부여했다. 젊고 아름다운 과부는
신비로운 배경을 앞에 두고 쓸쓸히 나무
등걸에 걸터앉아 있다.

제국주의가 팽배하던 18세기 후반의
영국 예술계는 먼 대륙의 이미지를
형상화하는 데 특히 적극적이었다.

▲ 조셉 라이트, 〈인디언 과부〉.
1785. 더비, 더비 박물관

평면적인 형태, 차가운 색상, 아주 단순해 보이는 이미지는
논리에 맞지 않는 불가사의한 세계를 구현하고 있다.

오늘날까지도 루소의 그림은 전문성이 부족한
서툰 작품인지, 참신하고 독창적인 영역을
개척한 작품인지 구분하기가 어렵다. 그의
작품들은 프랑스 문화가 쥘 베른의 소설에
등장하는 미스터리하고 마법적인 환상 세계에
빠져 있던 시기의 것이다.

루소는 파리 교외의 모습이나 상상으로 꾸며낸 풍경을 주로
그렸는데, 특히 사나운 열대 짐승과 이국적인 식물들로 가득 찬
정글을 즐겨 그렸다. 그러나 고갱과는 달리 루소는 프랑스
밖으로 나간 적이 한 번도 없었다. 따라서 그림 속 풍경은
순전히 화가의 상상에서 탄생한 것이었다.

▲ 앙리 루소, 〈뱀을 부리는 주술사〉,
1907, 파리, 오르세 미술관

하렘

Harem

유럽에서는 18세기부터 터키 열풍이 불었다. 그중에서도 하렘은 여성들만의 은밀하고
황홀한 왕국으로서, 당시 사람들에게 병적인 집착에 가까운 호기심을 불러일으켰다.

오페라 〈후궁 탈출Die Entführung aus dem Serail〉은 독일어로 쓰인
모차르트의 걸작이다. 황제 요제프 2세의 의뢰로 작곡한 이 오페라의
배경은 이국적이고 관능적인 하렘 궁전이다. 당시 사람들의 동양에 대
한 관심이 증폭되면서, 이슬람 부인들의 거처인 하렘은 유럽의 극장가
와 미술계에 자주 등장하는 주제였다. 이후 하렘의 신화는 오스만 제
국이 해체되는 시점인 제1차 세계대전 시기까지 계속되었다. 그 200
년 동안 서양 세계는 관능적이고 풍만한 여인들, 나른한 자세와 속삭
임, 현악기의 애절한 음향, 새하얀 대리석 수반에 흐르는 물과 도자기
타일을 황홀하게 꿈꾸었다. 온전히 여성들만으로 이루어진 세계는 얼
마나 환상적인가! 페티코트, 네글리제, 모슬린, 베일과 부드럽고 긴 머
리칼…… 하늘거리며 나부끼는 의상, 딸랑거리는 장신구 차림의 신
비로운 미녀가 보일 듯 말 듯한 실루엣으로 춤추는 동작은 현기증까
지 일으킨다. 이성을 유혹
하는 무기로 하렘보다 더
강한 주제는 없을 것이다.

▼ 젠틸레 벨리니와 조반니 벨리니,
〈알렉산드리아에서 설교하는 성
마르코〉(부분), 1507, 밀라노,
브레라 미술관

이국적인 의상, 밤색 머리의 나른한 여인들, 은근한 불빛의
하렘은 낭만주의 시대에서 시작해 19세기를 거쳐 20세기까지
이어진 오리엔탈리즘의 경향을 말해주고 있다.

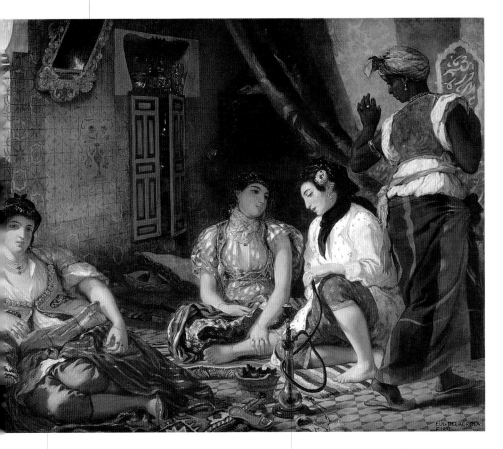

화가로서 전성기를 달리던
들라크루아는 관능적인 면이 가미된
색다른 주제를 대담하게 소화했다.

여성들의 비밀 공간인 하렘, 편안한 복장,
그리고 물담배와 같은 몇몇 기호품은,
서유럽이 지리적으로 인접한 이슬람 세계의
이국적 정취를 탐닉하는 전형적인 예이다.

▲ 외젠 들라크루아, 〈알제의 여인들〉, 1834, 파리, 루브르 박물관

여인의 온화한 시선은 관람

정면으로 바라보고 있다.

여인의 머리장식은 은은한 동양의 정취를

느끼게 한다. 그림을 자세히 살펴보면

얼굴의 세부 묘사가 라파엘로의

〈옥좌의 마돈나〉와 많이 닮아 있다.

앵그르는 라파엘로의 성모상을

세속적이고 관능적인 오달리스크로 각색했다.

금방 알아채기는 어렵지만,

앵그르는 여인의 인체를 심하게 왜곡했다.

특히 척추뼈가 두 개는 더 있을 것처럼

등을 길게 늘여 인체의 유연한

곡선을 표현했다.

▲ 장 오귀스트 도미니크 앵그르,

〈그랑드 오달리스크〉, 1814, 파리, 루브르 박물관

이 그림에서 가장 강렬한 인상은 부드러운 감촉이다.
부채에 달린 공작의 깃털, 여인의 피부, 그리고
모피의 감촉이 화폭을 넘어 생생하게 전해진다.

매음굴

Brothel

사창가, 창녀촌, 유곽, 홍등가. 모두 다 매음굴을 뜻하는 말이다. 툴루즈 로트렉은
도덕적인 잣대를 버리고 바라본 창녀들의 삶을 우리에게 보여주고 있다.

사창가에서 돈을 주고 사랑을 사는 행위는 늘 논란이 되어왔다. 3세
기 전, '개인의 악덕은 사회의 이익'이라는 부제가 붙은 경제학서《꿀
벌의 우화The fable of the bees》(1714)를 발표해 파문을 일으켰던 네
덜란드 출신의 영국 철학자 버나드 맨더빌은《사창가에 대한 신중
한 변호A modest defence of publick stews》(1724)로 또다시 지탄의 대
상이 되었다.

앙리 드 툴루즈 로트렉은 창녀들의 모습을 자주 화폭에 담았던 화
가였다. 그는 도덕적인 비난 없이 그저 존중되어야 할 삶의 일부로서
그녀들을 바라보았다. 툴루즈 로트렉의 그림 덕분에 물랭 가 유곽의

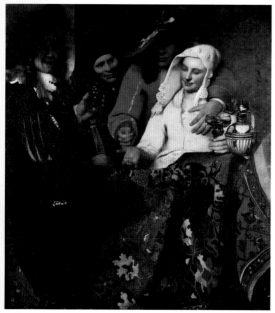

▼ 요하네스 베르메르, 〈뚜쟁이〉,
1655년경, 드레스덴, 국립 회화관

붉은색 소파는 19세기 말 파리의 명소가
되어 유명한 프랑스 소설에 등장하기도
했다. 화려하면서도 저속한 분위기가 풍
기는 응접실의 밝은 불빛 아래에서 창녀
들은 손님을 기다리고 있다. 실내에선 그
녀들의 인생사가 스멀거리며 흘러나와 어
느 순간 깜박이다가 사라진다. 화가는 표
정과 옷, 자세, 행동에서 전해지는 그녀들
의 내면을 아주 섬세하게 잡아냈다.

유명한 귀족 가문에서 태어났으나 신체적
결함을 가졌던 툴루즈 로트렉은 자유로운
영혼을 지닌 화가였다. 그는 사창가의
풍경이나 카바레의 공연과 같이 파격적인
주제들을 스스럼없이 화폭에 담았다.

로트렉은 매음굴과 창녀들의 세계를
잘 알고 있었고, 이를 그림으로 옮길
기회도 많았다. 겉으로만 고급스러워 보이는
장식과 불빛 사이에서, 창녀들은 손님을
기다리고 있다.

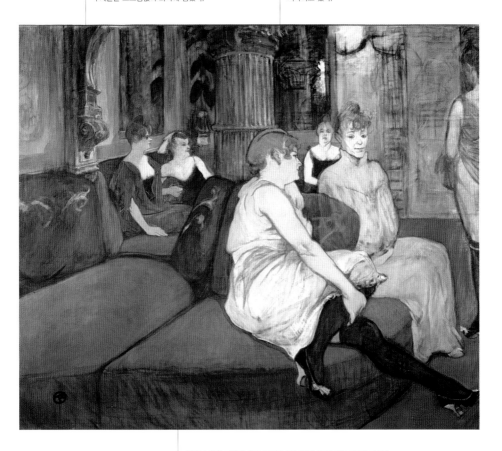

뛰어난 데생 실력을 갖춘 툴루즈 로트렉은 여성들의 표정과 자세를
예리하면서도 서정적으로 스케치했다. 화려한 모습 뒤로 더 나은 삶을 꿈꾸는
창녀들의 고독과 비애와 욕망을 이처럼 잘 포착한 화가는 로트렉 이전에는
없었을 것이다. 이는 화가가 도덕적인 비난이나 조소가 아닌 진실한 눈으로
그녀들을 바라보았기 때문에 가능한 일이었다.

▲ 앙리 드 툴루즈 로트렉, 〈물랭 가의 응접실에서〉,
1894, 알비, 툴루즈 로트렉 미술관

피카소가 폴 세잔의 유작 전시회에서 깊은 감동을 받아 완성했으며, 예술사에 새로운 전환점이 된 작품이다.

피카소는 인물을 아름답게 그려온 이전까지의 회화에 반기를 들었다. 여인들의 얼굴은 아프리카 가면을 쓴 듯 일그러져 있고 비현실적이다. 화사한 색상을 제외하면 그림 속에서 쾌적하고 사랑스러운 요소를 찾기는 어렵다.

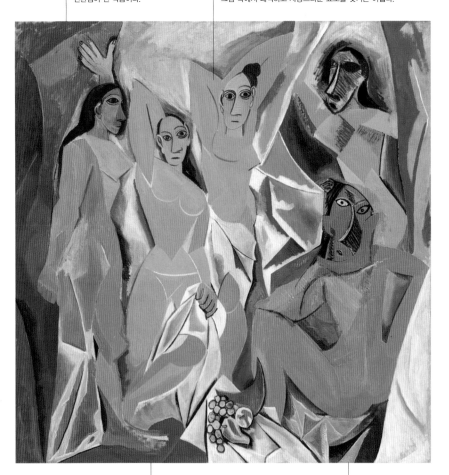

세잔의 〈목욕하는 여인들〉은 피카소의 그림에서 다섯 명의 매춘부로 변신했다. 제목이 다소 역설적인데 그림 속의 처녀들은 아비뇽의 주민이 아니라, 바로 바르셀로나 아비뇽 거리의 매춘부들이다.

대상을 원근과 명암이 없는 평면으로 그린 이 그림은 최초의 입체주의 작품으로 평가받고 있다.

▲ 파블로 피카소, 〈아비뇽의 처녀들〉,
1907, 뉴욕, 현대 미술관

신에게 순결을 서약한 남성에게는 언제나 악마 같은 여성의 유혹이
도사리고 있다. 금욕과 절제는 아주 혹독한 수련이다.

수도원의 유혹

Temptation at the Monastery

영성 수련과 육체적 쾌락 간의 미묘한 관계는 주로 가톨릭 국가에서
예술과 신앙이 겹쳐진 주제로 그려졌다. 이와 관련하여 가장 많이 언
급된 주인공은 마리아 막달레나일 것이다. 도발적인 아름다움을 지
닌 막달레나가 회개하고 뉘우치는 장면은 여러 화가들의 그림을 통
해 재현되었다.

수없이 많은 성인과 성녀들이 신을 향한 사랑으로 감각의 유혹을
극복하고, 이를 신앙으로 승화시키며 살았다. 그러나 경건한 수도의
길에는 반드시 치명적인 유혹의 함정이 있기 마련이다. 사막

▼ 펠리시앙 롭스, 〈성 안토니우스의 유혹〉,
1878, 브뤼셀, 왕립 미술관, 판화 전시관

의 은수자인 이집트의 안토니오 아빠스에서 베네딕토,
프란체스코, 토마스 아퀴나스에 이르기까지 많은
훌륭한 수도자들이 육체의 유혹을 견디며, 성
인으로서의 덕성과 강인한 정신을 수련하
였다. 아빌라의 테레사는 영적인 사랑의
초자연적인 신비를 증언하고 있다. 스페
인의 이 성녀는 자서전 《삶Vida》에서 기
도 중에 나타난 천사에 대해 쓰고 있다.
"천사의 손에는 금으로 된 긴 창이 들려
있었고 창끝에는 불이 일고 있었다. 천
사는 창으로 내 심장을 여러 차례 찔렀
다. 창을 거두었을 때 내장이 뜯긴 듯이
아팠고 내 몸은 거대한 신의 사랑으로 불타
올랐다. 나는 고통으로 신음했지만 심장은 넘
쳐나는 뜨거운 사랑으로 가득 찼다. 이는 육신이
아니라 영혼의 아픔이었다."

수도원의 유혹

올리베타노 수도원의 대형 회랑을 장식하는 이 프레스코 벽화는
이탈리아 르네상스의 걸작이다. 루카 시뇨렐리가 착수하고
소도마가 이어서 작업한 이 그림에는 서방교회의 수도제를
창설한 베네딕토 성인의 일대기가 그려져 있다.

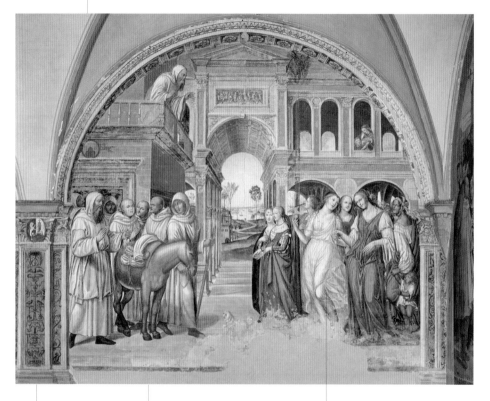

벽화의 각 장면
아래에는 제작 당시에
제목과 같이 달아놓은
실명글이 지금까지
보존되어 있다.

남색(男色)이라는 뜻의 소도마라는
별명과 화가의 자화상에서 알 수
있듯이, 피에몬테 화가 조반니
안토니오 바치는 동성애자였다.
그림에 표현된 상황과는 반대로
정작 자신은 여성의 관능성에
관심이 없었다.

이어지는 벽화의 장면에서 여성의
유혹은 계속된다. 이 장면은
매혹적인 창녀들이 수도원에
늘어서는 생성이다. 하지만
베네딕토 성인은 이것이 악마의
계략임을 폭로하고 있다.

▲ 소도마(조반니 안토니오 바치), 〈피오렌초, 매춘부들을 수도원에 보내다〉,
1507, 몬테올리베토 마조레, 수도원 회랑의 프레스코화

오랫동안 로마에서 활동한 프랑스
출신의 화가는, 빛과 그림자의
대비를 보여주는 이 그림에서
카라바조의 화풍을 따르고 있다.

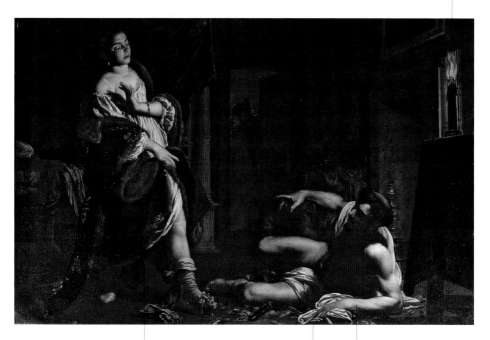

부에는 자극적으로 차려입은
매춘부의 사악한 유혹에 말려들
위기에 처한 수도자의 모습을
극적으로 연출하고 있다.

많은 성인은 관능의 유혹에
끈기 있게 대항해야 했으며 이는
수도 생활의 본보기가 되었다.
미술 작품들은 이러한 유혹에
당당하게 맞선 안토니오 아빠스,
베네딕토, 토마스 아퀴나스 성인과
위 그림 속 프란체스코 성인의
일화를 전하고 있다.

여자는 성처럼
우뚝 서 있지만
프란체스코 성인은
옷이 벗겨진 채
바닥에 뒹굴고 있다.

▲ 시몽 부에, 〈유혹당하는 성 프란체스코〉,
1626, 로마, 루치나의 산로렌초 성당

영원
Eternity

페트라르카의 《승리 Trionfi》는 사랑을 영원으로 이끈다. 영원을 약속하는 서약은 가장 장엄하고 본질적인 사랑 고백이다.

포르투갈에서는 페드로 왕자와 이네스 드 카스트로의 감동적인 사랑 이야기가 전해진다. 페드로 왕자는 카스티야 왕국의 콘스탄사 공주와 정략결혼을 했지만 공주의 시녀 이네스와 사랑에 빠지게 되었다. 이를 못마땅하게 여긴 국왕 알폰소 4세는 이네스를 처형하였다. 국왕이 죽고 왕위에 오른 페드로 1세는 이네스의 죽음을 부추긴 살인자들을 찾아 복수했으며 이네스의 유골을 찾아 공식적인 왕후로 삼고, 신하와 귀족들에게 죽은 왕비의 손에 입을 맞추게 했다. 그리고 알코바사 수도원 성당에 무덤 두 개를 준비하라고 명했다. 왕은 그 중 한 개에 이네스의 유골을 안치하고, 훗날 자신이 죽은 뒤에 남은 하나의 무덤에 묻혔다. 페드로 왕은 두 개의 석관이 다리를 마주하도록 배치했는데, 최후의 심판 때 그들이 다시 깨어나면 아네스와 페드로는 서로의 눈을 맞추고 영원한 포옹을 할 것이다. 포르투갈에서 전해지는 이 불멸의 사랑 이야기는 단테의 《신곡》에서 형벌을 받고 있는 파올로와 프란체스카의 사랑에 견줄 만하다.

중세 유럽에서는 이처럼 다양한 시대와 문명에 뿌리내린, 죽음을 초월하는 사랑 이야기가 유행했다. 그리스·로마 신화에서 에우리디케를 찾으러 저승으로 내려간 오르페우스는 아내를 잃은 상심을 견딜 수 없었을 것이다. 한편 에트루리아인들이 부부석관에 새긴 포옹하는 부부의 모습도 영원한 사랑에 대한 염원이다. 유라시아 초원지방, 고대 이집트, 힌두교 문화권에서는 남편이 죽으면 아내가 따라 순장되는 풍습이 있었다.

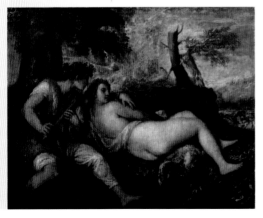

▼ 티치아노, 〈님프와 목동〉.
1570년경, 빈, 미술사 박물관

세기말 빈, 이른바 '황금 시기'라 불린 클림트 스타일이 정점에 이르렀을 때의 작품이다. 화가는 인물과 배경을 절묘하게 조화시키며 감정을 한껏 그러모으고 있다.

화가는 포옹하는 두 연인의 주위를 라벤나(Ravenna)의 모자이크처럼 섬세하고 화려하게 장식했다. 두 연인은 금으로 된 누에고치에 갇혀 가까스로 머리와 손을 내밀고 있는 듯하다.

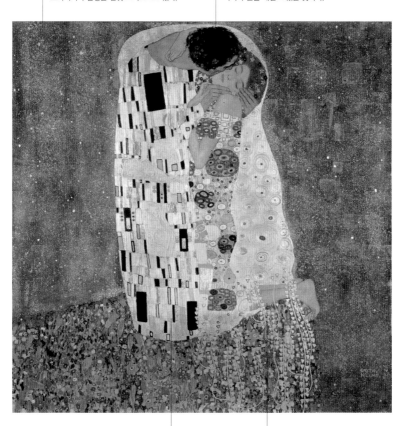

아르누보 양식의 중심에서 금박과 화려한 색채 장식을 구사한 클림트는 상징주의와 빈 분리파 미술의 대가로 꼽힌다.

꽃이 무성한 초원이 갑자기 끊어지면서 소녀의 발이 땅의 끄트머리에 닿아 있다. 황금빛 배경은 아찔한 낭떠러지로 느껴지고 화가의 서명도 허공에서 표류하고 있다. 두 연인의 위태로운 상황은 덧없는 청춘과 사랑이라는 고전적인 주제를 드러낸다.

▲ 구스타프 클림트, 〈키스〉, 1909.
빈, 상부 벨베데레 오스트리아 갤러리

한 남자와 한 여자의 사랑과 격정에 대한
찬가이다. 이 그림의 풍성하고 감미로운
느낌은, 비슷한 주제를 전혀 다른 방식으로
연출한 샤갈의 작품과 비교해볼 만하다.

작곡가 말러의 미망인 알마를 열렬히
사랑했던 화가이자 극작가 코코슈카는
프로이트의 정신분석학적 주제를 깊이
파고들었다. 이 작품 역시 환상적인
백일몽의 일종으로 해석할 수 있다.

제1차 세계대전이 일어나자, 코코슈카는
오스트리아의 드라군 연대에 참전하여
큰 부상을 입게 된다. 전쟁의 참상을 체험한
화가는 제2차 세계대전 때 나치즘에 반대하며
영국으로 망명했다. 이후 그는 인도주의적
작품을 제작하는 데에 주력했다.

▲ 오스카 코코슈카, 〈바람의 신부〉,
1914, 바젤, 바젤 미술관

3 애정과 열정

아이들 ❊ 연모 ❊ 연인 ❊ 결혼 ❊ 부부
가족 ❊ 동지애 ❊ 애국심 ❊ 순결 ❊ 수치심
질투 ❊ 배신

◀ 프리드리히 오버베크, 〈이탈리아와 독일〉,
1818-28, 뮌헨, 노이에 피나코테크

아이들
Children

애정의 표현은 유년기부터 시작된다. 아이들이 서로 좋아하고 쓰다듬고 놀이를 하는 행동들은 이들이 어른이 되었을 때 더 큰 의미를 지닌다.

아이들이 부드러운 애정을 나누고 서로의 감정을 표현하는 장면은 예술과 문학에서 빈번히 다루어졌다. 대표적인 예가 전 유럽에 급속히 확산된 다빈치 풍의 아기 예수와 아기 세례자 요한일 것이다. 헬레니즘 시대에는 큐피드와 프시케가 천진하게 놀이에 빠진 어린아이의 모습으로 재현되어, 이후 보다 강렬하게 치달을 사랑의 장면을 암시하곤 했다.

한편 중세시대, 즉 고대 말에서 14세기에 이르는 천 년 동안에는 미술에서 아이들의 모습이 자취를 감추었다. 아이들의 모습은 예수나 드물기는 하지만 성모, 천사의 형상에 한해서만 만들어졌다. 특히 이 아이들은 일상에서 보기 힘든 아주 '성스러운' 이미지로 재현되었다. 중세 이후에 다시 등장하는 일상적인 아이들의 모습은, 원시적인 자연 상태에서 삶의 균형을 찾아가는 교육의 여정에서 찾아볼 수 있다.

▼ 안토니 반 다이크,
〈찰스 1세의 세 자녀들〉, 1635,
토리노, 사바우다 미술관

티치아노가 페라라의 공작 알폰소 1세
데스테를 위해 그린 세 점의 디오니소스
축제 연작 중 첫 번째 그림에 해당한다.

큐피드의 무리는 아프로디테 상 앞에 모여
사랑의 축제를 벌이고 있다.

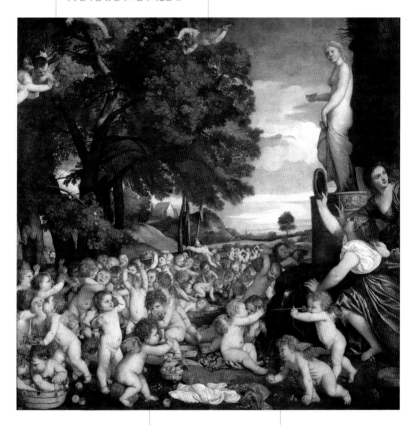

티치아노는 이 그림을 그리기
몇 년 전에, 승천하는 성모의
주위로 활기차게 나는 천사의
무리를 그렸다. 그러나 이 작품에서
때 지어 놀며 장난치고, 입 맞추고,
쓰다듬는 아이들의 모습은 훨씬
더 자유롭고 생기가 넘친다.

오랫동안 아이들은 작품에 뜸하게
등장하거나 부자연스러운 자세를
취해왔다. 티치아노의 그림은 장난기와
흥이 넘치는 아이들의 본능이 진정한
해방을 맞이하는 순간이다.

▲ 티치아노, 〈아프로디테에게 바치는 봉헌〉,
1518–19, 마드리드, 프라도 미술관

엘리자베스 비제 르 브룅은 뛰어난 화가이자
재능 있는 작가, 그리고 사랑스러운 어머니인
아주 매력적인 여성이었다.

딸 줄리와 함께 있는 다정한 자화상을 통해
화가(당시 31세)가 아이에게 자유와 자연을 만끽하게 하는
장 자크 루소의 교육론을 따랐음을 알 수 있다.

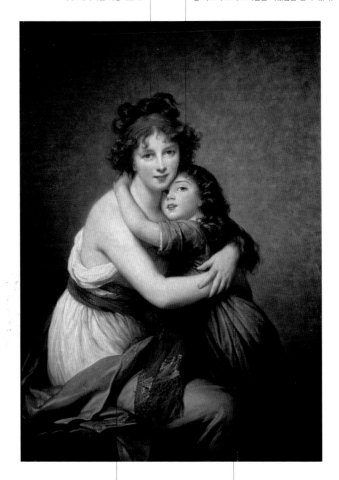

엄마와 딸은 장식이 없는
편안한 옷을 입고 있다.
미용사의 딸이었던 비제
르 브룅은 당시 유행하던
거추장스러운 드레스를
좋아하지 않았다.

포옹, 정면을 향하고
있는 시선은 라파엘로가
그린 〈옥좌의 마돈나〉를
떠올리게 한다.

▲ 엘리자베스 비제 르 브룅, 〈화가와 딸의 초상〉,
1786, 파리, 루브르 박물관

1883년, 파리 살롱에서 큰 성공을 거둔 이 작품은
유명한 초상화가이자 정교한 색채화가로서
사전트의 예술이 정점에 달했음을 보여준다.

네 딸의 이름은 왼쪽부터 마리아 루이사,
플로렌스, 제인과 줄리아이다.

사전트는 왼편에 따로 서 있는
소녀의 형상을 통해 본능적인 연민을
드러내고 있다. 상류 사회의
초상화가로서 세계적인 성공을
거두었지만, 사전트는 소심하고 신중한
성격의 남자였다. 평생 결혼을 하지
않았으며 대부분 누이인 에밀리나
바이올렛과 함께 지냈다.

화가의 친구였던 작가 헨리
제임스는 "위대한 초상화보다
더 위대한 예술품은 없다.
이는 사전트라는 한
화가가 확인시켜주는
진실이다."라고 말했다.

단체 초상화의 전통적인 형식을 깬
독창적인 구도가 인상적이다. 개성이
뚜렷한 네 명의 소녀는 자기 나름의
자세로 그림 속에 위치하여 넓은
실내 공간을 채우고 있다.

▲ 존 싱어 사전트, 〈에두아르 보이트의 딸들〉,
1882, 시카고, 현대 미술관

연모
Being in Love

"사랑의 기쁨은 어느덧 사라지고 / 사랑의 슬픔은 영원하게 남네." 장 피에르 클라리스 드 플로리아의 애절하고 감미로운 시 〈사랑의 기쁨〉의 도입부이다.

▼ 주세페 토민츠, 〈약혼자들〉.
1830, 고리치아, 시립 박물관

문학과 예술에서 연애 감정은 종종 주인공을 불행한 상황으로 이끈다. '상사병'으로 치닫는 연모의 감정은 우울하고 고독하고 무기력하다. 지독한 사랑에 빠진 이는 먹지도 일하지도 잠을 자지도 못한 채 연인을 그리워하며 한숨만 내쉴 뿐이다. 구애의 기간이 길어질수록 그 감정은 더 큰 괴로움으로 변한다. 토르쾨토 타소의 목가극 《아민타》에서는 주인공이 사랑을 이루고 관객들이 사랑의 찬가를 기대하고 있을 때, 뜻밖에도 고통스러운 노래가 울려 퍼진다. "얼마나 괴로운지 모르오. / 한 남자가 지금의 달콤함을 / 마음껏 누리기 위해 / 복종하고 사랑하고 / 울고 절망해야 하는 일이."

연애에 서투른 이들은 종종 경험이 많은 이에게 도움을 구한다. 여기에 여성의 '이중성'을 알려주는 '연애 박사'들이 곧잘 등장하는데, 그들은 "여자의 사랑은 걸려들지 않고선 배길 수 없는 치밀하고 감미로운 그물"과 같다고 조언한다. 예술과 문학과 음악은 수천 년을 거치며 이와 같은 연애 강좌를 들려주고 있지만 별 소용이 없는 듯하다. 똑같은 실수가 언제든 계속해서 반복되니 말이다.

화관을 쓴 젊은 남자의 시선은 나른하고 익살스러운 분위기를 띄고 있는데, 이는 이름모를 이 화가의 작품에서 엿볼 수 있는 특징이다.

하우스북의 화가가 누구인지는 여전히 의문으로 남아 있다. 하지만 그가 그린 일련의 그림들, 특히 판화의 양식은 아주 뚜렷하게 식별된다. 미술 평론가들은 그가 알브레히트 뒤러 이전에 활동한 뛰어난 독일 예술가 중 한 명이라 말하고 있다.

두 연인은 선물을 교환하고 있다.
붉은 카네이션은 정절을 상징한다.

화가는 군더더기 없는 깔끔한 스케치로
인물을 선명하게 묘사하고 있다.

▲ 하우스북의 화가(Meister des Hausbuches),
〈두 연인〉, 1485, 고타, 프리덴슈타인 성

여인이 웃고 있다. 두 남녀는 오랜 세월에 걸쳐 수도 없이 반복되었던 한 장면을 연출하고 있다.

남자는 여자의 반응을 예상하며 웃음 띤 얼굴로 선물이 든 상자를 건네고 있다.

나폴리 태생의 이 화가는 분명히 18세기 이탈리아의 화가 중에서도 제일 유쾌하고 재치가 풍부한 사람일 것이다.

트라베르시는 냉철하면서도 사랑스러운 시선으로 일상의 사소한 사건들을 묘사했다. 인물들의 표정에는 화가 특유의 즐거운 해석이 녹아 있다.

▲ 가스파레 트라베르시, 〈유혹〉,
1753–55, 밀라노, 코엘리커 컬렉션

다듬은 콧수염과 구레나룻, 포마드를
바른 머리카락, 편안한 복장의 청년은
현대적이고 자유로운 느낌이다.

햇살 좋은 어느 날, 파리의 한 레스토랑에서
펼쳐지는 장면이다.

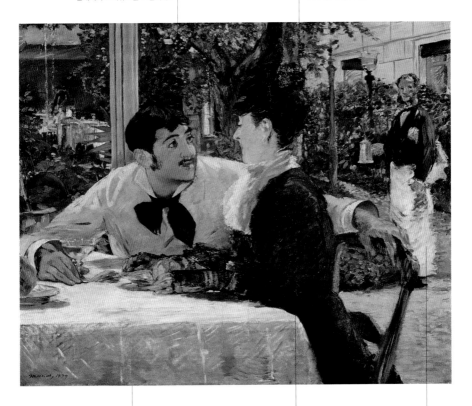

연인들이 짝지어 있는
모습은 마네가 즐겨 그린
소재 중의 하나이다.

사랑스러운 이 그림을 마네는
다소 특이한 상황으로 묘사하고 있다.
약간 불편한 기색의 점잖고 고상한 여인은
강렬한 시선으로 자신을 바라보는
청년보다 나이가 더 들어 보인다.

뒤쪽의 종업원은
이러한 사건을 많이
겪어봤다는 듯한 눈빛으로
두 남녀를 바라보고 있다.

▲ 에두아르 마네, 〈라튀유 씨의 레스토랑에서〉,
1879, 투르네 미술관

연인
Lover

사랑의 시기는 훗날 인생에서 가장 멋진 시절로 기억된다. 그 시절은 가장 젊고, 건강하고,
아름다웠던 때이기도 하다.

이 책의 마지막 장은 고대부터 르네상스 시대를 거치며 문학과 신화,
그리고 예술에서 자주 등장하는 유명한 커플들을 살펴보고 있다. 이들
의 대부분은 행복한 결과를 기대하기 힘든 '극단적인' 사랑의 경우이
기 때문에, 작품의 내용은 사랑에 대한 일종의 권고, 패러독스, 알레고
리라 할 수 있다. 평온하고 평범한 사랑은 대개 둘이 하나가 될 때 더
욱 큰 힘을 발휘한다. 세상은 사랑의 주변을 따뜻하게 감싸고, 자연은
연인들의 앞길을 비추며 그들과 같이 호흡한다.

한편 비밀스럽고 위험하여 충돌을 빚는 사랑도 있다. 이런 경우 사
랑의 풍경은 완전히 달라지는데, 두 연인의 주변으로는 장애물과 시련
과 불행이 맴돌고, 사랑에 대한 열망과 이에 대한 좌절에서 오는 비통
하고 음울한 장면이
펼쳐지게 된다.

▶ 트란퀼로 크레모나, 〈담쟁이〉,
1787, 토리노, 시립 박물관

얀 반 에이크가 그린 걸작 〈어린 양에 대한 경배〉를 떠올리게 하는 널찍하고 찬란한 동산에,
화가는 각기 다른 네 가지 장면을 전개하고 있다. 화면 전체는 인간과 동물, 괴물로 가득 차
있으며 땅의 산물(딸기와 붉은 열매)과 연금술에 대한 암시가 얽혀 있다.

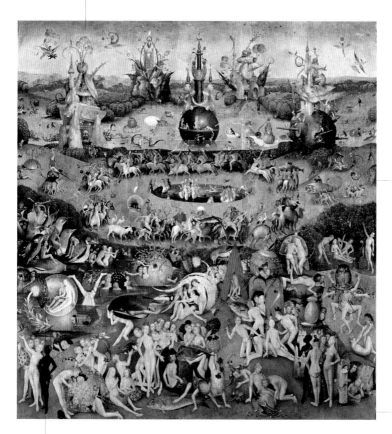

이 기괴한 그림에는
에로스와 사랑과
정욕이 혼재해 있다.
중앙 패널을 비롯한
세 폭의 그림 모두에서
음란한 기운이 감돈다.

보스의 작품이 대부분
그러하듯, 이 그림도
의뢰인이나 작품의
쓰임새에 대해
알려주는 자료가
존재하지 않는다.
따라서 그림의 용도와
주제를 둘러싸고
무성한 해석과 추측이
일고 있다. 세 폭
제단화의 형식을
취하고 있지만
이 그림이 교회의
제단화로 걸렸다고는
상상하기 어렵다.

쾌락의 죄는 중앙 패널의 앞부분에 예시되어 있으며, 이는 작품 전체의 주제를
이해하는 단서이다. 한 쌍의 남녀가 물에 떠 있는 희귀한 꽃에서 생성된 투명한
거품 속에 갇혀 있다. 연금술과 관련이 있는 유리구슬은 당시 플랑드르에서
전해지는 속담을 환기시킨다. "쾌락은 유리와 같아서 쉽게 깨진다."

▲ 히에로니무스 보스, 〈지상 쾌락의 동산〉, 중앙 패널,
1500년경, 마드리드, 프라도 미술관

사랑하는 아내 사스키아를 잃은 후, 게르테 디르크스와의
행복하지 못했던 연애를 거쳐 렘브란트는 자신보다 20살 아래인
헨드리케 스토펠스라는 새로운 동반자를 얻는다.

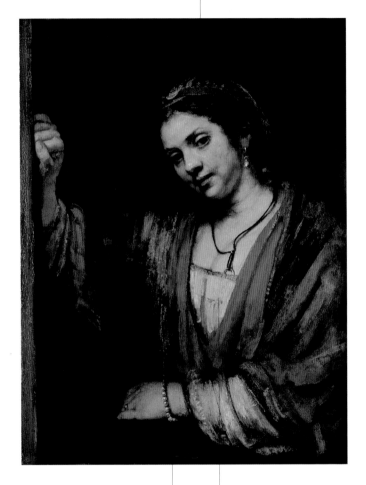

회복할 수 없는 경제적 파산으로 인해 힘들고 괴로웠던
시기에, 렘브란트는 헨드리케로부터 마음의 안정을 찾아
비로소 그의 예술에 원숙미를 더했다. 화가는 몰수당할
위험에 처한 브레이스트라트의 집 입구에 기댄
헨드리케의 모습을 간소하고 솔직하게 화폭에 담았다.

렘브란트의 가정부로 들어온 헨드리케는 사스키아와는
달리 좋은 집안 출신이 아니었다. 활기차고 충직한
시골 여인이었던 그녀는 상류층 여성처럼 근엄하고
단정하게 차려입는 대신 시원하게 파인 옷을 입고
넉살 좋게 가슴을 드러내고 있다.

▲ 렘브란트, 〈문설주의 헨드리케〉, 1656, 베를린, 국립 회화관

포옹에 가려져 남자의 얼굴이 보이지
않는다. 하지만 곱슬곱슬한 금발을 보니
단번에 샤갈의 자화상임을 알 수 있다.

차츰 번져가는 색상처럼
열정이 주변을 점점 따뜻하게
데우고 있다.

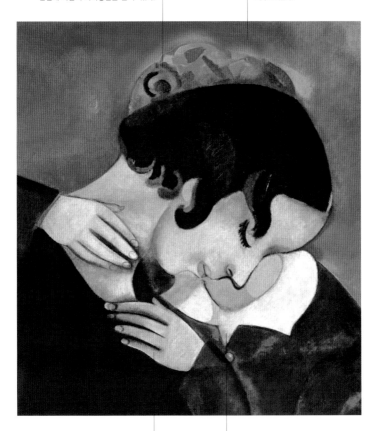

샤갈과 벨라는 완전한 믿음의 포옹
속에서 서로의 팔에 안겨 있다.

열정의 부드러운 온기와 꾸밈없는 사랑의
몸짓. 조화로운 색상으로 채워진 이 그림은
화가가 사랑을 가장 열렬한 마음으로
찬양한 작품 중의 하나이다.

▲ 마르크 샤갈, 〈장밋빛 연인들〉,
1916, 상트페테르부르크, 개인 소장

결혼
Wedding

'인생의 가장 아름다운 날'은 흔히 감동과 의식, 사랑과 전통이 뒤죽박죽 섞여
어리둥절한 가운데에서 펼쳐진다.

결혼식 장면은 미술 작품에서 빈번히 등장하는 주제이다. 세속적인 의
식으로서뿐 아니라, 마리아의 혼례나 가나의 혼인 잔치 등 성경 속 결
혼 이야기 역시 작품의 단골 메뉴였다. 마리아와 요셉의 혼인은 종교
적인 의미가 강하게 부각되어 고요한 분위기의 절제된 예식으로 그
려졌다. 정숙한 부부의 주변으로는 친구들 몇몇만이 참석해 있다. 또
한 가나의 혼인 잔치에서 예수가 행한 첫 번째 기적은 교의적인 요소
를 함축하고 있지만, 그 안에는 단순하며 구체적인 '나눔'이라는 기본
의미가 깔려 있다. 혼례식이 끝나고 참석자들은 즐거운 연회를 나눈
다. 그런데 잔치 도중 포도주가 다 떨어진 것을 알아챈 마리아는 예수
에게 이 사실을 알렸고, 예수는 어머니가 일러준 대로 물을 포도주로
만들었다. 잔치의 주인
은 새 술맛을 보고 감
탄하는데, 술이 바닥난
당황스런 순간이 한순
간에 흥겨운 잔치로
변하는 기적의 순간을
짐작할 수 있다. 한편
고대 신들의 결혼식은
수세기에 걸쳐 보아왔
던 연회와 의식을 바
탕으로, 예술가들의 온
갖 상상력이 동원되는
가운데 펼쳐졌다.

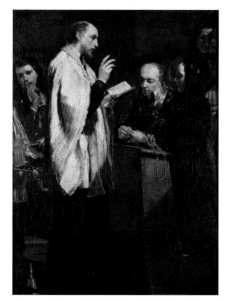

▶ 주세페 마리아 크레스피, 〈혼인〉,
1712년경, 드레스덴, 국립 회화관

로토가 이탈리아 북부의 도시인 베르가모에 있을 때 그린 결혼 초상화이다. 이때가 로토의 인생에서, 또 예술가로서도 가장 행복한 시기였다.

신혼부부는 지방의 귀족 신분이다. 당시 베르가모는 문화적으로는 롬바르디아 지역에 속해 있었지만 정치적으로는 부유하고 막강한 베네치아 공국의 지휘 아래에 있었다.

큐피드가 신랑 신부의 어깨 위에 상징적인 멍에를 얹고 있다.

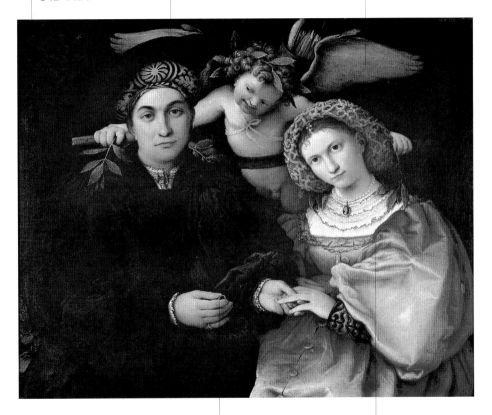

기쁨을 감추지 못하고 은근한 미소를 짓고 있는 남자는 신부의 왼쪽 약지에 반지를 끼우고 있다.

온화하고 순종적인 여인은 생각에 잠긴 듯하다. 주름이 잡힌 블라우스와 풍성하게 부풀린 드레스가 이 장면을 더욱 빛나게 한다.

▲ 로렌초 로토, 〈마르실리오 카소티와 그의 신부〉,
1525, 상트페테르부르크, 에르미타슈 미술관

눈을 크게 뜬 채 허겁지겁 먹고 있는
신랑은 신부보다 어려 보인다.

화가가 40대 초반의 나이로 죽기
일 년 전에 그린 시골의 결혼식
장면이다.

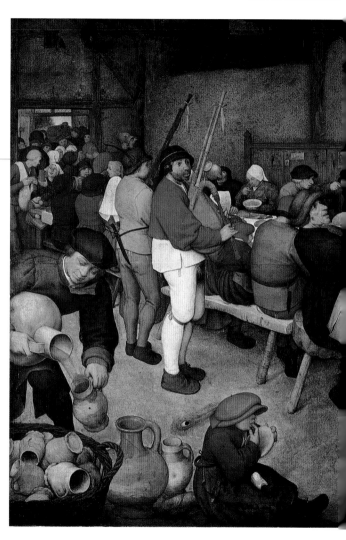

▲ 피테르 브뢰헬, 〈농가의 혼례〉,
1568, 빈, 미술사 박물관

긴장한 얼굴로 다소곳이 웃고 있는 신부는 녹색 휘장이 드리워진 중간에 앉아 있다.
그녀의 양옆으로는 어머니와 시어머니가 자리하였고, 아버지는 높은 등판이 달린
상석에 앉아 심기가 불편한 표정을 짓고 있다.

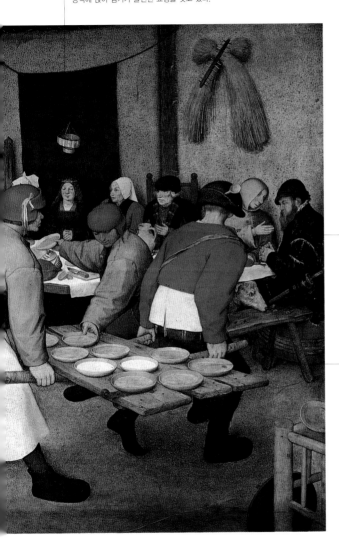

그림 맨 오른편에서
임시 의자(엎어놓은 통)에
앉아 있는 신사는
잔치에 참여한
화가로 추측된다.

식탁에 앉은 손님들은
주방에서 내온 접시들을
재빠르게 비우고 있다.
당시 농가의 결혼식은
시골 사람들이 모처럼
실컷 먹고 즐기는
자리였다. 따라서
소박한 음식이지만
배부르게 먹도록
넉넉하게 준비되었다.

결혼

총 여덟 점의 연작 중 하나인 이 작품은
주인공 톰 레이크웰의 방탕한 삶을 따끔하게
질책하는 풍자화이다.

1733년에서 1735년 사이에 그려졌으며, 이후
판화로 다시 제작되어 엄청난 인기를 끈
'한량의 일대기'는 영국 풍자화의 걸작으로 평가된다.

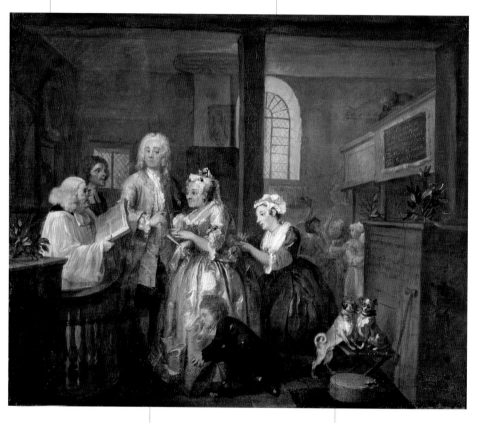

아버지의 유산을 탕진한 톰 레이크웰은
재산을 다시 모으기 위한 결혼을 감행한다.
런던 외곽의 말리본 교회 내부에서는 타락의 냄새가
풍기고 있다. 주인공은 안경을 쓴 뚱뚱한 성직자
앞에서 한쪽 눈이 없는 늙은 여인의 손가락에
우아하게 반지를 끼우고 있다. 그러면서도
정작 그의 시선은 뒤에서 시중을 들고 있는
젊은 여인에게로 향한다.

강아지 두 마리(한 마리는 호가스의 애견
트럼프로 주인의 그림에 여러 차례 등장한다)
가 결혼식 장면을 흉내 내고 있다.
그 뒤로는 톰에게 버림받은 약혼자와
그녀의 어머니가 예식을 중단시키려고
난동을 부리지만 난폭한 경호원에 의해
제지당하고 있다.

▲ 윌리엄 호가스, 〈결혼식('한량의 일대기' 중에서)〉,
1733–35, 런던, 존 손 경 박물관

왼편에서 신부를 위협하고 있는 새와
인간의 혼합 생물체는 창끝을 신부의
음부에 겨냥하고 있다.

에른스트는 페기 구겐하임의 결혼식을 상징적으로 축하하고 있다.
깃털 망토를 두른 누드의 신부는 상상 속의 새로 재현되어 있으며
신부의 가슴 바로 위로는 누르스름한 얼굴이 고개를 내밀고 있다.

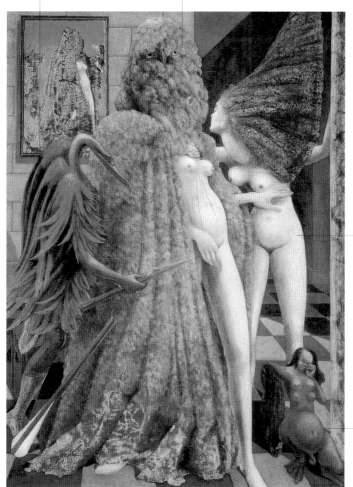

화면의 오른편에 서 있는
관능적인 나비 소녀는
앞쪽에서 두 쌍의 가슴을
단 채 울고 있는
작은 괴물과 짝을 이룬다.

외설적인 암시들로
가득한 이 그림은
초현실주의 회화의
대표작 중의 하나이다.

▲ 막스 에른스트, 〈신부의 의상〉,
1940, 베네치아, 페기 구겐하임 미술관

부부

Spouse

결혼 생활은 남자와 여자에게 공식적으로 새로운 역할을 부여한다. 부부는 사회적인
기대에 부응하여 각자의 의무를 다해야 한다.

텔레비전 드라마의 좌충우돌 사랑 이야기는 매회 시청자들의 눈을
사로잡는다. 그러다가 주인공들이 마침내 결혼에 성공하게 되면, 극
의 긴장감이 떨어지고 이야기는 결말을 향한다. 결혼에 골인하기 전
까지, 두 남녀의 사랑은 즐거운 파티와도 같았다. 하지만 결혼식을 올
린 다음 날이 되면 들뜬 기분은 온데간데없이 사라지고 각자의 의무
만이 남게 된다.

남자와 여자의 결합은 무수한 세월 동안 인간 사회의 바탕을 이루
어 온, '친족관계'의 가장 작은 집단이다. 따라서 다양한 사회와 종교
체제는 조화로운 결혼 생활을 위해 남편과 아내가 지켜야 할 규율과
지침을 제시하고 있다. 한편 오페라와 같은 예술
장르에서는 부부의 전통적인 이미지를 우스꽝스러
울 만큼 단순화하기도 했다. 이를테면 남자는 권위
적이고 자신감에 차 있어야 하며 여자는 가정과 집
의 충실한 관리인으로 보여야 한다는 것이다. 부부
역할에 대한 고정 관념과 부조리한 인습은, 여자에
게는 지워진 금기가 남자에게는 면제되는 구실이
되기도 했다. 사상가나 사회학자뿐만 아니라 모차
르트와 다 폰테[로렌초 다 폰테(Lorenzo da Ponte)는
베네치아 출신의 대본작가로 모차르트의 오페라 〈피가로
의 결혼〉, 〈돈 조반니〉, 〈코지 판 투테〉의 대본을 썼다 -
옮긴이]도 오페라 〈피가로의 결혼Le nozze di Figaro〉
에서 이러한 폐단을 지적하였다.

▼ 자크 루이 다비드,
〈라부아지에 부부〉, 1788,
뉴욕, 메트로폴리탄 미술관

18세기 파르마 공국의 국제적인 분위기 속에서 활약한
초상화가 발드리기는 영국 여성을 아내로 두었다.

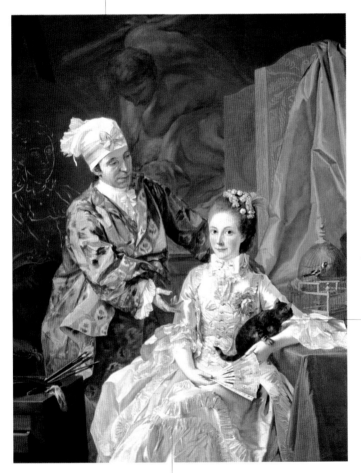

안주인의 부동자세와는
달리, 새장을 유심히
살피고 있는 고양이는
금방이라도 새를 향해
펄쩍 뛰어오를 기세다.

작업복 차림으로 아내의 자세를 지도하는 발드리기와,
상황을 의식한 듯 다소 경직된 미소를 짓고 있는
젊은 아내의 모습이 인상적인 부부 초상화이다.

▲ 주세페 발드리기, 〈아내와 함께한 자화상〉,
1756, 파르마, 국립 미술관

칼자루에 왼손을 얹고 있는 32세의 루벤스는 우아한
신사처럼 보인다. 당시 루벤스는 뛰어난 화가로서
부와 명예를 얻기 시작했는데 그림 안의 독특하고 근사한
옷차림으로도 이를 짐작할 수 있다.

부부는 행복한 결혼을 상징하는
인동덩굴 아래에 앉아 있다.

만족스럽고 기쁜 표정의
루벤스는 첫 번째 아내 이사벨라
브란트와의 결혼을 기념하기
위해 부부 초상화를 그렸다.

부부의 애정과 신의, 귀족 신분을
상징하는 요소들이 자연과
인물에 묘사되어 있다.

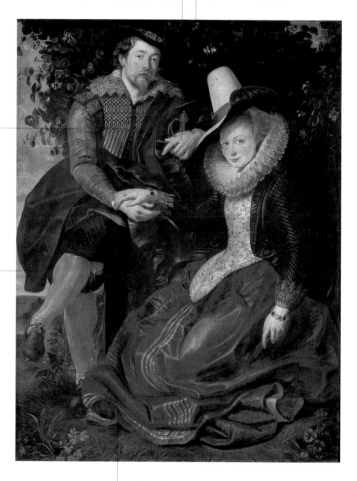

루벤스의 자화상은 기품 있고 아름다운 여인을 아내로 얻은
출세한 남자로서의 모습을 강조하고 있어, 렘브란트를 비롯한
17세기 다른 화가들의 자화상과 대조된다.

▲ 페테르 파울 루벤스, 〈루벤스와 이사벨라 브란트〉,
1609–10, 뮌헨, 알테 피나코테크

이작 마사와 베아트릭스 반 데어 라엔 부부의
편안한 자세와 웃음 띤 얼굴은
보는 이의 마음까지 즐겁게 한다.

풍부한 색감과 화려한 배경은 화가의 고향이자 예술의
중심지였던 안트베르펜의 분위기를 느끼게 한다. 그림의
배경으로 그려진 분수와 조형물로 가득한 이탈리아식 정원은
부분적으로 화가의 매너리즘 경향을 반영하고 있다.

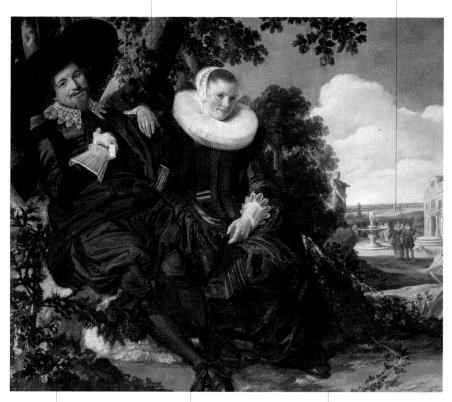

남자는 흡족한 눈빛을 띠고
있으며, 남편의 어깨에 한 손을
얹은 부인도 친근하게 웃고 있다.
할스는 부부의 행복한 모습을
순간적으로 포착하였다.

결혼 기념 초상화는 루벤스와
같은 화가들의 영향으로 16세기에
발전해서 17세기 초반까지 유행했다.
하지만 웃음에 대한 당시 사회의 편견
때문에, 이처럼 밝은 표정과 자세를
나타낸 초상화는 드물었다.

프란스 할스가 언제부터 화가의 길을
걸었는지는 정확하지 않으며 그의
출생일도 불분명하다.
네덜란드 출신이며 초상화의 대가인
작가는 40세가 훨씬 넘어서야 화단에
데뷔했을 것이라고 추측된다. 이 회화는
그의 초기 작품들에 속한다.

▲ 프란스 할스, 〈결혼 기념 초상화〉,
1622, 암스테르담, 레이크스 미술관

부부

사회 풍자의 대가 호가스의 그림은 서술적이고 신랄하고 반어적이며
교훈적이다. 특히 어떠한 양식이나 편견에도 얽매이지 않는
독자성을 지니고 있다.

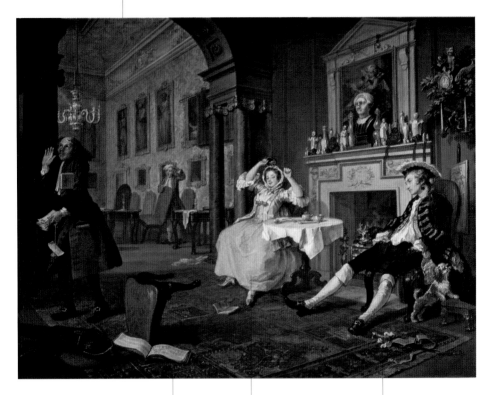

호가스는 대단한 연극 애호기였으며 당대의
유명한 감독, 제작자, 배우 들의 친구이자
초상화가였다. 그의 그림은 마치 연극의
장면처럼 이야기가 있는 연작으로 펼쳐지는데,
주인공들에게 이름과 명료한 성격을
부여해서 직접적이거나 암시적인 장치들로
채워진 무대에 등장시켰다.

남편과 부인은 거나한 파티의
밤을 보내고 아침을 맞았다.
아내는 팔다리를 뻗은 채 앉아
있고 남편은 어리벙벙한 표정이다.
어수선한 집 안과 하인들의
움직임에서 간밤에 있었던 상황을
짐작할 수 있다.

어섯 개의 연직으로 구성된
이 작품은, 부도덕한
정략결혼이 파국으로 치닫는
과정을 보여주고 있다.

▲ 윌리엄 호가스, 〈결혼 직후〉('유행 결혼' 중에서),
1743, 런던, 국립 미술관

그림의 주인공은 당시 세간의 주목을 받았던 매력적인 부부, 패션 디자이너 오시 클라크와 섬유 디자이너 셀리아 버트웰이다.

한 쌍의 아름다운 부부는 세련된 실내 공간에서 패션 잡지의 모델 같은 자세와 시선을 취하고 있다.

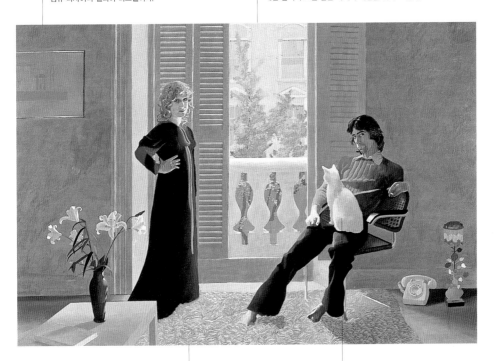

캘리포니아 여행 이후 60년대부터 호크니는 아크릴 물감을 사용하여 작품의 사실성을 높였다. 플라스틱으로 표면을 코팅한 듯한 그의 개성적인 표현 기법은 사물의 선명함을 극대화하여, 작품 속에 팝아트적인 시각예술을 보여주었다.

이 그림의 또 다른 주인공은 클라크의 허벅지에 앉아 있는 흰 고양이 퍼시이다. 그런데 퍼시는 그림의 모델에게는 관심이 없이 화가를 등지고 창문 밖을 응시하고 있다.

▲ 데이비드 호크니, 〈클라크 부부와 고양이 퍼시〉, 1970-71, 런던, 테이트 갤러리

가족
Family

개인주의가 팽배하고 결혼 연령이 높아지며 가족의 수가 감소하는 현대 사회에서
예술 작품 속 가족 초상화는 마치 먼 옛날의 일처럼 느껴진다.

오늘날 가족의 개념은 주로 정서적 · 사회적 · 법률적인 의미에서 가
치를 지닌다. 그러나 과거의 가족에게 가장 중요했던 가치는 바로 경
제력에 관한 것이었다. 가족 구성원의 수는 곧 수입과 비용의 분배를
의미했다. 가난한 계층에서는 부양해야 할 자식의 수에 따라 식량의
몫이 나누어졌다. 상위 계층에서도 교육비, 결혼지참금, 유산 상속의
비율과 관련된 문제가 많았기 때문에 자식의 일부를 수도원으로 보
내기도 했다. 다만 왕가의 경우는 달랐는데, 이들은 정략결혼을 통해
국가 동맹을 맺었으므로 여러 명의 자녀는 권력을 유지하기 위한 필
수 요소였다.

한편 과거에는 사망률이 현재보다 높았다는 것을 기억해야 할 것이
다. 그래서 초상화에는 세상을 떠난 가족들의 모습이 등장하기도 했
다. 특히 어린 나이에 죽은 아이는 천사의 모습으로 재현되었다.

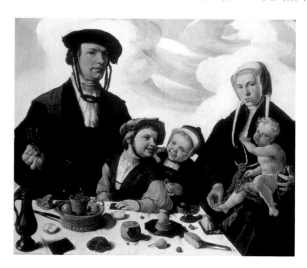

▶ 마르텐 반 헴스케르크, 〈카셀 가문〉,
　1540, 카셀, 국립 회화관

프랑스 군대의 공격을 받은 제노바는 전쟁을
준비하고 있다. 맨 왼쪽에 서 있는, 갑옷으로 무장한
가장은 이미 문 앞에 있다. 그는 도시의 자유를
수호하기 위해 가족을 떠나야 한다.

위기의 순간에 처한 제노바의 귀족 가문을 큼지막한 화폭에
담은 이 작품은 가족 초상화의 걸작이다.
이탈리아의 리구리아에서 오랜 기간 활동했던 플랑드르 화가의
멋진 솜씨를 통해, 한 편의 서정시와도 같은 초상화가 재현되었다.

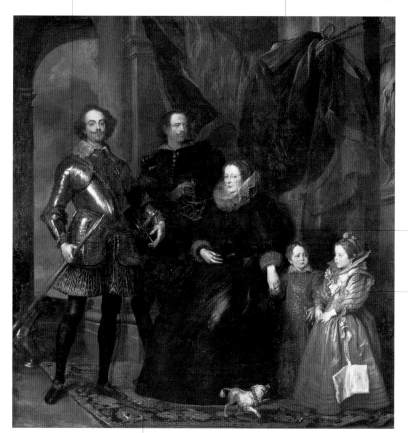

어머니는 기품 있고
의연한 모습으로 구도의
중앙에 앉아 있다.
그녀는 그림에서뿐만
아니라 로멜리니 가문의
삶에서도 버팀목이
되는 존재다.

두 아이는 엄마의
옆에 서 있다. 걱정스레
아빠를 바라보고 있는
큰딸은 전쟁터로 떠나는
아빠의 상황을 알고
있는 듯하다. 더 어린
동생은 무슨 영문인지
몰라 의문스런 눈으로
누나를 쳐다보고 있다.

허리에 칼을 찬 가장의 남동생은 시선을
집 안으로 향하고 있다. 그에게는 형수와
조카들을 지켜야 할 의무가 있다.

▲ 안토니 반 다이크, 〈로멜리니 가의 초상〉,
1625, 에든버러, 국립 스코틀랜드 미술관

가족

코플리는 뒤쪽에 앉아 고향을 그리워하듯 먼 곳을 응시하고 있다.

가족 초상화에서 견고하게 중심을 잡고 있는 인물은 다소 유행이 지난 가발을 쓰고 있는 할아버지이다. 무릎 위에서는 어린 손자가 재롱을 떨지만 그는 뉴잉글랜드 상류 사회의 상징과도 같은 근엄한 표정을 짓고 있다.

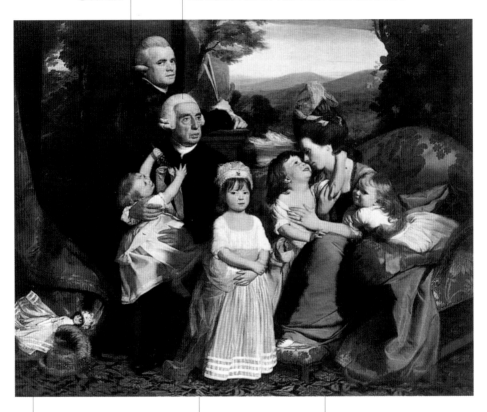

식민지 시대의 미국 화가인 코플리는 동향인 벤저민 웨스트의 권유로 1774년에 영국으로 건너갔다. 그는 1776년에 일어난 미국 독립전쟁의 소식을 듣고는 고향으로 돌아가지 않고 가족과 함께 런던에 머물렀다. 이후 그는 조지 3세의 호의로 영국 왕립 아카데미의 회원으로 선출되었다.

가족의 사랑과 화합에 대한 찬가와도 같은 그림으로, 유럽으로 이주한 미국 화가의 감성을 느낄 수 있다.

코플리는 역사적인 주제에 관심을 두었으며 초상화가로서 이름을 날렸다. 그는 18세기 후반 보스턴에서 새롭게 부상한 사회 계층의 초상화를 그리며, 각 개인의 감정을 표현하는 데 탁월한 실력을 발휘했다.

▲ 존 싱글턴 코플리, 〈코플리 가족〉, 1776–77, 워싱턴, 국립 미술관

공증인 엘츠는 씩씩한 사내아이들에게 둘러싸여
있다. 사회적 관례는 인물들이 입은 옷뿐만 아니라
그림의 구도를 두 갈래로 갈라놓아 남녀 간의
차이를 엄격하게 나타낸다.

가정의 경제적인 풍요와 안락함이 잘 드러나 있다.
식구들이 입은 고급스러운 의상은 산골 마을의
풍경과 대조적이다.

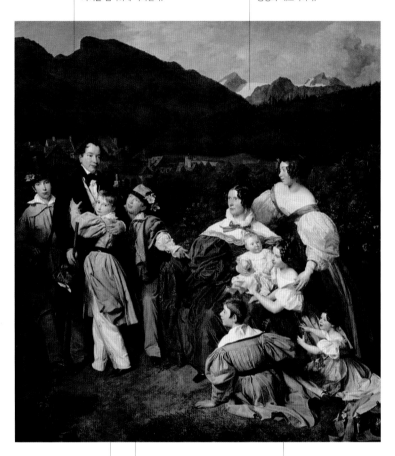

자연 속에서 보내는 휴가는
가족의 모든 구성원이 더욱
친밀해지는 시간이다.

19세기에 이슐은 빈의 상류 계층이
즐겨 찾은 휴양지였다. 황제의
가족들도 오스트리아의 알프스 산간
지역에서 휴가를 보내곤 했다.

비더마이어 양식을 완벽하게 반영하고
있는 작품이다. 19세기 초반 중부유럽에서
유행한 양식으로 간소하고 안정되며
정갈한 인상이 특징이다.

▲ 페르디난트 게오르그 발드뮐러, 《엘츠 가문》,
1835, 빈, 상부 벨베데레 오스트리아 갤러리

동지애

뜻을 같이 나누고 고난을 함께하는 이들을 동지라 부른다. 전쟁터에서 생사의
운명을 같이하는 전우야말로 가장 끈끈한 애정으로 뭉친 동지일 것이다.

Camaraderie

인간의 강렬한 의지 중의 하나는 소속감, 즉 같은 '집단'의 일원으로
인식되는 것이다. 조직의 구성원으로 인정받음으로써 인간은 안정감
과 자신감을 얻는다. 다시 말해 그가 한 집단 안에 속하게 되면, 적어
도 다른 존재 혹은 적대적인 대상으로 고려되지 않는다는 뜻이다. 동
지애의 기원은 전쟁과 같은 극한 상황에서 찾을 수 있다. 운명을 같이
하는 군대 안에서 발생한 특별한 우정은 구성원들에게 어떠한 영웅적
인 위업도 가능하게 했을 것이다.

하지만 동지의 개념을 너무 까다롭게 생각할 필요는 없다. 조직을
나타내는 깃발만 있다면 어디서든 소속감과 동지애는 가능하다. 봉사

단체의 회원, 같은 업계
의 노동자, 이민 공동체,
동창생, 정당 가입자, 팬
클럽 구성원 등도 하나
라는 뜨거운 연대감을
느낄 수 있다. 그러나 과
거에 동지애는 남성들
의 세계에 속했다는 우
월한 감정을 뜻했다.

▶ 하인리히 퓌슬리, 〈뤼틀리 서약〉,
1780, 취리히, 쿤스트 하우스

집단 초상화 분야에서는 네덜란드 초상화의
대가 할스를 따라올 사람이 없었다.

네덜란드 독립 전쟁 당시
각 도시에서는 시민으로 구성된
군단이 창설되었다. 이 그림은
시민 군단의 장교들이 연회를
가지는 장면이다.

계속해서 채워지고 비워지는
식탁 위의 음식과 술잔은 전우들의
유쾌한 모임이라는 인상을 준다.

할스는 네덜란드 시민 군단 장병들이 친목을 도모하는
순간을 의미 있는 장면으로 담았다. 화가는 연회와
모임, 혹은 대열을 맞춰선 단체 초상화에서,
인물 하나하나의 표정과 자세를 실감 나게 묘사하며
작품에 신선한 기운을 불어넣었다.

▲ 프란스 할스, 〈성 하드리아누스 시민 군단 장교들의 연회〉,
1627, 하를렘, 프란스 할스 미술관

님프들이 활쏘기 시합을 벌이고
있다. 장대에 달린 새가
화살을 맞고 떨어진다.

사냥의 여신인 아르테미스는 처녀를 상징하는 여신이기도
하다. 머리에는 달의 형상을 한 왕관을 쓰고 있다.

아르테미스와 그녀의 동료들에게
있어서 자연과 사냥에 대한
열정은 성욕을 대신하거나 혹은
능가하는 쾌락이다.

다른 님프들은 목욕을 즐기거나, 동요하는
사냥개를 붙잡고 있다. 아무것도 의식하지
않은 채 자신들만의 놀이에 빠진 여인들의
모습에서 에로티시즘이 넘쳐난다.

선명한 광선과 활기 넘치는 표현은 약 1세기 전에
그려진 티치아노의 〈디오니소스 축제〉에서 영감을
받은 것이다. 안니발레 카라치의 제자였던
도메니키노는 이탈리아의 궁정과 성당에
주옥같은 벽화를 여럿 남겼다.

▲ 도메니키노, 〈아르테미스의 사냥〉,
1614, 로마, 보르게제 미술관

중세에서 20세기까지 천 년의 세월을 거치면서, 게르만 세계와 고전적인 지중해 세계는
꾸준히 예술적인 교류를 유지했다. 《이탈리아 기행》을 쓴 독일의 작가 괴테가 대표적인 예이다.

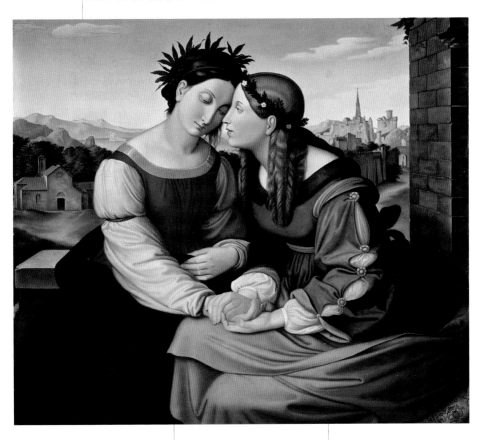

알레고리 형식의 그림을 통해 이 독일
화가는 이탈리아(언덕과 호수를 배경으로
앉은 밤색 머리의 여인)와 독일(고딕 양식의
건축물을 뒤로한 금발 여인)의 문화적인
동맹을 암시하고 있다.

오버베크는 로마에서 수도자의 삶을
따르는 예술가들의 공동체인 나사렛파를
결성하고, 기독교와 성경을 주제로
하는 그림을 그렸다.

▲ 프리드리히 오버베크, 〈이탈리아와 독일〉,
1818–28, 뮌헨, 노이에 피나코테크

애국심

애국심은 동지애와 유사한 감정으로, 국가를 이상화시키는 수단이 되기도 한다.
수없이 많은 생명들이 조국을 위한 사랑에 목숨을 바쳤다.

Love of Country

유럽에서 조국이라는 개념은 최근 2세기 동안 강한 혁명 의식을 불러
일으켰으며, 19세기 독립전쟁과 두 번의 세계대전을 거치면서 더욱
굳어졌다. 이전에는 통치자와 국경선이 계속해서 변경되었기 때문에
국가를 식별하는 기준은 언어와 문화, 전통, 그리고 민족의 뿌리에 따
른 것이었다. 지금도 세계 여러 곳에서는 국가의 독립을 달성하기 위
한 투쟁이 여전히 진행 중이다. 소비에트 연방과 유고슬라비아의 해
체 이후, 크고 작은 지역에서 분리와 독립의 분위기는 더욱 고조되었
다. 타향에 흩어져 살고 있지만 단결하여 고유의 색깔을 유지하는 유
대인 공동체야말로 민족의 정체성을 나타내는 좋은 예일 것이다. 사
실 애국심은 지배자가 절대주권을 강화하기 위해 사람들을 군대로 소
집하거나 경제적인 부담을 지울 때 쓰는
정당한 구실이기도 했다. 애국심은 때때
로 대규모 선동이나 과격한 행동으로 나
타나기도 하지만 근본적으로 자신과 자
신이 속한 조직의 정체성을 찾고 보호하
기 위해 일어나는 감정이며, 애국이라는
이름 아래에서 수많은 영웅적인 위업이
이루어졌다.

◀ 안 루이 지로데 트리오종, 〈천상에서 영웅들을
맞이하는 오시안〉(나폴레옹 전쟁에서 전사한 프랑스
영웅들의 신격화), 1802, 파리, 말메종 성

들라크루아는 작품에 대해 이렇게 말하고 있다. "나는 조국을 위해 직접 나서지는 못했지만, 적어도 조국을 위한 그림을 그리고 싶었습니다." 화가는 1830년 파리에서 일어난 7월 혁명에 가담하지는 않았으나 혁명 정신을 지지했으며, 이 그림의 왼편에 실크햇을 쓴 남자로 자화상을 그려 넣었다.

여신 마리안이 바리케이드를 넘어 전진하고 있다. 반라의 여신은 프랑스 혁명의 상징인 붉은색 프리기아 모자를 쓰고 삼색기(자유, 평등, 박애를 상징)와 총을 들고서 민중을 이끌고 있다. 이 그림에서 들라크루아는 국가의 운명과 역사는 민중의 손에 달렸음을 시사하고 있다.

애국심을 강조하는 회화와 포스터, 기념물, 영화 등에서 국가의 이미지는 종종 용감하고 당당한 젊은 여인의 모습을 띠고 있다.

다양한 요소가 혼재해 있는 이 작품에서 화가는 동시대에 일어난 사건을 사실적으로 기록하며, 자유를 열망하는 프랑스 시민의 염원을 담았다.

▲ 외젠 들라크루아, 〈민중을 이끄는 자유의 여신〉, 1830, 파리, 루브르 박물관

순결
Chastity

일반적으로 순결은 사랑의 개념과 대립되어 인간의 자연스러운 감정을 억누르는 것으로 여겨진다.

현대 신학에서는 '다산의 순결'이란 말을 쓴다. 순결이 자칫 불임과 연결될 수 있다는 부정적인 인상을 없애기 위한 모순어법이다. 가톨릭 내부에서도 사제의 독신제와 순결의 가치를 지나치게 강조하는 문제를 두고 논쟁이 일기도 했다. 미술과 문학에서는 오랜 세월동안 사랑과 순결 간의 투쟁에 대해 이야기해왔다. 결혼은 신성한 사랑과 세속적인 사랑이라는 두 가지 모순을 해결하는 방법이다. 정당한 욕망과 사랑의 감정은 결혼의 축복 안에서 완벽하게 하나로 융합되어 있다. 혼전 순결에 대한 엄격한 규제는 중세시대의 지방 영주들이 신부의 초야권(Jus Primae Noctis)을 가지는 엉뚱하고 혐오스러운 전통을 낳기도 했다. 이러한 전통은 오페라 〈피가로의 결혼〉과 알레산드로 만초니의 소설 《약혼자들》에서도 다루어졌다.

도상학의 관점에서 순결의 상징은 새하얀 유니콘이다. 전설에 따르면 이 신비로운 동물은 사납고 민첩해서 절대 붙잡을 수 없지만 순결한 처녀 앞에서는 유순하게 변해서 그녀의 품에 안긴다고 한다.

▼ 프란체스코 디 조르조 마르티니,
〈순결의 승리〉, 1465년경,
로스앤젤레스, J. 폴 게티 박물관

인간의 깊은 감성이 담겨 있는 신화 속 이야기를 티치아노는
자유로우면서도 강렬하게 연출하고 있다.

아르테미스는 냉정한 얼굴로, 죄를
지은 님프를 손가락질하고 있다.

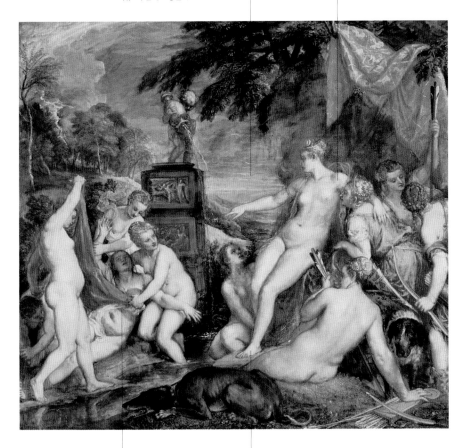

순결의 여신 아르테미스는 그녀의
시종들에게도 순결을 명령하였다.
그런데 칼리스토가 서약을 깨고
임신을 하고 말았다. 그림의 장면은
아르테미스가 칼리스토의 임신을
알아차린 순간이다.

칼리스토는 울면서
변명하지만 소용이 없다.
훌륭한 사냥꾼이었던
그녀는 이후 곰으로 변해
쫓기는 신세가 된다.

티치아노가 펠리페 2세 국왕을 위해 그린 일곱 편의
《포에지》 연작의 최고점에 달하는 작품이다. 아르테미스가
등장하는 세 점의 그림에서 여신은 무정하고 냉혹한 응징을
가하고 있다. 두 작품은 에든버러에 있고 나머지 하나는 런던
국립 미술관에서 소장하고 있다.

▲ 티치아노, 〈아르테미스와 칼리스토〉,
1558, 에든버러, 국립 스코틀랜드 미술관

구약성경에서 순결의 주인공은 요셉이다. 요셉은 나중에 꿈을 해몽하는 능력으로 파라오의 신임을 얻어 이집트의 총리가 된다.

여인은 잘생긴 청년을 끌어안으려 하지만 청년은 유혹을 뿌리치고 있다.

요셉은 경호대장 보디발의 심복으로 집안의 모든 일을 맡아서 했다. 그러다 장군 아내의 성적 욕망의 대상이 된다.

귀도 레니의 고전주의적인 기법은 동작의 격렬함을 절제된 방식으로 표현한다. 볼로냐의 이 위대한 화가는 극적인 장면을 침착하고 간결하게 전달하고 있다.

▲ 귀도 레니, 〈요셉과 보디발의 아내〉,
1630년경, 로스앤젤레스, J. 폴 게티 박물관

건전함과 음란함, 자유와 방종, 유행과 천박함의 경계를 정확하게 나눌 수 있을까?
성적 수치심의 기준은 지금도 계속해서 변하고 있다.

수치심
Sexual Modesty

수치심의 기준은 지역과 민족에 따라 다르다. 아프리카의 어느 부족은 실오라기 하나 걸치지 않고 살기도 하지만, 서양 문화에서 수치심의 역사는 까마득하게 먼 옛날로 거슬러 올라간다. 성경은 원죄의 순간을 이야기하며 아담과 이브가 자신들이 알몸인 것에 수치심을 느끼고 무화과 잎사귀로 몸을 가렸다고 전한다. 한편 부끄러움은 대개 미덕으로 간주되기는 했지만, 지나치게 철저한 청교도주의는 위선의 위험을 품고 있기도 했다. 수치심을 잊은 세상에 대한 한탄은 어느 시대이건 존재했는데, 로마 시대의 키케로는 "오 템포라, 오 모레스O tempora, O mores!"(아 세태여, 아 세습이여!)라며 안타까워했다. 그로부터 천 년이 지난 15세기 말에는 이후 화형된 이탈리아 종교 개혁자 지롤라모 사보나롤라가 피렌체의 타락과 부패를 맹렬히 비난하였다.

미술 작품 안에서는 점잖은 신사나 경건한 성직자도 예외가 되지 않을 만큼 관능성의 표현이 자유롭다. 이러한 성적인 갈망과 도덕주의 간의 괴리가 가장 컸던 시기는 19세기일 것이다. 한쪽에서는 엄격하고 근엄한 잣대를 들이댔고 다른 한쪽에서는 끊임없이 관능과 유혹의 기쁨을 탐닉했다. 이 시기의 화가 마네는 자신의 누드화에 혹평을 가했던 보수적인 평론가들이 신화와 같은 고전적인 주제를 가장한 아카데미 화가들의 에로티시즘에는 호의를 보인다면서, 그들의 모순된 태도에 신랄한 비난을 퍼부었다.

▼ 안토니오 카노바, 〈놀람〉,
1789–90, 포사뇨, 카노바 미술관

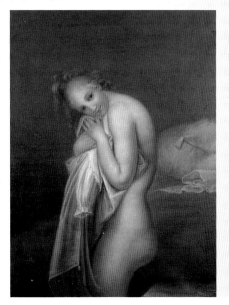

수치심

판 데르 후스는 원죄의 배경을 상쾌한 자연과 맑은 날씨로 설정했다. 따뜻한 봄기운이 스친 에덴동산은 꽃과 푸른 식물들로 가득하다.

그림의 중심에 있는 이브는 이미 열매를 베어 문 상태에서 두 번째 열매를 따고 있다. 아담은 마치 열매를 빨리 맛보고 싶어 안달하고 있는 듯하다.

이 그림은 예수의 죽음을 형상화한 화가의 다른 작품과 호응을 이룬다. 인류의 타락과 구원이라는 정반대의 주제가 한 쌍을 이루고 있다.

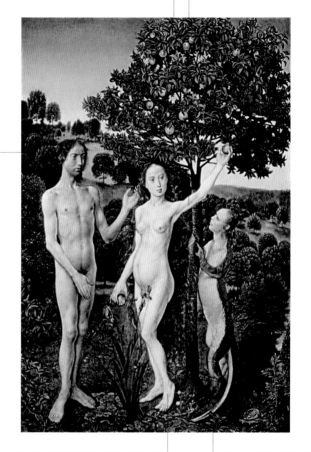

이브의 동작은 단순하고 자연스럽다. 가지에 달린 열매를 따기 위해 올린 팔과 손의 모양은 몸 전체를 가볍게 비틀고 있는데, 이 긴장감이 살짝 들린 그녀의 왼쪽 발까지 이어진다. 그 옆에 서 있는 아담은 나무처럼 뻣뻣한 자세로 한 손을 내밀고 있다.

유혹자는 나무의 오른편에 기대어 있다. 커다란 도마뱀 또는 악어의 일종으로 보이지만 머리는 여자의 모습이고 몸에는 매끄러운 곡선미가 흐른다. 아담이 신과 닮은 모습으로 창조된 반면 이브는 악마의 본성을 지니고 있다.

▲ 휘호 판 데르 후스, 〈아담과 이브〉, 1478, 빈, 미술사 박물관

질투만큼 무분별하고 지독한 감정은 없다. 질투는 인간의 눈을 멀게 하고 자아를 잃게
하는 격심한 흥분상태를 일으킨다.

질투

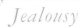

Jealousy

오래된 칸초네의 후렴구 하나를 인용하자면, "사랑은 질투다." 상대
방이 질투심을 전혀 느끼지 않는다면 누구든지 그의 사랑이 식어 무
관심해졌다고 생각할 것이다. 방어 본능에 해당하는 질투심은 연애
관계에 있어서 생리학적인 현상이나 다름없다. 하지만 우리는 질투가
치명적인 결과를 가져오는 장면을 많이 보아왔다. 만약 상대방의 관
심을 일으키기 위한 자극으로 쓰일 것이라면, 아주 조금의 질투만으
로도 효과는 충분하다. 그러나 격렬한 질투심은 '명예'라는 이름 아래,
죽음에까지 이르는 수많은 사건 사고들을 부추긴다.

　질투의 감정은 단지 애정
문제에만 국한되지는 않는다.
성공, 돈, 재능, 능력, 특권, 역
할, 경쟁 관계 등 다양한 영역
에서 질투의 감정은 존재한
다. 이는 소설 속에서 전개되
는 사건의 주된 원인이 될 뿐
만 아니라 우리 각자의 삶에
서 일어나는 크고 작은 드라
마의 토대가 된다.

◀ 티치아노,
〈질투심에 불타는 남편〉,
1511, 파도바, 스쿠올라 델 산토

뭉크는 사물들을 꼼짝 못하게 가둬두는 듯한, 너울거리는 곡선으로
형태를 표현했다. 그리고 강렬하고 어두운 색상을 써서
귀청을 찢고 피가 거꾸로 솟구치는 질투의 감정을 담았다.

화가는 자신의 모습을
납처럼 딱딱하게 굳어 있는
시커먼 형체로 그려 넣었다.

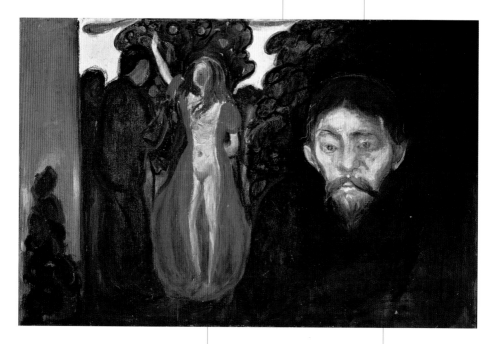

화가가 질투하는 두 남녀는
금단의 열매를 따는 행동으로 인해
아담과 이브의 원형으로 변한다.

뭉크는 극으로 치닫는 초조한 감정에 사로잡혀
있으며, 그림의 자화상을 통해 참담한 사랑의
고통을 숨김없이 드러내고 있다. 이 작품에서
그보다 조금 앞서 활동한 에곤 실레의
자화상과 비슷한 감정을 느낄 수 있다.

▲ 에드바르트 뭉크, 〈질투〉,
1894-95, 베르겐, 라스무스 메이어 컬렉션

제우스의 외도를 눈치 챈 헤라는 불륜 현장을 덮친다. 그러나 제우스는 재빠르게
상대인 이오를 흰 암소로 둔갑시켰다. 이를 수상하게 여긴 헤라는
눈이 백 개나 달린 목동 아르고스에게 암소를 감시하게 한다.

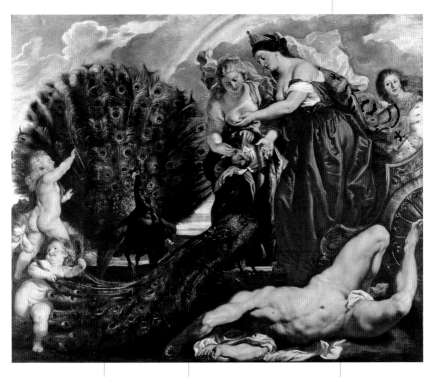

교활한 헤르메스에게
아르고스의 목이 잘린 것을
안 헤라는 충복의 죽음을
애석해하며 공작새의
깃털에다 그의 눈을 달았다.

루벤스는 오비디우스의 《변신 이야기》에
나오는 일화를 회화의 소재로 삼아,
비통하고 처참한 아르고스의 죽음을
화려하고 성대하게 재현했다.

루벤스의 인상적인 그림
안에서 관능적인 신들의
장엄한 이야기가 생동감
있게 펼쳐진다.

▲ 페테르 파울 루벤스, 〈헤라와 아르고스〉,
1610–11, 쾰른, 발라프 리하르츠 미술관

질투

고갱이 타히티 섬에서 지내며
그린 대표작 중의 하나이다.

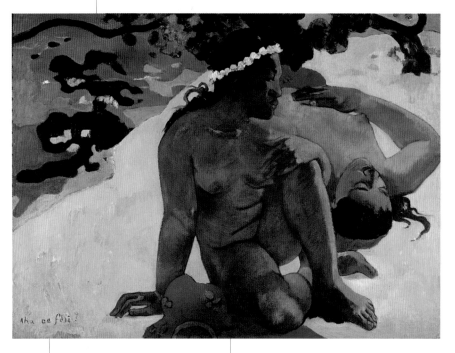

화가는 폴리네시아 처녀의 호박색 피부와
꾸밈없는 관능미를 통해 원시세계에 대한
열정을 드러내고 있다. 그림의 이국적이고
강렬한 인상은 의례적이고 어두운 현대
사회와 대비되는 실락원의 이미지와도 같다.

두 젊은이는 태양 아래에서 쉬고 있다. 고갱이
폴리네시아어로 쓴 제목을 보고서야 평화로운 정경
안에서 술렁이는 사랑과 질투의 감정을 알 수 있다.

▲ 폴 고갱, 〈뭐야, 질투하는 거야?〉,
1892, 모스크바, 푸시킨 박물관

십계명에서는 "남의 아내를 탐하지 마라"고 경고한다. 이는 부부의 삶에는 언제든 유혹의
손길이 닿을 수 있음을 함축하는 메시지이다.

배신

Infidelity

아내의 배신은 오랜 세월 동안 아주 치욕스런 일로 각인되어 오직 피
로만 씻을 수 있는 상처로 여겨졌다. 신화와 고대 문학에서는 결혼 생
활에서 일어나는 기만과 계략과 배신의 사건이 자주 등장했다.

그런데 인류는 이러한 배반 행위에서도 일찌감치 남녀 간의 차별
을 선언했다. 남자의 혼외 연애와 탈선은 비교적 너그럽게 용인되었
고, 오히려 공감하고 감탄하고 부러워할 일로 여겨졌다. 반대로 남편
을 배신한 여자에게는 '창녀'라는 호칭이 던져졌다. 이러한 시각 차이
는 일부 문화권에서 배신한 여자에게 극형을 처하는 가혹한 법률로
까지 이어졌다. 성경에서 예수는 간음한 여자
를 돌로 쳐 죽이려는 군중에게서 여자를 구한
다. 많은 예술가가 이 일화를 다루면서, 아직
도 많은 나라에서 유지되고 있는 2천 년 전의
끔찍한 관행에 대해 이야기하고 있다.

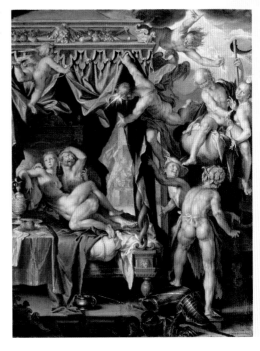

▶ 요아힘 우테웰,
〈헤파이스토스에게 들킨 아레스와 아프로디테〉,
1606-10, 로스앤젤레스, J. 폴 게티 박물관

신화의 내용을 다룬 틴토레토의 기념비적인 회화 중 하나이다. 화가는 불륜 관계에 있는
아프로디테와 아레스의 아주 미묘한 순간을 포착했다. 아레스와 헤파이스토스는
형제간이고 따라서 아프로디테는 시동생과 바람을 피우는 복잡한 상황에 있다.

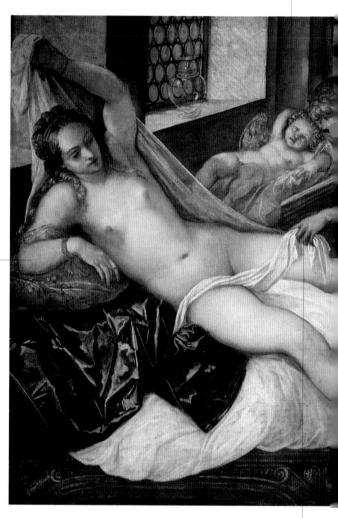

침실 분위기가 어수선하다.
눈부시게 아름다운 아프로디테는
태연함을 가장하며 시트로
몸을 가리려 한다.

아폴론의 귀띔을 들은 헤파이스토스는 불시에 집으로 들이닥친다.
화가는 상상력을 발휘해 이 당혹스런 순간을 더욱 절묘하게
연출하였다. 빛의 효과, 비스듬한 무대 배치, 실내를 비추는 거울 등
마치 한 편의 흥미진진한 연극을 보는 듯하다.

헤파이스토스는 아내의 불륜 현장을
놓칠까 봐 초조하게 침대 시트를
들춘다. 창문 옆의 큐피드는
잠자는 척하고 있다.

헤파이스토스의 급습에 놀란
아레스는 갑옷을 입은 채 탁자
밑에 숨어 고개만 내밀고 있다.
현재 사건의 열쇠는 강아지가 쥐고
있다. 전통적으로 부부의 정절을
상징하는 강아지가 아레스를 보고
짖느냐 마느냐에 따라 이후의
내용이 달라질 것이다.

▲ 야코포 틴토레토, 〈헤파이스토스의 등장에 놀란 아레스와 아프로디테〉,
1560년경, 뮌헨, 알테 피나코테크

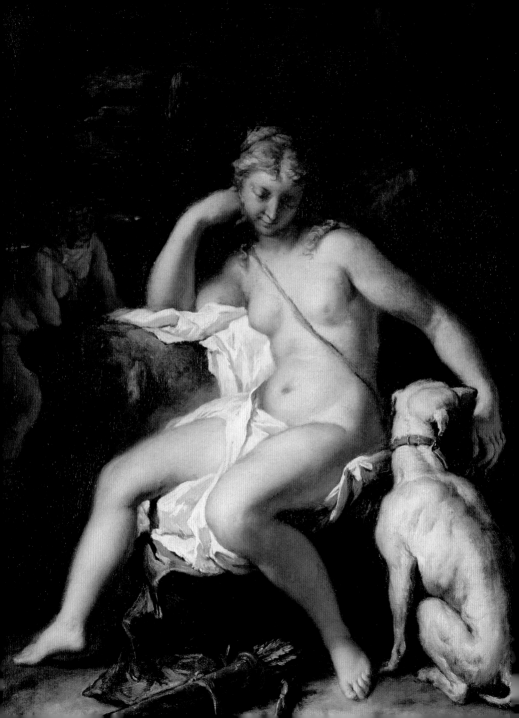

4 에로스

◀ 〈아르테미스와 그녀의 개〉(부분), 세바스티아노 리치,
1700–05, 로스앤젤레스, J. 폴 게티 박물관

음란한 이미지

Prurient Images

지금 여러분이 보고 있는 이미지들 때문에 손 안의 책은 에로틱한 내용을 담은 음란 서적이 된다.

외설적인 내용을 담은 예술은 연극이나 시, 그리고 그리 길지 않은 역사를 가진 영화, 사진 등 다른 표현 형태와 어우러져 변화와 발전을 거듭하고 있다. 특히 사진은 보다 명료한 방식으로, 그동안 성적 이미지를 창조해온 미술의 지위를 단숨에 뛰어넘었다. 그 표현의 형태는 강렬하고 고급스러운 이미지에서 달력에 실린 상스러운 이미지까지 다양하다.

에로티시즘의 표출에 있어서, 뛰어난 예술 영화와 '삼류 잡지'의 간격은 아주 크다. 관능적 예술은 음란한 도발로 질책당하거나 훌륭한 예술 행위로 평가받았으며, 어떤 때는 숨겨지거나 배제되다가도 어떤 시기에는 또 풍성하게 모습을 드러냈다. 이는 당시 사회의 기호 및 도덕관의 변화와 관계가 있다. 하지만 성적인 욕망을 직접적으로 자극하기 위한 포르노그래피와, 치밀하고 지적인 연출을 통해 완성되는 '에로틱한' 예술은 구분되어야 할 것이다.

관능의 역사는 이미지뿐만 아니라 글에서도 비슷한 굴곡의 시대를 거쳐왔다. 로마 가톨릭에서 외설적이거나 신학적으로 올바르지 못한 내용의 글을 차단하는 금서 목록(Index Librorum Prohibitorum)은 교황 바오로 4세 카라파에 의해 1559년에 제정되었다. 이 목록은 4세기 동안 20여 차례 개정되다가 1966년에 교황 바오로 6세에 의해 폐지되었다.

▼ 귀스타브 쿠르베, 〈세상의 근원〉, 1866, 파리, 오르세 미술관
도발적이고 적나라한 이 그림은 미술사상 엄청난 스캔들을 일으켰던 작품 중의 하나이다. 한때 프랑스의 저명한 정신분석학자 자크 라캉이 소유하기도 했다.

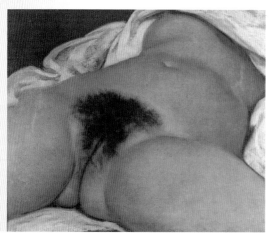

16세기 이탈리아의 작가이자 수도사인 몬시뇰
조반니 델라 카자는 '악마를 불러오는 누드화'라며
이 작품의 강렬한 에로티시즘을 비난했다.

교황 바오로 3세의 조카이자 열정적인
미술 애호가였던 알레산드로 파르네제
추기경의 주문으로 제작된 그림이다.

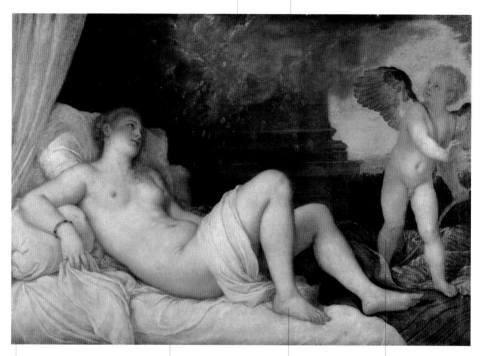

작품의 중요성을 깨달은 티치아노는
제작 시기와 방식, 장소를 신중하게 계산했다.
바티칸 체류 기간 초기에 작품을
완성하기 위해 그는 베네치아에서부터
그리기 시작한 그림을 로마로 가져갔으며,
그가 완성하여 내놓은 그림은
로마인들의 큰 관심을 불러일으켰다.

당시의 비평가들이 주목한 대로,
티치아노가 이전에
그렸던 관조적인 여성의
누드화보다 한층 더 관능성이
상승하였음을 알 수 있다.

침대 위에 누운
다나에는 다리를 벌려
제우스가 변신한
'황금 비'를 받고 있다.

큐피드도 제우스의 변신과
하늘에서 내리는 황금
소나기에 놀란 표정이다.

▲ 티치아노, 〈다나에〉,
1545, 나폴리, 카포디몬테 미술관

음란한 이미지

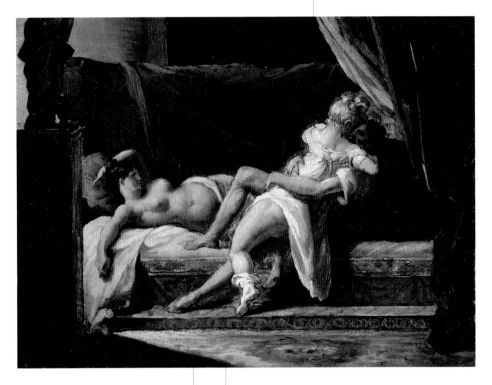

부부와 그 한쪽의 애인이 함께 있는 삼각관계 (Ménage à trois)는 세간에 물의를 일으킨 파격적인 주제였다.

짧은 생애를 살았던 제리코는, 정신병을 앓은 환자의 초상이나 사형수의 시체 등 대담하고 까다로운 주제들을 자주 다루었다.

이 그림은, 기계적이고 습관적인 예술사조의 구분이란 얼마나 경솔한 것인지를 보여준다. 제리코는 성급하게 낭만주의 예술가로 분류되었다. 하지만 이 그림에서는 낭만주의 미학에서 지배적으로 드러나는 격렬한 감성을 발견할 수 없다.

▲ 테오도르 제리코, 〈세 명의 연인〉,
1818년경, 로스앤젤레스, J. 폴 게티 박물관

회화에서도 모더니티의 바람이 불어오는 가운데, 당시 마네의
그림은 스캔들의 대명사가 되었다. 이전까지 매춘부를 이처럼
뻔뻔하고 적나라하게 묘사한 작품은 없었다.

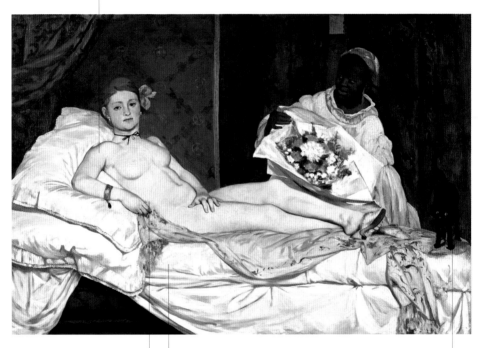

마네는 티치아노와 고야 등
여러 화가들의 고상하고 주옥같은
여성 누드화를 참고하여 작품을
완성하였다. 하지만 대중들은
이전과는 다른 공격적인 관능성에
거부감을 느꼈다.

1865년, 살롱전에 출품된 〈올랭피아〉는
파리 중산층에 엄청난 추문과 반감을
불러일으켰다. 이 무례한 누드화 앞에서
관람객들이 욕을 하며 우산과 지팡이로
쳐댔기 때문에 전시회 관계자들은
한시도 경비를 소홀히 할 수 없었다.

오른편의 악마 같은 검은 고양이도
전통을 완전히 거스르는 것처럼 보인다.
르네상스 누드화의 전형이라고 할 수
있는 티치아노의 〈우르비노의 비너스〉
에서는, 침대 끄트머리에 얌전히
잠든 강아지가 있다.

▲ 에두아르 마네, 〈올랭피아〉,
1865, 파리, 오르세 미술관

고전적인 방식을 유지한 모딜리아니의
정연한 윤곽선은 르네상스 시대의
토스카나 회화를 떠올리게 한다.

모딜리아니의 데생에서 보이는 여성의 섬세한 육체는 거칠고 과감한
터치로 신체를 묘사한 에곤 실레의 작품과는 또 다른 관능성이 느껴진다.

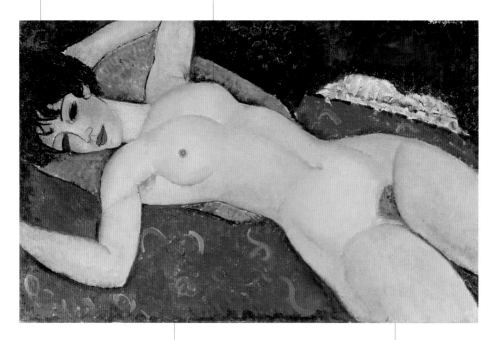

파리에서 활동한 모딜리아니는
베르트 베이유의 하랑에서 첫 개인전을
열었다. 그런데 며칠 지나지 않아
그의 작품은 퇴폐적이라는 이유로
경찰의 철거 명령을 받았다.

오랫동안 모딜리아니의 여성 누드화는
천박한 포르노그래피와 같은 취급을 받았다.
하지만 그의 작품은 모호한 에로티시즘을
배제하고, 감각의 세계를 직접적으로
제시했다는 점에서 보기 드문 걸작이다.

▲ 아메데오 모딜리아니, 〈붉은 누드〉, 1817,
마티올리 컬렉션, 베네치아의 페기 구겐하임 미술관에 기탁

팝아트 계열의 예술가들은 현대 산업사회에서
인간이 욕망하는 대상을 소재로 삼으면서,
대중문화의 속성을 드러낸 예술을 표명하였다.

마릴린 먼로는 대중문화가 만들어낸 신화의 완벽한
표상이다. 즉 기계에서 찍어내듯 열광적으로
생산되다가도 어느 순간 금세 잊히는 소비품이다.

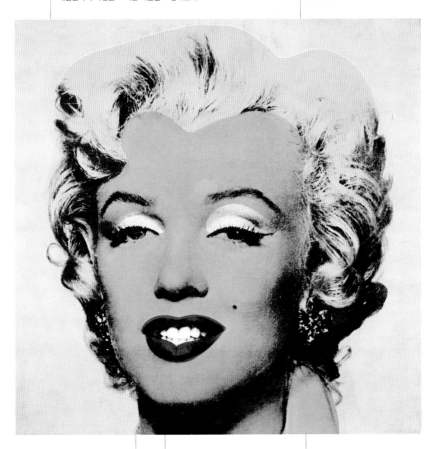

워홀은 같은 이미지를 반복해서
보여주는 기법을 코카콜라 병,
엘비스 프레슬리, 모나리자 등의
주제에서도 적용하였다.

마릴린은 오로지 대중 매체와 광고가
원하는 이미지로만 표현되며 그 안의
인간적인 면은 제거된다. 마릴린은
언제나 화려하고 성적인 매력이 강조된
상투적인 이미지로 보여야 한다.

무수히 많은 것들이 만들어지고 급하게 사라지는
현대사회에서 워홀은 시대를 대표하는 '신화들'의
상징적인 이미지를 고정하려 했다. 그는 다양한
색채와 기법으로 대중문화의 스타들을 캔버스에
반복적으로 묘사하였다.

▲ 앤디 워홀, 〈블루 마릴린〉, 1964, 개인 소장

섹스 매뉴얼

Sex Manuals

'연애 입문서'의 대표적인 고전은 오비디우스의 《사랑의 기술Ars Amatoria》일 테지만, 성애 기술을 자세하게 수록한 인도의 《카마수트라》가 더 유명하다.

성애에 관한 책들은 성적인 즐거움을 증가시키기 위한 이론과 실기를 다루고 있다. 이 중 가장 유명한 책은 4세기경에 산스크리트어로 쓰인 인도의 《카마수트라Kama Sutra》일 것이다. 저자의 말에 의하면 "성행위는 신이 내린 가장 경이로운 선물 중의 하나이기에 남자와 여자는 이를 제대로 즐길 줄 알아야 한다." 문헌은 모두 일곱 부분으로 나누어져 있다. 각 장의 내용을 간략하게 언급하자면 제1장은 행실이 바른 사람의 특징, 제2장은 64가지의 성교 체위, 제3장은 구애의 기술, 제4장은 결혼한 부부의 성생활, 제5장은 유부녀를 유혹하는 법, 제6장은 유곽의 여성, 제7장은 정력을 강화시키는 미약을 소개하고 있다.

이러한 연애 지침서는 오랫동안 남성 세계의 전유물이었으므로 여성 독자들은 로맨스 소설과 여성 잡지, 패션 서적이 대중화된 19세기 중반까지 기다려야만 했다. 오늘날 에로틱 문학이 하나의 흐름을 형성하게 된 배경은 프랑스 여성작가들의 소설이 성공을 거둔 것과 관련이 깊다. 《O의 이야기Histoire d'O》(1954년, 작가는 폴린 레아주라는 가명을 쓴 도미니크 오리)와 《엠마누엘 Emmanuelle》(1969년, 엠마누엘 아르상) 은 베스트셀러가 된 후 영화로도 각색되었다.

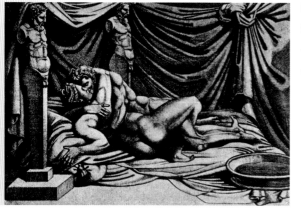

◀ 마르칸토니오 라이몬디, 〈피에트로 아레티노의 《체위 I Modi(16가지 성교 자세)》에 실린 삽화〉, 1525

4세기와 5세기 사이에 쓰인 인도의 이 유명한 성애 지침서는 현대까지 삽화와
해설이 전해지고 있으며, 한편에서는 이를 단순히 포르노 서적으로 보는 시각도 있다.

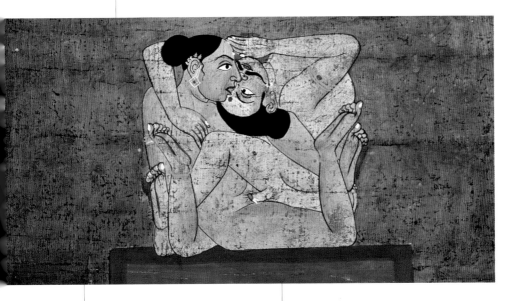

《카마수트라》는 일곱 부분으로 나누어져
있는데 그중 가장 유명한 장은 성행위의
다양한 체위를 다룬 두 번째 장이다.

난해한 자세, 육체의 역설적인 꼬임, 부릅뜬
두 눈은 《카마수트라》가 기본적으로 사랑에 대한
철학과 미학의 요소를 담고 있음을 알려준다.

▲ 《카마수트라》의 삽화, 〈차크라 아사나(바퀴 자세)〉,
18세기, 인도 미니아튀르

창녀

Prostitute

베네치아의 코르티잔과 일본의 게이샤는 품위와 학식을 갖춘 화류계 여성의 이미지로 그려진다.

창녀의 이미지는 예술에서 아주 친숙한 소재이다. 다양한 회화와 조각 작품에서 성경의 막달레나를 회개하는 창녀의 모습으로 재현한 것만 봐도 알 수 있다. 16세기 중반에 베네치아와 로마, 페라라, 나폴리 사회에 등장한 상류계층의 고급 매춘부인 코르티잔은 사회·문화적으로 중요한 위치에 있었다. 당시의 코르티잔은 아름다운 외모뿐만 아니라 학식과 예술적인 재능을 겸비하고 있었다. 전설적인 코르티잔이었던 베네치아의 베로니카 프랑코와 로마의 툴리아 다라고나는 시인이자 작가였으며 악기 연주와 노래 실력도 뛰어났다. 화려한 의상과 난해한 장식물, 굽이 높은 신발 등으로 상징되는 코르티잔은 르네상스 절정기의 여성 해방 운동에 결정적인 역할을 담당하기도 했다. 하지만 이후 로마 가톨릭의 자체 개혁 운동인 반종교개혁 운동이 일어나면서 사회의 풍기문란을 엄격하게 단속하자 창녀들은 설 자리를 잃게 되었다. 이후 그녀들은 '점잖은' 사람들의 시선에서 멀리 떨어진 제한된 장소로 유폐되어 사회적으로 소외된 신분으로 살게 되었다.

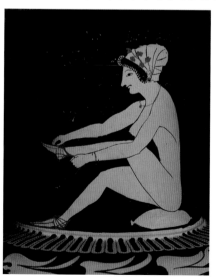

▶ 올토스,
〈샌들을 신고 있는 코르티잔〉
(아티카 도자기), 기원전 5세기,
파리, 루브르 박물관

이 그림의 의미는 원래 하나로 되어 있던 윗부분을 붙여놓고 보아야 분명해진다. 캔버스의 상단에는 호수에서 물오리를 사냥하는 장면이 펼쳐져 있었다. 그림 속의 부인들은 남편이 사냥하는 동안 테라스에서 기다리고 있다. 현재 그림의 윗부분인 〈호수에서의 사냥〉은 로스앤젤레스, J. 폴 게티 박물관에서 소장하고 있다.

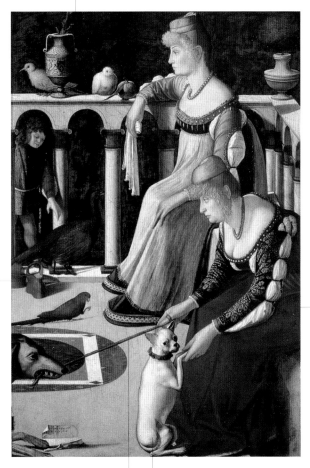

그림이 두 부분으로 잘렸다는 것이 발견되기 이전에는, 화려한 의상과 바닥이 높은 신발 때문에 그림 속의 주인공은 손님을 기다리는 두 명의 베네치아 코르티잔이라 여겨졌다.

다소 불가사의한 느낌의 이 그림에서, 누군가가 오기를 무료하게 기다리는 고상한 두 여인의 주변으로는 관능적인 사랑과 정절을 상징하는 소재들이 섞여 있다.

한 부인이 얼굴만 보이는 큰 개를 막대기로 쑤시는 형상은 경계심에 대한 메타포로 이해된다. 일부 비평가들은 이 개를 늑대로 보고 있는데, 매음굴을 뜻하는 이탈리아어 루파나레(lupanare)는 늑대(루파, lupa)의 소굴에서 유래된 말이다.

여주인에게 얌전하게 앞다리를 맡기고 있는 흰 강아지만이 시선을 정면으로 향하고 있다.

▲ 비토레 카르파초, 〈두 명의 베네치아 부인〉, 1490–95, 베네치아, 코레르 박물관

두 남녀의 뒤편 어둠 속으로, 매춘부의 포주 혹은 정부로 추측되는 제3의 인물이 보인다.

그림의 제목은 다소 모호하지만, 여기서는 돈으로 사는 사랑을 의미하고 있다. 16세기 베네토 지방의 회화에서 자주 다루어진 주제이다.

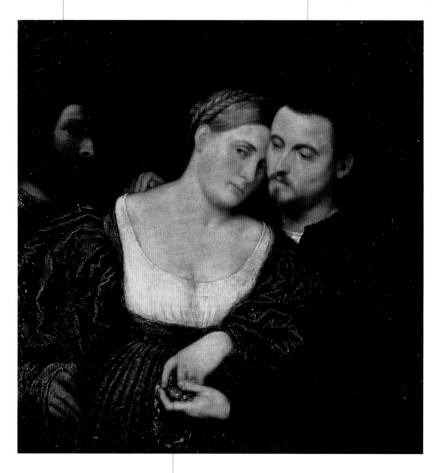

코르티잔은 다소 지루한 표정으로 손님의 선물을 받고 있다. 반면 남자는 이런 일에 어색하고 서툴러 보인다.

▲ 파리스 보르도네, 〈베네치아 연인들〉,
1545, 밀라노, 브레라 미술관

선명한 빛의 효과가 독특하고 매혹적인 이 그림은
종교화와 제단의 성화를 주로 그렸던
틴토레토의 사랑스러운 탈선과 같다.

화가의 딸 마리에타의 초상일 것이라는 추측이 잠시
제기되었으나, 그림의 주인공은 아마도 자신의 매력을
한껏 드러낸 코르티잔으로 보인다.

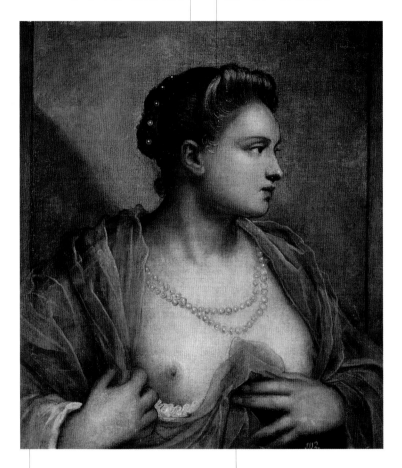

가슴을 드러낸 여인의 반신상은 르네상스 시대
베네토 지방의 회화에서 자주 볼 수 있다.
하지만 틴토레토의 모델처럼 집중력과 진지함,
자기 인식의 느낌마저 주는 경우는 흔하지 않다.

16세기 말에 종교 재판소는 베네치아에도 엄격한
조치를 내렸다. 복장과 풍습을 단속하고 매춘부들을
통제하였다. 이와 함께 16세기 사회·문화의 진정한
주역이었던 베네치아 코르티잔들의 황금기도 막을
내리게 되었다.

▲ 야코포 틴토레토, 〈가슴을 드러낸 여인〉,
1570, 마드리드, 프라도 미술관

창녀

16세기 플랑드르 화가의
흥미진진한 걸작은 눈앞에서
연극을 보고 있는 듯 생생하게
성경의 일화를 풀어내고 있다.

이 그림은 분명한 암시들로 가득하다.
두 명의 매춘부에 둘러싸인 주인공은
성적으로 흥분되어 있다.

방탕한 생활에 빠져 아버지의 유산을
잃고 빈털터리 신세가 되는 성경 속
탕자의 비유는 큰 화폭에 매음굴
장면을 담는 좋은 구실이 된다.

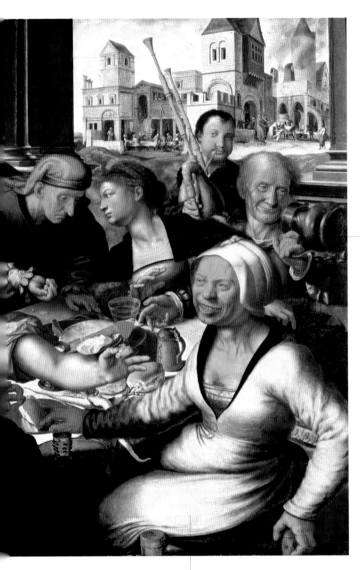

플랑드르 미술에서
백파이프와 텅 빈 물주전자는
여성의 성기를 상징한다.

화가는 그림 속 인물들의 표정과
동작에 활기찬 기운을 불어넣었다.
특히 오른편에 앉아 있는 늙은 뚱쟁이의
추악한 웃음이 인상적이다.

▲ 얀 산데르스 반 헤메센, 〈주막의 탕자〉,
1536, 브뤼셀, 왕립 미술관

그림의 배경은 드루어리 레인 거리의 로즈 선술집이다. 한바탕 싸움을
벌인 주인공 톰 레이크웰은 둥근 탁자의 오른편에 아무렇게나 앉아 있다.
매춘부 두 명이 다정하게 알랑거리며 그의 시계를 몰래 훔치고 있다.

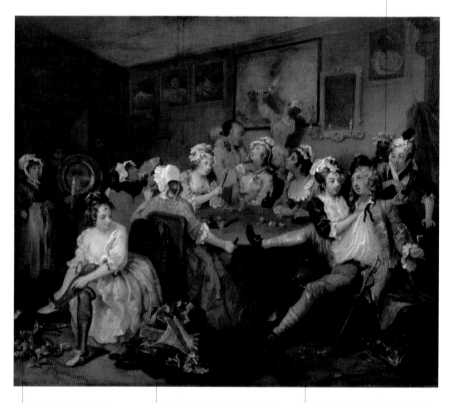

문 옆에서 임신한 여가수가
노래를 부르고 그 옆으로는
하프 연주자와 트럼펫 연주자가
서 있다. 선술집 종업원은
실내에 불을 밝힌다.

한 쌍의 남녀가 서로 희롱하는 동안,
다른 창녀들은 술을 마시고 침을
뱉으며 이야기를 나누고 있다.
그중 맨 앞에 앉은 여인은 옷을
하나씩 벗는 중이다.

주인공의 이름에서부터 한량의 기질이
드러난다. 영어 레이크(rake)는 갈퀴 또는
난봉꾼을 가리킨다. 이는 '잘 긁어모으는
만큼 방탕하게 쓴다'는 의미이다.

▲ 윌리엄 호가스, 〈선술집("한량의 일대기" 중에서)〉,
1753-55, 런던, 존 손 경 박물관

알프레드 드 뮈세의 동명 소설을 내용으로 하는 작품이다.
경제적으로 파산한 주인공 롤라는 창녀를 불러 생의 마지막 밤을
보낸 뒤 창문에서 뛰어내려 자살한다.

게르벡스는 당대에 누드의 모범이라
칭송받은 아프로디테를 그린 화가 카바넬의
제자였다. 하지만 그는 파리 부르주아의
실상을 여과 없이 적나라하게 표현했기
때문에 살롱전에서 천박하고 부도덕하다는
평가를 받았다.

잠자는 여인의 눈부신 누드가 화면을
압도하고 있지만 벗어놓은 여인의 옷,
방과 침대, 창문 밖으로 보이는
파리의 회색빛 아침 풍경 역시
세심하게 묘사되어 있다.

표현 양식에서 화가는
완벽하게 아카데미의
격식을 따랐다. 그는 매우
정교하고 세련된 인상주의
화풍으로 그림을 그렸다.

▲ 앙리 게르벡스, 〈롤라〉,
1878, 보르도 미술관

타락한 사회 분위기와
불안정한 정치 현실의
냉정한 비판자였던 딕스는
매춘 세계를 주의 깊게
관찰하였다.

육체의 극적인 대조로
우스꽝스럽게 연출된
세 명의 매춘부는
매력적이라기보다는
혐오스럽다.
매춘부들은 스타킹만
신은 완전한 누드
상태에서 익숙한
자세를 취하고 있다.

딕스의 신랄하고 예리한
그림은 수 세기에 걸친
독일 예술의 전통을
표현주의 예술에 수용했다.

1933년에 히틀러가 정권을 잡으면서,
이러한 이미지들은 '퇴폐 예술'로 낙인 찍혀 대부분
파괴되었다. 그때 250점에 달하는 딕스의 그림이
광장에서 불태워졌다고 추정된다. 그는 나치의 탄압으로
1935년에 스위스로 이주하였다.

▲ 오토 딕스, 〈세 여자〉,
1926, 슈투트가르트, 주립 미술관

고대 그리스 사회에서 공공연히 용인되었던 동성애는 이후 종교와 도덕적으로 터부의 대상이 되었다. 여전히 동성애자는 많은 나라에서 죄인 취급을 받고 있다.

게이

Homosexuality

르네상스와 그 이후로 활동한 예술가들의 전기를 통해 우리는 천재적인 인물을 포함한 여러 예술가들의 동성애적 성향을 엿볼 수 있다. 이들은 대개 어린 남자 파트너와 애정 관계에 있었다. 통계적으로 봤을 때 문학가나 음악가보다는 미술가 중에서 동성애 성향이 많았는데, 이는 회화나 조각의 누드모델이 되는 아름다운 남성과의 접촉이 상대적으로 많았기 때문일 것이다.

어쨌거나 남자들 간의 사랑은 사회적으로 물의를 일으키는 주제였다. 동성애는 고대의 풍습을 떠올리는 정도로만 용납되었기 때문에, 남성 간의 사랑을 분명히 드러낸 작품은 역사적으로도 많지 않았다. 암시와 침묵 속에 갇혀 있던 동성애가 세상으로 나온 것은 불과 반세기 전의 일이다. 여기에는 영국의 화가 프랜시스 베이컨의 공로가 컸다. 그는 자신의 정체성을 솔직하게 표현한 작품을 통해, 화가의 순수한 열정을 담은 새로운 예술의 장을 열었다. 오늘날에는 적지 않은 예술가들이 자신의 성적 정체성을 공개적으로 드러내고 있다. 하지만 2007년 밀라노에서 열린 현대 동성애 작가들의 작품 전시회는 엄청난 반발과 추문에 맞서야 했다.

▼ 라파엘로, 〈라파엘로와 펜싱 선생〉, 1513, 파리, 루브르 박물관

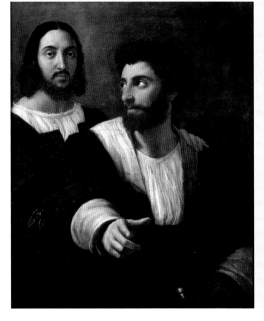

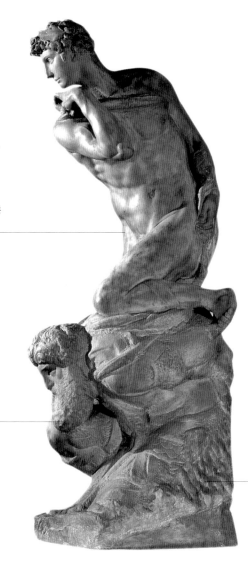

조각된 형상들은 돌에서 벗어나고자 몸부림치는 듯하다. 자연과 인간, 현실의 감옥과 이상 사이의 치열한 대결이다. 미켈란젤로는 작품의 주제를 고뇌에 찬 역사에 한정하지 않았고, 개인의 비통하고 비밀스러운 감정 또한 조각에 담았다.

제작 당시 이미 노년기에 접어든 미켈란젤로는 젊음의 승리를 우의적으로 표현하고 있다. 수염이 있는 노인은 우람한 나체의 젊은이에게 굴복당하여 꼼짝 못하고 있다.

미켈란젤로의 성 정체성은 의문으로 남아 있다. 그는 젊은 남성의 아름다운 육체에 매료되었는데, 특히 톰마조 카발리에리를 자주 모델로 삼았다. 하지만 말년에는 페스카라 후작 부인이자 문학가였던 빅토리아 콜론나와 순수하고 열렬한 우정을 나누었다.

▲ 미켈란젤로, 〈승리〉, 1532-34, 피렌체, 베키오 궁전

날개를 단 왼편의 형상(천사 혹은 큐피드)은
다른 소년들의 육체와 구분되어
그림에 비현실적인 느낌을 부여한다.

카라바조가 그린 종교화 중에서 이처럼
미소년이 등장하는 그림은 그의 동성애적
취향에 대한 여러 가지 추측을 낳게 한다.

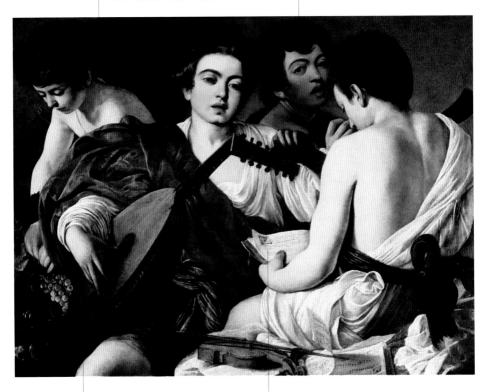

연주회를 앞둔 주인공들은 고대 의상을 입고
악기와 악보를 점검하고 있다. 카라바조는 지나치게
밀착된 주인공들 사이에 공간의 개념을 도입하고
있다. 등을 돌리고 앉은 소년의 팔과 류트, 악보와
바이올린을 입체적으로 표현하여 작품 속에
삼차원의 공간을 만들고 있다.

카라바조는 음악을 사랑한 화가였다. 그가 그린
소년들은 훌륭하게 제작된 악기, 정확한 악보와
함께 등장한다.

▲ 카라바조, 〈소년들의 음악회〉,
1595년경, 뉴욕, 메트로폴리탄 미술관

화가의 친구이자 연인인 조지 다이어는 베이컨의
여러 작품에서 등장한다. 베이컨은 자신이
동성애자임을 숨기지 않았는데, 이로 인해
평생 불편과 고통 속에서 살아야 했다.

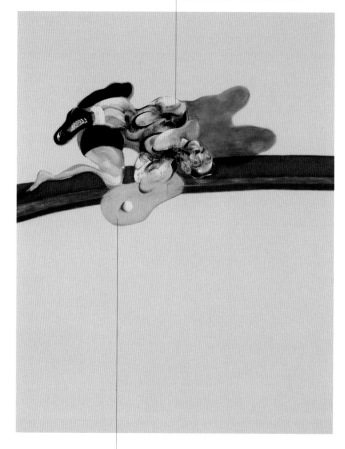

인체 구조가 심하게 왜곡된, 특히 얼굴이
알아볼 수 없게 변형된 인물은 기하학적인
폐쇄 공간 속에 갇혀 있는 듯이 보인다.

아일랜드 태생의 프랜시스 베이컨은 표현주의를
바탕으로 하는 자신의 화풍에다 초현실주의와
피카소의 입체파 양식을 접근시켰으며,
초점을 흐리는 사진기술(그는 특히 영국의 사진작가
에드워드 머이브리지에 매료되었다)과 대상의 형체를
변형시키는 방식을 활용했다. 다양성이 혼재된
그의 양식은 현대사회에서 느끼는 인간의 고독과
불안을 아주 염세적인 주제로 표출하였다.

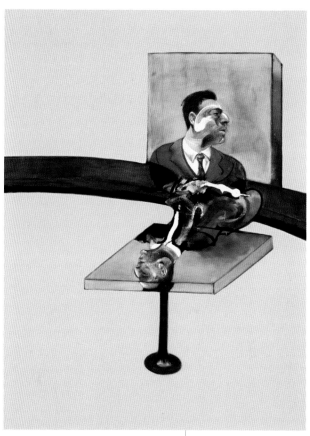

베이컨은 20세기의 뛰어난 초상화가 중의
한 명이다. 그는 인물의 모습을 즐겨 그렸는데,
커다란 화폭 위에서 인간의 얼굴과 육체를
끈질기게 탐구했다. 그는 과거의 위대한
작품들에서 영감을 받았을 뿐만 아니라 현대
사회에서 스스로 느낀 절박한 감정을 표현했다.

▲ 프랜시스 베이컨, 〈조지 다이어를 기념하는 3부작〉,
1971, 바젤, 바이엘러 미술관

레즈비언

Lesbianism

형상 예술에서 여성 간의 사랑이 용인되기까지는 남자들의 동성애보다 더 오랜 시간이 걸렸다.

'레즈비언'이라는 용어는 1886년 정신과 의사인 리하르트 폰 크라프트에빙의 저서 《성 정신병리학Psychopathia Sexualis》에서 처음으로 등장했다. 20세기 중반에 활약했던 여성 지식인, 예술가, 배우 들(버지니아 울프, 거트루드 스타인, 타마라 드 렘피카, 그레타 가르보, 마를레네 디트리히)은 동성을 향한 여자들의 사랑에 도화선을 당겼다.

예술의 역사에서 볼 때, 여성들은 언제나 뒷전으로 밀려나 있었다. 위탁자와 제작자는 물론이고 수집가와 후견인, 심지어 교육자들도 남성이 중심이 되었기에 예술의 주제 역시 그러한 영향력 아래에 있었다. 여성 동성애와 관련된 주제들, 예를 들어 처녀 신 아르테미스와 그녀의 동료들 혹은 목욕하는 아름다운 여인들의 주제는 온전히 남자들의 기쁨을 위한 것이었다.

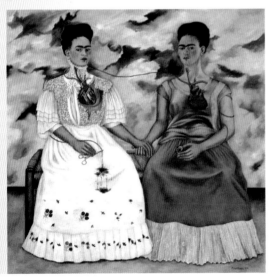

▼ 프리다 칼로, 〈두 명의 프리다〉,
1939, 멕시코시티,
돌로레스 올메도 재단

19세기에 등장한 쿠르베는 예술에서 이러한 베일을 벗겨낸 화가였다. 그의 회화는 사회적 물의를 일으키며 19세기 후반의 프랑스 문학과 예술에서 새로운 표현의 길을 열었다. 또한, 사창가를 드나들며 매춘부들의 정서를 깊이 이해했던 툴루즈 로트렉의 그림들을 보고 있으면 마치 모파상의 주옥같은 소설들을 읽는 듯하다. 사회적 관습에 얽매이지 않았던 화가들은 어떠한 도덕적 편견도 가지지 않고, 여성 동성애라는 불편한 주제를 개성 있는 소묘와 색채로 화폭에 담았다.

의문스러운 이 그림의 화가는 익명으로 남아 있다. 이탈리아 매너리즘의 경향을 이어받은 퐁텐블로 화파에 속한 이 화가는, 앙리 4세가 프랑스의 왕으로 있던 시기에 활동했다고만 전해진다.

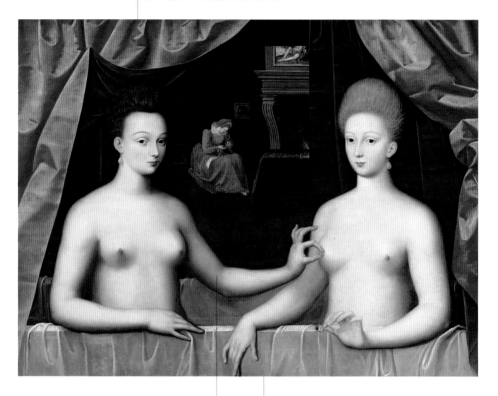

그림의 정확한 의미를 두고 오늘날까지도 의견이 분분하다. 욕조에 몸을 담근 반라의 두 여인은 야릇한 자세를 취하고 있다.

16세기 중반에 프랑스의 왕 앙리 2세가 그의 유명한 애첩 디안 드 푸아티에를 위해 궁정화가 프랑수아 클루에에게 주문한 그림들도 이처럼 에로틱한 내용을 담고 있었다.

▲ 퐁텐블로 화파, 〈가브리엘 데스트레와 그 자매〉, 1594년경, 파리, 루브르 박물관

쿠르베는 19세기 중반 파리 시민의 도덕률에서 자유로운 화가였다. 그가 보기에 당시의 도덕적 규범은 지나치게 보수적이고 위선적이었다.

산책의 피로와 더위에 지친 두 친구는 센 강변의 풀밭에서 쉬고 있다.

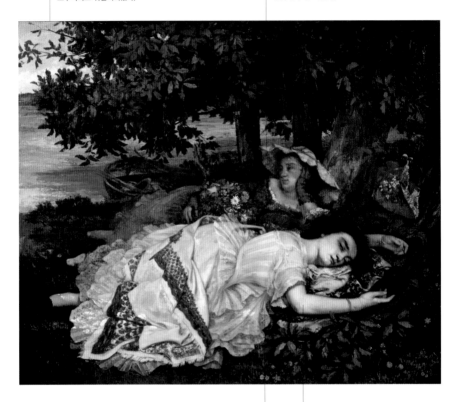

화가는 활기차고 농밀한 붓놀림으로 보이는 그대로의 모습을 솔직하게 표현하였다.

쿠르베의 그림 속에는 특별한 상징성이 숨어 있지 않지만, 앞쪽에 있는 여인의 드러누운 자세와 게슴츠레한 눈길, 손동작은 단순한 우정 이상의 관계를 의심하게 한다.

▲ 귀스타브 쿠르베, 〈센 강변의 처녀들〉,
1857, 파리, 프티팔레 미술관

성도착은 아주 다양한 양상을 띠고 있다. 이는 연극적인 가장, 병리 현상, 타락, 사회적 고립 등의 여러 현상에서 나타난다.

양성

Ambiguity

그리스 신화의 헤르마프로디토스는 살마키스와 한몸이 되어 남녀의 성을 동시에 지니게 되었다. 신화 속의 이 낭만적인 성전환 사건은 헬레니즘이나 바로크 시대의 여러 걸작 속에서 나타난다. 때로는 조악하고 상스러운 방식으로 다뤄지기도 했지만, 이 주제는 대개 작품 안에서 섬세하면서도 미묘하게 표현되었다.

인간은 누구든 여성적인 면과 남성적인 면을 동시에 지니고 있으며, 이 두 성질의 불균형과 불안정을 경험한다. 고대 예술(특히 이집트와 그리스, 에트루리아 문명의)에서 남자와 여자는 색깔만으로도 금방 구별이 되었는데, 남자는 대개 밖에서 활동했기 때문에 여자보다 더 어두운 피부색으로 표현되었다. 하지만 이처럼 피부색에 의해 남녀를 구분하는 단순한 불문율은 금방 깨어졌다. 함무라비 법전(기원전 1800년경)은 다른 여자들과 결혼 계약을 할 수 있는 '남자 같은 여자'에 대해 언급하고 있다. 그리스 신화에 나오는 아마조네스는 활을 쏘는 데에 방해되지 않도록 어렸을 때 오른쪽 유방을 도려냈으며, 기독교의 성화에서는 강인함의 덕성이 때때로 건장한 여자의 모습으로 재현되기도 했다. 한편 레오나르도의 작품에 나오는 젊은 남성은 아주 여성스러우며, 미켈란젤로의 회화나 조각에 등장하는 여성은 남자와 분간하기 어려울 만큼 늠름한 근육질로 묘사되었다.

▼ 〈잠자는 헤르마프로디토스〉
헬레니즘 시대, 로마, 국립 박물관,
마시모 궁전

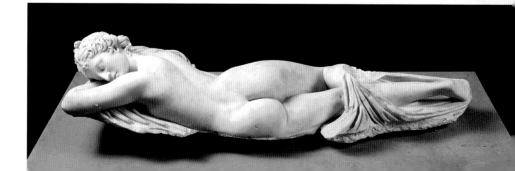

프레스코화는 많이 훼손되었지만, 손을 저으며 달아나는
판의 우스꽝스러운 모습은 뚜렷하게 알아볼 수 있다.

목신인 판은 반인반수의 모습을 하고
있다. 그는 끊임없이 여자를 추격하기
때문에 남성의 색욕을 상징하는데,
이 그림에서도 발기된 성기의
노골적인 묘사가 인상적이다.

판은 상대가 아름다운 님프라 여기고 가까이
다가갔으나, 여자의 젖가슴과 남성의 성기를
달고 있는 헤르마프로디토스임을 발견하고는
황급히 자리를 뜬다.

▲ 〈판과 헤르마프로디토스〉(폼페이에서 발견된 프레스코 벽화).
나폴리, 국립 고고학 박물관

강렬하지만 계산된 듯한 관능성에서 코레조와 파르미자니노의 흔적을
분명하게 느낄 수 있다. 스프랑게르는 육체의 곡선을 부드럽게 늘여 표현한
파르미자니노의 기법을 따랐으며, 색채의 활용과 광선에 따른 색상의 변화는
이탈리아 후기 매너리즘의 특징을 따르고 있다.

황제 루돌프 2세를 위해 그린
작품으로, 오비디우스의
《변신 이야기》에 나오는
신들의 사랑 이야기를 다룬
연작의 하나이다. 황제는
프라하에 있던 합스부르크
왕가의 궁전에 당대의 뛰어난
예술품들을 수집했다.

헤르메스와 아프로디테의
아들인 헤르마프로디토스는
호수의 맑은 물에 몸을
담그려 하고 있다.

스프랑게르는 님프 살마키스의 묘사에 정성을 기울였다.
살마키스는 헤르마프로디토스를 따라 물에 들어가려고 샌들을 벗고 있다.
사랑하는 남성과 떨어지지 않게 해달라는 그녀의 소원이 이루어져 결국
헤르마프로디토스와 살마키스는 하나의 몸이 되었다.

▲ 바르톨로마이우스 스프랑게르, 〈헤르마프로디토스와 살마키스〉,
1582, 빈, 미술사 박물관

흥미롭게도 화가는 학교에서 펼쳐진 공연의 한 장면을 화폭에 담았다. 스몰리 수도원에 딸린 여학교는 제정 러시아의 예카테리나 2세가 귀족의 딸들을 위해 설립한 학교였다. 10월 혁명이 일어나자, 후기 바로크 양식의 화려한 건축물에는 레닌의 혁명정부가 들어섰으며, 수도를 모스크바로 옮길 때까지 이 건물은 소비에트 정치의 중심부가 되었다.

여학생들은 러시아 귀족 가문의 딸들이었기 때문에, 당시 최고의 초상화가인 레비츠키가 초청된 것은 당연한 일이었다.

연극 공연에서 일부 소녀들은 남자 역할을 맡아야만 했다. 남성용 외투를 걸친 왼편의 여학생은 친구가 당혹스러워할 정도로 자기 역할을 잘 연기하고 있다.

▲ 디미트리 레비츠키, 〈스몰리 여학교의 소녀들〉, 1773, 상트페테르부르크, 러시아 박물관

호크니는 아크릴 물감을 사용하여 전체적으로
선명하고 밝은 효과를 만들고 있다. 마치 한층
발전된 마티스의 색채 예술을 보는 듯하다.

짙은 화장과 화사한 색깔의 의상에서 배우의
강한 개성과 품격이 느껴진다.

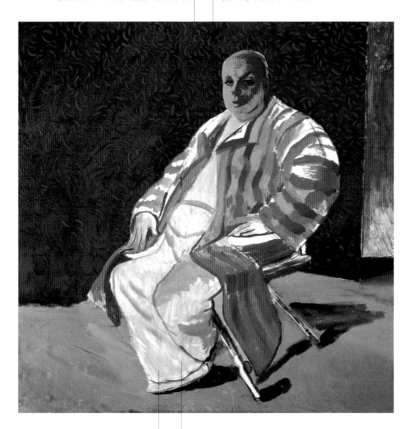

디바인은 미국의 유명한 여장 남자배우인
해리스 글렌 밀스테드의 영화 속 이름이다.
그는 몇몇 영화에서 여장남자 역할을
맡아 유명세를 탔다.

그림 속의 디바인은 당시 33세였고(9년 뒤에 세상을 떠났다)
드랙 퀸(여장남자)으로서 최고의 성공을 거둔 시기였다.
호크니는 그의 육중한 몸을 편안한 자세로 묘사하면서,
한 인간의 화려한 인생 뒤에 깃든 복잡한 내면을 드러내고 있다.

▲ 데이비드 호크니, 〈디바인〉,
1979, 피츠버그, 카네기 미술관

소아성애

Pederasty

오랫동안 '소아성애'라는 말은 동성애와 같은 뜻으로 여겨졌다. 하지만 소아성애는 사춘기 전의 아동에게서 성적 흥분을 느끼는 에로스의 다른 형태이다.

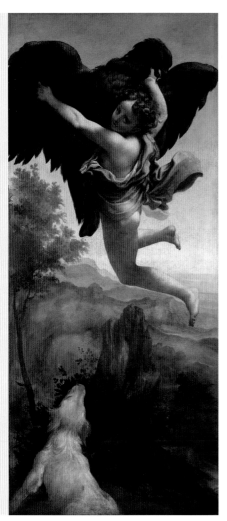

소아성애는 성인 남성이 어린이에게 매료되는 성적인 일탈이다. 고대 세계에서는 그리스 신화에 나오는 가니메데의 일화 같은 에로스가 용인되었다. 독수리에게 유괴된 트로이의 미소년 가니메데는 올림포스에서 제우스의 총애를 받으며 신들의 시중을 들었다고 한다. 이는 특히 르네상스와 신고전주의 미술에서 자주 다뤘던 주제이다.

그러나 이후 도덕적인 관점에서 소아성애는 불건전한 행위로 여겨졌고, 남성 동성애의 불결하고 병적인 현상과 혼합되어 정신 질환의 일종으로 간주되었다. 안타깝지만 지금도 남성 혹은 여성으로서 완전히 성장하지 않은 여러 아동들이 성적으로 학대받고 있다. 아동 매춘으로 수익을 챙기는 업체들이 있는가 하면 동남아시아로 어린이 섹스 관광을 떠나는 서양인들의 씁쓸한 행태가 적발되기도 한다. 인터넷에서 유포되는 아동 포르노 역시 명백한 사이버 범죄에 해당한다.

◀ 코레조, 〈가니메데의 유괴〉,
1530, 빈, 미술사 박물관

멩스는 로마에서 고대의 납화(Encaustic) 기법을 이용해
이 그림을 완성했다. 당시 신고전주의 지식인 그룹에
열중했던 화가는 친구들의 비평 능력을 시험해보고자
그들에게 그림 감정을 맡겼다.

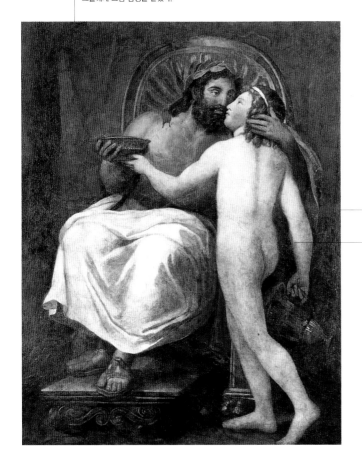

요한 빙켈만(유명한 동성애자로
어린 소년들에게 매료되었던
고고학자이자 미술사가)은 이 그림이
고대의 진품이라 믿고서
화가의 속임수에 말려들었다.

멩스의 재능은 기술과 방식에서뿐만
아니라 주제의 표현에서도
발휘되었다. 그 어떤 현대 화가도
가니메데에 대한 제우스의
애정을 이처럼 명료하게
드러내지는 못했을 것이다.

▲ 안톤 라파엘 멩스, 〈제우스와 가니메데〉,
1764, 로마, 코르시니 궁전

노출

Exhibition

신체 노출은 형상 예술의 중요한 일부이며, 수십 년 전부터는 퍼포먼스라는
표현 형태와 밀접하게 연결되었다.

자신의 은밀한 부위를 노출하고 싶은 충동을 강하게 느낀다면, 특히
노출을 통해 성적 흥분에 이른다면 이는 성도착이 될 수 있다. 여학교
앞에서 어슬렁거리는 노출증 환자가 대표적인 예일
것이다. 자신의 육체적 힘과 생식 능력을 드러내는
것은 인간을 비롯해 다양한 무리의 동물
에게 보이는 구애 의식의 일부이다. 이
는 생산력에서 보다 우수한 표본을 장
려하는 자연의 선택이기도 하다.

젊고 건장한 이집트 파라오의
형상과 균형 잡히고 탄탄한 근육질
의 나체를 선호했던 그리스 문명을
살펴보면, 자기 과시욕 및 노출증은 예술의 중
요한 일부가 되기도 했다. 미켈란젤로의 나
체화인 〈이뉴도Ignudo〉는 르네상스기의 절정
에 당혹감과 수치심을 불러일으켰는데, 이러
한 반작용은 바로 예술의 황금기가 쇠퇴하는
조짐을 의미하는 것이었다.

▶ 오귀스트 로댕, 〈청동 시대〉,
1877, 파리, 오르세 미술관

미켈란젤로는 시스티나 예배당의 천장에 젊은 남성의 완벽한 나체를 그려 넣었다.

젊은 남자의 강건한 육체에 매료되었던 미켈란젤로는, 신과 닮은 모습으로 인간을 창조한 신의 창조 사업을 기리고자 〈이뉴도〉를 제작했다.

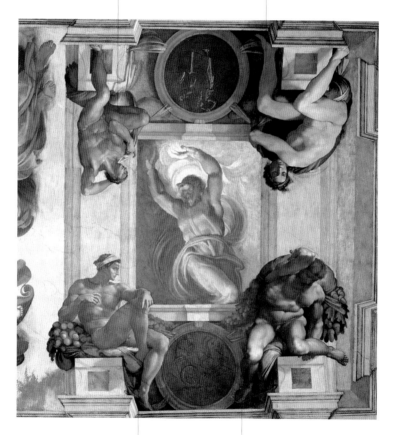

시스티나 예배당의 20가지 누드는 인체 구조를 다양한 자세로 훌륭하게 연출했다는 점에서 수 세기 동안 아카데미 미술의 모범이 되었다.

일부 청년은 스스럼없이 남근을 드러내고 있다. 벽화가 완성되고 수십 년 뒤 일어난 반종교개혁 때에 미켈란젤로의 나체화는 세속적이고 음란하다는 비난을 받기도 했다.

▲ 미켈란젤로, 〈이뉴도〉, 시스티나 예배당의 천장화. 1508–12, 바티칸시티

노출

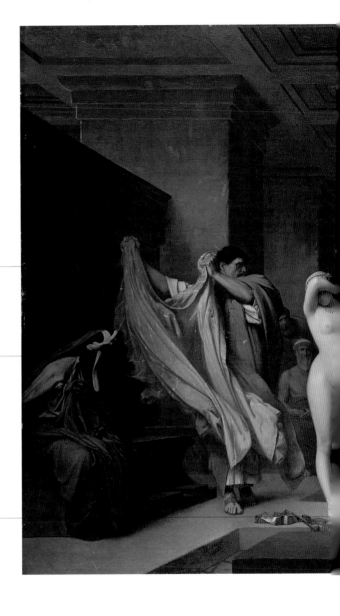

히페리데스는 배심원들 앞에서
프리네의 눈부신 육체를 보이며
최후 변론을 하고 있다.

엄격한 도덕주의를 내세우면서도
19세기 중산층의 관능적인 욕구를
부추기는 아카데미 예술의
전형이라 할 수 있다.

화가는 비평가들의 비난을 피하고자
고대 문학에서 그림의 주제를 택했다.
프락시텔레스가 모델로 삼을 만큼
눈부시게 아름다운 창녀 프리네는
신성 모독죄로 기소되어 아테네
법정에 서게 되었다. 죄가 인정되면
그녀는 사형을 당하게 된다.

▲ 장 레옹 제롬, 〈배심원들 앞의 프리네〉,
1861, 함부르크, 시립 미술관

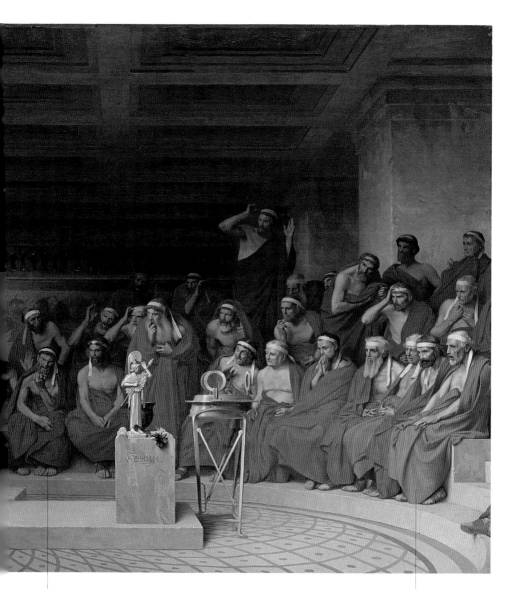

배심원들은 당황과 놀람에서 찬탄과 비난까지 다양한
반응을 보이고 있다. 위선의 가면 뒤로 숨겨둔 열망이
그들의 표정에서 흘러나오고 있다. 제롬은 그림을 바라보는
당시 사람들의 감정을 그리스 세계로 옮겨 놓았다.

법정에 있던 모든 이들은 프리네의
육체에서 눈을 떼지 못하고 있다.
결국, 그녀의 아름다움 앞에서 누구도
유죄를 선고하지 못할 것이다.

노출

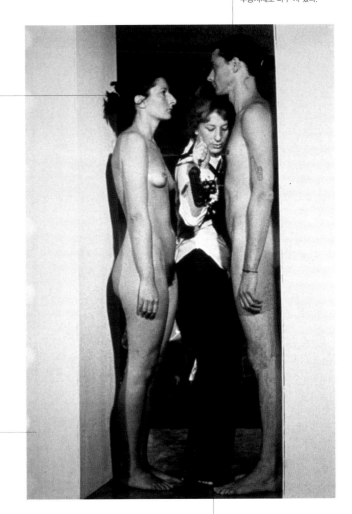

바디 아트의 개척자인 마리나
아브라모비치는 자신의 신체를
이용한 퍼포먼스로 예술 행위를
벌이고 있다.

연인 울레이와 예술가는 완전히
벌거벗고 미술관의 좁은 출입구에
부동자세로 마주 서 있다.

전시회의 제목은 관객들의
'측정할 수 없는' 선택을 의미한다.

모든 관람객은 통로를 지나가기 위해
마리나 혹은 울레이의 몸을 스쳐야 한다.
두 육체(남자 또는 여자) 중 하나를
선택해서 당혹스런 접촉을 겪어야 한다.

▲ 마리나 아브라모비치와 울레이, 〈측정할 수 없는 것〉,
1977, 볼로냐 현대 미술관에서의 퍼포먼스

천재적인 사진작가 메이플소프는 미켈란젤로의 〈이뉴도〉와
같이 완벽한 남성의 육체에 초점을 맞추었다.

메이플소프는 동성애자들
사이에서 확산되어 동성애에 대한
신의 형벌로 간주되었던 에이즈로
고통받다가 짧은 생을 마감했다.

깎은 듯이 흠집 하나 없는 외관(모델의
체모 또한 말끔히 깎인 상태이다)은 내면의
자의식, 그리고 고뇌와 맞닿아 있다.

▲ 로버트 메이플소프, 〈아지토〉, 1981

훔쳐보기

Voyeurism

관음증은 남의 사생활을 훔쳐보는 것. 특히 타인의 정사장면이나 옷을 벗는 광경을 지켜보는 것에서 쾌락을 느끼는 증상이다.

인터넷의 출현으로 수많은 정보에 쉽게 접근하게 되면서 훔쳐보기의 영역도 광대하게 확장되었다. 관음증은 한마디로 정의 내리기가 어렵다. 가벼운 만족을 느끼는 단순한 눈길에서 다른 이의 나체나 성행위를 통해서만 성적 흥분에 이르는 도착증에 이르기까지, 관음증의 의미는 정상과 비정상을 오가며 광범위하고 모호하다. 여기에는 다른 사람들의 사생활을 몰래 관찰하는 일뿐 아니라 외설적인 달력 페이지를 넘기는 것 또한 포함된다. 훔쳐보기의 가장 일반적인 대상은 목욕 전에 옷을 벗는 여인일 것이다. 미술 작품에서는 두 노인이 정원에 숨어서 목욕하는 수산나를 훔쳐보는 일화가 자주 다루어졌다. 반면 본의 아니게 관음증의 누명을 쓴 예도 있다. 숲에서 사슴을 쫓다가 우연히 아르테미스와 그녀의 동료가 목욕하는 모습을 보게 된 사냥꾼 악타이온의 경우이다.

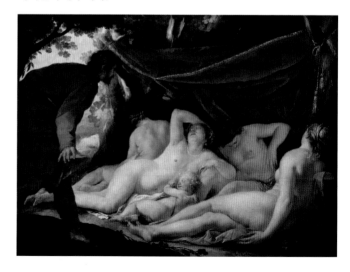

▶ 피에르 블랑샤르,
〈인간에게 놀란 아프로디테와
미의 여신들〉, 1631–33,
파리, 루브르 박물관

성경에서는 음욕을 품은 두 원로가 수산나에게
다가가지만, 아르테미지아는 두 노인 대신
한창때의 남자로 인물을 바꾸어 묘사했다.

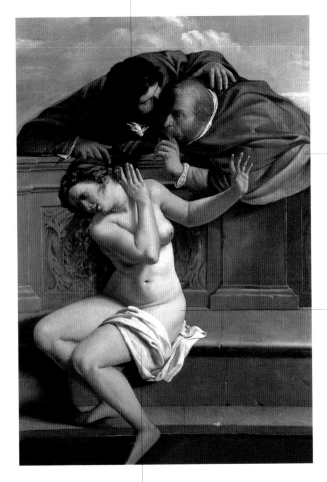

적당한 날을 엿보던 두 공격자는
정원에 숨어 수산나가 목욕하는
장면을 지켜보았다.

아르테미지아 젠틸레스키의 인생과
예술에서는 그녀가 청소년기에
겪었던 충격적인 사건이 큰 비중을
차지한다. 17살이 되던 해에 그녀는
아버지의 동료였던 화가 아고스티노
타시를 성폭력범으로 고발했다.
그리고 당시의 관례에 용감하게
맞서며, 고통스럽고 긴 재판기간을
견디고 강간범을 처벌하였다.

화가가 즐겨 사용했던 주제는 그녀의
개인적인 경험과 관련되어 있다. 화가는
두 남자에게 관찰당하다 위기에 빠지는
수산나의 성경 일화를 화폭에 담았다.

▲ 아르테미지아 젠틸레스키, 〈수산나와 두 노인〉,
1610, 포머스펠덴, 개인 소장

메리 커셋은 뛰어난 재능을 갖춘 19세기 여성화가 중 한 명이다. 펜실베이니아에서 태어났지만 인생의 대부분을 파리에서 보내며 인상파 그룹에서 활동했다.

르누아르와 드가를 비롯해 프랑스 인상주의 화가들이 그린 극장 장면과 유사점을 발견할 수 있다.

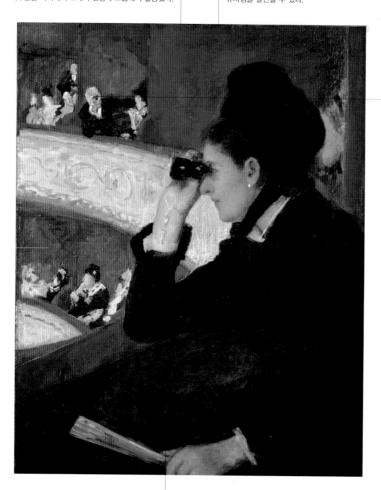

메리 커셋은 여성의 섬세한 심리와 감정을 주의 깊게 다룬 화가였다. 그림에서는 공연에 빠져 있는 젊은 여인을 한 남자가 뚫어지게 바라보고 있다. 이 남자는 무대에서 펼쳐지는 장면보다 아름다운 관객에게 더 흥미가 있는 듯하다.

뚜렷한 윤곽과 사진 각도의 시점은 드가의 그림을 연상시키며 오노레 도미에의 데생을 떠올리게 한다.

▲ 메리 커셋, 〈오페라에서〉, 1880, 보스턴 미술관

계략은 여자의 강력한 무기 중의 하나이다. 순진한 남자는 여자의 내숭과 속임수,
음모에 걸려들고 만다.

Feminine Wiles

남자를 사랑에 빠뜨리는 기술은 예술과 문학에 자주 등장하는데, 특
히 오페라에서 많이 다뤄졌다. 토스카나의 문학가 아뇰로 피렌추올라
는 1530년에《여자의 아름다움에 대해Alla bellezza delle donne》라는 제
목의 저서를 발표했다. 여기에서 그는 이성을 유혹하는 여성의 매력
과 계략에 대해 말하고 있다. "남자들은 적당히 감추어진 것에서 오
는 여자의 매력에 눈이 멀고 만다. 이는 남자의 영역이 아니기에 우리
는 이해하지 못할 뿐만 아니라 표현하지도 상상하지도 못한다." 이 매
력은 바로 무수한 세대를 거치며 여성만이
지녀온 영원한 비밀이자 힘이다. 여자들은
겉으로는 태연하게 굴지만 속으론 순진하
고 멍청한 남자를 유혹해서 올가미에 빠뜨
리는 기술을 알고 있다. 이러한 계략은 여
성의 시선과 미소, 동작, 언어에 숨어 있으
며, 사랑에 빠진 남자를 자신의 허수아비
로 만들어버리는 비밀스러운 장치들이다.

▶ 피에트로 로타리,
〈책을 든 소녀〉, 1755,
상트페테르부르크, 여름 궁전

계략

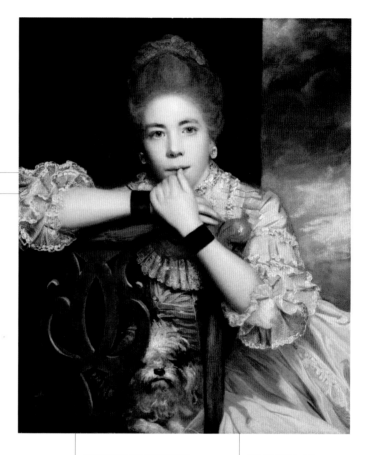

레이놀즈는 유명한 영국
여배우의 초상화를 그렸다.
거리에서 노래를 부르던 무명
가수에서 배우로 크게 성공한
애빙턴 부인은 런던 패션계의
관심을 한몸에 받기도 했다.

당시 34세였던 배우는
영국에서 많은 인기를 끌었던
희극 〈러브 포 러브Love for
Love〉의 주인공을 연기했다.
여주인공은 겉으로 보기엔
순박하지만 실제로는 엉큼한
시골 처녀이다.

애빙턴 부인은 종종 격정적인 연애
사건에 휘말렸다. 여배우의 팬이었던
화가는 그녀의 순박한 표정에
성적인 기대와 욕망을 실었다.

치펜데일 양식의 의자
등받이에 기댄 여인은 아주
자연스러운 자세로 우아한
매력을 발산하고 있다.

▲ 조슈아 레이놀즈, 〈미스 푸르 역을 맡은 애빙턴 부인〉,
1771, 뉴헤이븐, 예일대학 영국 미술센터

소년이 방 안에 있는데도
침대 위의 누드 여성은 몸을
가리기는커녕 더욱 노골적인
자세를 취하고 있다.

베네치아풍 차양 사이로 비치는
햇살이 여름 오후의 나른한
분위기를 연출하며 그림에 몽롱한
매력을 주고 있다.

헝클어진 침대에서 에로틱한 느낌이
물씬 풍기고 있다. 하지만 제목에서
밝히고 있듯, 여기에서 나쁜 사람은
그를 유혹하는 여자가 아니라 소년이다.

등지고 있는 소년은 침대 위의 여자를 바라보고 있다.
화가는 소년의 감정이 어떠한지는 보여주지
않지만, 무언가를 훔치기 위해 여자의 가방을 몰래
뒤지고 있다는 것을 알려주고 있다.

▲ 에릭 피슬, 〈나쁜 소년〉,
1981, 뉴욕, 개인 소장

리비도

Libido

고대의 조각품과 폼페이의 음란한 그림에서 성적 충동은 사티로스나 파우누스와 같은 반인반수의 존재로 대변되었다.

남성 중심의 예술관은 아프로디테의 방대한 누드 시리즈를 탄생시켰다. 이와 같은 여성의 나체는 성적 욕구의 표출로서 그려졌지만, 남성의 누드는 대개 휴식 장면에서 나타났다. 또한 예술의 이미지는 성적 욕망을 재현하기보다 그것을 불러일으키는 역할에 더 많은 부분을 할애하기도 했다. 기독교는 어떤 것에서든 인간의 지나친 욕망을 경계했기에, 고대 문헌에서 '리비도'라는 말은 성적인 영역만이 아니라 도리에 어긋나는 모든 욕망을 포함하는 의미였다. 가령 어떤 성인들은 순교에 대한 '리비도'를 지녔다는 표현까지도 서슴지 않았다. 그러다가 단어의 의미가 성적 충동의 의미로 축소되어, 욕정이나 호색을 절제하지 못하는 아주 불쾌하고 혐오스러운 태도를 뜻하게 되었다. 이러한 암묵적인 규율에 따라 미술 작품 역시 억제할 수 없는 성욕을 반인반수의 존재로서 형상화했다. 일반적인 도덕 기준에서 리비도의 수준으로 여겨지는 자는 짐승 취급을 받았으니, 점잖은 가면 뒤로 자신의 욕망을 숨기는 편이 나았을 것이다.

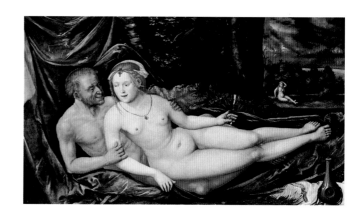

▶ 알브레히트 알트도르퍼,
〈롯과 딸들〉, 1537,
빈, 미술사 박물관

보볼리 정원에 있는 부온탈렌티 동굴의
내부에 들어서면, 다른 세상에 온 듯한
놀라운 정경이 펼쳐져 있다.

분수의 중앙에 솟아 있는 잠볼로냐의
아프로디테 상은 매너리즘의 미학에 따라 몸을
비스듬히 옆으로 튼, 고전적인 자세를 취하고 있다.

사티로스의 벌린 입으로 분수의 수도관이
연결되어 있다. 하지만 그는 아프로디테를 향해
음탕하게 혀를 내밀며 분수에 매달려 있는 듯한
우스꽝스러운 모습으로 연출되었다.

매너리즘 성향의 조각가는 성적 갈망으로
가득 찬 사티로스의 형상과 찌푸린
얼굴로 매혹적인 자태를 드러내고 있는
여신을 대비시키고 있다.

▲ 잠볼로냐, 〈동굴의 아프로디테〉, 1583~88,
피렌체, 보볼리 정원 부온탈렌티 동굴

리비도

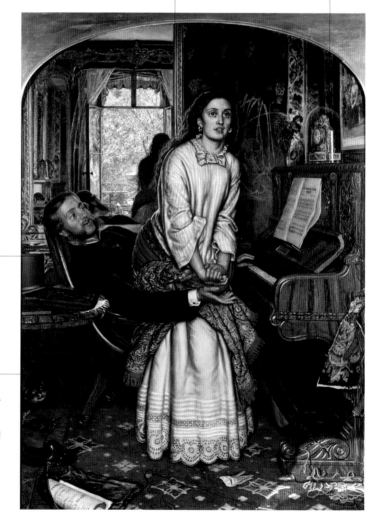

지금까지 걸어온 자신의 길이 얼마나 타락했는지를 불현듯 깨달은 어린 매춘부의 양심이 눈을 뜨고 있다.

도덕주의, 과도한 실내장식, 내재된 불안감은 빅토리아 시대의 상징적인 요소들이다.

피아노를 치며 연가를 부르는 바람둥이의 무릎에 앉아 있던 소녀는, 유혹에 빠져들기 바로 직전 끈적거리는 포옹에서 벗어나려 하고 있다.

꼼꼼하고 섬세하게 묘사된 실내는 고가의 소품과 장식으로 가득하며 탁자 아래에서는 고양이가 새를 괴롭히고 있다. 물질로 넘쳐나는 호사스런 실내 분위기에서 남자는 고양이와 같이 언제라도 목표물을 향해 뛰어오를 태세다.

▲ 윌리엄 홀먼 헌트, 〈깨어나는 양심〉,
1853-54, 런던, 테이트 갤러리

성적 쾌락에 탐닉하는 정욕은 7대 죄악 중의 하나로 탐식, 나태와 같이
육체로 저지르는 죄악의 하나이다.

정욕

Lust

성경에서 음란죄는 십계명의 여섯 번째 계명(간음하지 말라)과 아홉 번째 계명(남의 아내를 탐하지 말라)에 제시되어 있다. 이는 결혼 생활과 관련된 규율이지만 기독교 교리에서는 자위와 포르노, 동성애 역시 음란한 행위로 규정하고 있다. 반면 고대 그리스 신화에서는 넘치는 정욕이 신성한 것으로 여겨졌다. 술의 신을 기리는 디오니소스 축제는 왕성한 성욕을 기원하며 여제사장과 신도들 사이의 방탕하고 난잡한 성의 향연으로 변해갔다.

예술 작품에서 성욕은, 아름다운 님프를 끊임없이 갈구하는 사티로스와 파우누스처럼 억제할 수 없는 욕망으로 비춰지기도 한다. 어쨌든 오늘날 음란죄의 개념은 다른 많은 죄악이 그러하듯 당사자 간의 동의가 이루어진 상태에서는 단순히 과거의 유산으로 여겨지기도 한다. 한편 피임기구의 발명은 그동안의 성의 구도에 혁신적인 변화를 가져왔는데, 이를 통해 여성도 비로소 성행위의 결과에서 자유로운 육체를 누릴 수 있게 되었다.

▶ 자크 드 베케르, 〈정욕의 알레고리〉,
1570, 나폴리, 카포디몬테 미술관

정욕

그림에서 중심이 되는 세 인물은 아프로디테와 큐피드, 그리고 사랑의 유희를 묘사한 사내아이이다. 세 주인공과 상반되는 이미지들이 뒤쪽에 배치되었다. 큐피드의 뒤로는 불같은 '질투'가, 사랑의 유희 뒤에는 흉측한 괴물의 몸을 한 '기만'이 있다. 한편 '진실'과 '시간'은 아프로디테의 아름다움을 베일로 덮으려 하고 있다.

브론치노는 피렌체 귀족들의 우아하고 품위 있는 초상화와 더불어 궁정을 장식하는 우의적인 회화를 그렸다.

이상적이고 장식적인 매너리즘 회화의 대표작이다. 매너리즘 미술은 관능성의 추구에도 빠지지 않는데, 이 그림의 알레고리는 강한 도덕적 의미를 지닌다.

극도의 형식미를 강조한 우아하고 과장된 기교에 여러 가지 주제가 복잡하게 뒤섞여 있다.

구석에 있는 두 개의 가면은 그림의 복잡한 상징 코드를 이해하는 열쇠가 된다. 이는 가면 뒤에 감추어진 진실의 추구를 의미하고 있다.

▲ 아뇰로 브론치노, 〈알레고리〉, 1545, 런던, 국립 미술관

독일의 화가이자 삽화가,
조각가인 폰 슈투크는
상징주의의 대표적인 인물이다.

정욕은 죄악으로 남는다. 화가는
완전하고 영원한 진리를 강조하기 위해
고전풍의 액자에 그림을 끼워 넣었다.

불타는 눈빛과 집중된
표정뿐만 아니라 검고
붉은 색상은 도발적인
여인에게 악마와 같은
인상을 주고 있다.

폰 슈투크가 뭉크와 클림트 등
다양한 예술가들의 특징을
끌어내고 여러 형태로 변형하여
완성시킨 이 그림은 당시에
많은 관심과 논란을 일으켰다.

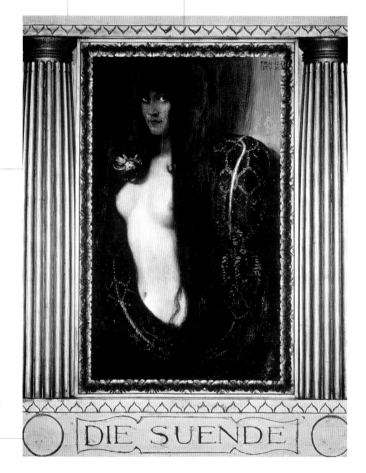

DIE SUENDE

▲ 프란츠 폰 슈투크, 〈죄〉, 1895, 뮌헨, 노이에 피나코테크

소유
Possession

강렬한 성적 충동은 때로 다른 이에게 완전한 주권을 행사하려는 욕망으로 치달아
자유와 이성의 개념을 뭉개버리기도 한다.

문화는 시대 속에 뿌리내린 편견을 거치며 흘러왔다. 영웅에게 재난을
겪게 하는 여자에게 주어지는 부정적인 고정관념도 이 같은 편견 중
의 하나다. 구약성경에 나오는 '기 센 여자들'은 남자를 정복하고 복종
시키며 욕망을 채우는 요부의 이미지로 그려졌다. 아버지 롯을 유혹하
는 두 딸은 음탕하게 웃고 있으며, 들릴라는 사악한 정복자의 기세로
삼손의 머리를 높이 쳐들고 있다. 솔로몬의 첩들은 우상 앞에서 향을
피우고 무릎을 꿇는 왕을 보며 만족스러워했다.

▼ 장 레옹 제롬,
〈피그말리온과 갈라테이아〉,
1885, 개인 소장

　　이러한 소유의 주제는 시대를 초월하여 갖가지 형태로 존재한다.
2008년 봄에는 막스 모즐레이 국제자동차
연맹(FIA) 회장의 성추문이 도마에 올랐다.
모즐레이 회장이 나치 친위대 복장과 강제
수용소의 줄무늬 파자마를 입은 매춘부들
과 채찍질을 가하며 에로틱한 놀이를 벌이
는 비디오가 유출되어 충격을 안겨 주었던
것이다. 한편 덴마크의 여성작가 카렌 블릭
센은 그녀의 자전적 소설《아웃 오브 아프
리카》(1937)에서 소유의 의미를 아주 섬세
하게 연출하였다. 남작부인 카렌은 연인의
무덤 앞에서 감동적인 대사를 읊는다. "당
신은 한 번도 우리 것이 아니었습니다. 나도
마찬가지죠."

고대 철학자들의 연애담은 흥미로운 이야깃거리로 다가온다. 소크라테스와 크산티페의 부부싸움이 유명한 일화로 남아 있듯, 아리스토텔레스도 한 여자를 얻기 위해 힘겨운 시험을 치러야 했다.

알렉산드로스 대왕의 가정교사였던 아리스토텔레스는 여자에게 빠져 있는 어린 제자를 엄하게 질책하였다. 이에 앙심을 품은 창녀 필리스는 보복을 다짐했으며 결국 통쾌한 승리를 거뒀다.

필리스의 뜨거운 유혹에 아리스토텔레스는 두 손을 들고 말았다. 사랑에 눈이 먼 철학자는 노새 흉내를 내며 여인의 요구에 순순히 응했다.

정복과 소유라는 에로틱한 놀이가 그림에서 연출되고 있다. 고삐가 달린 재갈을 입에 문 철학자는 채찍을 휘두르는 필리스를 등에 태우고 있다.

중세를 거쳐 15세기 이후까지, 전 유럽에서는 필리스를 등에 태우고 네 발로 기어가는 나이 지긋한 아리스토텔레스의 우스꽝스러운 이미지가 등장했다.

▲ 후기 고딕 미니아튀르 화가, 〈아리스토텔레스와 필리스〉, 1440년경, 피렌체, 스티베르트 박물관

주체할 수 없는 열정에 사로잡힌
아프로디테는 애인을 침대에다 넘어뜨리고
맹렬한 키스를 퍼붓고 있다.

키스를 다룬 수많은
미술 작품 중에서도 가장
격렬한 키스에 속할 것이다.

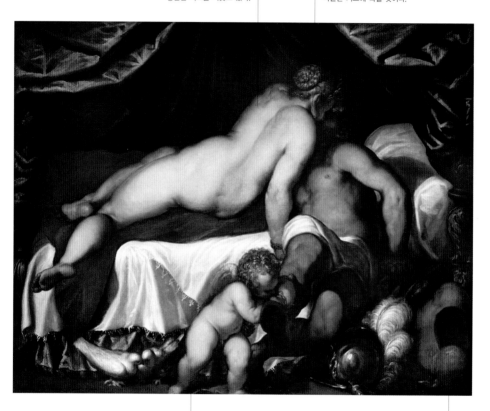

큐피드는 손과 이를 사용해
아레스가 신은 군화의 신발끈을
푸는 데 온 힘을 다하고 있다.

티치아노의 제자이자 조수였던 팔마 일 조바네는
풍부하고 화려한 색상과 숨 막히는 에로티시즘으로
채워진 이 회화에서 위대한 거장의 가르침을
유감없이 드러내고 있다.

▲ 팔마 일 조바네, 〈아프로디테와 아레스〉,
1580년경, 런던, 국립 미술관

역사적인 사건에 관능과 희열, 무기력과 화려함이 뒤섞여 있는 후기 낭만주의의 기념비적인 작품이다.

코끼리의 형상이 사르다나팔루스의 커다란 침대를 받치고 있다.

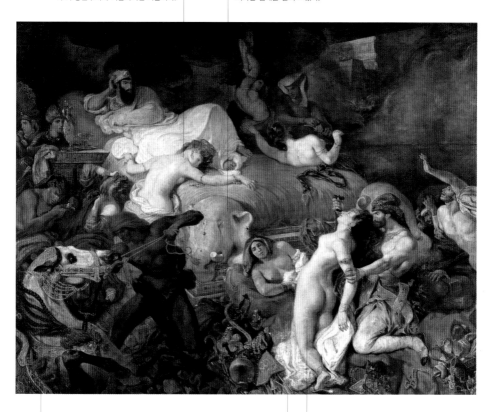

아시리아의 폭군의 최후는 시끌벅적한 의식처럼 거행된다. 현세에서 왕이 누렸던 기쁨인 애마들과 애첩들이 희생되고, 온갖 종류의 금은보화가 사방에 널려 있다.

들라크루아는 자신의 풍부한 재능을 작품 속에 아낌없이 쏟아 부었다. 관람객은 작품 안에서 생동감 넘치는 루벤스의 바로크 양식과 티치아노의 찬란한 색채감을 동시에 느낄 수 있다.

아름다운 누드의 여성들은 그들의 왕을 따라 죽임을 당한다. 이는 삶의 저편까지 이어지는 소유의 상징이다.

▲ 외젠 들라크루아, 〈사르다나팔루스의 죽음〉, 1827, 파리, 루브르 박물관

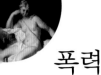

폭력
Violence

폭력 행사는 명백한 범죄이다. 하지만 경우에 따라서는 죄가 되지 않을 수도 있다. 예를 들어 사비니 여인의 강탈에서 드러나는 폭력은 로마 건국 초기의 영웅적인 업적으로 미화되었다. 또한 15세기 이탈리아의 플라톤주의 철학자인 마르실리오 피치노는, 폭력이 에로스의 중요한 일부가 된다고 여겼다. 피치노는 사랑에 관한 저서에서 인간에게는 각기 다른 세 가지 사랑 방식이 존재한다고 했다. 이는 각각 '신성한 사랑(Amor divinus), 인간적 사랑(Amor humanus), 동물적 사랑(Amor ferinus)'으로, 사랑이 육체적 차원에서 천상의 관망으로 승화되는 단계를 나타낸다. 따라서 인간은 교육과 기호, 그리고 의지에 따라 세 가지 사랑 방식을 구분하고 선택할 수 있다는 것이다. 이러한 폭력 장면은 르네상스와 바로크 예술에서, 신화와 고전 문학의 소재를 다루면서 자주 등장했다.

◀ 티치아노, 〈타르퀴니우스와 루크레티아〉, 1570년경, 빈, 조형 예술 아카데미

희끄무레한 실내에서 구도의 중앙에 있는
램프가 유일하게 빛을 발하고 있다.
이는 사진 혹은 아직 만들어지지 않은
영화의 한 장면을 연상하게 한다.

드가는 어둠과 희미한 빛을 통해
중산층 가정의 실내 풍경과
인물들의 묵묵한 드라마를
초연하고 객관적으로
연출하고 있다.

'강간'이라는 제목으로도 알려진
이 그림은 드가의 작품 중에서도
심상치 않은 일탈에 속한다.

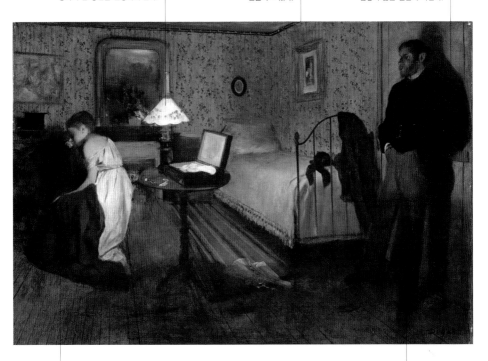

속옷 차림의 여자와
거만하고 당당한 태도의 남자가
극명하게 대비되고 있다.

이 그림은 에밀 졸라의 소설에서
영향을 받은 것으로 보인다.
소설 장면을 정확하게 옮겨놓은
삽화는 아니지만 마치 작품 속
이야기를 떠오르게 한다.

▲ 에드가 드가, 〈실내 장면(강간)〉,
1868-69, 필라델피아 미술관

작품의 살벌하고 극적인 분위기는 제1차 세계대전 당시
독일 내부의 팽팽한 긴장감을 반영하고 있다.
그로스의 작품은 동시대의 독일 영화감독인 프리츠 랑의
작품과 유사한 성격을 지닌다.

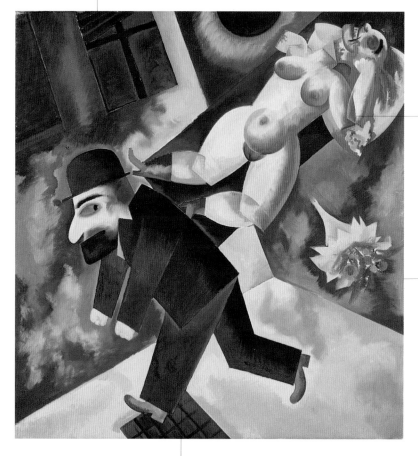

연쇄 살인범의
매서운 눈매와
흡족한 표정은
처참하게 토막 난
여성의 육체와
대조된다. 희생자는
전라에 부츠만
신고 있다.

끔찍한 범죄
소설의 삽화나
폭력 영화의
한 장면을
보는 듯하다.

19세기 말과 20세기 초에 전 유럽에서는 성범죄에 대한 관심이 병적으로 고조되었다.
런던의 연쇄 살인범 잭 더 리퍼의 사건이 발생한 후기 빅토리아 시대부터
문학과 미술, 영화에서는 이러한 주제가 앞다투어 다루어졌다. 특히
독일 표현주의는 폭력과 범죄의 주제를 더욱 신랄하고 기묘하게 묘사하였다.

▲ 조지 그로스, 〈여성 연쇄 살인범, 존〉,
1918, 함부르크, 시립 미술관

사디즘
Sadism

사디즘은 프랑스의 작가 사드 후작에서 유래한 명칭으로, 그의 작품은 물리적이거나 정신적인 고통을 주고받으며 성적 쾌감을 느끼는 병적인 심리 상태의 기원이 되고 있다.

남자의 목을 잘라 그 머리를 손에 들고 있거나 쟁반에 받쳐 든 여인의 모습은 팜므 파탈의 전형이다. 서양의 많은 화가들은 한 여자로 말미암아 파멸당하는 가련한 남자들의 이야기를 다루었다. 특히 치명적이고 매력적인 여인이라는 공통점에서 유딧과 살로메는 같은 관점으로 다루어지기도 했다. 역사적인 사실을 보면 분명 선과 악의 차이가 존재하지만, 예술에서는 이와는 별개로 팜므 파탈이라는 주제의 상징적인 가치만을 강조한다. 이러한 여성들의 이미지에는 남성의 끔찍한 악몽과 비정상적인 성적 욕망이 함께 숨어 있다. 그것은 바로 사랑의 희생자가 되는 것, 자신의 패권과 주권을 잃는 것, 사랑하는 여인의 순종적인 노예가 되는 것, 사냥꾼이 아니라 사냥감이 되는 것이다.

▼ 바르톨로메오 만프레디,
〈큐피드를 때리는 아레스〉,
1605-10, 시카고, 현대 미술관

반대로 여성이 희생되는 이야기 역시 존재하는데, 대표적으로 성녀들의 순교 장면은 아름다운 여인이 공포에 떨며 수난당하는 모습으로 그려졌다. 칼날, 집게, 못이 박힌 바퀴, 도끼, 화살 등 예리하거나 불에 달군 살인 도구는 피를 뿌리며 목과 가슴, 눈, 사지, 얼굴을 갈기갈기 찢어 성녀들의 여린 육체를 파괴했다. 아가타, 루치아, 크리스티나, 알렉산드리아의 카타리나, 바르바라, 아폴로니아, 우르술라 성녀는 가장 아름다운 희생자들의 예이다. 이들은 죽음도 두려워하지 않고 신앙을 지킨 숭고한 여인들이지만, 예술의 무대에 올라서며 사디즘의 대상이 되는 위험에 빠진다.

사디즘

화가 오라치오 젠틸레스키의 딸인 아르테미지아는
이 그림에서 어릴 때에 아버지의 동료에게 당한 성폭력의
정신적 · 육체적 고통을 복수하고 있는 듯하다.

유딧의 과업을 돕는 시녀
아브라는 흔히 노파의
모습으로 그려졌다. 그러나
아르테미지아는 시녀를
유딧과 같은 또래의
젊은 여인으로 묘사하여
여자의 복수를 더욱
강렬하게 표현하였다.

홀로페르네스는
고통스럽게 저항하지만
당해낼 수 없다.
두 여자는 남자를 육체적으로
제압할 만큼 건장하다.

유딧은 당황하거나 두려워하는 기색 없이 피가 철철
흐르는 목을 베고 있다. 이처럼 대담하고 결연한 자세는
그녀의 처벌이 정당한 행동임을 암시한다.

▲ 아르테미지아 젠틸레스키, 〈유딧과 홀로페르네스〉,
1620, 나폴리, 카포디몬테 미술관

팝아트의 대표 주자인 존스는
일상적인 사물을 종종 선정적이고
도발적으로 표현했다.

짙은 화장과 예사롭지 않은
복장(꽉 죄는 라텍스 소재의 옷, 긴
장갑, 가죽 부츠)은 페티시즘을
떠올리게 한다.

여자를 가학적인 방식으로 표현한
작품이다. 여자의 표정은 근엄하지만,
그녀는 유리 탁자를 받치는 단순한
도구로 전락해 있다.

▲ 앨런 존스, 〈무제〉, 1960년경, 개인 소장

뱀파이어

Vampire

아주 강렬한 사랑은 게걸스러운 욕망으로 표출되기도 한다. 오랫동안 버림받고 사랑에 굶주린 자는 연인의 영혼을 빨아들이듯 탐닉한다.

피와 사랑에 굶주린 뱀파이어의 이야기는 소설과 영화에서 무수히 다루어졌다. 뱀파이어의 전설은 15세기 트란실바니아에서 살았던 블라드 체페슈 공작에서부터 시작되었다. 그는 루마니아의 독립을 위해 싸운 영웅이지만 잔인하기로도 유명했다. 악명 높은 체페슈 공작은 흡혈귀 전설과 맞물려 브람 스토커의 괴기소설 《드라큘라》의 모델이 되었다.

▼ 오브리 비어즐리,
〈나는 너에게 키스했다〉, 1894,
오스카 와일드의 《살로메》 삽화

흔히 드라큘라, 노스페라투, 밤의 왕자라고도 불리는 뱀파이어는 죽지 않는다. 뱀파이어는 늘 초조하고 불안한 기색을 띠며 여자들을 유혹해 목을 물고는 피를 빨아먹는다. 사랑과 죽음, 소유와 미스터리가 뒤범벅된 존재인 뱀파이어는 피와 사랑을 끊임없이 갈구하지만 빛을 두려워하여 고독하게 살아갈 수밖에 없는 자신의 처지를 절망한다. 다시 말해 뱀파이어란 삶의 본능인 에로스와 죽음의 본능인 타나토스의 모순 속으로 치닫는 병적인 사랑의 전형이다. 창백한 얼굴과 퀭한 눈, 느릿한 걸음걸이. 그의 모습은 병의 징후들로 가득하며, 그의 사랑은 극단적인 소유의 형태로 변화한다. 연인들이 상대방을 깨무는 애정 행위는 단순한 장난이기도 하지만 그 이면에는 파괴적인 소유욕과 상처의 의미가 함유되어 있다.

뭉크의 예술 세계는 그가 스칸디나비아에서 리얼리즘 화풍을 갈고닦은
후 프랑스, 독일, 이탈리아 등지에 머물며 더욱 완벽하게 완성되었다.
뭉크는 노르웨이에 살며 그곳에서 활동했지만 고립된 예술가는
아니었다. 그는 당대의 유럽 예술가들과 활발하게 교류했으며 심리학과
정신분석학에 깊은 관심을 가졌다.

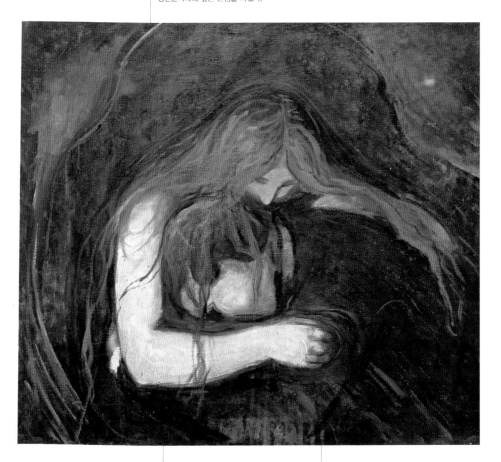

뭉크는 파리에서 노르웨이 출신의
극작가 입센을 만나 친분을 쌓고,
인간의 내면과 잠재의식에 존재하는
예리한 고통과 불안, 정신적인 억압을
강렬하게 묘사하였다.

뭉크의 많은 그림은 화가 자신의 심리적 불안
상태를 반영하고 있는데, 이 작품에서도 그의
암울한 에로티시즘이 드러난다. 그림 속
사랑의 입맞춤은 육체를 통째로 정복하려는
파괴적인 소유욕을 나타낸다.

▲ 에드바르 뭉크, 〈뱀파이어〉,
1893~94, 오슬로, 뭉크 미술관

실레의 그림에 나타나는 에로티시즘은 육체적이며
또한 완전하다. 희생자 혹은 연인의 영혼을
빨아들이는 뱀파이어에 관한 주제는 브람 스토커의
소설 《드라큘라》를 시작으로 19세기와 20세기의
유럽에서 유행했다. 이는 오스트리아의 거장
실레의 그림에서도 자주 등장하는 주제이다.

실레의 모든 작품에서 사랑과 죽음은 드라마틱하게
어우러진다. 1915년은 작가 개인의 삶에서도 사랑과
죽음이 한꺼번에 몰아닥친 해였다. 실레는
에디트 하름스와 서둘러 결혼한 지 얼마 지나지 않아
전쟁에 징집되어 제1차 세계대전에 참전하였다. 다행히
그는 건강상의 이유로 후방에서 근무할 수 있었다.

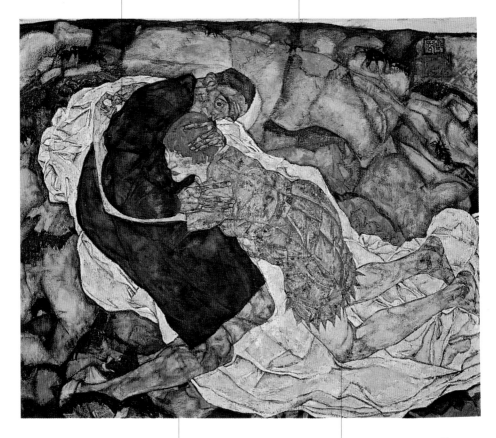

1918년에 실레의 아내가 스페인 독감에
걸리자 그는 또다시 사랑과 죽음 간의
투쟁을 치르게 되었다. 에디트는 같은 해
10월에 사망했고, 사흘 뒤에 실레는
불과 28세의 나이로 아내를 따라갔다.
그들은 같은 무덤에 묻혔다.

화가는 아내 에디트를 모델로 한
많은 스케치와 수채화를 남겼다.

▲ 에곤 실레, 〈죽음과 소녀〉, 1915,
빈, 상부 벨베데레 오스트리아 갤러리

혼자서 쾌락에 이르는 자위행위는 성을 알아가는 과정이자
오래된 터부이다.

자기 성애

Autoeroticism

자위는 섹스보다도 더 민감한 주제였다. 기독교에서는 순결을 거스를
뿐 아니라 자칫 이기주의로 빠져들 수 있다는 점에서 자위를 금지해
왔다. 따라서 자위는 여러 세기 동안 불결한 것이자 병으로 간주되었
다. 수음을 의미하는 오나니즘(Onanism)이라는 말은 창세기 38장에
나오는 오난의 일화에서 비롯되었다. 오난은 당시의 관습에 따라 죽
은 형을 대신해 형수 타마르와 동침해서 자손을 남겨야 했는데, 형에
게 자손을 이어주지 않으려고 정액을 바닥에 쏟아버리곤 했다. 이 때
문에 신의 분노를 산 오난은 죽음을 당했다.

　자기 성애의 주제는 미술에서도 오랫동안 조심스럽게 다루어졌다.
르네상스기에 그려진 잠자는 아프로디테의 그림에서도 자기 성애의
표현은 모호하게 드러난다. 그러다 마침내 20세기, 살바도르 달리가
오랜 금기를 깨고 떠들썩하게 등장했다. 버젓이 〈위대한 마스터베이
터〉라는 제목을 붙인 그의 1929년 자화상은 초현실주의 회화의 대표
작이다. 달리의 그림을

선두로 하여 동시대의
다른 화가들, 특히 피
카소와 독일의 신즉물
주의 화가들이 남성과
여성의 자위행위에 대
해 다루기 시작했다.

▼ 조르조네, 〈아프로디테〉,
1510, 드레스덴, 국립 회화관

자기 성애

미소년 나르키소스는 투명한 샘에 비친
자신의 아름다운 모습과 사랑에 빠진다.
지독한 자기애의 한 장면이다.

전통적인 회화에서는 대개 주제와
연관된 풍경이나 사물을 인물의
배경으로 두지만, 이 그림은 오직 주인공
나르키소스 한 명에게만 집중하고 있다.

부드럽고 은은한 광선과 거울 효과가
매력적인 그림이다. 소년의 이미지는
빛이 반사된 무릎을 중심축으로 하여 수면에
비친 상과 정확하게 대칭을 이루고 있다.

▲ 카라바조, 〈나르키소스〉, 1597-99,
로마, 국립 고대 미술관, 바르베리니 궁

에로틱한 상징(페니스에 얼굴을 가까이 댄 여인의
초상 등)이 들어찬 구도는 초현실주의
화가들이 추앙한 히에로니무스 보스의
〈지상 쾌락의 동산〉 일부를 보는 듯하다.

25세의 달리가 그린 이 도발적인
자화상은 그의 다른 작품들과
마찬가지로 순식간에 유명세를 탔다.
달리는 자화상을 다양한
형식으로 재현했다.

초현실주의 화가들과
인연을 맺은 달리는.
이후 더욱 표현력이 풍부한
작품들을 그리게 된다.

▲ 살바도르 달리, 〈위대한 마스터베이터〉,
1929, 마드리드, 레이나 소피아 국립 미술관

금발 여인의 손짓과 표정은
그림의 주제를 솔직하게 드러낸다.
그녀는 성적 쾌락을 즐기고 있다.

강렬한 색채와 이국적인 장식은 피카소와 마티스의
관계를 말해준다. 이 두 거장은 수십 년간 암묵적으로
많은 영향을 주고받으며, 서로의 예술 세계를 풍부하게
했던 동료이자 경쟁자였다.

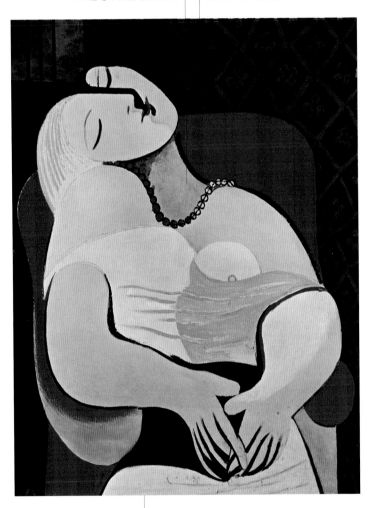

1930년경에 초현실주의 예술가 그룹과
접촉한 피카소는 살바도르 달리처럼
금기시된 주제에도 관심을 가졌다.

▲ 파블로 피카소, 〈꿈〉, 1932, 뉴욕, 간츠 컬렉션

인간이 동물을 상대로 벌이는 성애, 즉 '수간'이라는 성적인 탈선행위는
문학과 예술에서 놀랄 만큼 넓은 범위를 차지하고 있다.

섹스와 동물

Sex and Animals

고대 이집트의 신전에는 여러 신들과 인간, 동물의 모습이 함께 장식
되었다. 이는 개체 간의 복잡한 성교와 그에 따라 뒤섞인 족보를 나타
낸 것으로, 여기에서 신들은 기괴하거나 흉측하게 묘사되지 않았다.
이와 같이 인간과 동물 혹은 인간과 반인반수와의 교합을 다룬 이야
기는 서양 문화의 기원인 신화 속에서 종종 등장한다. 이는 상당히 부
자연스러운 결합이지만 반드시 성적인 탈선이나 방종만을 의미하는
것은 아니다.

　미노스의 왕비 파시파에는 나무로 만든 가짜 암소 안에 숨어서 황
소와 관계한 결과, 난폭한 괴물 미노타우로스를 낳았다. 또한 레다는
백조로 변한 제우스와의 교합(레오나르도와 코레조 등 많은 예술가가 이
일화를 다루었다)으로 두 개의 알을 낳

▼ 루시안 프로이트,
〈나체의 남자와 쥐〉,
1977–78, 퍼스,
웨스턴오스트레일리아 미술관

게 되는데, 그 알에서 각각 두 명의 남
녀 아이가 태어났다. 각각 남자인 카
스토르와 폴리데우케스, 여자인 헬레
네와 클리타임네스트라인데, 이 중 메
넬라오스 왕의 아내가 되는 헬레네는
훗날 파리스에게 납치되어 트로이 전
쟁의 발단이 된다. 이렇게 인간과 동
물이 혼합된 기이한 생물체 집단은 로
마의 조각이나 로마네스크 양식의 작
품들, 르네상스 시대 히에로니무스 보
스의 채색 사본에서도 등장한다.

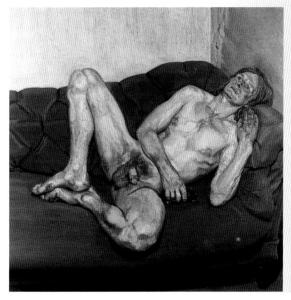

악몽 속에서 거대한 낙지가 한 여인의 몸을
뒤덮고 있다. 여인은 두려워하기보다는
쾌락의 기쁨에 빠져 있는 듯하다.

17세기에서 19세기 사이에 일본 장인들이
제작한 채색 판화 인쇄물은 '떠다니는 세상'
이란 뜻의 '우키요에'라 불렸다.
이는 당대의 일상을 담은 풍속화의
한 종류로 일본의 새로운 수도인
에도(오늘날의 도쿄)와 함께 유명해졌다.

봉건사회의 엄격한 분위기를
벗어난 일본의 예술계는
대중적이고 개인적인 쾌락의
세계를 열었다. 이후 유럽으로
전해진 우키요에는 19세기 후반의
서양 예술에도 강한 영감을 주었다.

호쿠사이는 일본에서 가장 영향력
있는 화가 중의 한 사람이다.
그는 다양한 주제들로 왕성한
창작 활동을 펼쳤는데, 작품 중에는
춘화도 포함되어 있었다.

▲ 호쿠사이, 〈해녀와 낙지〉, 1814, 퀼른, 풀베러 컬렉션

오이디푸스의 표정은 모호하다.
당당함과 긴장감, 희열과 약간의
불안감이 동시에 느껴진다.

여인의 얼굴과 표범의 몸을 가진
스핑크스는 황홀한 표정을 짓고
있다. 마치 고양이가 애무하듯 그녀는
오이디푸스와 뺨을 맞대고 있다.

벨기에의 화가 크노프는
상징주의의 대표적인 화가이다.
그의 작품들은 다채로운
알레고리를 연출하고 있으며 종종
성적인 암시를 담기도 한다.

여성의 부드러운 육체와 동물의 날렵한
선을 결합하는 전통적인 방식에
크노프는 표범의 얼룩무늬와 기다란
꼬리를 더하여 스핑크스의 요사스럽고
신비로운 매력을 표현했다.

▲ 페르낭 크노프, 〈스핑크스의 애무〉,
1896, 브뤼셀, 왕립 미술관

섹스와 동물

그로스는 바이마르 공화국 체제 하의
독일 사회에서 일어난 도덕적인 타락을
격렬하게 비판한 화가이다.

지배계급을 향해 신랄한 공격을 하는 그의
그림들이 나치의 마음에 들 리가 없었다.
결국 화가는 미국으로 도피해서 살았다.

키르케의 치명적인 마법은 오디세우스의 부하들을 돼지로 둔갑시킨다.
예술가들은 이 끔찍한 마법이 그저 먼 옛날의 이야기만이 아님을
알려준다. 그로스의 풍자화는 두 차례에 걸친 세계대전의 틈바구니에서
활개 치던 사회적 악습과 도덕 불감증에 경종을 울렸다.
현대의 키르케는 환락에 눈이 먼 남자들을 돼지로 바꾸어 버린다.

▲ 조지 그로스, 〈키르케〉, 1927, 뉴욕, 현대 미술관

앞으로 돌진하는 난폭한 미노타우로스와 촛불을
든 무방비 상태의 여자아이가 구도의 중심에서
혼란스러운 상황의 대조를 이루고 있다.

머리는 소이고 몸은 인간의 모습을 한
미노타우로스는 그리스 신화에 나오는
괴물로, 투우 문화의 신화적 바탕이다.

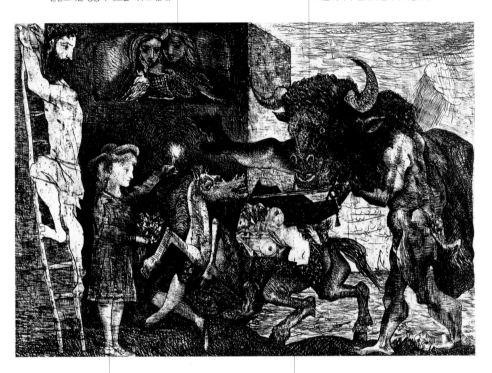

괴물과 사람들의 대치에서 느껴지는
힘의 불균형은 절박한 위기감을
조성하고 있다. 하지만 반인반수의
흉측한 미노타우로스에게 용감하게
맞서는 인물은 어린 소녀뿐이다.

이 에칭 작품은 피카소 최대의 걸작인
〈게르니카〉의 창작으로 이어진다.
〈미노타우로마키아〉에서 발견되는 모티브들은
2년 뒤 나치의 비행기가 스페인 게르니카
지역 일대에 퍼부은 폭격의 참상을 고발한
그림에서 다시 나타난다.

▲ 파블로 피카소, 〈미노타우로마키아〉, 1935, 판화

질병

Malady

르네상스 시대의 유럽은 성병에 대한 공포로 두려움에 떨었다. 거침없이 번지는 성병은 사람들에게 금욕의 의미를 일깨웠으며, 때로는 지나치게 가혹한 처벌로 여겨지기도 했다.

▼ 알브레히트 뒤러, 〈매독 환자〉, 1494, 판화

16세기 초의 유럽은 걷잡을 수 없는 성병의 파도에 휩싸였다. 가장 치명적인 것은 매독이었다. 매독을 일으키는 트레포네마 팔리듐(Treponema pallidum)균은 신대륙을 정복하고 돌아온 선원들과 전쟁터의 군인들에 의해 중남부 유럽에 급격히 번져나갔다. 특히 프랑수아 1세 국왕의 부대가 큰 타격을 입었기에, 프랑스 일대를 뜻하는 '갈리아 병'이라고도 불렸다. 구교와 신교를 막론하고 여러 신학자들은 정신착란과 죽음에까지 이르는 성병의 확산을 신의 형벌이라고 보았다. 매독은 위생법이 정착되고 항생제가 개발될 때까지 수 세기에 걸쳐 끔찍한 악몽으로 이어졌다. 성병은 성관계에 의해서 전염되기 때문에, 임질과 같이 고약한 병에 걸린 사람은 아주 운이 없거나 명예로운 사랑의 상처를 입은 것으로 여겨졌다.

가슴으로 앓는 사랑의 열병인 '상사병'은 육체적인 질병과는 다른 경우다. 중세와 르네상스기의 의사들에 의하면 상사병은 남자와 여자가 공통으로 겪는 심각한 병으로, 주요 증상은 불면증, 무기력, 발한과 떨림, 발열, 분노, 창백한 피부와 체중 감소, 대상 부전, 실신 등이라 한다. 또한 이 병이 깊어지면 환자는 우울증이나 무분별한, 광기로 치달을 수 있었다. 상사병에 걸린 환자는 혈액을 뽑거나 찬물에 몸을 담그는 등 민간요법으로 다소 마음의 안정을 취했지만, 이는 부분적이고 일시적인 방법일 뿐이었다. 현재까지도 상사병은 어떤 의사나 약사도 완치시킬 수 없는 병이다.

16세기 초의 독일 예술에서는 성병에 대한 직접적인 암시를
발견할 수 있다. 루카스 크라나흐는 테오크리토스의 《목가(idillio)》에
나오는 신화 이야기에 매독에 대한 경고를 담았다.

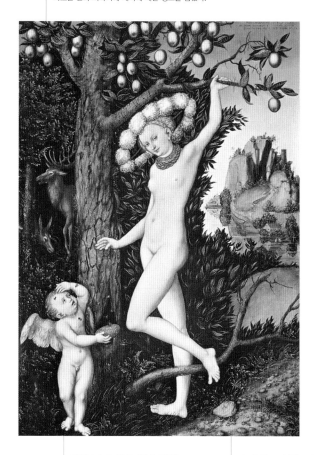

어린 큐피드는 꿀이 가득 든 벌집을
훔치다 벌떼의 공격을 받았다.
울면서 엄마에게 아픔을 호소하지만
아프로디테는 아들을 달래 주기보다는
그의 식탐을 나무라고 있다.

이 작품은 고전적인 주제를 활용하여
문란한 성행위의 위험에 대해 훈계하고
있다. 큐피드가 벌에 쏘인 상처는 매독균의
침입으로 인해 생기는 피부병을 의미한다.

▲ 루카스 크라나흐, 〈아프로디테와 큐피드〉,
1529, 런던, 국립 미술관

현관 밖으로 보이는 묘령의 젊은 남자와 높은 곳에 서 있는
큐피드 상을 통해 여인이 상사병을 앓고 있음을 알 수 있다.

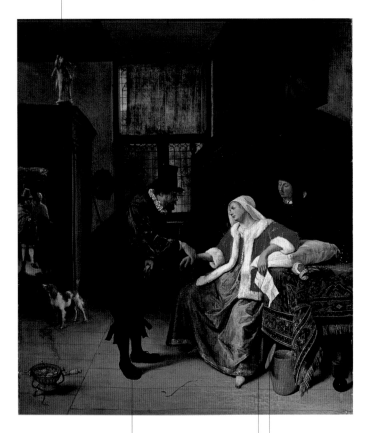

의사는 힘없이 내민
여인의 손목을 짚으며
진찰하고 있다.

여인은 한 손에 편지를 들고
있다. 탁월한 이야기꾼인
스테인은 그녀가 육체적인
건강의 문제가 아니라 편지글로
인해 북받치는 감정 때문에
병이 났음을 알려 준다.

여인의 의상과 고상하게
꾸며진 실내 장식으로
보아 작품의 배경이 상류층
집안임을 알 수 있다.

▲ 얀 스테인, 〈상사병〉, 1660년경.
암스테르담, 레이크스 미술관

상사병이 난 남자가 야외 카페의 탁자에 앉아 있다. 남자는 그의 주변에 놓인 죽음과 몰락의 상징물들보다 더 기이한 마력을 발산한다.

음침한 카페의 유일한 손님인 해골이 그림의 구석에 있다.

신사의 가슴 위로 붉은 심장과 권총 한 자루가 드러나 보인다. 그가 사랑의 고뇌로 인해 자살을 준비하고 있음을 나타낸다.

제1차 세계대전 시기에 그로스는 극적인 강렬함과 모호함을 지닌 한 인물의 초상을 남겼다. 이는 '유럽에서 가장 슬픈 남자'인 친구 빌란트 헤르츠펠데의 초상화이다.

창백한 안색의 신사는 지독한 사랑의 열병으로 만신창이가 된 채 갑작스러운 고독감에 휩싸여 있다.

▲ 조지 그로스, 〈상사병〉, 1916, 뒤셀도르프, 쿤스트 잠룽

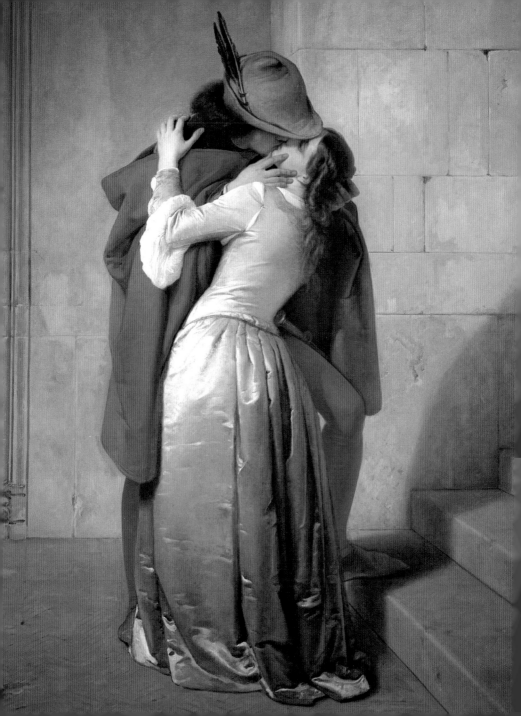

5 세기의 남녀

아담과 이브 ✤ 롯과 딸들 ✤ 요셉과 보디발의 아내
삼손과 들릴라 ✤ 유딧과 홀로페르네스 ✤ 시스라와 야엘
다윗과 밧세바 ✤ 사라와 토비아 ✤ 요아킴과 안나
아레스와 아프로디테 ✤ 아프로디테와 아도니스
아폴론과 다프네 ✤ 판과 시링크스 ✤ 디오니소스와 아리아드네
제우스와 이오 ✤ 제우스와 다나에 ✤ 아르테미스와 악타이온
폴리페모스와 갈라테이아 ✤ 케팔로스와 프로크리스
큐피드와 프시케 ✤ 오르페우스와 에우리디케
메데이아와 이아손 ✤ 사포와 파온 ✤ 소크라테스와 크산티페
헬레네와 파리스 ✤ 아킬레우스와 브리세이스
오디세우스와 칼립소 ✤ 오디세우스와 페넬로페
아이네이아스와 디도 ✤ 알렉산드로스와 록사네
아펠레스와 캄파스페 ✤ 루크레티아와 타르퀴니우스
안토니우스와 클레오파트라 ✤ 아벨라르와 엘로이즈
파올로와 프란체스카 ✤ 안젤리카와 메도로
에르미니아와 탄크레디 ✤ 리날도와 아르미다
로미오와 줄리엣 ✤ 햄릿과 오필리아 ✤ 오셀로와 데스데모나

◀ 프란체스코 하예즈, 〈키스〉(부분),
1859, 밀라노, 브레라 미술관

아담과 이브
Adam and Eve

이브는 오랫동안 여성다움의 전형으로 여겨졌다. 그녀는 아름답고 매력적이지만 한편으로는 죄와 위기, 타락의 원형이기도 하다.

● 출처와 배경

《구약성경》, 창세기 1장~3장.
아담과 이브의 주제는 시대를 막론하고 미술의 다양한 분야에서 다루어졌다. 성화를 통해 예술가들은 남성과 여성의 누드를 마음껏 표현할 수 있었다. 그중에서도 가장 많이 등장하는 장면은 아담과 이브의 창조, 원죄의 순간과 에덴동산에서의 추방이다. 드물긴 하지만, 일하는 아담과 어머니로서의 이브의 모습도 중요하게 다루어졌다. 또한 예수의 십자가형을 표현할 때 화가들은 골고다 언덕과 십자가 아래에 아담의 두개골을 그려 넣기도 했다.

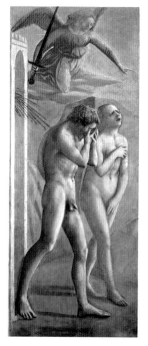

▶ 마자초, 〈아담과 이브의 추방〉, 1424-25, 피렌체, 산타마리아 델 카르미네 성당, 브란카치 예배당

이브는 지상 낙원을 잃게 한 원죄의 장본인이다. 유혹자 뱀은 이브의 본능적인 약점과 호기심을 자극하여 악마의 손길을 뻗었다. 뱀의 꼬임에 넘어간 이브는 탐스러운 금단의 열매를 먹고, 이를 남편에게도 주었다. 성경에 나온 에덴동산의 일화에는 에로티시즘에 관한 언급이 없다. 그렇지만 미술 작품에 등장한 이브는 여성의 관능성을 한껏 드러내고 있다. 죄를 범한 자들에게는 곧 하느님의 처벌이 뒤따라, 인류의 선조는 지상 낙원에서 추방되고 뱀은 평생 먼지 속에서 기어 다니는 형벌(그러나 뱀은 인간을 또다시 유혹에 빠뜨리기 위해 땅바닥에서도 여자의 발꿈치를 물려고 할 것이다)을 받았다. 아담은 땀을 흘려야만 필요한 양식을 얻을 수 있게 됐으며, 이브의 운명은 이보다 더욱 가혹했다. "나는 네가 임신하여 커다란 고통을 겪게 하리라. 너는 괴로움 속에서 자식들을 낳으리라. 너는 네 남편을 갈망하고 그는 너의 주인이 되리라."(창세기, 3장 16절) 그리스 신화에서는 최초의 여성인 판도라를 이브에 견줄 수 있을 것이다. 제우스의 경고에도 불구하고 호기심을 못 참은 판도라는 세상의 온갖 악이 들어 있는 상자를 열어 보았다. 자신의 죄로 인해 인류를 불행과 고난의 운명으로 이끈 숙명적인 여자의 이미지는 성경과 신화로부터 절묘하게 융합되었다.

아담은 치명적인 사과가 달린 가지를 손에 들고 있다. 전통적으로 아담은 유혹의 첫 번째 희생자인 이브보다는 죄가 덜하다고 여겨진다.

이브가 유혹자인 뱀에게서 직접 사과를 받고 있다.

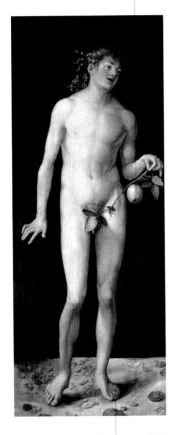
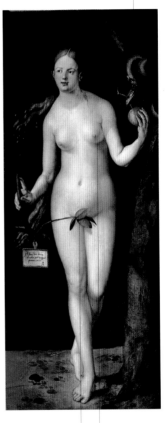

이탈리아에서의 두 번째 체류 이후 뉘른베르크로 돌아온 뒤러는 새로이 터득한 인체 표현기법을 그림에 시험해 본다. 그림 속의 아담과 이브는 어둠을 배경으로 자연스러운 자세를 취하면서 고전적인 인체 비율의 모델이 되고 있다.

아담과 이브의 성기는 수줍은 듯 잎에 가려져 있다. 이브는 화가의 서명이 달린 나뭇가지를 우아하게 쥐고서 콘트라포스토(contraposto, 인체의 대칭적 조화와 자연스럽게 서 있는 자세를 나타내기 위해 한쪽 발에 무게 중심을 싣고 다른 쪽 발은 편안하게 놓은 구도 - 옮긴이)의 안정적인 자세를 취하고 있다.

이브의 둥그렇고 탐스러운 가슴은 기하학적인 비례를 보여주며 이상적이고 완벽한 인체 표현을 추구하고 있다.

▲ 알브레히트 뒤러, 〈아담과 이브〉, 1507, 마드리드, 프라도 미술관

롯과 딸들

아브라함의 조카인 롯의 이야기는 가정 폭력의 일화이기도 하다. 롯의 두 딸은 자손을 얻기 위해 아버지를 술에 취하게 한 다음 함께 자리에 누웠다.

Lot and His Daughters

• 출처와 배경

《구약성경》, 창세기 19장.
성경의 주제는 회화 속에
노골적인 에로티시즘을
표현하기 위한 좋은
구실이었다. 롯의 일화
역시 이러한 맥락에서 종종
재현되었다. 근친상간의
사건을 더욱 극적으로
연출하기 위해서 화가들은
시간상으로는 맞지 않지만
불꽃에 휩싸인 소돔을
배경으로 택하곤 했다.

소돔에서 살던 롯은 가정을 올바르게 이끌던 절제된 성격의 가장이었다. 성의 다른 주민들은 온갖 타락과 죄로 물들어 있었지만 그는 아내와 두 딸과 함께 조용하게 살고 있었다. 아브라함의 간청에도 불구하고, 신은 타락한 소돔을 벌하기로 했다. 소돔에 이른 두 천사는 롯의 집에 묵으며 성이 파멸되기 전에 이곳을 빠져나가라고 알려주었다. 그리고 무슨 일이 있어도 뒤를 돌아보지 말라고 당부하였다. 곧 하늘에서는 소돔과 고모라에 유황과 불을 퍼부었다. 롯의 가족이 도시를 빠져나가던 중, 어떤 일이 일어나고 있는지 궁금함을 참지 못한(여자에게 끊임없이 되풀이되는 숙명과도 같은) 롯의 아내는 뒤를 돌아보았고, 이내 소금 기둥이 되어버렸다. 마침내 롯은 신의 분노로 몰락한 두 도시와 그 잔해를 덮은 사해가 내려다보이는 산으로 피신했다. 이후 두

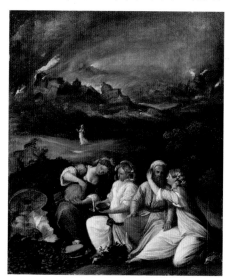

딸은 자손을 얻을 방법이 없다는 것을 생각하고, 롯에게 술을 권한 뒤 차례로 아버지와 동침을 했다. 이렇게 해서 두 딸은 아이를 가지게 되었다.

▶ 조반니 부지(카리아니),
〈롯과 딸들〉, 밀라노,
스포르체스코 성, 시립 미술관

딸의 퇴폐적인 눈빛과 알몸은 성적인 타락을 분명하게 드러낸다. 그녀가 들고 있는 항아리 역시 단순한 소품이 아니라 상징적인 의미를 지닌다.

정숙하게 차려입은 롯의 다른 딸은 아버지에게 술을 따르고 있다.

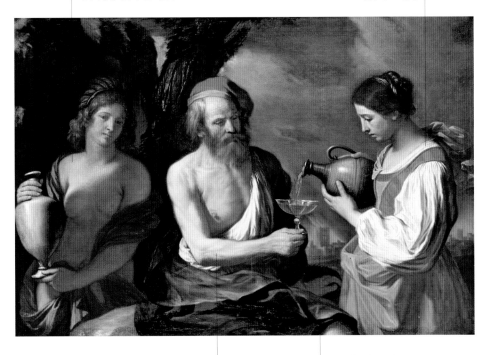

말년에 그린 이 작품에서 화가는 술에 취한 롯의 모습을 직접적으로 재현하지 않았다. 대신 맥 빠진 모자와 축 늘어진 옷이 자포자기 상태에 있는 롯의 심정을 대변하고 있다.

불꽃에 휩싸인 소돔이 배경에 보인다.

▲ 게르치노, 〈술 취한 롯과 그의 딸들〉, 1650년경, 개인 소장

요셉과 보디발의 아내

순결한 청년 요셉은 타락한 이집트 상류 사회와 대조되는 완전한 도덕성을 상징하는 인물이다.

Joseph and Potiphar's Wife

• 출처와 배경

《구약성경》, 창세기 39장.

이 이야기는 특히 16세기와 17세기에 많은 예술가와 의뢰인이 즐겨 찾던 주제이다. 이국적인 배경과 의상을 곁들인 화가들의 상상력은 성경의 일화를 마치 연극처럼 연출하였다.

형제들에게 팔려 이집트에서 노예가 된 요셉은 파라오의 경호대장인 보디발의 집에서 일하게 되었다. 이곳에서 요셉은 주인의 마음에 들어 차츰 지위가 높아졌는데, 곧 집의 관리인으로서 모든 재산과 살림을 도맡아 하게 되었다. 보디발은 일 때문에 자주 집을 비웠기 때문에 여주인은 따분하고 외로운 생활을 하고 있었다. 그동안 그녀는 아름다운 히브리 청년에게 유혹의 손길을 뻗쳤으나 번번이 거절당하고 있었다. 마침내 여주인은 집에 아무도 없는 틈을 타 강제로 요셉을 침실로 끌어들였다. 이 장면을 그린 작품에서는 여인의 음탕한 갈망을 강조하기 위해 요셉은 청소년기를 갓 지난 유약한 청년으로, 보디발의 아내는 원숙한 기혼여성으로 재현하였다. 요셉은 자신을 붙잡는 부인의 손에 옷자락이 찢긴 채 황급히 도망쳐 나왔다. 그러나 보디발이 돌아왔을 때 부인은 전리품을 내밀며 요셉이 자신을 희롱하려 했다고 모함하였다. 결국 요셉은 감옥에 갇히게 되었지만 이후 파라오의 꿈을 풀이하는 비범한 능력으로 풀려나게 된다.

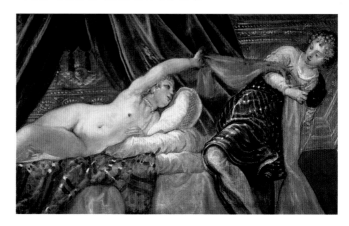

▶ 자코포 틴토레토,
〈요셉과 보디발의 아내〉, 1555,
마드리드, 프라도 미술관

요셉은 등을 돌린 채, 그의 망토를 꽉 잡고 있는 여자에게서 벗어나려고 한다.

막사의 침실에 달린 휘장으로 보아 여자의 남편이 군대에서 높은 지위에 있음을 짐작할 수 있다.

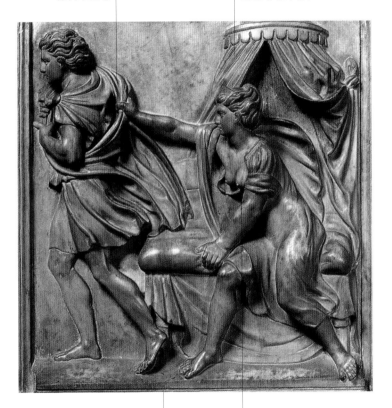

미술사가 바자리도 격찬했던 볼로냐의 예술가 프로페르치아 데 로시는 르네상스 시대에 성공을 거두었던 유일한 여성 조각가이다.

옷 밖으로 나온 가슴은 여자의 다급한 성적 욕망을 분명하게 드러내고 있다.

▲ 프로페르치아 데 로시, 〈요셉과 보디발의 아내〉, 1525-26, 볼로냐, 산페트로니오 박물관

삼손과 들릴라

필리스티아인들로부터 자기 민족을 구한 영웅 삼손은 색욕이 강한
남자였다. 그러니 그를 무너뜨릴 자는 여자밖에 없었다.

Samson and Delilah

● 출처와 배경

《구약성경》, 판관기 16장.

카미유 생상스의 오페라 〈삼손
과 들릴라Samson et Dalila〉
는 엑조티시즘, 애절한 사랑,
퇴폐주의로 가득하다. 그중
사랑의 이중창 〈그대 음성에
내 마음 열리고Mon coeur
s'ouvre a ta voix〉는 주옥같은
프랑스 멜로드라마 장면 중
하나로 꼽힌다. 오페라의 초반
부에서 삼손은 위엄을 갖춘
당당한 인물이지만 들릴라는
온순하고 순종적이며 연약한
여자이다. 그러나 유혹의
안개가 차츰 짙어지면서,
삼손은 들릴라의 사랑 고백에
"들릴라, 들릴라, 당신을
사랑하오(Dalila, Dalila, Je
t'aime)!"라고 화답한다.
황홀한 사랑의 마법이 승리를
거두는 순간이다.

삼손은 구약성경에서 그리 비중 있는 인물은 아니다. 그러나 그의 삶
은 죄악, 분노와 폭력으로 점철되어 있어 많은 예술 작품의 매력적인
소재가 되었다. 삼손과 그에 상응하는 그리스 신화의 영웅 헤라클레스
의 이야기는 어떠한 괴력도 결국 여자의 계략 앞에서는 힘을 쓰지 못
한다는 사실을 알려 준다. 삼손에게 패한 필리스티아인들은 들릴라에
게 삼손의 힘이 어디에서 나오는지 알아내면 큰돈을 주겠다고 제안했
다. 처음에 삼손은 들릴라의 거듭된 물음에도 힘의 비밀을 알려주지
않았다. 그러자 들릴라는 자신에게 속내를 털어놓지 않는 것은 그의
사랑이 부족하기 때문이라며 실망과 서운한 기색을 보였다. 들릴라를
몹시 사랑했던 삼손은 그제서야 태어나서 한 번도 자르지 않았던 긴
머리털이 괴력의 원천이라고 고백하였다. 그날 밤 삼손이 자신의 무릎
을 베고 잠들자 들릴라는 그의 풍성한 머리털을 깎아버렸다. 힘이 다

빠져버린 삼손은 필리스
티아인들에게 두 눈을 빼
앗겨 감옥에 갇히고, 노새
처럼 연자매를 돌리는 굴
욕을 당해야 했다. 그러나
이 이야기는 극적인 반격
으로 끝난다. 머리털이 다
시 자라 힘을 되찾은 삼손
은 건물을 붕괴시켜 수많
은 필리스티아인들과 함
께 죽음을 맞이했다.

▶ 안드레아 만테냐, 〈삼손과 들릴라〉,
1495, 런던, 국립 미술관

병사 한 명이 조심조심 삼손에게 다가가고 있다.
이러한 병사의 행동은 잠들어 있는 삼손조차 그에게는
얼마나 두려운 존재인지를 잘 보여준다.

뒤쪽으로는 머뭇거리고 있는 다른 병사들이 보인다.
렘브란트는 삼손을 주제로 한 다른 그림(프랑크푸르트 슈타델 미술관 소장)
에서, 들릴라의 배신으로 힘을 상실한 삼손이 병사들에게
붙잡혀 실명당하는 잔인한 장면을 표현했다.

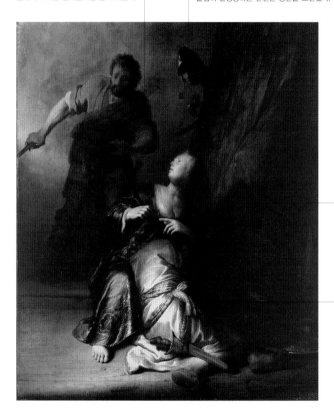

들릴라는 목둘레가 넓게
파인 옷을 입고 있다.
이는 그녀의 유혹이
얼마나 절묘했는지를
짐작하게 한다. 들릴라는
병사에게 영웅의 괴력이
풍성한 머리카락에서
샘솟는다고 알려주고 있다.

삼손은 깊이 잠들어 있다.
렘브란트는 그가 입고 있는
비단옷의 광택을 공들여서
완성하였다. 세밀한 묘사와
꼼꼼한 스케치, 정밀한
붓놀림은 네덜란드의
거장이 젊은 시기에 그렸던
작품들의 특징이기도 하다.

▲ 렘브란트, 〈삼손과 들릴라〉,
1628, 베를린, 국립 회화관

유딧과 홀로페르네스

Judith and Holofernes

유딧은 '강인한 여성'의 전형이다. 여러 세기에 걸쳐 그려진 용맹하고 두려움을 모르는 이 여장부는, 야만적인 전쟁이 언제나 승리하는 것은 아니라는 경고를 던지고 있다.

● 출처와 배경

《구약성경》, 유딧기.
가톨릭과 정교회에서는
유딧기를 제2경전에 포함하여,
하나의 기독교 경전으로
인정한다. 반면 개신교와
유대교에서는 이를 외경으로
간주하여 교훈적인 역사
이야기로만 전하고 있다.
기독교 간의 의견 차이와는
상관없이 흥미진진한 역사
이야기들은 많은 화가와
작가, 음악가들에게 영감의
원천이었다. 그중 오라토리오
〈유딧의 승리Juditha
triumphans〉는 안토니오
비발디의 보석 같은 작품이다.

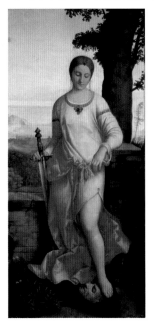

▶ 조르조네,
〈홀로페르네스의 목을 친 유딧〉,
1505년경, 상트페테르부르크,
에르미타슈 미술관

유딧의 이야기는 바빌론의 임금 네부카드네자르가 유다 땅을 침략한 시기(기원전 6세기) 혹은 그보다 더 이후인 마카베오의 전쟁(기원전 2세기)을 배경으로 한다. 유딧은 베툴리아에 살던 젊고 아름다운 과부였다. 베툴리아는 예루살렘으로 가기 위해서 거쳐야 하는, 유다의 국경에 있는 작은 요새 도시였다. 적군의 군대가 포위 공격하여 도시가 곧 항복할 위기에 처하자 유딧은 비장의 카드를 뽑아들었다. 그녀는 과부의 옷을 벗고 아름답게 치장하고는 시녀 아브라와 같이 적군의 진지로 향했다. 유딧은 홀로페르네스 대장군의 천막으로 안내되었다. 유딧의 미모와 용기에 경탄한 홀로페르네스는 그녀를 연회에 초대하였고, 유딧은 기지를 발휘하여 흥겨운 연회 자리를 이끌었다. 술에 잔뜩 취한 홀로페르네스가 만족해하며 잠들자 유딧은 그의 목을 잘라 자루에 담은 뒤 적진을 유유히 빠져나왔다. 다음 날 아침 적군의 사령관들은 목이 잘린 장군의 시체를 발견했다. 그 시간 장군의 머리는 베툴리아의 성벽에 걸려 있었다. 지휘관을 잃고 공포에 사로잡힌 군인들은 뿔뿔이 달아났으며 도시는 해방되었다. 유딧의 이야기는 자신의 장점을 발휘해 남자를 무너뜨린 한 여인의 승리이자, 슬기롭게 위기를 극복한 작은 도시의 승리를 뜻한다.

극적인 광경의 중심에는 빛을 발하는
아름다운 유딧의 모습이 있다.

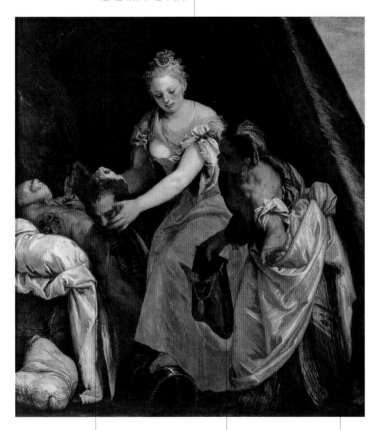

목이 잘린 홀로페르네스의
육체는 자수가 놓인 베개,
안락한 침상과 대조되어 더욱
오싹한 전율을 일으킨다.

베로네제가 흑인 여성의
모습으로 그린 시녀 아브라는
홀로페르네스의 머리를 담을
자루를 여주인에게 내밀고
있다. 그러고는 서둘러 적진을
빠져나가자고 재촉하고 있다.

베로네제는 종종 작품 속에
화사한 색상이나 광택이 강한
의상을 표현하곤 했으나,
말년에 그린 이 그림에서는
배경을 어둡게 처리하고
전체적인 분위기가 너무
화려하지 않도록 조절했다.

▲ 파올로 베로네제, 〈유딧과 홀로페르네스〉,
1581, 제노바, 스트라다 누오바 박물관, 로소 궁

유딧과 홀로페르네스

홀로페르네스가 참수당하는 장면은 16세기의
회화에서 자주 등장한다. 카라바조는 냉혹한
이야기를 뛰어난 작품으로 연출했다.

화가의 일생 중에서도 특별한 시기의 작품이다.
1600년대를 전후하여 화가는 또렷하고
맑은 빛의 표현을 통해, 마치 조각을 보는 듯한
선명한 윤곽으로 장면을 그렸다.

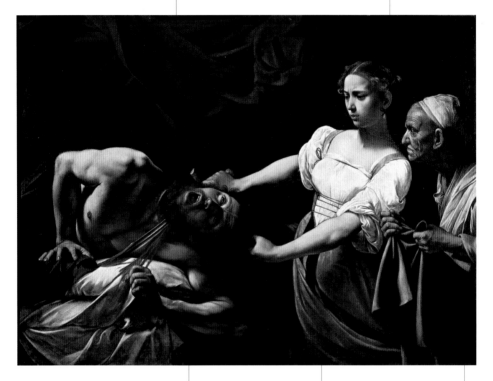

그림에서 느껴지는 극적인 박력은
유딧의 강렬한 표정과, 고통스럽게
버둥거리는 홀로페르네스의
경악한 얼굴에 집중되어 있다.

참수는 카라바조의 그림에서
자주 나타나는 주제이다. 이는
1606년에 살인죄로 사형을
선고받고 쫓기는 몸이 된 화가의
개인사와 무관하지 않아 보인다.

젊은 암살자의 옆에는 여주인공의
아름다운 용모와 부조화를 이루는
늙은 시녀 아브라가 공포에 질린
표정을 짓고 있다.

▲ 카라바조, 〈홀로페르네스의 목을 치는 유딧〉,
1598년경, 로마, 국립 고대 미술관, 바르베리니 궁

독특한 액자 틀에 새겨진 문양과 글자는
작가의 자유로운 양식을 표현하고 있다.

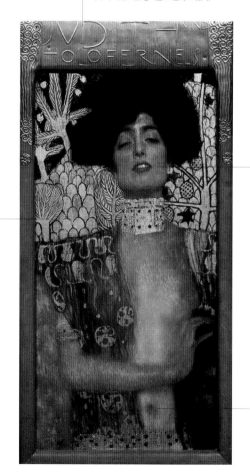

반쯤 벌린 입과 살짝
치켜뜬 눈, 가볍게 뒤로
젖힌 머리는 그녀가
살인에 대한 공포보다는
황홀경에 빠져 있는
것처럼 보이게 한다.

클림트의 독창적인 기법이
섬뜩하면서도 매혹적인
그림에 잘 드러나 있다.
오스트리아의 화가는
눈부시게 화려한 금색의
장식에 개성적인
유딧의 모습을 더했다.

유딧의 초상과 오른쪽
아래에 있는 홀로페르네스의
잘린 머리에서 힘찬 붓질이
느껴진다. 이는 추상적으로
장식된 밝은 금빛 배경과
짙은 명암대비를 이루며
사실적으로 표현되었다.

▲ 구스타프 클림트, 〈유딧〉, 1909,
베네치아, 카 페자로 현대 미술관

시스라와 야엘

Sisera and Yael

판관기의 초반부는 기원전 12세기경에 벌어졌던 이스라엘 민족의
전쟁담을 기술하며, 섬뜩한 야엘의 이야기를 들려주고 있다.

● **출처와 배경**
《구약성경》, 판관기 4장~5장.
야엘을 다룬 이미지는 유딧에
비해 많지 않다. 하지만
그녀가 이룬 위업은 포악한
적장을 제거했다는 점에서
유딧과 같으며, 사용한 무기나
방법에서는 더 원시적이기까지
하다. 화가들은 시스라의
머리에다 쿵쿵 망치 소리를
울리며 천막의 말뚝을 박는
야엘을 아주 건장한 여인으로
상상했다.

구약성경에서 전하는 야엘은 아름답고 신앙심이 깊은 여인으로, 민족
을 탄압하는 적에 용감하게 맞선 영웅이다. 이번 이야기에 등장하는
불운의 주인공은 가나안 임금 야빈의 군대를 지휘하던 장수 시스라이
다. 시스라가 지휘하던 군대는 우수한 장비를 갖춘 막강한 군사력을
자랑하고 있었다. 이스라엘 자손들은 야빈과 시스라의 가혹한 지배하
에 있었으나 그에게 대항할 용기가 없었다. 마침내 이스라엘의 판관
드보라는 장수 바락을 불러 출전을 명했다. 바락의 군대가 타보르 산
으로 오르자, 시스라는 모든 전차와 군사를 소집해서 이스라엘 군대
를 뒤쫓았다. 그러던 중 갑자기 하늘에서 폭우가 쏟아졌고, 물살과 진
흙탕에서 시스라의 전차 군대는 갈팡질팡하게 되었다. 그 틈에 바락
의 보병대는 시스라의 군대를 섬멸하였다. 시스라는 간신히 도망쳐 나
와 야엘의 천막으로 피신했다. 야엘은 그를 맞아들여 우유로 갈증을
풀어주며 공손히 대접하였다. 곧 피로에 지친 시스라가 곯아떨어지자
야엘은 천막 말뚝과 망치를 들고
들어와 그의 관자놀이에 박았다.
적장을 뒤쫓던 바락이 야엘의 천
막에 도착했을 때는, 오만한 장군
대신 땅에 박힌 처참한 그의 시체
가 있었다.

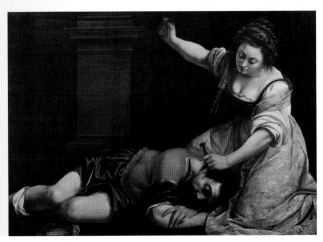

◀ 아르테미지아 젠틸레스키, 〈시스라와 야엘〉,
1620년경, 부다페스트 미술관

토스카나의 이 화가는 단호한 행동과
극도의 우아함을 훌륭하게 조합하였다.
살인도구인 천막 말뚝과 망치는
야엘의 가냘픈 손에 들려 있다.

화사한 옷과 장식으로 단장한
여인은, 잠든 장군을 살해하는
순간에 오싹한 웃음을 짓고 있다.

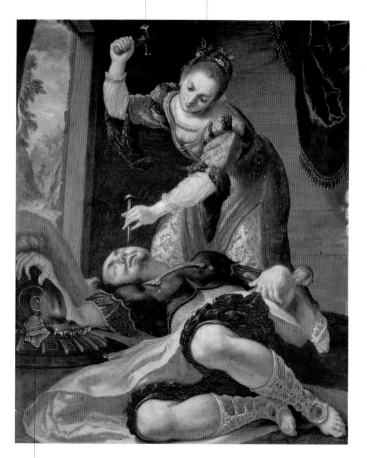

근사하게 만들어진 방패와 철모는 시스라가
높은 지위의 군인임을 말해주고 있다.

▲ 루도비코 치골리, 〈시스라와 야엘〉,
1610년경, 피렌체, 코르시니 컬렉션

다윗과 밧세바

다윗 왕은 밧세바와의 관계를 정당화하기 위해 냉혹한 방법으로 자신의 권력을 행사하였다.

David and Bathsheba

● **출처와 배경**
《구약성경》,
사무엘기 하권 11장~12장.
밧세바가 목욕하는 장면은
서양 미술에서 자주 인용한
성경의 소재였다. 이 경우
소재의 역할은 성경의 내용을
전하기보다는 알몸으로
목욕하는 아름다운 여인을
그리기 위한 구실에 지나지
않았다. 물론 《수산나와
노인들》의 일화도 마찬가지였다.

밧세바는 예루살렘의 훌륭한 군인인 우리야의 아내였다. 우리야가 전쟁터에 있던 어느 여름날 밧세바는 정원에서 목욕을 하고 있었다. 마침 다윗 왕이 왕궁의 테라스에서 산책하다가 이 장면을 보게 되었는데, 여인의 아름다운 자태에 반한 다윗은 곧 그녀와 잠자리를 하였다. 밧세바는 임신을 하게 되었고 이 사실을 왕에게 알렸다. 다윗은 사건을 은폐하기 위해 전선에서 우리야를 불러 포상휴가를 주고 집으로 보냈다. 그는 우리야가 아내와 잠자리에 들길 바랐으나 충직한 군인은 집으로 돌아가지 않았다. 따라서 다윗 왕은 더 확실하고 잔인한 대책을 마련해야 했다. 다윗은 군대의 사령관에게 새로운 전투를 명령하고 우리야를 정면에 배치하도록 했다. 이렇게 하여 결국 우리야는 전사했고 밧세바는 과부가 되었다. 밧세바는 왕의 정식 부인이 되어 아들을 출산하였다. 그러나 그들이 죄를 지어 잉태한 아들은 곧 큰 병에 걸리게 되었다. 다윗은 잘못을 뉘우치고 기도하며 단식을 했지만 아이는 며칠 뒤에 죽고 말았다. 하지만 다윗과 밧세바가 정식으로 결혼하고 낳은 두 번째 아들은 이후 아주 유명한 인물인 솔로몬 왕이 된다.

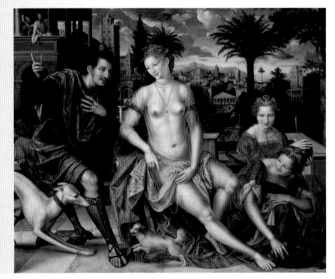

◀ 얀 마시스, 〈밧세바〉,
1550년경, 파리, 루브르 박물관

이탈리아 북부 도시 벨루노 태생의 화가가
국제 미술 시장의 요구를 충족시키기 위해
다양한 기법으로 완성한 눈부신 작품은 18세기
회화의 특징을 두루 종합하고 있다.

이 작품은 프로이센의 프리드리히 2세가
수집한 미술품 중의 하나였다.

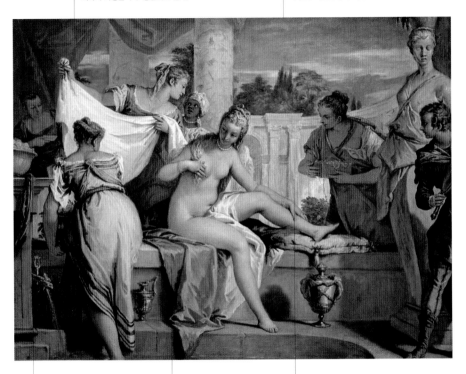

시녀들의 무리에 둘러싸인
아름다운 여인의 눈부신 나체가
그림의 중앙에 위치한다. 성경의
소재는 세속적인 장면을 그리기
위한 핑곗거리에 불과했다.

세바스티아노 리치는 16세기
파올로 베로네제의 작품에서
영감을 받은 것으로 보인다.
색상의 변화와 빛의 확산,
정교한 머리장식이 달린 금발,
여인의 표정과 동작에서
그와의 유사성을 발견할 수 있다.

그림 속 배경 또한 매혹적이다. 대리석 기둥과
조각품으로 꾸며진 근사한 정원에 욕조가
만들어졌다. 그림에서 다윗 왕이 직접적으로
언급되지 않았기에 일부 기록에서는
〈아프로디테의 몸단장〉으로 기재되기도 했다.

▲ 세바스티아노 리치, 〈목욕하는 밧세바〉,
1724, 베를린, 국립 회화관

사라와 토비아

Sarah and Tobias

구약성경은 구상 미술의 모티브에 있어서 마르지 않는 샘과 같다. 관능과 욕망, 신비로운 마법과 같은 소재들이 여기에서 실마리를 얻는다.

● **출처와 배경**
《구약성경》, 토빗기 3장과 6장.
가톨릭에서는 유대인 토비트 일가의 신앙을 기록한 토빗기를 1546년 트리엔트 공의회를 거쳐 제2경전으로 받아들였다. 토빗기에 나오는 천사 라파엘('하느님의 치유'라는 뜻) 은 미카엘, 가브리엘과 함께 3대 대천사로 불린다.

토비아의 여정은 몇 가지 중요한 사건에 따라 전개된다. 병든 아버지 토비트에 대한 효심, 신의 자비, 마법의 물고기, 지독한 예언에 시달리는 여인과의 결혼, 아내와 함께 고향으로 귀환, 아버지의 완쾌가 그것이다. 청년 토비아의 여행은 시력을 잃은 아버지를 대신해 먼 길을 떠나면서 시작된다. 이때 어느 길 안내자가 토비아와 동행하게 되는데, 나중에 그는 선량한 청년을 돕기 위해 하늘에서 내려온 천사 라파엘로 밝혀진다. 길을 가던 중에 물고기를 잡은 토비아는 라파엘 천사의 조언에 따라 내장의 일부를 챙긴다. 그리고는 어느 친척의 집에 묵게되는데, 여기에서 젊고 아름다운 사라를 만나 한 눈에 사랑에 빠진다. 하지만 그녀에게는 무시무시한 예언이 드리워져 있었다. 그녀와 결혼하는 남자는 반드시 신혼 첫날밤에 죽게 된다는 것으로, 이미 일곱 명의 남자가 목숨을 잃었다. 이 말을 들은 토비아는 매우 두려웠지만 라파엘은 마법의 물고기를 이용하라고 조언한다. 물고기의 내장을 태워 연기를 피우고, 잠자리에 들기 전에 기도를 드리라는 천사의 충고는 효력이 있었다. 다음날 아침, 새로운 무덤을 파고 있던 사라의 아버지 앞에 신혼부부는 건강하게 살아 있는 모습으로 나타난다. 마을에서는 떠들썩한 잔치가 한바탕 벌어지고, 토비아는 아내를 데리고 라파엘과 같이 고향으로 돌아온다. 그러고서 마지막 남은 물고기의 쓸개로 아버지의 시력을 되찾아주는 것으로 토비아의 여행은 마무리된다.

◀ 얀 스테인, 〈사라와 토비아의 혼인 계약〉,
1668-70, 브라운슈바이크, 헤르조그 안톤 울리히 미술관

신혼 첫날밤, 사라는 토비아가 악마를 쫓아내고 예언을 깨주기를 기대하고 있다.
렘브란트는 구약성경의 일화를 탁월한 솜씨로 화폭에 담았을 뿐 아니라
신랑을 기다리는 여인의 심리를 절묘하게 표현하고 있다.

자수가 놓인 베개는
신혼부부의 첫날밤을
위해 특별히 꾸며진
신방을 의미한다.

렘브란트는 여성을 진정으로
사랑한 화가였으며, 이러한
열정을 순수하게 정신적인
이미지로만 포장하지 않았다.
그는 사스키아를 잃고 아내를
몹시 그리워했으나, 여성이라는
우주에 대한 남성으로서의
열망은 여전히 격렬했다.

사라는 토비아가 오기를 마음 졸이며 기다리면서
침대의 차양을 걷어 올린다. 잠옷 아래의
두근거리는 가슴으로 향하는 손동작은
무의식적이면서도 관능적이다.

▲ 렘브란트, 〈토비아를 기다리는 사라〉,
1645, 에든버러, 국립 스코틀랜드 미술관

요아킴과 안나
Joachim and Anne

성경의 외전과 민간 설화, 그리고 야고보의 복음서에 전해지는 요아킴과 안나의 이야기는 모범적인 부부의 상징이다.

● **출처와 배경**
《야고보 원복음서》, 1장~4장
/ 야코부스 데 보라지네,
《**황금 전설**Legenda Aurea》.
스크로베니 예배당에 그려진
조토의 벽화는 마리아 부모의
이야기에서부터 시작된다.
요아킴과 안나의 포옹은 기억
속에 묻힌 따뜻한 감성을
벽화에 불어넣는다.
두 주인공은 뜨거운 눈빛으로
서로를 바라보고 있으며,
주변의 자연물도 감동의
순간을 함께한다. 고통스러운
별거 뒤에 재회한 두 노인의
포옹과 입맞춤은 그들에게
잊지 못할 순간이다.

경건한 신앙심과 사랑으로 사는 요아킴과 안나에게는 한 가지 흠이 있었다. 그들은 늙어서까지 아이가 없었다. 고대 이스라엘의 전통에서 불임은 신의 분노를 산 결과라고 여겨졌기 때문에, 요아킴은 공동체로부터 따돌림을 당했다. 마침내 성전에 가져간 제물조차 봉헌할 수 없게 되자 굴욕감을 느낀 요아킴은 예루살렘을 떠나 사막에서 양치기들과 함께 머물렀다. 40일간의 기도와 단식 끝에, 요아킴은 꿈속에서 계시를 받는다. 천사가 나타나 그의 기도가 하늘에까지 이르렀으니 집으로 돌아가라고 말했다. 요아킴은 하느님께 감사의 제물을 올린 뒤에 예루살렘을 향해 걸었다. 한편 같은 천사가 안나에게도 나타나 황금 문으로 가서 남편을 만나라고 전했다. 노부부는 감동적인 재회의 포옹을 나누었고 이후 안나는 마리아를 잉태했다. 가톨릭 교리에서 마리아는 하느님의 은총으로 흠 없이, 다시 말해 원죄 없이 잉태되었다고 전한다.

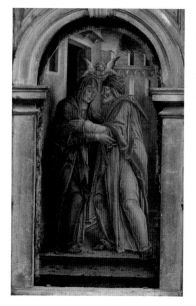

▶ 바르톨로메오 비바리니,
〈요아킴과 안나의 만남〉,
1473, 베네치아, 산타마리아
포르모자 성당

화가는 뛰어난 직관으로 금문의 장식물에 큐피드 한 쌍을 그려 넣었다.
종교적인 주제의 그림이지만, 요아킴과 안나가 입을 맞추는 순간만은
큐피드가 주인공으로서의 영광을 누리고 있다.

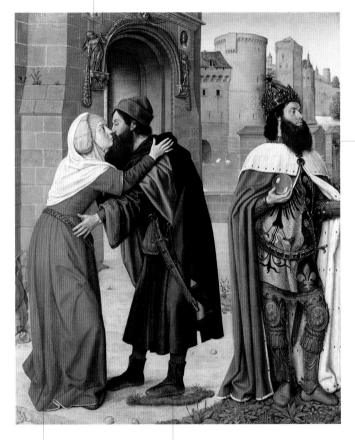

단순하고 엄격한
형태에서 오는 전체
구도의 사색적인
느낌은, 이름을 알 수
없는 물랭의 화가가
가진 특징이다.

안나는 스스럼없이
애정 표현을 하며
다시 만난 남편을
감격스럽게 바라보고 있다.

이 프랑스 화가는 노부부의 서로 다른 감정을
섬세하게 화폭에 담았다. 요아킴은 다소
경직된 자세를 취하면서도 아내에게 입을
맞추며 눈을 감고 있다.

▲ 물랭의 화가(장 에이(Jean Hey로 추정), 〈금문 앞의 만남〉,
1448년경, 런던, 국립 미술관

이 그림에서 마리아의 어머니는 외로움과 절망의 기간을 보낸 가련한 여인이다. 자신의 다른 작품과 마찬가지로, 카르파초는 배경이 되는 건축물을 정교하게 표현하였다. 당시의 건축 양식에 따라 세부적으로 묘사된 이상적인 장소 안에서 주인공들의 감격스러운 재회가 펼쳐지고 있다.

카르파초는 예술 인생의 원숙기에 이르러, 부드럽고 온화한 표현법으로 섬세하게 감정이 녹아들어 있는 그림을 그렸다.

마리아의 부모 옆에는 왕관을 쓴 성인 성녀가 있다. 프랑스의 왕이었던 성 루도비코(루이 9세)와 잉글랜드 왕국의 공주였던 성녀 우르술라이다.

부드러운 열정에 사로잡힌 요아킴은 감격에 겨워 정신을 잃은 안나를 부축하고 있는 듯하다.

▲ 비토레 카르파초, 〈성 루도비코와 성녀 우르술라 앞에서 만나는 요아킴과 안나〉, 1515, 베네치아, 아카데미 갤러리

아레스와 바람을 피우는 아프로디테. 배신당한 남편 헤파이스토스의 분노. 전쟁의 신을 이긴 사랑의 신은 르네상스 예술의 대표적인 소재들이다.

아레스와 아프로디테

Ares and Aphrodite

대장간의 신 헤파이스토스, 그의 아내인 미의 여신 아프로디테, 그리고 헤파이스토스의 동생이자 전쟁의 신 아레스는 삼각관계의 주인공이다. 잘생긴 시동생은 종종 아내의 불륜과 배신의 동기가 되었다. 못생긴 절름발이에다 성미가 까다로운 헤파이스토스는 아름다운 아프로디테의 짝으로는 어울리지 않았다. 또한 아프로디테의 화려한 남성 편력은 진실한 사랑의 감정에 의해서라기보다는 단순히 남자를 지배하고 소유하려는 성격이 강했다. 그녀는 이러한 배짱으로 남자다움의 상징인 전쟁의 신 아레스를 정부로 두게 되었다. 아내의 배신을 알게 된 헤파이스토스는 눈에 보이지 않는 청동 그물을 만들어서 두 사람의 침대에 몰래 설치했다. 두 배신자가 벌거벗은 채로 침대에 누웠을 때 그물이 그들을 덮쳐 꼼짝 못하게 되었다. 이때 질투심에 사로잡힌 남편은 돌이킬 수 없는 실수를 저지르는데, 그물에 감긴 남녀를 올림포스 산으로 옮겨 신들을 불러 모았던 것이다. 여태 상황파악을 제대로 하지 못한 헤파이스토스가 그물에 갇혀 나체로 버둥거리는 아프로디테와 아레스를 의기양양한 태도로 가리키자, 신들은 걷잡을 수 없는 웃음보를 터뜨렸다. 그물 속의 민망스러운 두 남녀보다도, 자신이 당한 배신을 염치 없이 밝히는 헤파이스토스를 향한 비웃음이었다.

● 출처와 배경
호메로스, 《오디세이아》 제8권 / 오비디우스, 《변신 이야기》 제4권.
미의 여신 아프로디테가 전쟁의 신 아레스를 정복하는 르네상스 시대의 회화는 남자의 은밀한 악몽을 담고 있다. 사랑의 희생자가 되는 것, 자신의 패권과 주권을 잃는 것, 사랑하는 여인의 순종적인 노예가 되는 것, 사냥꾼이 아니라 사냥감이 되는 것이다.

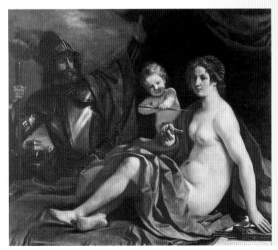

▶ 게르치노, 〈아레스, 큐피드와 아프로디테〉, 1633, 모데나, 에스텐세 미술관

아레스와 아프로디테

사랑스러운 장면과 가로로 긴 화폭은 결혼을 축하하기 위한 패널화를 연상시킨다. 이 작품은 혼수용 카소네나 침대의 머리 부분을 장식했던 것으로 추측된다.

꼬마 사티로스들이 아레스가 벗어놓은 갑옷과 투구, 창을 가지고 놀고 있다. 일반적으로 사랑을 상징하는 큐피드 대신 성적 쾌락의 상징인 사티로스를 그려 넣은 것이 흥미롭다.

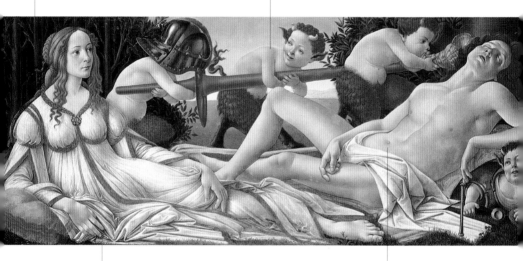

시대와 양식, 내용적 측면에서 볼 때 이 눈부신 그림은 보티첼리가 메디치 가문을 위해 작업한 세속적인 알레고리에 속한다. 그런데 오른쪽 위의 나무둥치 주위를 날아다니는 말벌은 베스푸치 가문의 문장을 상징하는 것이다.

아레스는 잠에 곯아떨어졌지만 아프로디테는 깨어 있다. 이는 남성의 육체적 힘을 능가하는 여성의 매력을 암시한다.

▲ 산드로 보티첼리, 〈아레스와 아프로디테〉, 1485년경, 런던, 국립 미술관

아프로디테와 아도니스

신화에 나오는 아프로디테의 사랑은 애욕과 열정, 배신과 진실한 감정 사이에서 요동치고 있다.

Aphrodite and Adonis

아프로디테는 실수로 큐피드의 화살에 상처를 입어 단 한 번 진정한 사랑에 빠진 적이 있다. 사랑의 여신은 여러 남자와 연애를 했지만 열렬한 감정을 허락한 적이 없었다. 그 유일한 예외가 바로 아도니스이다. 아도니스의 어머니 스미르나는 친아버지와 근친상간을 해서 나무로 변했다. 따라서 아도니스는 나무가 갈라진 사이에서 태어났다. 아도니스는 대단한 미소년으로, 아프로디테의 사랑을 한몸에 받았다. 그러나 여신의 뜨거운 사랑에도 불구하고 아도니스는 사냥에 대한 열정을 포기할 수가 없었다. 어느 날 숲에서 사냥을 하던 아도니스는 사나운 멧돼지의 공격으로 큰 상처를 입었다. 급하게 달려온 아프로디테가 울부짖으며 연인을 살려보려고 했지만 아도니스는 피를 흘리며 죽어갔다.

이 일화에서 두 꽃의 전설이 전해지는데, 아도니스가 죽으면서 흘린 피에서 아네모네가 피어났으며 급하게 달려온 아프로디테의 발이 장미 가시에 찔려 나온 피로 장미가 붉게 물들었다고 한다.

● **출처와 배경**
오비디우스, 《변신 이야기》
제10권.
아프로디테와 아도니스의 사랑 이야기를 다룬 조반 바티스타 마리노[Giovan Battista Marino (1569~1625), 나폴리 태생의 이탈리아 시인 – 옮긴이]의 장편 서사시 《아도네Adone》는 바로크 시의 걸작으로 꼽힌다.

▶ 안니발레 카라치, 〈아프로디테와 아도니스〉, 1595년경, 마드리드, 프라도 미술관

신성로마제국의 황제 루돌프 2세는.
고대 신화를 주제로 여성의 누드를
환상적으로 표현한 스프랑게르의
작품들을 몹시 아꼈다.

스프랑게르의 작품은
지적인 세련미를 갖추고 있어
문화와 예술의 다양한
관점에서 당대 지식인들의
욕구를 충족시켰다.
특히 그는 표면적으로는
초연하지만 실제로는
도발적인, 냉정한 관능미를
탁월하게 표현했다.

매끄러운 곡선미를
강조하며 길게 늘인
여성의 나체는
매너리즘 양식의
대표적인 특징이다.

▲ 바르톨로마이우스 스프랑게르, 〈아프로디테와 아도니스〉,
1596, 빈, 미술사 박물관

아폴론과 다프네

아폴론과 다프네의 신화를 다룬 작품들은 대부분
다프네가 월계수로 변하는 결정적인 순간을 포착하였다.

Apollon and Daphne

제우스의 아이를 임신한 레토는 델로스 섬에서 쌍둥이 남매인 달의
여신 아르테미스와 태양의 신 아폴론을 낳았다. 훤칠한 외모에다 뛰
어난 활잡이였던 아폴론은 어느 날 괴물 뱀 피톤을 화살을 쏘아 물리
쳤다. 돌아가는 길에 그는 자그마한 활과 화살을 든 큐피드를 만나게
되었다. 괴물을 죽인 승리감에 취해 있던 아폴론은 활은 남자의 무기
이지 아이들의 장난감이 아니라며 큐피드를 조롱하였다. 모욕감을 느
낀 큐피드는 그의 화살이 얼마나 무서운 힘을 가졌는지 보여주겠다고
응수했다. 큐피드는 아폴론에게 사랑의 화살을 쏘고 다프네에게는 끝
이 뭉툭한 화살을 쏘았다. 아폴론은 다프네를 보고 사랑에 빠졌으나
다프네는 그에게 아무런 감정이 없었다.
태양신의 구애가 몹시 괴로웠던 다프네는
계속해서 도망쳐 다녔다. 그러나 아폴론은
끈질기게 그녀의 뒤를 추격했다. 치열한
경주 끝에 아폴론이 다프네를 따라잡아 마
침내 그녀를 품에 안으려는 순간 다프네는
월계수로 변해버렸다. 연인을 잃은 슬픔과
그리움에 빠진 아폴론은 월계수에 영광의
의미를 부여했다. 이후 스포츠 경기나 음
악 경연, 시 대회에서 우승한 자에게는 월
계수로 엮은 관이 씌워졌다.

출처와 배경

오비디우스,
《변신 이야기》 제1권.
잔 로렌초 베르니니의 대리석
작품 〈아폴론과 다프네〉를
언급하지 않을 수 없다. 바로크
조각의 경이로움 그 자체이자
환상적인 신화 연출의
모범으로 인정받고 있다.

▶ 자코포 틴토레토, 〈아폴론과 다프네〉,
1544, 모데나, 에스텐세 미술관

아폴론과 다프네

당시 25세였던 베르니니는 이 작품으로
로마 예술계의 인정을 받았으며, 그로부터
수십 년간 호평과 인기를 유지했다.

작품의 의뢰인은 후에
교황 우르바노 8세가
되는 마페오 바르베리니
추기경이었다. 추기경은
대리석 받침대에다
'소유할 수 없는 욕망의
대상을 막연히 쫓는
것은 무익하다.'라는
의미심장한 문구를
새기게 했다.

의뢰인의 교훈적인
의도와 고대의 작품
인용(헬레니즘 시대의
유명한 조각상인
〈벨베데레의 아폴론〉 상을
재연)에도 불구하고,
이 환상적인 한 쌍의
모습은 육체와 관능,
촉각과 시각의
승리처럼 보인다.

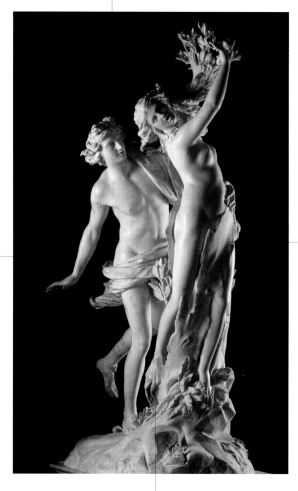

맹렬한 사랑의 충동에 휩싸인 아폴론은 다프네를 뒤쫓고
있다. 그러나 아폴론이 간신히 그녀를 붙잡았을 때 매끄러운
다프네의 피부는 울퉁불퉁한 나무껍질로 변해버렸다.
조각가는 이 위급하고 결정적인 순간을 독창적인 솜씨로
대리석 덩어리에 재현했다.

▲ 잔 로렌초 베르니니, 〈아폴론과 다프네〉,
1623-24, 로마, 보르게제 미술관

언제나 정욕에 빠져 있는 반인반수의 신인 판(로마 신화의 파우누스)은
육체적 욕망의 상징이지만, 시링크스를 놓친 사건은 그로 하여금
비탄에 빠지게 했다.

판과 시링크스
Pan and Syrinx

성기를 돌출시킨 채 나타나 다른 이들을 놀라게 하며 즐거워하는 판
은 자연의 왕성한 활력 그 자체이다. 명랑한 성격의 판이 벌이는 에
로틱한 장난은 그저 익살맞지만, 그의 갑작스러운 출현은 상대방으로
하여금 공포를 느끼게 한다고 하여 당황과 공포를 뜻하는 말인 패닉
(Panic)의 어원이 되었다. 판의 가장 유명한 연애사건은 불행으로 끝난
다. 숲에서 님프 시링크스(순결을 서약한 아르테미스 여신의 님프)를 보고
사랑에 빠진 판은 님프를 뒤쫓아간다. 시링크스는 사냥과 운동으로
단련되어 있었지만 염소 다리로 질주해오는 판을 멀리 떼어놓을 수는
없었다. 간신히 강가에 이른 시링크스는 물에 사는 님프들에게 도움
을 요청했다. 마침내 판이 시링크스를 잡아 끌어안
았을 때, 그의 품 안에는 갈대 묶음만이 안겨 있었
다. 아폴론과 다프네의 이야기처럼 시링크스도 식
물로 변해버린 것이다.

그런데 이야기는 여기서 끝나지 않는다. 전속력
으로 달려오느라 숨이 찼던 판이 실망감으로 한숨
을 내쉬었을 때 문득 갈대에서 아름다운 선율이 들
려왔다. 그는 갈대를 꺾어 그리스어로 시링크스라
고 불리는 판의 피리(팬플루트)를 만들었다. 이후 팬
플루트는 사티로스인 마르시아스가 아폴론과 음악
시합을 벌일 때 사용되기도 했다.

● **출처와 배경**
오비디우스,
《변신 이야기》 제1권.

▶ 〈판과 시링크스〉, 기원후 1세기(로마 프레스코 벽화),
폼페이, 빌라 데이 미스테리

판과 시링크스

시링크스의 옷이 벗겨져
가슴이 다 드러나 보인다.

판의 추격은 강가의 갈대 묶음을
끌어안는 것으로 끝이 난다. 님프를 잃고
아쉬워하던 판은 그 갈대를 꺾어
'팬플루트'라 불리는 피리를 만든다.

1615년경에 얀 브뢰헬은 공동 작업자로서
루벤스의 화실에 들어간다. 브뢰헬과 루벤스는
역할과 수익을 나누며 많은 작품을 같이 제작했다.
루벤스는 인물을 담당했고 브뢰헬은 풍경과
동물, 꽃 등의 배경을 맡아서 그렸다.

▲ 얀 브뢰헬과 페테르 파울 루벤스, 〈판과 시링크스〉,
1620년경, 밀라노, 브레라 미술관

디오니소스와 아리아드네

아리아드네의 운명은 눈물을 거쳐 웃음으로 끝난다. 우여곡절 끝에 행복한 결말을 맞은 그녀의 사랑 이야기는 미술과 음악을 통해 오래도록 기억되었다.

Dionysos and Ariadne

아리아드네의 일화는 아름다운 결혼식 연회에서 절정을 맞는다. 하지만 그녀가 행복한 순간을 맞기까지의 과정은 고통스럽게 마음 졸이는 시간들의 연속이었다. 크레타의 왕비 파시파에는 황소와의 사이에서 무시무시한 괴물 미노타우로스를 낳았다. 왕은 다이달로스에게 미궁 라비린토스를 짓게 하고 그곳에 괴물을 가두도록 했다. 이후 크레타에서는 인간을 잡아먹는 이 괴물에게 산 제물을 바치게 되었는데, 어느 날 그중에 테세우스가 끼게 되었다. 아리아드네 공주는 아테네의 청년 테세우스에게 검과 실을 주며 미궁에서 살아나올 방책을 일러주었다. 괴물을 퇴치한 뒤 실을 되감아 무사히 밖으로 빠져나온 테세우스는 아리아드네와 함께 아테네로 향하는 배에 올랐다. 그러나 두

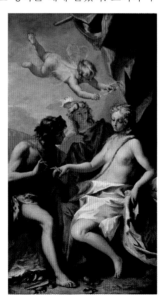

사람의 달콤한 시간은 오래가지 않았다. 테세우스는 낙소스 섬의 해변에다 아리아드네를 떼어놓고 혼자서 떠나버렸다. 이용당하고 버려진 아리아드네는 연인이 떠나간 바다를 바라보며 하염없는 눈물만 흘렸다. 이러한 아리아드네의 슬픔이 올림포스까지 전해졌다. 이를 측은히 여긴 디오니소스 신은 낙소스로 내려가 그녀를 아내로 삼았다. 흥겨운 혼인 잔치가 한창 무르익을 무렵 디오니소스는 하늘로 자신의 왕관을 던져 아리아드네를 기념하는 빛나는 별자리를 새겼다.

출처와 배경
오비디우스,
《변신 이야기》 제8권.
찬란한 한 쌍인 디오니소스와 아리아드네는 로렌초 일 마니피코의 시 구절부터 파르네제 궁의 천장을 장식한 안니발레 카라치의 프레스코화에 이르기까지 르네상스 시대에 자주 다루어졌다.

◀ 세바스티아노 리치,
〈디오니소스와 아리아드네〉,
1713년경, 런던, 치즈윅 하우스

디오니소스와 아리아드네

왼쪽 하늘에는
아리아드네에게 바쳐진 왕관
모양의 별자리가 보인다.

아리아드네를 보고 사랑에 빠진
디오니소스 신은 표범이 끄는
마차에서 날아가듯 뛰어내린다.

티치아노가 페라라 공작인 알폰소 데스테를 위해
제작한 신화 연작의 하나이다. 낙소스 섬에서
테세우스에게 버림받은 아리아드네가
디오니소스를 만나는 장면이다.

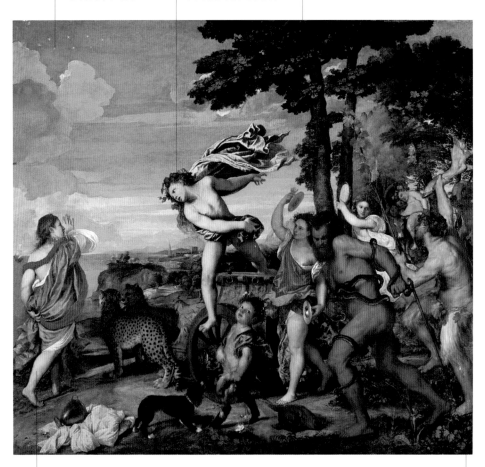

아리아드네는 몸을 돌려 점점 더
멀어져만 가는 테세우스의 배를
울며 바라보고 있다.

디오니소스는 판과 사티로스가 뒤따르는
요란스러운 난봉꾼 행렬을 이끌고 있다.

▲ 티치아노, 〈디오니소스와 아리아드네〉,
1521–23, 런던, 국립 미술관

질투심 많고 의심 많은 아내의 눈을 어떻게 따돌릴 수 있을까?
제우스와 님프 이오의 사랑은 목가적인 풍경 속에서
팽팽한 긴장감을 유지한 채 펼쳐진다.

제우스와 이오
Zeus and Io

바람둥이 제우스는 강변에서 아름다운 님프 이오를 보고 반하였다. 제우스는 이오를 숲으로 유인했지만 그녀는 달아나버렸다. 그래서 그는 짙은 안개로 주위를 덮어 이오를 교란시킨 뒤 부드러운 구름의 모습으로 사랑을 나누었다. 남편의 외도를 지켜보던 제우스의 아내 헤라는 뭉게뭉게 피어오른 검은 구름을 이상히 여기고 달려왔다. 당황한 제우스는 아내가 도착하기 바로 전에 이오를 암소로 둔갑시켰다. 상황을 눈치 챈 헤라는 제우스에게 암소를 선물로 달라고 했다. 제우스는 헤라의 부탁을 거절할 수 없었고 불쌍한 이오는 발굽으로 땅을 긁어대며 절망적으로 하소연했다. 이오를 넘겨받은 헤라는 눈이 백 개나 달린 아르고스에게 암소를 감시하도록 했다. 이오를 구출시킬 방법을 찾던 제우스는 헤르메스를 보냈다. 헤르메스는 피리를 불어 아르고스를 잠재운 뒤에 그의 목을 자르고 이오를 데려왔다. 헤라는 충직한 부하의 죽음을 슬퍼하며 공작의 깃털에 아르고스의 백 개의 눈을 달아 주었다. 결국 이오는 여신의 분노가 가라앉을 때까지 한참을 기다린 후에야 비로소 본래의 모습으로 돌아올 수 있었다.

● **출처와 배경**

**오비디우스,
《변신 이야기》 제1권.**
제우스와 이오의 일화를 다룬 그림 중 가장 뛰어난 것은 분명히 코레조의 작품일 것이다. 이오는 부드러운 구름과의 포옹 속에서 황홀경에 빠져 있다. 이 작품은 제우스의 사랑을 그린 연작의 하나로, 제우스와 자신을 동일시하고자 했던 만토바의 후작 페데리코 곤차가를 위해 제작됐다.

▶ 피테르 라스트만, 〈제우스와 이오〉, 1618, 런던, 국립 미술관

제우스와 이오

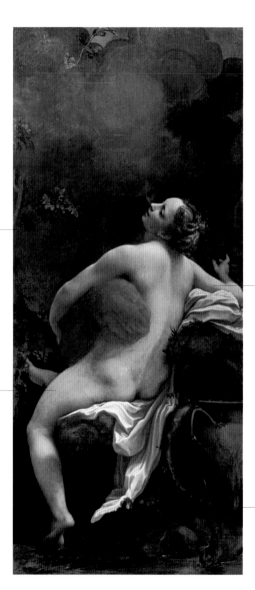

제우스와 자신을 동일시하고자
했던 만토바의 후작 페데리코
곤차가를 위해, 코레조가 제우스의
사랑을 주제로 그린 4점의 연작 중
최고의 작품이다.

풍만하고 육감적인
여인의 눈부신
육체는 황홀한
흥분으로 가득하다.

님프 이오는 제우스가 숨어
있는 구름의 포옹과
키스에 온몸을 맡기고 있다.

코레조는 제우스와 이오의
이야기를 현학적인 방식으로
표현하기보다는 성교
행위를 통한 육체적 쾌락을
직접적으로 드러내고자 했다.
이는 일화 속에 등장하는
여러 인물이 고스란히
표현된, 네덜란드의 화가
피테르 라스트만의
작품(앞 페이지)과 확연한
차이를 가진다.

▲ 코레조, 〈제우스와 이오〉, 1530, 빈, 미술사 박물관

다나에의 자궁으로 내리는 '황금 비'는 밀실의 문을
열어준 노파에게 주는 사례금으로 여겨지기도 한다.

제우스와 다나에

Zeus and Danae

미술 작품은 에로티시즘을 담은 하나의 장면 속에 복잡하게 꼬인 사
건들을 전부 담아낸다. 다나에의 일화에서는 제우스의 지칠 줄 모르
는 바람기가 치명적인 신탁과 연루된다. 아르고스의 왕 아크리시오스
는 그의 딸 다나에가 낳은 외손자의 손에 죽게 된다는 신탁을 받았다.
그래서 왕은 딸을 청동으로 만든 밀실에다 가두고 모든 남자와의 접
촉을 막았다. 하지만 제우스는 황금 비로 변해 다나에의 자궁으로 들
어갔다. 결국 다나에는 임신을 하여 아들 페르세우스를 낳았다. 그러
자 아크리시오스는 손자를 궤짝에 넣어 딸과 같이 바다에 던져버렸
다. 다행히 모자는 살아남았고, 세월이 흘러 페르세우스는 여러 괴물
과 싸워 이기고 끔찍한 메두사를 처치하여 영웅이 되었다. 하지만 외
할아버지에 대한 그리움을 떨칠 수 없었던 페르세우스는 아르고스
로 향하는 먼 길을 나섰다. 페르세우스는 가는 곳마다 환영을 받았으
며 한 마을에서 영웅을 위해 준비한 운
동 경기에 참여하게 되었다. 경기 중
에 페르세우스가 던진 원반이 관중석
으로 날아가고 말았는데 누군가가 그
원반에 맞아서 목숨을 잃었다. 그는 바
로 손자가 아르고스로 온다는 소식을
전해 듣고 그 마을로 피해온 아크리시
오스였다.

● **출처와 배경**

오비디우스,
《변신 이야기》 제4권.
몬시뇰 조반니 델라 카자가
'악마를 불러오는 누드화'라
비난하기도 했던 티치아노의
〈다나에〉는 제우스의 에로틱한
사랑을 다룬 신화 중에서 가장
유명한 그림일 것이다.

▼ 렘브란트, 〈다나에〉,
1648, 상트페테르부르크,
에르미타슈 미술관

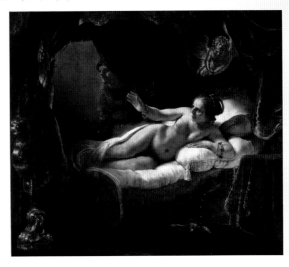

제우스와 다나에

스웨덴의 카를 구스타프 테신 백작이
이 작품을 사들인 1736년은 40세에
접어든 화가 티에폴로가 국제적인 명성을
얻기 시작한 때이다.

제우스는 황금 동전을 뿌리는
구름 위에 올라타 있다.

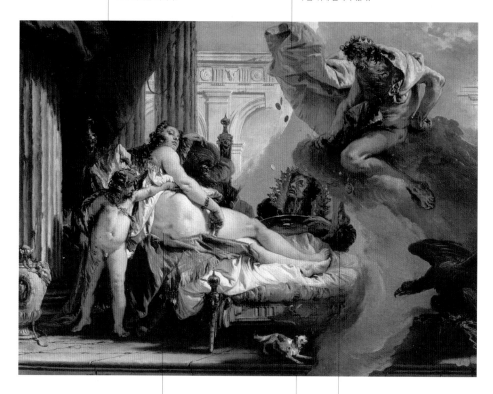

다나에는 침대 위에 노골적인
자세로 누워 있다. 티에폴로는 다소
불경스럽게 느껴질 정도로 스스럼없이
다나에의 둔부를 드러냈다.

그림의 화려하고 웅장한 매력은
주인공들의 고전적이고 장대한
형상과 그 주위에서 생기를 불어넣는
조연들의 조화로 더욱 빛을 발한다.
특히 아래에서 독수리를 향해
짖어대는 강아지처럼, 티에폴로는
주변물들을 통해서도 자신의 익살을
드러내고 있다.

탐욕스러운 노파는 쟁반을 들어
허공에서 쏟아지는 동전을 담고 있다.
이 부분에서 티에폴로는 여자를 주선해준
뚜쟁이에게 돈으로 보상하는 매춘을
암시하고 있는 듯하다.

▲ 잠바티스타 티에폴로, 〈제우스와 다나에〉,
1733, 스톡홀름, 스톡홀름대학 미술관

어째서 결백한 자가 죽임을 당해야만 할까?
아르테미스와 불행한 사냥꾼의 이야기는 부당한
처벌과 극적인 폭력의 요소를 포함하고 있다.

아르테미스와 악타이온

Artemis and Actaeon

올림포스에서는 하루라도 연애사건이 잠잠할 날이 없었다. 신들은 늘 열정으로 가득 차서 숲 속의 님프들을 기웃거렸다. 그러나 아르테미스는 예외였다. 달과 사냥과 처녀의 수호신인 아르테미스는 순결을 서약하고 자신을 따르는 님프들과 숲에서 살았다. 어느 날 한바탕 격렬한 사냥을 치른 아르테미스와 님프들이 숲이 우거진 개울에서 목욕을 하고 있었다. 그런데 갑자기 나뭇가지를 헤치고 사냥꾼 한 명이 나타났다. 악타이온은 사슴을 뒤쫓던 사냥개들을 따라 자신도 모르게 아르테미스의 비밀 장소에까지 와버린 것이다. 숲의 희미한 광선 사이로 펼쳐진 광경에 깜짝 놀란 악타이온은 멍하니 여신과 님프들의 새하얀 알몸을 바라보았다. 불행히도 이 상황은 오래가지 않았다. 알몸을 들켜 화가 난 아르테미스는 물을 뿌려 악타이온을 사슴으로 만들었다. 결국 악타이온은 자신과 같이 온 사나운 개들에게 갈기갈기 찢겨 죽었다.

● 출처와 배경
오비디우스,
《변신 이야기》 제3권.
악타이온의 일화는 아름다운 여성들이 무리지어 알몸으로 목욕하는 장면을 그리기 위한 최고의 핑곗거리였다.

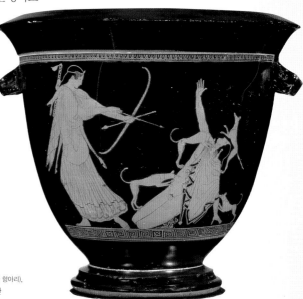

▶ 〈아르테미스와 악타이온〉(아티카 항아리),
기원전 5세기, 파리, 루브르 박물관

아르테미스와 악타이온

나뭇가지(그림에서는 천막이 대신하고 있는)를 헤치고 나타난
사냥꾼 악타이온은 우연히 아르테미스와 그녀의 동료들이
알몸으로 목욕하는 장면을 보게 된다.

흑인 시녀가 우윳빛 피부의
여신 옆에서 시중을 들고 있다.

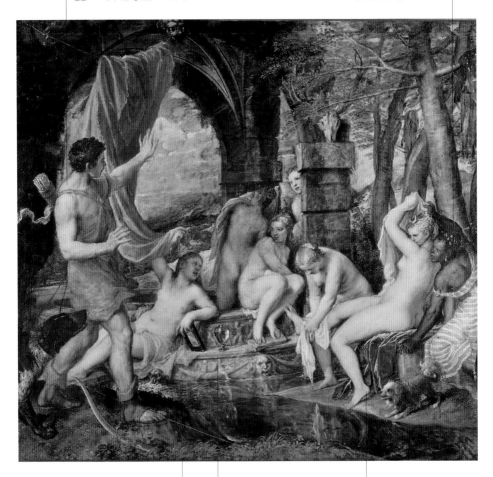

티치아노의 신화 그림은 인간의 심원하고 치열한
경험에 대해 이야기한다. 그는 긴 생애 동안, 특히
경력의 마지막 20년 동안에 악타이온처럼 죄 없는
자가 겪게 되는 고통과 희생에 대해 의문을 가졌다.

고령의 티치아노는 말년의 작품에서도
여전히 눈부시고 생생한 색감을 전하고
있다. 그림 중앙의 작은 단지에서조차,
사물을 뛰어나게 묘사하는 그의 기량이
드러난다. 그의 이러한 색채 기법은
중후한 활기가 느껴지는 데생 위에서
더욱 풍부하게 살아난다.

달과 사냥과 처녀의 수호신인
아르테미스는 불청객을 날카로운
눈초리로 쏘아보고 있다. 그녀의
냉혹한 눈빛은 악타이온의 끔찍한
최후를 예측하게 한다. 또한 기둥에
올려져 있는 사슴의 머리 역시
이후 일어날 일을 예고하고 있다.

▲ 티치아노, 〈목욕하는 아르테미스를 본 악타이온〉,
1558, 에든버러, 국립 스코틀랜드 미술관

폴리페모스와 갈라테이아

깊이를 알 수 없는 수면, 갑자기 불어 닥치는 폭풍우와 곳곳에 도사린 위험. 환상적이고 매혹적인 생물체들이 사는 바다는 어부들의 무궁무진한 상상력이 펼쳐지는 곳이다.

Polyphemus and Galatea

바다의 님프 갈라테이아의 고난은 고전적인 삼각관계에서 시작되었다. 이 전형적인 삼각관계의 등장인물은 숭배의 대상인 아름다운 여자, 다정한 애인, 무례하고 난폭한 방해자이다.

시칠리아 섬의 해안에서 살던 갈라테이아는 양치기 소년인 아키스를 사랑했다. 하지만 갈라테이아를 짝사랑하던 거인 폴리페모스가 그녀에게 성가시게 구애해왔다. 폴리페모스는 후일 오디세우스에 의해 눈이 멀게 되는 외눈박이 키클롭스이다. 폴리페모스는 갈라테이아의 마음을 얻기 위해 온갖 방법을 다 써보았지만, 그녀는 아키스만을 사랑했다. 분노와 질투심에 정신이 나간 폴리페모스는 산에서 거대한 바위를 들어 두 사람을 향해 던졌다. 갈라테이아는 다행히 바닷물에 빠져 목숨을 건졌으나 가엾은 아키스는 돌에 맞아 죽고 말았다. 훗날 이 구슬픈 전설은 시칠리아의 지명으로 남게 되었다. 아키스의 이름을 딴 해안 마을(아치 트레차, Aci Trezza)의 앞바다에는 폴리페모스가 갈라테이아와 아키스에게 던졌다고 전해지는 돌이 바다 한가운데에 바위섬으로 솟아 있다. 이는 폴리페모스가 나중에 오디세우스의 배를 향해 던진 바위라고도 한다.

● 출처와 배경

테오크리토스, 《목가》 제11번 / 오비디우스, 《변신 이야기》 제13권.
바다를 배경으로 하는 고대 신화 속 세 인물(아키스, 갈라테이아, 폴리페모스)의 관계는 후대의 만화영화 중 뽀빠이, 올리브, 브루토의 이야기나 미키 마우스와 미니, 피트의 이야기와 유사하다.

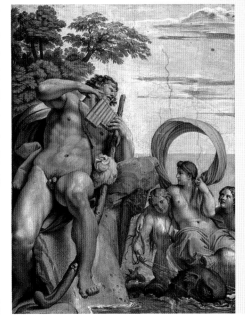

▶ 안니발레 카라치, 〈폴리페모스와 갈라테이아〉, 1595년경, 로마, 파르네제 궁

폴리페모스와 갈라테이아

갈라테이아가 두른 폼페이의 붉은색 천과 바다 표면의
묘사 방식은 고대 로마 회화의 특징적인 요소들이다.

저택의 1층 중앙 홀에 그려진 라파엘로의
〈갈라테이아〉 옆에는 세바스티아노 델 피옴보가
그린 폴리페모스의 우람한 형상이 있다.

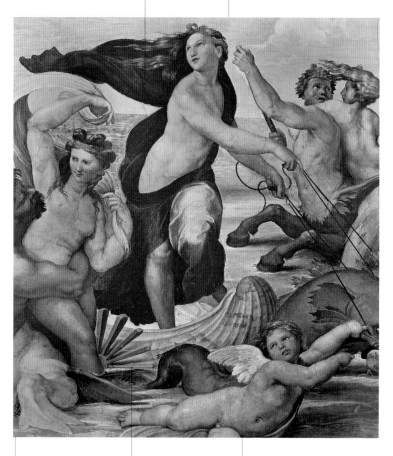

고대 문화에 특별한 열정과
관심을 가졌던 라파엘로는
갈라테이아의 승리를 기념하는
세속적인 프레스코화에 고대의
신화를 충실히 재현하고 있다.

역동적인 활기가 넘치는 장면
속에서 주인공 갈라테이아는
돌고래가 이끄는 조가비를 타고
파도를 가르며 나아가고 있다.
그녀의 주위로 반인반어의
신 트리톤과 바다의 요정
네레이스들이 동행한다.

시에나 출신의 고상하고 부유한 은행가 아고스티노 키지는
테베레 강 연안에다 별장으로 사용할 키지 빌라(1580년 이후
파르네제 가문이 소유하면서 현재의 이름이 되었다)를 지었다.
건축가 발다사레 페루치는 주변 자연과의 조화를 고려해
건물을 설계하였으며, 저택의 벽화는 라파엘로와
세바스티아노 델 피옴보, 소도마가 그렸다.

▲ 라파엘로, 〈갈라테이아〉, 1512,
로마, 파르네지나 빌라(키지 빌라)

신화에서는 종종 여러 인물과 사건들이 복잡하게 꼬이곤 한다.
케팔로스와 프로크리스의 이야기에는 에오스, 아프로디테, 아레스,
미노스가 함께 등장한다.

케팔로스와
프로크리스

Cephalus and Procris

아프로디테는 자신의 옛 애인 아레스를 사모하는 에오스가 마음에 들지 않았다. 질투심에 휩싸인 아프로디테는 에오스에게 잘생긴 남자를 보면 끊임없이 사랑에 빠지는 기이한 저주를 내렸다. 장밋빛 손가락으로 새벽을 깨우는 여신 에오스는 마차를 타고 하늘로 오르다가 케팔로스를 보고 사랑에 빠졌다. 아내 프로크리스를 깊이 사랑했던 케팔로스는 에오스의 유혹에 넘어가지 않았다. 이에 앙심을 품은 에오스는 케팔로스가 아내의 정절을 의심하도록 계략을 꾸몄다. 에오스의 꾐에 빠진 케팔로스는 변장을 하고 아내 앞에 나타나 사랑을 고백했다. 낯선 남자의 구애와 선물에 프로크리스는 무너지고 말았고, 그제야 케팔로스는 아내에게 자신의 정체를 드러냈다. 분노와 자책으로 혼란스러웠던 프로크리스는 남편을 떠나 크레타로 갔다. 그녀는 그곳에서 미노스 왕의 연인이 되었다. 왕은 프로크리스에게 아르테미스에게 받은 마법의 창과 사냥개를 선물했다.

　다시 고향으로 돌아온 프로크리스는 남편과 화해하며 그에게 자신이 받은 선물을 주었다. 처녀의 수호신인 아르테미스는 미노스에게 준 자신의 선물이 사랑의 증표가 된 것에 분노를 일으켰다. 처녀신은 이 부부에게 끔찍한 방법으로 복수를 하기로 했다. 케팔로스가 사냥을 하는 동안, 에오스와 남편의 관계에 의심이 남아 있던 프로크리스는 덤불 뒤에 숨어 있었다. 덤불 뒤에서 바스락거리는 소리를 사냥감으로 오해한 남편은 백발백중의 마법 창을 프로크리스를 향해 던져버렸다.

● 출처와 배경
오비디우스,
《변신 이야기》 제7권.

▼ 장 오노레 프라고나르,
〈케팔로스와 프로크리스〉,
1752–55, 앙제 미술관

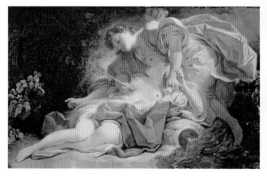

케팔로스와 프로크리스

그림에서는 케팔로스가 아닌 샤티로스가
프로크리스의 죽음을 슬퍼하고 있다. 케팔로스가
등장하지 않은 탓에 이 작품은 〈샤티로스와 님프〉
라는 모호한 제목으로 불리기도 했다.

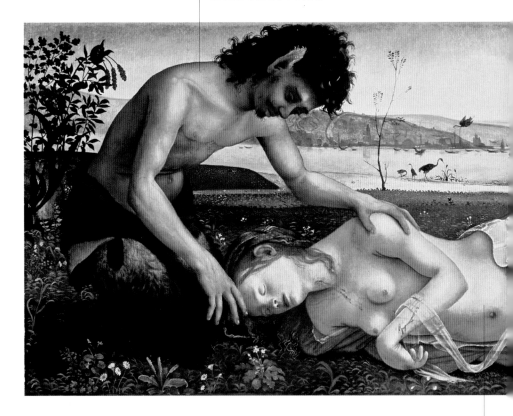

프로크리스의 죽음은 애잔하고 비통하다. 사냥꾼 케팔로스를 보고 반한
에오스는 자신의 사랑이 거부당하자 케팔로스가 아내를 의심하도록 한다.
케팔로스는 다른 사람으로 변장하여 자신의 아내를 유혹하는데,
낯선 사내의 끈질긴 구애에 넘어간 프로크리스는 아르테미스 여신(신화
작가에 따라 미노스 왕 또는 아르테미스 여신으로 전해진다 – 옮긴이)의 숲으로
몸을 숨긴다. 이후 케팔로스와 재회한 프로크리스는 아르테미스에게서
받은 마법의 창과 사냥개를 남편에게 선물한다. 그러나 남편과
에오스의 관계를 의심하고 있던 프로크리스는 남편이 사냥하는 동안
덤불에 숨어 있다가 자신이 선물한 창에 찔려 죽는다.

▲ 피에로 디 코지모, 〈프로크리스의 죽음〉,
1500년경, 런던, 국립 미술관

피렌체 신플라톤주의의 영향을
받은 작품이다. 고대의 신화는
감성적이고 윤리적인 틀 안에서
재해석되었다.

피에로 디 코지모는 이 구슬픈
장면에 개 한 마리를 그려 넣었다.
아르테미스가 프로크리스에게 준
아름다운 사냥개는 주인의 죽음을
슬퍼하며 우두커니 앉아 있다.

새벽의 여신 에오스는 장밋빛 손가락으로
밤의 장막을 거두고 있다. 잘생긴 남자를 보면
끊임없이 사랑에 빠지는 저주를 받은 에오스는
잠들어 있는 케팔로스를 보게 된다.

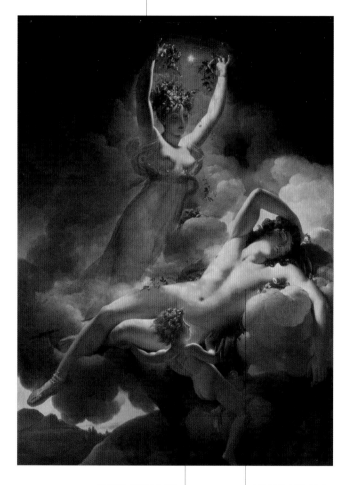

큐피드가 케팔로스의 몸을
공중에서 받치고 있는 이
장면에서 육체의 질감은
극도로 강조되었다.

구름 위에 떠 있는 듯이
보이는 케팔로스의 육체는
신고전주의 아카데미 회화의
뛰어난 본보기이다.

▲ 피에르 나르시스 게랭, 〈에오스와 케팔로스〉,
1811, 모스크바, 푸시킨 박물관

사랑의 신 큐피드는 자신이 직접 주인공으로 등장하는
이야기에서 사랑의 신화를 완성한다.

큐피드와 프시케

Cupid and Psyche

미의 여신 아프로디테는 자기보다 더 아름다운 프시케 공주를 질투했
다. 그래서 그녀는 아들 큐피드를 시켜, 프시케가 추악한 남자와 사랑
에 빠지게 만들라고 지시한다. 하지만 큐피드는 프시케를 보고 그만
사랑에 빠지고 말았다. 그는 자신의 정체를 밝히지 않고 외딴 숲 속의
멋진 성에서 프시케와 함께 살았다. 큐피드는 밤마다 성으로 찾아와
프시케와 격정적인 사랑을 나누었고 날이 밝으면 다시 사라졌다. 긴
하루를 혼자 외롭게 보내던 프시케는, 어느 날 큐피드의 허락을 얻어
성으로 언니들을 초대했다. 프시케의 행복을 시기한 자매들은 밤에만
나타나는 남편이 흉측한 괴물일 것이라며 그녀의 호기심을 부추겼다.
그 다음 날 밤, 프시케는 큐피드가 잠들길 기다렸다
가 등불을 비추어 남편의 모습을 확인했다. 침대에
는 괴물 대신에 아름다운 사내가 누워 있었다. 그러
나 남편의 용모에 감탄한 나머지 프시케는 실수로
등불의 기름을 떨어뜨려 큐피드를 깨우고 말았다.
잠에서 깬 큐피드는 날개를 펴고 날아가버렸다. 프
시케는 남편을 찾아 이리저리 헤매고 다니며 아프
로디테와 제우스에게 눈물로 하소연하였다. 프시케
를 동정한 제우스는 그녀를 올림포스로 불러들였고
큐피드의 정식 아내가 되도록 허락하였다. 이 이야
기의 마무리는 이제 더 이상 숨길 것이 없는 두 사
람이 밝은 태양빛 아래서 부드러운 포옹과 키스를
나누는 장면이다.

● **출처와 배경**
아풀레이우스,
《황금 당나귀L'asino d'oro》
제4권.
카노바가 대리석으로 조각한
한 쌍의 연인, 큐피드와
프시케는 아풀레이우스의
소설이 전하는 애틋한 사랑의
감동을 한껏 풀어내고 있다.

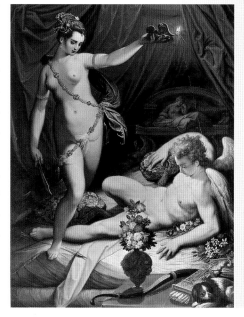

▶ 자코포 추키, 〈큐피드와 프시케〉,
1598, 로마, 보르게제 미술관

큐피드와 프시케

카노바는 연인이 입을 맞추려는
순간을 포착했다. 완전한 결합을 앞둔
이들의 격정과 기대는 작품에 강렬한
관능을 전달한다.

카노바는 신고전주의의 대표적인
조각가로서. 그는 이 작품에서 이상적인
미를 추구하는 한편 사랑의 감정을
구체적이고 현실적으로 표현했다.
다시 말해 이 작품은 단순히 고대의 미를
부활시키는 데에 그치지 않았다.

▶ 안토니오 카노바, 〈큐피드와 프시케〉, 1791, 파리, 루브르 박물관

큐피드의 커다란 날개는
두 육체의 뜨거운 만남과 대조되며
가볍고 사랑스러운 느낌을 주고 있다.

큐피드를 포옹하는 프시케의
부드러운 팔은 연인의 머리에
후광을 만들고 있다.

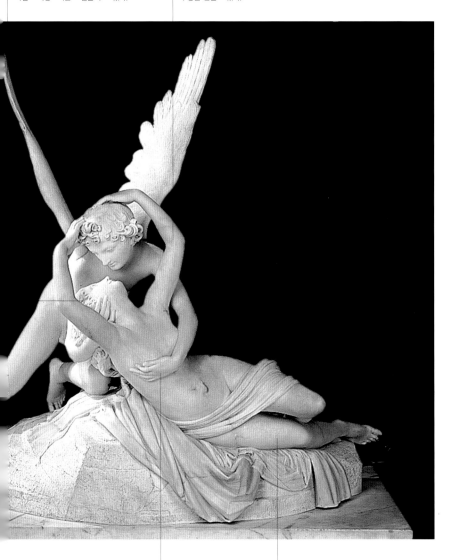

녀의 매끄러운 우윳빛 육체는 피부에서 떨림이
느껴질 정도로 완벽하고 세심하게 만들어졌다.

대리석을 통해 전해지는 예리하고 섬세한 관능성과
극적인 감동은 모델의 우아한 자세와 부드러운 질감,
빛의 효과로 인해 흠 없이 마무리되었다.

오르페우스와 에우리디케

아내를 되찾고자 저승까지 내려가는 오르페우스의 결연함은
죽음도 이기는 사랑의 힘을 보여준다.

Orpheus and Eurydice

● **출처와 배경**
베르길리우스,
《농경시Georgiche》 제4편
/ 오비디우스, 《변신 이야기》
제10권.
오르페우스 신화는 미술보다
음악에서 더 많이 환영받았다.
이 이야기는 몬테베르디와
글루크를 비롯한 뛰어난
작곡가들의 영감을 거쳐
주옥같은 오페라로 탄생했다.

▼ 주세페 체자리, 〈저승에서 나오는
오르페우스와 에우리디케〉,
1605년경, 로마, 렘메 컬렉션

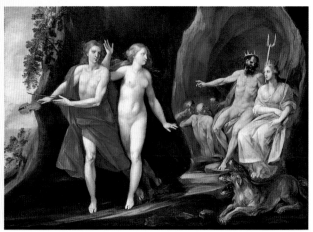

오르페우스와 에우리디케의 애절하고도 구슬픈 사랑 이야기는 여러 가지 흥미로운 암시들을 담고 있다. 위대한 사랑의 힘, 절박하고 극적인 사건, 두 이복형제의 엇갈린 운명, 음악의 마력…… 오르페우스는 아폴론과 칼리오페 사이에서 태어난 아들로, 어려서부터 천재적인 음악성을 지녔다. 그가 리라 반주에 맞춰 노래를 부르면 온 자연이 감동으로 몸을 떨 정도였다. 한편 아폴론과 키레네 사이에서 태어난 아리스타이오스는 낙농과 양봉을 관장했다. 어느 날 아리스타이오스는 아름다운 님프를 보고 그녀를 뒤쫓아갔는데, 도망가던 님프가 그만 독사에 물려 죽고 말았다. 님프는 바로 오르페우스의 아내 에우리디케였다. 아내를 잃고 실의에 빠져 말을 잊고 지내던 오르페우스는 에우리디케를 데려오기로 마음먹고 저승으로 내려갔다. 오르페우스의 비통한 연주에 저승의 모든 신과 영혼들이 눈물을 흘렸다. 마침내 저승의 신 하데스와 그의 아내 페르세포네는 오르페우스가 아내를 데려가는 것을 허락했다. 단 저승 문을 빠져나갈 때까지 그는 무슨 일이 있어도 절대 뒤를 돌아볼 수 없었다. 어둠의 터널을 통과해 마침내 햇빛이 비치는 출구를 눈앞에 두었을 때, 오르페우스는 아내가 잘 따라오는지 궁금해서 견딜 수가 없었다. 결국 그가 고개를 돌려 아내를 바라보자, 에우리디케는 다시 저승으로 빨려 들어갔다.

하데스와 그의 아내 페르세포네는
저승을 관장하는 신이다.

오르페우스의 감동적인 사랑 이야기는 특히 18세기에 유행하였다.
사랑의 탄식을 담은 그의 연주는 모두의 마음을 움직이는 신비로운 음악의 힘을
보여준다. 그림 속 주인공들 역시 낭만적인 멜로드라마의 분위기를 띠고 있다.

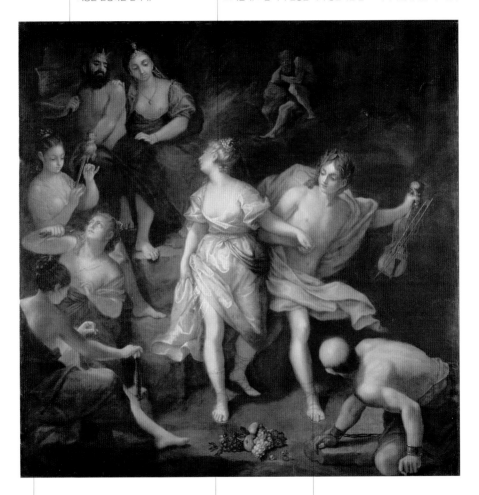

왼편으로는 세 명의 운명의 여신이
보인다. 실을 감고 있는 클루토, 라케시스,
아트로포스는 각각 인간의 운명과 생명의
길이를 관장하는 여신들이다.

라우는 18세기 초
프랑스의 우아한
회화를 대표하는
화가이다.

오르페우스는 서둘러 아내를 저승
밖으로 이끈다. 그런데 그의 손에는
리라 대신 바이올린이 들려 있다.

▲ 장 라우, 《오르페우스와 에우리디케》,
1709, 로스앤젤레스, J. 폴 게티 박물관

메데이아와 이아손

사랑, 마법, 질투, 광기의 끔찍한 가정극에서 메데이아는
시대를 초월하는 여주인공이다.

Medea and Iason

● **출처와 배경**
에우리피데스, 《메데이아》 /
오비디우스, 《변신 이야기》
제7권.
루이지 케루비니가 작곡한
오페라 무대와 피에르 파올로
파졸리니 감독의 영화에서
주인공을 맡은 마리아
칼라스의 메데이아 연기는
잊을 수 없을 것이다.

콜키스의 왕 아이에테스의 딸인 메데이아는 유명한 마법사였다. 특히 달빛 아래서 채취한 신비로운 약초로 묘약을 만드는 데에 능통했다. 그녀는 자신의 마법 약으로 노인에게 젊은이의 용모와 활기를 되찾아 주기도 하고, 무시무시한 괴물들을 물리치기도 했다. 영웅 이아손과 사랑에 빠진 메데이아는 그녀가 가진 모든 마법과 주술의 힘을 동원하여 이아손이 황금 양모를 손에 넣도록 도와주었다. 메데이아의 아름다운 외모와 신비한 능력에 매료된 이아손은 원정을 마치고 아테네로 돌아가면 그녀와 결혼하기로 약속하였다. 그 후 고향으로 돌아왔지만 왕위를 차지하지 못한 이아손은 메데이아와 함께 코린토스에 가서 살았다. 그들은 결혼하지 않은 상태에서 두 명의 아이를 낳고 10년간 평화로운 가정생활을 유지했다. 그동안 메데이아는 마법사의 과거

를 잊고 평범한 아내와 여자로서 살았다. 그러던 어느 날 이아손이 코린토스의 공주 글라우케와 사랑에 빠져 메데이아가 아닌 공주와 결혼을 하였다. 남편의 배신에 따른 메데이아의 복수는 아주 끔찍했다. 마법 옷을 만들어 글라우케와 이아손을 태워 죽이고는, 걷잡을 수 없는 분노와 광기로 자신과 이아손 사이의 두 아이마저 죽여버렸다. 그러고는 용이 이끄는 마차를 타고 사라졌다.

▶ 귀스타브 모로, 〈메데이아와 이아손〉,
1865, 파리, 오르세 미술관

메데이아가 뒤편에서 마법과 주술을 부리고 있다. 아래편으로 보이는 여인의 누드와 들판 풍경은 르네상스 말에 볼로냐에서 유행한 회화의 꾸밈없고 소박한 경향을 잘 보여주고 있다.

하늘에 떠 있는 달은 밤사이에 펼쳐지는 주술 행위를 암시하고 있다. 메데이아는 달빛 아래서 딴 약초로 묘약을 만드는 데에 능통했다.

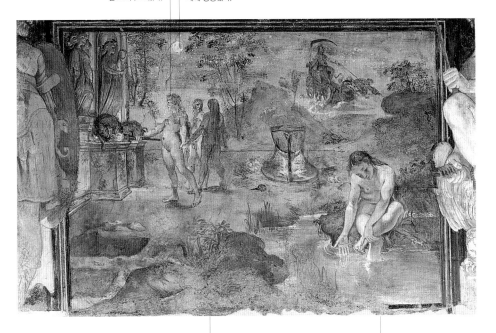

이 프레스코 벽화가 제작된 시기 즈음에 볼로냐 대학교에서는 약용식물의 효능 연구에 주력하는 약학부가 의학부에서 독립되었다.

메데이아의 일화를 담은 프레스코화는 루도비코 카라치와 그의 사촌들인 안니발레 카라치, 아고스티고 카라치가 이끌었던 볼로냐 화파의 역사에서 획기적인 전환점으로 여겨진다.

▲ 루도비코 카라치, 〈마법의 약초를 따는 메데이아〉, 1584, 볼로냐, 파바 궁

사포와 파온

Sappho and Phaon

사포가 살았던 그리스의 레스보스 섬에서 나온 '레즈비언'이라는
단어는 이후 여성 동성애를 일컫는 말이 되었다.

출처와 배경

사포가 지은 9권의 서정시집은
현재 극히 일부만이 남아
전해지고 있다. 라파엘로가
세냐투라의 방에 전 세기에
걸친 최고의 시인들을
기념하며 그린 프레스코
벽화 〈파르나소스〉에서
사포는 여성 시인으로서는
유일하게 등장한다. 그녀는
그림 속에서 자신의 이름이
적힌 두루마리를 손에 들고
독보적인 존재감을 드러내고
있다.

기원전 640년경에 레스보스 섬에서 태어난 사포는 유명한 서정시인
으로, 그녀의 시는 후대에까지 길이 기억되고 사랑받고 있다. 사포라
는 이름과 그가 태어난 섬에서 유래한 단어는 이후 여성 동성애의 대
명사가 되었는데, 그리스의 또 다른 유명한 시인인 아나크레온의 말
에 의하면 사포는 자신이 세운 학교에서 시와 음악과 무용을 배우던
소녀들과 동성애 관계에 있었다고 한다. 하지만 사포는 결혼해서 딸을
낳기도 했으며, 여러 남자와 사랑을 나누었다고 역사는 전하고 있다.
어쨌든 사포는 그녀의 성적 취향 때문이 아닌 심금을 울리는 아름다
운 시로 그리스 전체에서 이름을 떨쳤다. 인간의 진실한 감정을 솔직
하고 풍부하게 풀어낸 그녀의 서정시는 오늘날에도 깊은 감동을 준다.
사포의 죽음과 관련해서는, 시인은 젊고 잘생긴 뱃사공 파온을 사랑하

였으나 실연 끝에 레우
카스의 벼랑에서 투신
했다고 전해진다. 이러
한 사포의 이야기는 사
회적 신분과 지식의 격
차를 뛰어넘고, 이성조
차 능가하는 열렬한 사
랑의 힘을 다시 한 번
확인하게 한다.

▶ 안젤리카 카우프만,
〈사랑의 영감을 받는 사포〉,
1790년경, 루가노,
스위스 BSI 은행 컬렉션

사포가 쓴 사랑의 서정시(총 9권의 시집에서 극히 일부만이 전해지는)는 풍부하고
솔직한 감정표현으로 오늘날까지 깊은 공감을 불러일으킨다. 그녀의 시에서
느껴지는 부드러운 사랑은, 마음 깊은 곳에서 우러나오는 고통스러운
감정과도 잘 어우러진다.

뱃사공 파온을 사랑한 사포는
사랑의 고통으로 인해
레우카스의 벼랑에서 떨어져
죽었다고 전해진다.

유럽 신고전주의의 걸작으로 평가받는
다비드의 작품에서 사포와 파온은 다정한
연인으로 그려졌다. 이 작품에서 파온은
뱃사공이 아니라 매력적인 사냥꾼에 가까운
모습으로 미화되었다.

▲ 자크 루이 다비드, 〈사포와 파온〉,
1809, 상트페테르부르크, 에르미타슈 미술관

소크라테스와 크산티페

크산티페는 남편의 삶을 전혀 이해하지 못하고
잔소리와 불평만 늘어놓는 악처의 대명사이다.

Socrates and Xanthippe

● **출처와 배경**
디오게네스 라에르티오스,
《유명한 철학자들의 생애와
사상》 2.
미술 작품에서 크산티페는
연구에 전념하는 남편의
등에다 바가지의 물이나
요강의 오물을 붓는 모습으로
그려졌다.

누군가가 소크라테스에게 남자가 가장 후회할 일이 무엇이냐고 묻는다면, 철학자는 한 치의 망설임도 없이 "결혼!"이라고 대답할 것이다. 이 유명한 철학자의 부인 크산티페는 악처로 유명했다. 그녀는 고매한 철학의 세계에 빠져 사는 남편과는 완전히 딴판인 교양 없고 억척스러운 아내였다. 소크라테스는 아내의 거침없는 잔소리와 욕설을 묵묵히 견디며 가끔 반어적인 대꾸를 할 뿐이었다고 한다. 하지만 현실적으로 생각해보았을 때, 크산티페는 그저 평범한 아내였을 것이다. 가정에는 도통 관심이 없었던 소크라테스는 좋은 남편과는 거리가 멀었다. 반어법을 이용한 철학자의 화술은 불리한 상황들을 언제든지 그에게 유리하게 뒤엎을 수 있었고, 질문에 또 다른 질문으로 답하며 빠져나가는 태도는 아내를 힘들게 했을 것이다. 여기에 소크라테스의 유명한 동성애적 기질이 더해지니 크산티페의 고생은 말할 것도 없었다. 또한 소크라테스는 사티로스와 비교될 정도로, 결코 매력적인 외모의 소유자가 아니었다.

한편, 그리스의 또 다른 철학자인 아리스토텔레스의 애인 필리스(이 책의 '소유' 편 참조)도 남자를 쥐고 흔드는 혹독한 여자였다고 전해진다.

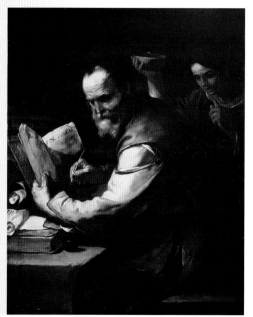

◀ 루카 조르다노, 마라노 디 카스테나조,
〈소크라테스의 등에 물을 붓는 크산티페〉.
몰리나리 프라델리 컬렉션

억척스러운 크산티페에게서 네덜란드 사회와 가정의 삶을 든든하게 꾸려가는 가정주부들의 모습을 엿볼 수 있다. 네덜란드에서 여성의 지위는 당시 유럽의 다른 나라들에 비해서 높은 편이었다.

크산티페는 생각에 잠겨 있는 남편의 머리 위에 물을 붓는다. 그녀는 가정 살림에는 아무런 도움이 되지 않는 철학의 세계로부터 남편을 깨우려고 한다.

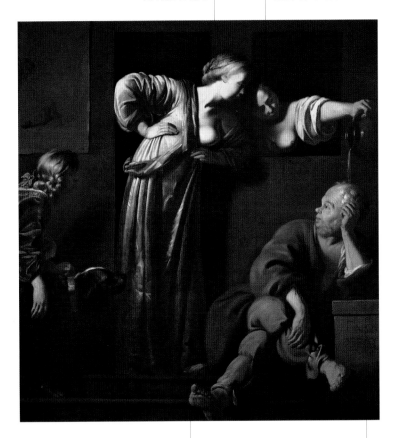

네덜란드의 화가는 문학적 에피소드를 그가 살던 시대로 옮겨 그림 속에 현실감을 불어넣었다. 황금시대를 자랑하던 당시의 암스테르담은 '17세기의 아테네'로 비유될 정도였다.

반 에베르딩겐은 전통적인 소크라테스의 이미지를 좀더 부드럽게 표현했다. 소크라테스는 못생긴 외모 탓에 예로부터 누추한 옷을 걸친 사티로스의 인상으로 그려졌다. 그림 속의 철학자(항상 익살맞은 분위기의)는 혈기 왕성한 아내 앞에서 무기력하고 체념한 듯한 자세로 앉아 있다.

▲ 카사르 반 에베르딩겐, 〈소크라테스와 크산티페〉, 1655, 스트라스부르 미술관

헬레네와 파리스

Helen and Paris

메넬라오스 왕의 아내인 헬레네의 빛나는 미모는 고대 세계를 혼란에 빠뜨렸다. 호메로스가 전하는 이야기에 따르면 헬레네는 트로이 전쟁의 원인이 되었다.

● **출처와 배경**

호메로스, 《오디세이아》 제4권.
올림포스의 아름다운 세 여신이
누드를 선보이는 파리스의
심판은 헬레네의 납치(또는 사랑의
도주) 장면보다 더 많이 인용된
소재이다.

올림포스에서 가장 아름다운 여신을 정하는 자리에서 헤라, 아프로디테, 아테나가 경합을 벌였다. 서로 이해관계가 얽혀 있는 신들 사이에서는 심판관을 정할 수 없었기에 제우스는 대신 트로이의 왕자 파리스에게 판결을 맡겼다. 헤르메스는 파리스에게 미인 대회의 우승자에게 주어질 황금 사과를 넘겼다. 세 여신은 파리스의 환심을 사기 위해 선물 공세를 퍼부었다. 헤라는 지상 최고의 권력을, 아테나는 끝없는 지혜를, 아프로디테는 세상에서 가장 아름다운 여자를 선물로 주겠다고 했다. 파리스는 이미 님프 오이노네와 결혼한 몸이었지만 아프로디테의 손을 들어주었고, 황금 사과는 결국 아프로디테에게 돌아갔다. 사랑의 여신 아프로디테의 도움을 받아 파리스는 아름다운 헬레네를 스파르타에서 납치했다. 아내를 빼앗긴 메넬라오스 왕은 형인 아가멤논을 선두로 한 그리스 군대를 결성했고, 이에 트로이도 맞서면서 10년간의 지루하고 험난한 트로이 전쟁이 벌어지게 되었다. 전쟁이 발생한 일련의 과정에서 헬레네는 아무런 잘못도 하지 않았지만 어쨌거나 그녀는 사건의 결정적인 도화선이 되었다.

▼ 프란체스코 디 조르조 마르티니,
〈파리스 이야기〉, 1465년경,
로스앤젤레스, J. 폴 게티 박물관

조그마한 큐피드가 아프로디테의
머리 뒤로 익살맞게 모습을
드러내고 있다.

파리스는 프리기아 모자를 쓴 투사로
그려졌다. 그는 헬레네에게 팔을 내밀며,
일어나 함께 떠날 것을 제안하고 있다.

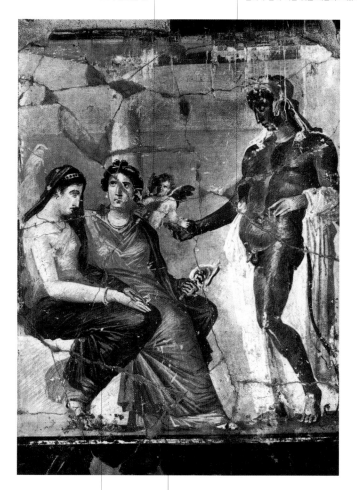

왼쪽에 앉아 있는 헬레네는 망설이는 듯하다.
그녀가 입은 옷은 결혼한 여자의 복장이다.

머뭇거리는 헬레나의 옆에서
아프로디테 여신이 파리스의
말을 따르라고 설득하고 있다.

▲ 〈헬레네와 파리스〉, 1세기,
프레스코 벽화, 폼페이, 아만투스의 집

아킬레우스와 브리세이스

발뒤꿈치에 치명적인 약점을 가진 아킬레우스는 전투에서는 결코 패하는 일이 없는 불사의 영웅이었지만 감정의 소용돌이에는 쉽게 무너지고 말았다.

Achilles and Briseis

● **출처와 배경**

호메로스, 《일리아스》 제1권.
《일리아스》는 아킬레우스의
분노로 이야기가 시작된다.
도입부에서 호메로스는 영웅
아킬레우스의 노여움을
노래하라고 뮤즈의 신에게
기원하고 있다.

아가멤논이 총지휘관으로 출전한 그리스군의 트로이 공략은 길고도 힘겨웠다. 도시를 에워싼 성벽은 좀처럼 뚫리지 않았기 때문에 군대는 오랜 기간을 성 밖에서 주둔하고 있어야 했다. 그리스군은 트로이 주변의 여러 나라를 공격해서 얻은 전리품과 여자들로 위안을 삼았다. 주변국에서 색출해온 여자들 중에서 총지휘관 아가멤논은 아폴론 사제의 딸인 크리세이스를 차지했다. 이에 격분한 아폴론은 그리스 군대에 전염병을 돌게 했다. 신의 분노를 달래고자 아가멤돈은 아버지에게 딸을 돌려주었다. 그 대신 그는 아킬레우스의 여자인 브리세이스를 빼앗았다. 이에 반발한 아킬레우스가 지휘관을 향해 칼을 뽑아들었으나 때마침 전쟁이 터지고 말았다. 화가 난 아킬레우스는 전쟁에 참여하지 않았다. 그의 불참으로 인해 그리스 군대가 계속해서 패배했지만 아킬레우스는 꿈쩍도 하지 않았다. 그러던 어느 날 친구 파트로클로스가 그리스군에게 용기를 주고자 아킬레우스로 분장해 전쟁을 치르다가 전사하는 사건이 생기자, 비로소 그는 다시 출전하여 친구의 원수를 갚았다.

아킬레우스의 일화에서 나타난 분노는 남자의 소유욕에 관한 것이다. 아킬레우스가 브리세이스를 얼마나 사랑했는지, 또 아가멤논의 처사가 얼마나 부당했는지를 따지기에 앞서 이 이야기에는 여자의 감정을 생각하지 않는 남자들만의 폭력적인 소유욕이 분명하게 담겨 있다.

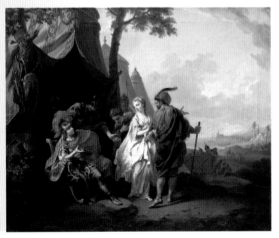

▼ 요한 하인리히 티슈바인,
〈아킬레우스와 브리세이스〉,
1773, 함부르크, 시립 미술관

아킬레우스의 생애를 다룬 여덟 점의 연작 중
하나이다. 위대한 플랑드르 화가이자 외교관이었던
루벤스가, 30년 전쟁으로 고통을 겪고 있던 유럽의
평화를 위해 활동하던 시기의 작품이기도 하다.

아킬레우스의 분노는 중앙에서 손가락을 들고
있는 아가멤돈으로 인해 폭발한 것이다. 군대의
총지휘관인 아가멤논은 그리스 선박의 돛대를
배경으로 하여 그려졌다.

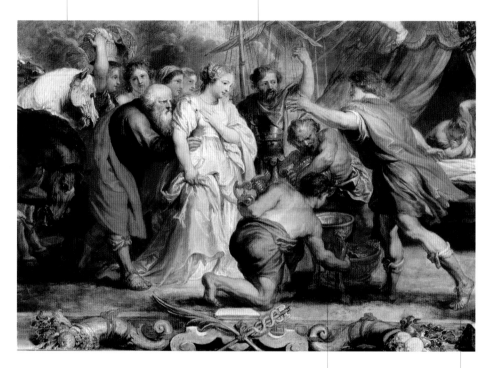

그림 속의 풍부한 세부 묘사는 관람객의
시선을 여기저기로 흩어놓는다.

아킬레우스는 아름다운 여자 노예
브리세이스를 끌어당기기 위해
앞으로 다가서고 있다. 루벤스는
분노하는 영웅에게 헬레니즘 시대의
유명한 대리석 작품인 〈권투 선수
il Pugilatore〉의 자세를 도입했다.

▲ 페테르 파울 루벤스, 〈아킬레우스의 분노〉,
1630, 마드리드, 프라도 미술관

오디세우스와 칼립소

Odysseus and Calypso

님프 칼립소의 매력적인 유혹도, 영원한 삶을 주겠다는 그녀의 약속도 집으로 돌아가려는 오디세우스의 마음을 돌리지는 못했다.

● 출처와 배경
호메로스, 《오디세이아》 제 5권.

▼ 〈오디세우스와 칼립소〉, 기원전 2세기, 타나그라 지방의 헬레니즘 시대 테라코타, 개인 소장

님프 칼립소는 티탄족인 아틀라스의 딸로 오기기아 섬의 동굴에서 살고 있었다. 어느 날 바다에서 강풍을 만나 배가 난파되고 동료들을 모두 잃은 오디세우스가 만신창이의 몸으로 그녀의 섬에 도착하면서, 칼립소의 평화로운 삶은 흔들리게 되었다. 아름다운 님프는 교활한 영웅에게 흠뻑 빠져 사랑의 대가로 영원한 삶을 주겠다고 약속했다. 그러나 오디세우스는 매혹적인 칼립소도, 불사의 약속도 선뜻 받아들일 수가 없었다. 오디세우스는 칼립소와 황홀한 사랑의 밤을 보내고 낮이 되면 고향에 대한 그리움으로 시름시름 앓곤 했다. 그가 끝없는 바다를 바라보며 머나먼 고향 이타카와 그곳의 아내를 그리워하는 동안 7년의 세월이 흘러갔다. 헤르메스의 중재로 칼립소는 결국 오디세우스를 놓아주기로 마음먹고, 그가 타고 떠날 뗏목을 만들어주었다. 특히 호메로스는 배를 만드는 부분의 이야기를 느리게 진행하며 두 주인공의 심리 상태를 섬세하게 묘사하였다.

오디세우스와 칼립소의 이야기는 다양하게 해석되었다. 고향 이타카와 아내 페넬로페에 대한 오디세우스의 확고한 사랑, 원시적인 삶[칼립소의 이름은 '동굴에서 사는 사람(원시인)'을 의미한다]과 현실적인 삶 사이의 갈등, 더욱 통속적으로는 예로부터 가장 위험한 고비라 말하는 '7년째의 위기'를 맞은 연인들의 이별 등이다.

망토를 두른 오디세우스는
해안가에 우두커니 서서 바다 너머
고향을 바라보고 있다.

독일 상징주의를 대표하는 뵈클린의 이 그림은 국제적인
명성을 얻었다. 조르조 데 키리코는 형이상학적 회화의 탄생과
관련하여 뵈클린의 오디세우스를 언급하기도 했다.

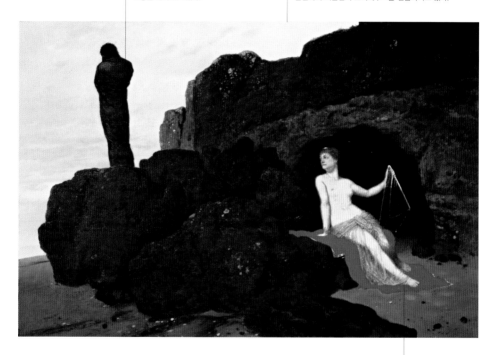

동굴 입구에 앉아 있는 칼립소는
이타카를 그리워하는 오디세우스의 마음을
무엇으로도 돌릴 수 없음을 느낀다.

▲ 아르놀트 뵈클린, 〈오디세우스와 칼립소〉,
1882, 바젤, 시립 미술관

오디세우스와 페넬로페

Odysseus and Penelope

고매하고 정숙한 페넬로페는 오디세우스가 10년간 항해하며 만난 젊고 매혹적인 님프들과는 다른 모습으로 재현되었다.

● **출처와 배경**

호메로스, 《오디세이아》
제23권.

예술 작품에서 페넬로페가
자주 등장하지 않은 이유는
쉽게 짐작할 수 있다. 귀향길에
오른 영웅을 기다리는 아내는
소녀의 모습을 한 님프들에
비해 환상이 떨어지는, 나이 든
여자의 모습이었을 것이다.
이탈리아 영화감독 프랑코
로시의 《오디세이아》(1968)
에서는 그리스의 뛰어난
여배우 이렌느 파파스가
페넬로페를 맡아 단아하고
의연한 이타카 섬의 여왕을
연기했다.

이타카 섬의 왕과 왕비가 다시 만나기까지의 과정은 험난했다. 하지만 호메로스는 그의 작품에서 인생의 고난을 극복하고 마침내 제자리를 찾은 부부간의 사랑이 승리했음을 외치고 있다. 우리는 오디세우스의 웅장한 영웅담을 읽으며 그 이면에 가려져 있는 페넬로페의 슬픈 모습을 상상할 수 있을 것이다. 남편이 트로이 전쟁에 참여하고 파란만장한 귀환 여정을 겪는 동안, 집에 홀로 남은 페넬로페는 고통과 고뇌의 세월을 보냈다. 페넬로페는 천을 짜고 다시 풀어가며 꿋꿋한 믿음으로 남편이 돌아오기만을 기다렸다. 구혼자들의 간청과 협박이 뒤따랐지만 그녀는 절망하지 않았으며, 늙은 개 아르고스와 충실한 시녀들과 함께 남편과의 기억을 떠올리며 강인하고 의연하게 아들 텔레마코스를 길렀다.

오디세우스에게 있어서 아내에게 돌아간다는 희망은 난관에 부딪힐 때마다 그에게 새로운 힘을 북돋아주는 원천이었다. 작품의 마지막 부분에서 호메로스는 고향으로 돌아온 오디세우스가 아내의 구혼자들을 상대로 치른 한바탕 살육전과 부부의 감동적인 재회를 대비시켜 보여주고 있다. 오디세우스가 페넬로페에게 신혼방 침대의 비밀을 들려주며 자신이 남편임을 증명하자, 20년 세월을 한순간에 떨쳐버리는 부부의 묵묵하고 뜨거운 포옹이 이어졌다.

◀ 프란체스코 프리마티초, 〈오디세우스와 페넬로페〉, 1545년경, 오하이오, 털리도 미술관

아이네이아스와 디도

Aeneas and Dido

카르타고의 여왕과 아이네이아스의 뜨거운 사랑
이야기는 마치 베르길리우스의 서사시에 나오는
서정적인 노래와도 같다.

디도는 북아프리카 해안서 융성하던 도시 카르타고의 여왕이었다. 카르타고는 지금의 튀니스 만 연안에 있던 도시로 페니키아인들이 살았다. 아이네이아스는 전쟁에서 살아남은 트로이인들을 이끌고 화염에 휩싸인 도시를 탈출해 바다에서 떠돌다가 카르타고 항구에 도착하게 되었다. 인정 많고 자비로운 여왕 디도는 망명자들을 자신의 궁전에 머물게 했다. 여왕은 아이네이아스의 모험 이야기에 감동했을 뿐 아니라, 아이네이아스의 아들로 변장한 큐피드의 화살을 맞고 그를 사랑하게 되었다. 그녀는 자신의 열정을 억제하려고 하였으나, 폭풍을 피해 들어간 동굴에서 아이네이아스와 단둘이 남게 되자 그만 감정을 터뜨리고 말았다. 아이네이아스와 디도는 뜨거운 사랑을 나누었다. 트로이의 영웅은 디도의 궁정에 머물며 카르타고의 실질적인 왕으로 행세했다. 그러나 신들은 이탈리아에서 새로운 국가를 건설해야 하는 그가 자신의 임무를 잊지 말 것을 상기시켰다. 두 연인의 가슴 아픈 이별은 너무나도 갑작스럽게 이루어졌다. 아이네이아스가 올라탄 배는 야속하게 수평선 너머로 사라져갔으며, 디도는 해안에다 거대한 장작 더미를 설치하고 아이네이아스가 버려두고 간 물건들을 태웠다. 그 순간 여왕의 절망은 분노로 바뀌었다. 배신감을 느낀 여왕은 장차 아이네이아스가 세울 나라(로마)와 카르타고는 영원히 증오하는 관계에 있을 것이라는 저주를 퍼부으며 전쟁을 예고했다. 이 극적인 드라마의 절정에서 디도는 칼로 자신의 몸을 찌르고 불길 속으로 뛰어든다. 아이네이아스가 멀리서 불꽃과 연기를 보고 연인의 끔찍한 최후를 상상하길 바라며……

● **출처와 배경**

베르길리우스,
《아이네이스》1권과 4권.
많은 화가들이 기억한
아이네이아스와 디도의
이야기는, 헨리 퍼셀이
작곡한 영국 바로크 오페라의
걸작으로 재탄생하기도 했다.

▼ 스테파노 다네디(몬탈토),
〈디도를 떠나는 아이네이아스〉,
1644–50, 밀라노,
스포르체스코 성, 시립 미술관

아이네이아스와 디도

간신히 튀니스 만에 상륙한 아이네이아스는
여왕을 알현하고 있다.

이딜리아 북부 도시 비첸차의 발마라니 빌리에
그려진 이 프레스코화는 온화하고 사랑스러운
느낌을 준다. 그림 속 궁정의 풍경은 위대한
고대와 중세의 서사시들(일리아스, 아이네이스,
광란의 오를란도, 해방된 예루살렘)에서 영감을 얻은
것이다. 잠바티스타는 빌라의 응접실에서 아들
잔도메니코와 함께 벽화를 그렸다.

북아프리카 카르타고의 여왕은
순백의 털가죽으로 만든 화사한
망토를 걸치고 있다. 티에폴로는
웅장하고 격동적인 바로크 양식
대신에, 밝고 우아한 로코코의
방식으로 주제에 접근했다.

아이네이아스는 여왕이 동정심을
유발하기 위해 자신의 아들
아스카니우스를 데리고 여왕을
만났다. 소년의 등에 달린 날개를
통해 큐피드가 거짓 아들 행세를 하고
있음을 알 수 있다. 이렇게 해서 디도와
아이네이아스의 격정적이고 가슴 아픈
사랑이 불붙게 되었다.

▲ 잠바티스타 티에폴로, 〈아이네이아스를 맞이하는 디도〉,
1757, 비첸차, 발마라나 빌라, 아이네이아스 실

고전 문학의 장엄하고 극적인 순간을 담은 회화는
멜로드라마의 탄생을 예고한다. 그림 속의 장면은 장차
오페라의 형태로 발전해가는, 노래와 음악이 동반된 연극
무대처럼 표현되었다.

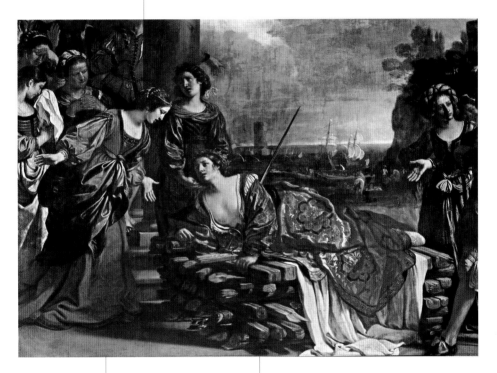

의상과 장식, 코러스 가수처럼
배치된 등장인물들 역시 극장의
무대를 연상시킨다.

슬픔에 잠긴 아름다운
카르타고의 여왕은 장작더미에
몸을 던진다. 그녀는 마치
오페라의 마지막 아리아를
감동적으로 부르는 소프라노
프리마돈나처럼 보인다.

▲ 게르치노, 〈디도의 죽음〉,
1631, 로마, 스파다 미술관

알렉산드로스와 록사네

군사들의 사랑을 한 몸에 받았던 지휘관은 너무 이른 나이에 세상을 떠났다. 알렉산드로스 대왕을 진정한 게이 아이콘으로 보는 견해도 있지만, 그의 인생에는 여자와의 사랑도 존재했다.

Alexander and Roxana

출처와 배경
플루타르코스, 《플루타르코스 영웅전》, 알렉산드로스 대왕의 생애 / 퀸투스 쿠르티우스 루푸스, 《마케도니아의 알렉산드로스 대왕 이야기》.
알렉산드로스와 록사네의 이야기는 16세기에 많이 다루어졌다. 특히 대왕의 결혼식 장면을 담은 회화와 프레스코화가 유명하다. 그러나 젊음과 사랑이 절정에 달한 위대한 대왕과 공주의 결혼식은, 다른 연인들에 비하면 상대적으로 뜸하게 등장하는 주제였다.

오랜 옛날부터 결혼은 정치와 권력의 막강한 수단으로서 여겨졌다. 두 나라 왕실 간의 정략결혼은 동맹을 더욱 강화하는 역할을 한다. 하지만 이에 따른 부작용도 존재하는데, 한 나라에 여러 왕가가 개입되어 있을 경우 왕위 계승의 문제를 두고 마찰이 생길 수 있다. 마케도니아의 왕 알렉산드로스는 결혼을 철저하게 정략적으로만 대한 인물이었다. 그는 정복한 지역을 평화롭게 다스리기 위해서 그 지역 왕의 딸들과 결혼을 했다. 아마존의 여왕을 비롯해 여러 여자가 그의 사랑을 원했지만, 그는 정치적 계산으로 여자를 대했다.

여자와의 진실한 사랑은 록사네가 유일했다. 록사네는 현재 우즈베키스탄에 해당하는 소그디아의 공주였다. 알렉산드로스는 연회에서 공주가 춤을 추는 모습을 보고 한눈에 반해 청혼하게 되었다. 이후 록사네는 알렉산드로스 대왕의 진군을 따라 인도의 인더스 강으로 남하했다가, 다시 서쪽으로 가서 바빌론에 도착했다. 이곳에서 알렉산드로스는 말라리아에 걸려 죽었다. 기원전 323년 6월 10일, 미처 33세도 되기 전이었다.

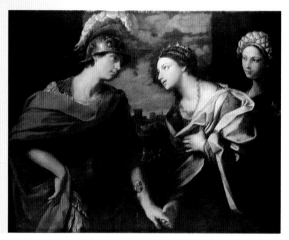

◀ 귀도 레니, 〈알렉산드로스와 록사네〉, 1630년경, 카셀, 알테 마이스터 회화관

이 그림은 그리스나 로마 작가들이 기술한 내용을 바탕으로 유실된 고대 회화를 새로이 창작한 것으로, 다소 특별한 범주의 르네상스 작품에 속한다. 소도마는 이 작품을 로마 시대의 작가 루키아노스가 기록한 묘사에 기초하여 그렸다.

프레스코화가 그려진 침실은 페루치가 설계한 빌라의 1층에 있다. 상대적으로 작은 침실 공간을 넓어 보이게 하기 위해 소도마는 특이하게도 주랑을 배경으로 삼았다.

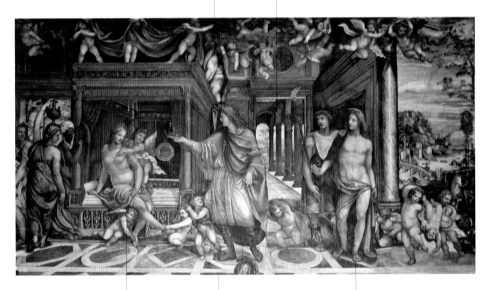

장난치고 날아다니는 큐피드 무리가 생생한 활기를 주고 있다. 그들은 록사네가 옷을 벗게 도와주거나 신발을 벗기기도 한다.

그림 전체에서 라파엘로의 분위기가 느껴진다. 소도마는 라파엘로와 꾸준한 만남을 유지했으며, 라파엘로는 몇 년 전에 이 저택의 1층에서 〈갈라테이아〉를 그리기도 했다.

반라의 헤파이스티온(대왕이 사랑한 동료이자 친구)이 기둥 옆에 서 있다. 그는 횃불을 들고 신랑을 신방까지 안내하는 중매인의 역할을 맡고 있다.

▲ 소도마, 〈알렉산드로스와 록사네의 결혼〉, 1517, 로마, 파르네지나 빌라

아펠레스와 캄파스페

Apelles and Campaspe

필리스와 같은 인물로 여겨지는 캄파스페는 아름답고 대담한 여자로, 점잖은 남자들을 위기로 몰아넣는 재주가 있었다.

출처와 배경

대 플리니우스, 《박물지 Naturalis Historia》 제35권과 제36권.
유명한 고대 화가가 주인공인 이 일화는 바로크 시대에 많이 인용되었다. 17세기와 18세기의 예술가들은 종종 자신을 모델로 해서 아펠레스를 그렸다.

알렉산드로스 대왕의 전기(플루타르코스, 쿠르티우스 루푸스, 플리니우스)는 중세 동안에 보충되거나 다듬어졌다. 이 중에는 민간에서 전해지는 사사로운 기록들도 존재하는데, 아펠레스와 캄파스페의 일화도 이러한 맥락에서 이해된다. 필리스와 캄파스페(또는 판카스페)는 종종 같은 여자로 여겨진다. 둘 다 매력적인 창녀였으며, 사회적으로 유명한 인물들을 곤혹스러운 사건에 빠뜨리는 데에 능통했다. 앞서 우리는 위대한 철학가 아리스토텔레스를 네 발로 걷게 하고 등 위에 올라탄 필리스를 보았다. 캄파스페는 그리스의 가장 뛰어난 화가였던 아펠레스의 아틀리에에 알렉산드로스 대왕과 같이 나타났다. 알렉산드로스 대왕은 화가에게 캄파스페의 초상화를 주문하였다. 캄파스페는 대담하게 옷을 벗고는 화가 앞에서 당당하게 자세를 취했다. 갑자기 화가의 눈에선 불꽃이 일고 가슴은 두근대기 시작했다. 이를 알아챈 대왕은 호탕하게 자신의 애인을 아펠레스에게 양보했다고 한다.

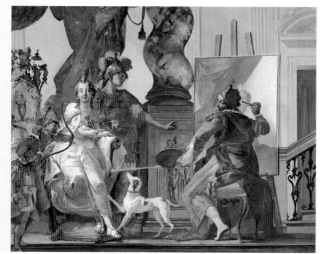

◀ 잠바티스타 크로자토,
〈캄파스페를 그리는 아펠레스〉,
1752-58, 레바다, 마르첼로 빌라

티에폴로가 젊은 시기에 작업한 주옥같은 작품으로, 그는
자신의 아틀리에를 배경으로 고대의 일화를 화폭에 담았다.
그림의 뒤쪽으로는 화가의 다른 작품들이 보인다.

작품 속에는 과거와 현대가 혼재되어 있다.
익살맞은 표정을 짓고 있는 화가의 그림 앞으로
고대 의상을 걸친 인물들이 보인다.

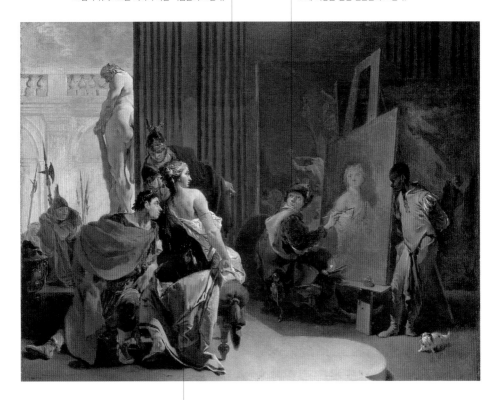

캄파스페는 장면의 중앙에서 눈부신
자세를 취하고 있으며, 그녀의 뒤에서
붉은 망토를 휘감은 인물이 바로
알렉산드로스 대왕이다.

▲ 잠바티스타 티에폴로, 〈캄파스페의 초상을 그리는 아펠레스〉,
1725–26, 몬트리올 미술관

루크레티아와 타르퀴니우스

루크레티아의 극적인 사건에서는 죽음으로써 부끄러움을 씻고 대의에 이바지하는 용감한 여성을 볼 수 있다.

Lucretia and Tarquinius

● **출처와 배경**

티투스 리비우스, 《로마사 Ab Urbe condita》 제1권 / 오비디우스, 《달력》 제2권. 루크레티아의 자해는 르네상스와 바로크 시대의 진정한 고전으로 여겨졌으며, 도덕적이고 교훈적인 목적에서 널리 유포되었다. 남자의 일방적인 폭력(에 대한 결과로 가족 전체가 권력을 완전히 상실하게 되는)을 맹렬히 비난하고 있으며, 그녀의 희생은 조국을 위해 몸바친 순교자에 버금가는 영웅적인 업적으로 칭송되었다.

귀족 부인 루크레티아는 로마의 공화제 시행에 이바지한 시민의 모범이자 용감한 영웅으로서 칭송받았다. 사건의 배경은 로마의 일곱 왕 가운데 마지막 왕인 타르퀴니우스 수페르부스가 집권하던 기원전 510년이다. 군인인 남편 콜라티누스가 부대에 있는 동안 루크레티아의 침실로 왕의 아들 섹스투스가 침입했다. 섹스투스는 그녀에게 칼을 들이대면서, 몸을 허락하지 않으면 먼저 그녀를 죽이고 노예도 한 명 죽여서 그 둘을 발가벗긴 채로 한자리에 눕혀 간통의 누명을 씌우겠다고 위협했다. 어쩔 도리가 없었던 루크레티아는 섹스투스에게 몸을 허락하였다. 다음 날 아침 그녀는 남편과 아버지를 불러 일가친척들 앞에서 간밤에 일어난 사건을 털어놓았다. 그리고는 복수를 부탁하며 스스로 목숨을 끊었다. 화가들은 아름다운 루크레티아가 자신의 몸을 칼로 찢는 장면을 그려 의연함, 부끄러움, 고통, 분노 등이 복잡하게 얽힌 감정을 표현하였다. 이 사건이 알려지면서 로마 시민의 분노는 타르퀴니우스 수페르부스 왕과 그의 친척들(로마인이 아니라 에트루리아인이었던)에게로 향했다. 이들은 로마에서 추방되었고, 영웅 루크레티아의 남편 콜라티누스는 유니우스 브루투스와 함께 초대 집정관이 되어 기나긴 로마 공화정 역사의 시작을 알렸다.

◀ 로렌초 로토, 〈루크레티아 드로잉을 들고 있는 여인〉, 1527년경, 런던, 국립 미술관

안토니우스와 클레오파트라

Antonius and Cleopatra

클레오파트라는 역사적으로 유명한 인물이지만 그녀의 개인적 삶은 무수한 전설로 덮여 있다. 클레오파트라는 종종 《아이네이스》에 나오는 아름답고 강력한 북아프리카의 여왕 디도로 상징되기도 한다.

Antonius and Cleopatra

프톨레마이오스의 딸이자 이집트의 마지막 파라오인 클레오파트라는 오랫동안 로마 정치의 주역이었다. 클레오파트라는 젊었을 때 율리우스 카이사르와 사랑을 했고, 나이가 들어서도 여전히 놀라운 매력을 소유했던 덕에 다시 마르쿠스 안토니우스의 연인이 되어 안토니우스와 옥타비아누스 간의 권력 싸움에 개입하게 되었다. 안토니우스는 동맹을 요청하기 위해 이집트로 여왕을 찾아갔다. 권력과 매력, 사치와 지혜의 절정기에 있던 40세의 여왕은 자신의 아름다움과 유구한 역사를 가진 이집트의 화려한 권능을 한껏 드러내며 안토니우스를 유혹했다. 클레오파트라가 성대한 연회를 베푸는 자리에서 자신의 진주 귀걸이를 술에 녹여 안토니우스에게 건넨 일화는 유명하다. 하지만 역사는 안토니우스 대신 옥타비아누스 아우구스투스의 손을 들어주었다. 기원전 31년 악티움 해전에서 패한 안토니우스는 자결했으며, 포로가 되어 로마로 끌려가는 것이 두려웠던 클레오파트라 역시 치명적인 독사를 풀어 스스로 죽음을 선택했다.

• 출처와 배경

플루타르코스, 《플루타르코스 영웅전》, 안토니우스의 생애.
클레오파트라가 자살하는 장면은 많은 예술가와 수집가들의 마음을 사로잡았다. 바로크 시대에 유행했던 미와 죽음. 관능과 체념의 주제를 표현하기에 완벽한 소재였기 때문이다. 이러한 클레오파트라의 이미지는 할리우드 영화 《클레오파트라》에서 리처드 버튼과 같이 열연한 리즈 테일러를 통해서 잘 알려져 있다.

◀ 잠바티스타 티에폴로,
〈클레오파트라의 연회〉,
1746년경. 베네치아, 라비아 궁

아벨라르와 엘로이즈

Abelard and Heloise

아벨라르와 엘로이즈의 열정은 그들이 주고받았던
편지의 한 줄 한 줄을 따라 전해진다.

● 출처와 배경

뛰어난 중세 문학으로
평가받는 엘로이즈와
아벨라르의 서간집은 계속해서
보완되고 개정되었다. 각각
1142년과 1164년에 세상을
떠난 두 연인은 결국 죽어서야
나란히 누울 수 있었다. 그들은
파리의 페르 라셰즈 묘지에
잠들어 있다.

안타까운 두 연인의 이야기는 사춘기 소녀와 뛰어난 스승이라는 특별한 관계에서 시작되었다. 17세의 엘로이즈는 똑똑하고 교양 있는 소녀였다. 그녀의 양육을 맡고 있던 삼촌 풀베르는 당시 유명한 철학자이자 교사였던 39세의 아벨라르를 조카의 개인교사로 고용했다. 선생과 제자는 이내 서로 사랑에 빠지게 되었다. 두 사람이 주고받은 편지에는 수업을 가장한 그들의 연애가 얼마나 달콤하고 열정적이었는지 생생하게 남아 있었다. 선생의 학문적인 명성만 믿고 조카를 맡겼던 풀베르는 이 사실을 알고 아벨라르를 내쫓았다. 그러나 머지않아 엘로이즈가 임신했다는 사실이 밝혀지자 아벨라르는 그녀를 몰래 빼내 자신의 고향 브르타뉴로 보냈다. 그곳에서 엘로이즈는 아들을 낳았으며, 결혼을 할 수 없는 성직자 신분인 아벨라르의 명예를 생각해 둘은 비밀리에 결혼식을 올렸다. 하지만 엘로이즈의 집안에서는 이러한 상황을 결코 용납할 수 없었다. 아벨라르는 풀베르가 보낸 자객에게 거세를 당했으며 엘로이즈는 아르장퇴유의 수녀원으로 보내졌다. 각각 수도사와 수녀가 된 연인은 편지를 주고받으며 애절한 사랑을 이어나갔다.

◀ 〈아벨라르와 엘로이즈의 무덤〉,
19세기, 파리, 페르 라셰즈 묘지

아벨라르가 거세당하는 끔찍한 사건 이후 엘로이즈는 아르장퇴유의 수녀원에 들어가 수녀가 되었다.

귀족의 거실처럼 꾸며진 수도원의 안락한 응접실에서 아벨라르와 엘로이즈의 대화가 펼쳐지고 있다.

아벨라르와 엘로이즈는 열띤 담화를 나누면서도 적정한 거리를 유지하고 있다. 그들이 계속 이어갔던 지적인 만남은 113통에 달하는 서간집에 남아 전해진다.

젊은 수녀들이 둘의 대화를 흥미롭게 지켜보고 있다. 엘로이즈는 검은 수녀복을 입고 있는 데 반해 아벨라르는 대학교수의 복장인 금 사슬과 가죽으로 장식된 망토를 걸치고 있다.

▲ 후기 고딕 미니아튀르 화가,
〈아벨라르와 엘로이즈의 담화〉(오를레앙 공작 샤를의 시집),
1430년경, 런던, 대영 도서관

파올로와 프란체스카

Paolo and Francesca

프란체스카 다 리미니와 파올로 말라테스타의 영원한
사랑 이야기는 단테의 지옥편에 등장한다. 고통스러운
지옥의 형벌 속에서도 두 연인은 서로를 끌어안고 있었다.

● 출처와 배경

**단테 알리기에리, 《신곡》,
지옥편 제5곡.**
파올로와 프란체스카는
낭만적이지만 불행한 사랑의
주인공이다. 비극적인 결말로
이어지는 그들의 이루어질 수
없는 사랑을 19세기 화가와
작가, 음악가 들이 자주
다루었다.

▼ 가에타노 프레비아티,
〈파올로와 프란체스카〉, 1887,
베르가모, 카라라 아카데미

지옥 여행의 초반부에서 단테는 파올로와 프란체스카의 영혼을 만난
다. 애욕의 죄인들 사이에서 파올로는 자신의 형제를, 프란체스카는
남편을 배신한 죄로 벌을 받고 있었다. 하지만 시를 통해 절절하게 흐
르는 그들의 순수한 사랑 이야기는 모든 이에게 감동과 연민을 불러
일으킨다. 특히 두 주인공의 가슴 떨리는 첫 키스 장면은 문학사상 잊
을 수 없는 순간으로 각인되었다. 지옥에서 울고 있는 파올로의 옆에
서, 프란체스카는 단테에게 자신들의 비운의 사랑 이야기를 들려준
다. 집안의 정략결혼으로 조반니 말라테스타와 원치 않는 결혼을 하
게 된 프란체스카는 잘생긴 시동생 파올로를 사랑하게 되었다. 어느
날 저녁 파올로와 프란체스카는 함께 중세 기사 소설을 읽고 있었다.
그들은 랜슬롯과 귀네비어 왕비의 사랑을 노래한 장면에 심취한 나머
지, 서로에게 숨겨왔던 감정을 터뜨리고 말았다. 아내와 동생의 관계
를 알게 된 조반니는 질투심에 휩싸였고, 칼을 들고 달려든 그의 손에
두 연인은 죽게 되었다.

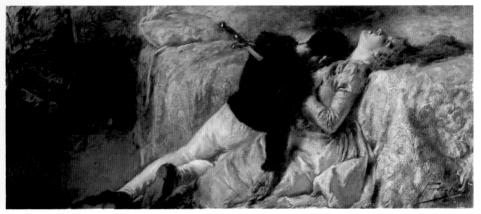

단테가 기술한 유명한 사랑 이야기를 뛰어나게 연출한
앵그르의 두 번째 작품이다. 앵그르는 자신이 관심을 기울인
주제를 여러 번 반복하여 그리곤 했다.

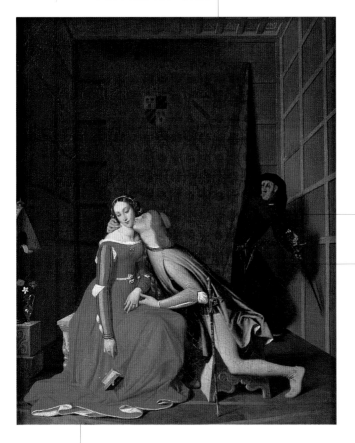

뒤쪽으로 프란체스카의
남편인 조반니 말라테스타의
모습이 보인다. 그는
숙명적인 입맞춤의 순간에
방 안으로 들어서고 있다.

앵그르의 그림은
언제나 세심하고 엄격한
형식미를 추구하였다.
두 연인의 모습을 완벽한
삼각형 안에 끼워 넣기 위해
화가는 파올로의
목을 길게 늘이는 인체
변형도 주저하지 않았다.

화가의 작업과 같은 시기에, 파올로와 프란체스카의
일화는 존 플랙스먼의 조각과 실비오 펠리코의 유명한
비극(《프란체스카 다 리미니(Francesca da Rimini)》)으로도
다루어졌다.

▲ 장 오귀스트 도미니크 앵그르, 〈파올로와 프란체스카〉,
1819, 앙제 미술관

안젤리카와 메도로

Angelica and Medoro

《광란의 오를란도》에서 모두가 욕망하는 대상인 안젤리카는, 따뜻한 마음씨를 지녔지만 변하기 쉬운 여성의 마음을 대변하고 있다.

● 출처와 배경
루도비코 아리오스토, 《광란의 오를란도》.

아리오스토가 페라라의 에스테 가문을 위해 지은 서사시에 등장하는 안젤리카는 복잡한 여성성을 대변하기 위해 작가가 고안한 문학적 장치이다. 이 이야기에 등장하는 오를란도는 안젤리카를 너무 사랑한 나머지 이성을 잃고 말았다. 전체적으로 복잡하게 얽힌 줄거리와는 달리 주인공 안젤리카는 독자에게 친숙하게 다가오는 인물이다. 사라센 미녀 안젤리카는 기독교와 사라센 병사 모두의 사랑을 한 몸에 받았다. 그중에서도 특히 오를란도라는 청년이 그녀를 몹시 사랑했다. 하지만 안젤리카는 전쟁 중에 심각한 부상을 당한 잘생긴 이슬람 젊은이 메도로를 보고 한눈에 반한다. 그녀는 메도로를 거두어 밤낮으로 정성스러운 간호를 했다. 메도로의 상처가 아물어갈수록 안젤리카의 상사병은 깊어갔다. 시간이 흘러 안젤리카의 극진한 간호 덕분에 메도로의 건강은 완전히 회복되었고, 두 사람은 평온한 사랑을 나누며 그 사랑의 증거로 나무줄기에다 자신들의 이름을 새겼다. 그런데 울창한 숲

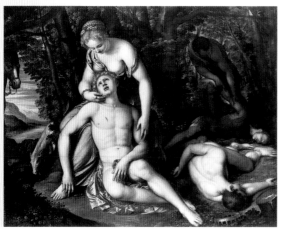

▼ 시모네 페테르차노,
《안젤리카와 메도로》,
1580년경, 개인 소장

속을 지나가던 오를란도가 우연히 나무껍질에 새겨진 연인들의 이름을 보게 되었다. 그는 질투심 때문에 이성을 완전히 잃어버린다. 이후의 줄거리는 오를란도의 광란이 가져온 재난과 모험담으로 이어진다. 결국 오를란도의 정신은 달나라로 날아가 작은 병에 담겼는데, 친구들이 이를 찾아온 뒤에야 그는 비로소 이성을 되찾게 되었다.

안젤리카가 지극정성으로 간호한 덕분에 완전히 회복한
메도로는 나무껍질에 애인의 이름을 새기고 있다.

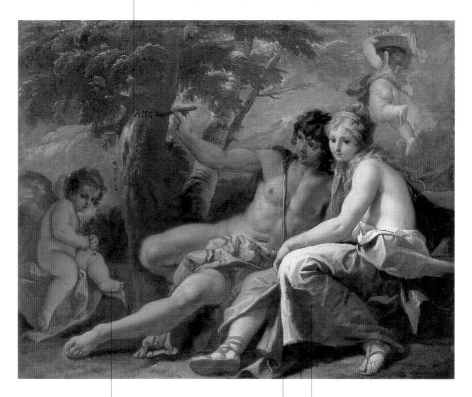

왼편의 큐피드는 관람객을 향해
다소 당혹스런 표정을 짓고 있다.
아리오스토의 서사시를 아는
사람이라면, 나무에 새겨진 이름이
곧이어 오를란도에게 격렬한
질투를 일으킬 것임을 알 것이다.

앞 페이지에 있는 페테르차노의 작품에서
메도로는 전쟁터에서 심각한 상처를 입고
적군의 시체에 둘러싸여 있는 모습으로 그려졌다.
반면 세바스티아노 리치는 전체 이야기
중에서 평온한 순간을 선택하여 그림으로 표현했다.

두 연인은 유쾌하고 평화로운 한 때를
보내고 있다. 메도로는 전쟁을 잊었고,
안젤리카는 이제 옛 애인이 된
오를란도를 생각하지 않는다.

▲ 세바스티아노 리치, 〈안젤리카와 메도로〉,
1713년경. 시비우, 브루켄탈 국립 박물관

에르미니아와
탄크레디

페라라 궁정을 위해 토르콰토 타소가 제1차 십자군 원정을
소재로 삼아 지은 《해방된 예루살렘》은 이탈리아 르네상스의
위대한 영웅 서사시이다.

Erminia and Tancredi

● 출처와 배경
토르콰토 타소,
《해방된 예루살렘
Gerusalemme liberata》.
타소는 《해방된 예루살렘》
을 발표한 지 몇 년 뒤에
종교적인 이유에서 관능적인
내용을 삭제하고, 수정작업을
거쳐 《정복된 예루살렘Ger-
usalemme conquistata》을
새로 내놓았다. 그러나
경건하고 지루한 개정판은
이전보다 좋은 반응을 얻지
못했다. 독자들이 즐겨 읽고
예술가에게 끊임없는 영감을
심어주었던 부분은 바로
삭제된 연애 이야기였다.

다양한 여성들의 인상적인 등장은 《해방된 예루살렘》의 유명한 일화
들에 재미를 더한다. 심지어 그녀들은 서사시의 중심에 있어야 하는
십자군 지휘관 고드프루아 드 부용보다 더 빛을 발하기도 한다. 유명
한 여주인공으로는 클로린다와 아르미다, 소프로니아와 에르미니아
가 있다. 특히 에르미니아는 애절한 사랑의 주인공으로서 예술가들의
많은 사랑을 받았다. 아름다운 금발의 클로린다처럼 에르미니아도 사
라센 여인이었다. 안티오케이아의 공주인 에르미니아는 십자군의 포
로로 잡혀 있던 중, 탄크레티의 관대한 처사 덕분에 자유를 되찾는다.
너그러운 마음의 기사를 잊을 수 없었던 에르미니아는 기독교 영웅을
향한 비밀스러운 사랑을 마음속에 품게 되었다. 그러다가 탄크레디가
사라센의 전사 아르간테와 벌인 결투에서 심하게 다쳤다는 소식을 듣
고, 에르미니아는 충실한 시종 바프리노와 같이 위험을 무릅쓰며 전쟁
터로 갔다. 탄크레디는 의식을 잃고 많은 피를 흘리고 있었다. 그녀는
자신의 머리카락을 잘라 상처를 묶어 지혈하며 영웅을 돌보았다. 이후
에르미니아는 기독교 군사들에게 쫓기게 되었는데 양치기들 틈에 몸
을 숨겨 목숨을 건질 수 있었다. 그녀는 안
도의 한숨을 내쉬며, 이루어질 수 없는 사랑
의 아픔이 심장을 조여오는 것을 느꼈다.

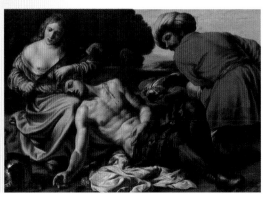

◀ 알레산드로 투르키(오르베토),
〈에르미니아와 탄크레디〉,
1628년경, 빈, 미술사 박물관

이탈리아 도시 페라라에서 태어난 게르치노는, 에스테 가문을 위해
아리오스토와 타소가 지은 위대한 서사시들을 읽으며 자랐다. 강한 색채 대비가
특징적인 그의 젊은 시절의 작품 중에서도 《해방된 예루살렘》의 제7편을 인용한
이 작품은 강렬한 아름다움이 인상적이다. 바로 피로 얼룩진 영웅담에서 사랑의
열정이 솟아나오는 부분이다.

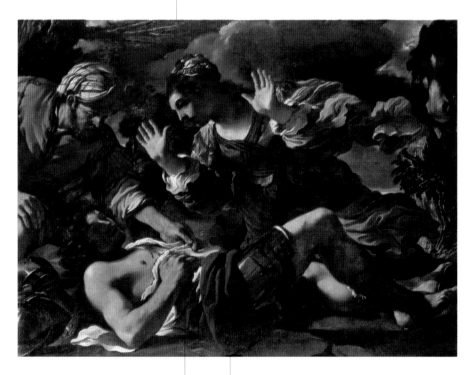

부상당한 탄크레디가 아직 입고 있는
철갑옷은 에르미니아의 부드러운
옷과 대조를 이루고 있다.

게르치노는 가장 극적인 순간을 선택하여
작품을 그렸다. 반면 10년의 간격을 두고 그려진
오르베토의 작품(앞 페이지)에서는, 에르미니아가
하인 바프리노의 도움을 받으며 탄크레디를
치료한 후의 상황을 재현하고 있다.

▲ 게르치노, 〈에르미니아와 탄크레디〉,
1618-19, 로마, 도리아 팜필리 미술관

리날도와 아르미다

Rinaldo and Armida

사랑과 마법, 유혹이 매듭지어진 리날도와 아르미다의 일화는
서사시의 중심 이야기 안에 담긴 또 다른 이야기이다.

● 출처와 배경

**토르콰토 타소, 《해방된
예루살렘》.**
리날도와 아르미다의 이야기.
특히 두 연인이 사랑의
쾌락에 빠져 있는 순간은 많은
음악가에게 창작의 영감을
불러일으켰다. 그중 헨델의
〈리날도〉는 18세기 오페라의
걸작으로 꼽힌다.

타소의 시에서, 예루살렘을 사이에 둔 전쟁 중에 이슬람 마법사는 십자군의 뛰어난 지휘관들에게 온갖 종류의 마법을 동원한다. 그중에서도 가장 성공한 마법은 아르미다가 부린 사랑의 마술이다. 아르미다는 마법의 섬으로 리날도를 유혹하여 그가 전쟁을 잊은 채 자신과 머물도록 했다. 아르미다는 자신의 아름다움과 초자연적인 힘을 적절히 배합하여, 낭만적이고 정열적이며 무의식적인 사랑 이야기 안으로 리날도를 끌어들인다. 이 일화는 서사시의 전체 흐름 안에 독립적인 하나의 멜로드라마로 전개되면서 완벽한 카메오로 자리 잡았다. 그러나 이야기는 사랑에 빠진 지휘관을 찾으러 온 두 명의 십자군이 도착하면서 막을 내린다. 그들은 리날도가 방패에 비친 자신의 모습을 보게 함으로써 그가 제정신으로 돌아오도록 했다. 불타는 전투 의식을 회복한 리날도는 예루살렘을 향해 떠난다. 그가 마법의 섬에 머무는 동안 어느새 리날도를 진심으로 사랑하게 된 아르미다는 한순간에 자신이 쓴 마법의 희생자가 되고 말았다. 교활한 마법사는 이제 떠나는 연인에게 아무것도 할 수 없는 불행한 한 여자일 뿐이었다.

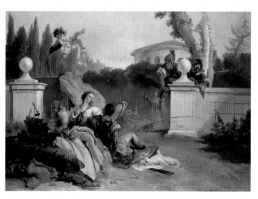

▶ 잠바티스타 티에폴로,
〈아르미다의 정원에 있는 리날도〉,
1745년경, 시카고, 현대 미술관

앵무새 한 마리가, 리날도와
아르미다가 머무는 사랑의 섬에
이국적인 분위기를 더하고 있다.

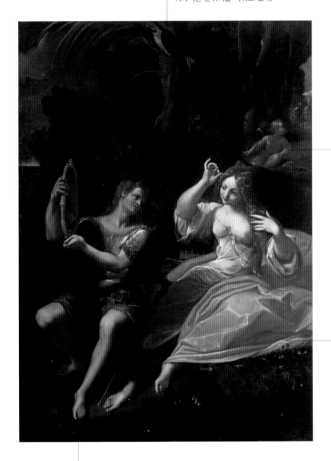

큐피드는 마법에 빠진
리날도를 구하러 온
십자군 군사 두 명을
안내하고 있다.

화가는 타소의 시에서
가장 아름다운 순간 중
하나를 그렸다. 리날도와
아르미다의 일화는
서사시의 카메오 역할을
하는데, 특히 아르미다는
대중적으로 많은 사랑을
받은 인물이었다.

리날도는 머리를 다듬는 아르미다를 위해 마술
거울을 들고 있다. 매혹적인 마법사는 지금
자신이 부린 마법에 스스로 걸려들고 있다.
그녀가 전쟁에서 빼내온 용감한 십자군 전사를
진심으로 사랑하게 된 것이다.

▲ 루도비코 카라치, 〈리날도와 아르미다〉,
1583, 나폴리, 카포디몬테 미술관

리날도와 아르미다

《해방된 예루살렘》의 유명한 일화들을 소재로 한
열 개의 눈부신 연작 중 하나로, 이 나폴리 출신 화가의
걸작으로 꼽히는 그림이다.

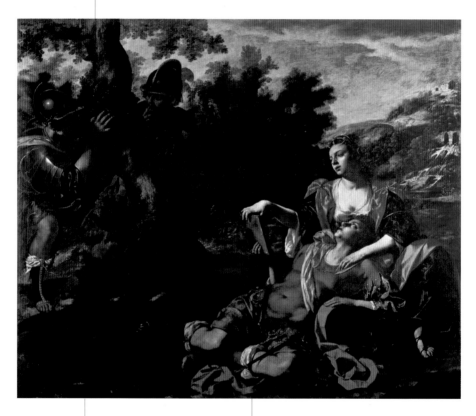

리날도와 아르미다의 신비스러운 연애 사건은
17세기에 미술에서뿐만 아니라 극장에서도 큰
성공을 거두었다.

카라바조의 강한 명암대비법을 쓴 피놀리아는
자신의 회화에 연극적인 효과를 부여했다.
주인공들은 과장된 자세로 풍부한 감정을
표현하고 있다.

▲ 파올로 피놀리아, 〈리날도에게 버림받는 아르미다〉,
1642-45, 콘베르사노, 콘베르사노 성 미술관

연하고 부드러운 색감과 건물의 짙은 배경이 함께
어우러진 화려한 로코코 회화 안에서 타소가 전하는
사랑과 유혹의 이야기가 펼쳐지고 있다.

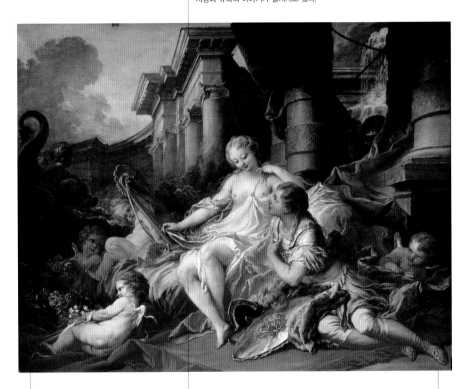

돌고래가 장식된 분수는
섬이라는 공간을 암시한다.

부셰는 사랑하는
아내를 모델로 하여
아르미다의 모습을
그렸다.

프랑스 화가의 우아한 그림이 증명하듯이
《해방된 예루살렘》은 많은 인기를 누린
연애시이며 여러 언어로 번역되었다.

▲ 프랑수아 부셰, 〈리날도와 아르미다〉,
1734, 파리, 루브르 박물관

로미오와 줄리엣

Romeo and Juliet

로미오와 줄리엣의 키스는 시간을 멈추게 한다. 이 둘의 사랑은 어느 특정한 시대의 액자에 끼울 수 있는 것이 아니다. 이것은 시간을 초월하는 사랑의 전형이기 때문이다.

출처와 배경

윌리엄 셰익스피어, 《로미오와 줄리엣》. 로미오와 줄리엣의 인기는 이탈리아 북부 도시 베로나를 사랑의 도시로 재탄생하게 했다. 발코니가 여러 개 달린 '줄리엣의 집'은 사랑의 염원을 담은 편지와 낙서들로 가득하다. 역사상 가장 유명했던 사랑 이야기를 감동적으로 전달하는 영화와 음악의 행렬은 지금도 계속되고 있다.

셰익스피어의 비극에서 가장 유명한 《로미오와 줄리엣》은 비첸차의 문학가 이제포 다 포르토가 중세를 배경으로 지은 단편소설에서 영감을 받았다고 한다. 캐풀렛 가와 몬터규 가는 이탈리아 베네토 지방의 역사적인 가문으로 서로 적대적인 관계에 있었다. 지금도 이 두 가문의 성은 비첸차의 마주 보는 언덕 위에 대치하고 있으나, 잊지 못할 사랑의 이야기는 베로나의 붉은 성벽 안에서 전개되었다.

예술 작품에서 특히 많이 다루어진 장면은 두 연인의 키스와, 비극적인 죽음 부분이다. 3막 5장에서 잠을 이루지 못한 채 발코니에서 서성이던 줄리엣 앞에 로미오가 나타난다. 그들은 서로의 사랑을 고백하고 열정적인 키스를 나누었다. 그러나 5막의 마지막 장에서는 불행한 두 연인의 죽음이 지하 납골당을 배경으로 펼쳐진다. 원수지간인 집안의 반대를 극복하지 못한 한 쌍의 연인이 안타까운 최후를 맞는 순간이다. 납골당에 안치된 줄리엣을 보고 그녀가 죽었다고 믿은 로미오는 독약을 마신다. 바로 다음 순간 의식을 회복한 줄리엣은, 죽음이 임박해 있는 연인을 발견하고 마지막 힘을 다해 절망적으로 사랑의 키스를 나누었다. 곧이어 다른 사람들이 다가오는 소리가 들리자, 그녀는 로미오 옆에서 스스로 목숨을 끊는다.

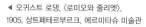

◀ 오귀스트 로댕, 〈로미오와 줄리엣〉, 1905, 상트페테르부르크, 에르미타슈 미술관

하예즈는 신고전주의의 단순하고 엄격한 형식으로 작품활동을 시작했지만,
이 작품에서는 그리스 · 로마의 신화 장면을 배경으로 삼았다.

화가는 그림 속의 묘사
하나하나에 세심한 주의를
기울이며(복장과 가구, 건물의
세부 묘사와 동트는 새벽의
기운까지), 셰익스피어
비극에서 가장 황홀한 순간을
연출하고 있다.

오페라 무대용 의상을 입고
있는 로미오는 마치 도약하는
운동선수처럼 늠름한 자세를
취하고 있다.

평범한 잠옷과 슬리퍼 차림의
소녀는 열정의 꿈에 빠져
있다. 창문 밖의 여명, 감은
두 눈과 침실은 꿈을
환기시키는 장치들이다.

▲ 프란체스코 하예즈, 〈로미오와 줄리엣〉,
1823, 트레메초, 카를로타 빌라

햄릿과 오필리아

Hamlet and Ophelia

셰익스피어의 비극 《햄릿》은 권력과 복종, 광기와 악의 주제를 다룬다. 특히 극중의 사랑 이야기와 오필리아의 죽음은 작품에 깊은 인상을 부여한다.

• 출처와 배경

윌리엄 셰익스피어, 《햄릿》.
가련하고 애처로운 오필리아는
비극의 전개에서 중심적인
역할을 하지는 않지만,
화가들이 가장 사랑한
인물이었다.

오필리아는 햄릿의 기행과 불운의 최대 피해자이다. 그녀는 변덕스럽지만 매력적인 왕자를 마음 깊이 사랑했으나 버림받고 말았다. 가엾은 오필리아는 이어진 아버지의 죽음으로 인해 정신적인 충격에서 헤어나지 못했다. 불행한 사건과 집착, 정신착란에 맞서던 그녀는 결국 죽음을 선택했다. 자연의 액자 속으로 미끄러져 들어간 오필리아의 안타까운 최후는 매혹적이며 황홀하다. 그녀는 머리에 썼던 화관의 꽃을 손에 들고 아무런 고통도 저항도 없이 강물 속으로 들어갔다. 고요하고 미스터리한 이 결말은 오필리아의 죽음을 그린 화가들의 다양한 상상력을 자극했다. 셰익스피어 역시 그녀의 최후를 직접적으로 서술하기보다는, 시적인 은유를 담은 증인의 목격담을 통해 전달했다.

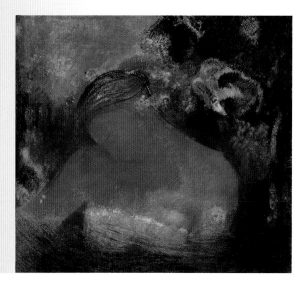

◀ 오딜롱 르동, 〈오필리아〉,
1905년경, 개인 소장

라파엘전파의 핵심적인 인물이었던 단테 가브리엘
로제티는 《햄릿》의 4막 5장을 재현했다. 호레이쇼는
꽃으로 엮은 줄을 땅에 늘어뜨리는 오필리아를
걱정스럽게 바라보고 있다.

로세티는 애처로운 사랑에 빠진 오필리아를 아름답고
깨지기 쉬운 피조물로 그려놓았다.

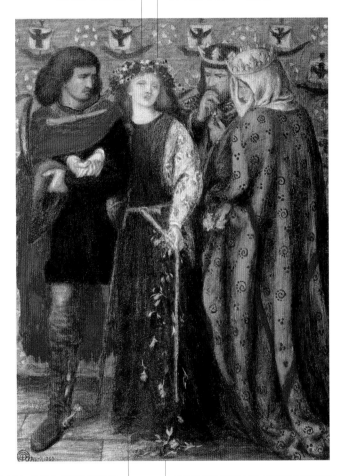

햄릿에게 이유 없이 버림받은 오필리아는
정신적 충격을 견디지 못하고
고통스러운 운명에 굴복하고 말았다.

화가들이 가장 사랑한 소재는 오필리아가 미끄러지듯
강으로 내려가 물살에 휘감겨 죽는 장면이다.
하지만 로제티의 회화는 빅토리아 시대의 문화 안에서
셰익스피어의 비극을 보다 세심하게 읽고자 한다.

▲ 단테 가브리엘 로제티, 〈오필리아의 정신착란〉,
1864, 올덤, 아트 갤러리

오셀로와 데스데모나

Othello and Desdemona

주인공의 살인과 자살로 끝나는 비극적인 결말은
우리가 신문의 사회면에서 일상적으로 접하는
현실적인 이야기이기도 하다.

● 출처와 배경
윌리엄 셰익스피어,
《베네치아의 무어인 오셀로》.
미술에서는 상대적으로 적게
다루어진 셰익스피어의
비극 작품이지만, 로시니와
베르디의 오페라에서는
훌륭한 성공을 거두었다.

오페라 〈오셀로〉의 등장인물들은 무대에서 시대를 초월하는 열정과
감성을 관객에게 전달한다. 셰익스피어의 비극 중 하나인 이 작품은
화려한 베네치아의 궁전에서 키프로스 섬의 요새에 이르기까지 실제
역사를 배경으로 하여 전개되는데, 이 중 '키프로스 전쟁'은 베네치아
공화국과 오스만 제국 사이에서 벌어진 전쟁을 말한다. 이 전쟁은 파
마고스타 요새를 수비하던 마르칸토니오 브라가딘 장군의 영웅적인
순교 등 대중에게 깊은 감동을 주었던 일화들을 남기며 1574년에 터
키인들의 승리로 끝났다.

현실감과 긴장감을 더하는 역사적 사건들을 배경으로, 셰익스피어
의 비극은 마치 뱀이 움켜잡은 먹이를 서서히 조이듯 천천히 인물들
을 감정의 나락으로 끌어들인다. 주인공 오셀로는 사악한 이아고가 꾸
민 계략에 말려들어 의혹과 질투의 화신이 되고 말았다. 질투의 감정
은, 그가 아내를 믿고 사랑했던 마음이 컸던 만큼 스스로를 물어뜯는
잔인한 고통으로 변했다. 결국 아무
런 잘못도 없는 데스데모나는 경솔한
남편의 손에 희생되고 말았다.

◀ 주세페 사바텔리, 〈오셀로와 데스데모나〉,
1834, 밀라노, 브레라 미술관

이국적인 정서가 물씬 풍겨온다. 샤세리오가 화폭에 담은
동방과 아랍 세계의 모습은 후기 낭만주의의 경향과 이어진다.

우리는 이야기가 시작되는
비극의 1막을 보고 있다.
오셀로와 데스데모나는
베네치아 앞바다가
내려다보이는 상상의
발코니에서 서로의 손을
맞잡고 있다.

샤세리오는 사랑과
질투가 교차하는 비극의
여러 장면을 회화와
조각으로 남겼다.

베네치아의 무어인은 데스데모나에게 자신의 험난하고 힘겨운
삶을 들려주고 있다. 주세페 베르디의 오페라에서 두 연인의
대화는 사랑의 듀엣으로 연출된다. 서로의 애간장을 녹이며
눈빛과 마음이 오가는 감미로운 속삭임이다.

▲ 테오도르 샤세리오, 〈베네치아의 오셀로와 데스데모나〉,
1850, 파리, 루브르 박물관

부록

미술가 찾아보기

참고문헌

옮긴이의 말

Lever Art Gallery, Port Sunlight, p. 79; Ludwig Museum Moderner Kunst, Francoforte, p. 29; Mailmaison, Parigi, p. 194; Munch Museet, Oslo, p. 271; Musée d'Arte et d'Histoire, Ginevra, p. 70; Musée des Beaux-Arts, Angers, p. 361; Musée des Beaux-Arts, Bordeaux, p. 225; Musée des Beaux-Arts, Bruxelles, p. 279; Museo Civico, San Gimignano, p. 94; Museo Civico, Torino, p. 170; Museo Nacional del Prado, Madrid, pp. 39, 72, 75, 171, 289, 292, 311; Museo Nazionale Brukenthal, Sibiu, p. 363; Museo di San Petronio, Bologna, p. 293; Museo Provinciale, Gorizia, p. 166; Museo Puškin, Mosca, pp. 31, 66, 204; Museo Russo, San Pietroburgo, pp. 52, 238; Museo Schloss Friedenstein, Gotha, p. 167; Museo Sorolla, Madrid, p. 76; Museum der Bildenden Künste, Lipsia, p. 130; Museum of Fine Arts, Boston, pp. 98, 323; NárodniGalerie, Praga, p. 26; National Gallery, London, pp. 258, 283, 328~329, 356; National Gallery, Washington,

p. 188; National Gallery of Scotland, Edimburgo, pp. 187, 305; Nationalmuseum, Stoccolma, p. 74, Naturhistorisches Museum, Vienna, p. 10; Nuova Alfa Editoriale, Bologna, p. 365; Österreichische Galerie del Belvedere, Vienna, pp. 38, 157, 272, 299; Pinacoteca Civica, Ascoli Piceno, p. 49; ©Photo RMN, Parigi, p. 233(93-005271); Rathaus, Zurigo, p. 190; Ringling Museum, Sarasota, p. 82; Rijksmuseum, Amsterdam, pp. 37, 83, 84, 143, 183, 284; ©Scala Group, Firenze, pp. 23, 89, 107, 154, 172, 197, 263, 280, 295, 301, 344; Staatsgalerie, Stoccarda, pp. 80~81; Staatsgalerie Moderner Kunst, Monaco di Baviera, p. 48; Staatliche Museen, Kassel, p. 186; Stockholms Universitetum, Stoccolma, p. 322; ©Succession H. Matisse, pp. 46~47; ©Tate Gallery, Londra, pp. 160, 185; The Art Archive, Londra, p. 119; The Bridgeman Art Library, Londra, pp. 24, 56, 60, 97, 122, 138, 165, 169, 222~223, 230~231, 244~245, 250, 252, 260, 265,

266, 276, 291, 294, 303, 315, 327, 346, 352, 370; The J. Paul Getty Museum, Los Angeles, pp. 8, 15, 19, 51, 53, 57, 61, 86, 95, 196, 198, 205, 208, 212, 335, 342; ©The Metropolitan Museum of Art / Scala, Firenze, p. 152; Villa Valmarana, Vicenza, p. 350; Wallraf Richartz Museum, Colonia, p. 203; Zeno Colantoni, Roma, p. 325.

사랑의 격정은 문학과 예술을 탄생시키는 창작의 원동력이자 때로는 죽음에까지 이르는 치명적인 유혹이 되기도 한다. 인간은 사랑이라는 고귀하고 원시적인 감정을 끊임없이 정의하고 시와 노래와 예술로 표현해왔다. 우리는 다양한 형태의 사랑을 경험하며 살아가지만, 예술가들은 수많은 형태의 사랑 중에서도 에로스적인 사랑에 특별한 관심을 기울였다. 그리스 신화에 등장하는 사랑의 신 에로스는 강렬한 성적 욕망을 가리키는 말이다. 그는 보통 다른 이들을 사랑으로 이끄는 역할을 하지만 자신과 프시케와의 이야기에서는 완벽한 사랑과 에로티시즘의 전형을 보여주기도 했다.

아트가이드《사랑과 욕망, 그림으로 읽기》(원제: 사랑과 에로티시즘Amore ed Erotismo)는 예술의 전 시기를 망라하는 주제인 사랑에 바쳐진 책이다. 사랑의 감정이 다양하고 복잡한 만큼 표현방식도 무궁무진한데, 저자는 나름의 기준으로 작품들을 분류했다. 먼저 눈빛, 애무 등의 행동에서 베일, 가면, 모피와 같은 에로틱한 상징물들, 그리고 침대와 욕실, 매음굴에 이르는 사랑의 장소들까지. 그리고 종교와 신화, 문학 등 다양한 영역을 오가는 남녀의 이미지를 담았다. 이 책의 책장을 넘기다 보면, 독자들은 한없이 감미롭고 달콤한 사랑에 취하게 될 것이다. 일렁이는 그리움으로 아련한 옛 기억을 더듬고, 비극적인 오페라를 보듯 비통하고 씁쓸한 마음에 휩싸이다가 극단적인 에로스의 탐닉과 색다른 사랑의 모습에 호기심이 일 것이다. 그리고 마지막에는 이 모두를 아우르는 위대한 사랑의 승리감을 맛보게 될 것이다. 또한 사랑과 에로티시즘이 시대를 막론한 스캔들의 대상이었음을 상기해 볼 때, 수위를 달리하는 에로스의 표출이나 은밀한 감정을 예술로 승화시킨 화가 개인의 연애를 들여다보는 일도 흥미로울 것이다.

세상의 어느 누가 에로스의 화살을 온전히 피할 수 있을까? 생명이 있는 존재라면 아무도 사랑과 욕망을 초월해서 살아갈 수 없을 것이다. 지금 이 순간에도 에로스의 화살은 세상을 이리저리 쉴 새 없이 날아다니고 있다. 그 화살촉을 맞은 누군가는 애틋한 사랑의 추격을 시작으로 기쁨과 환희, 그리움과 원망, 집착과 고통을 오가는 감정의 파도를 맞으며 사랑과 욕망의 무한한 세계로 기꺼이 뛰어들 것이다.

2011년 11월 우곡산장에서, 김희정

 " 여자가 어떤 존재인지 모르시오?
여자는 도망가면서 붙잡히려 하고
부정하면서 긍정하고
싸우면서 지길 원하지요."

— 토르콰토 타스의 목가극《아민타Aminta》중에서